KB020168

프랑스 미술 산책

프랑스 미술 산책

모방에서 시작해 예술 선진국이 되기까지,
프랑스 미술사 500년

초판 인쇄 2023. 1. 10
초판 발행 2023. 1. 18

지은이 김광우
펴낸이 지미정
편집 강지수, 문혜영
디자인 송지애
마케팅 권순민, 김예진, 박장희

펴낸곳 미술문화
출판등록 1994.3.30 제2014-000189호
경기도 고양시 일산동구 고양대로1021번길 33, 402호
전화 02. 335. 2964 팩스 031. 901. 2965
홈페이지 www.misulmun.co.kr
이메일 misulmun@misulmun.co.kr
포스트 https://post.naver.com/misulmun2012
인스타그램 @misul_munhwa

등록번호 제2014-000189호 등록일 1994. 3. 30
인쇄 동화인쇄

ⓒ 김광우, 2023

ISBN 979-11-92768-02-1 03600

모방에서 시작해
예술 선진국이 되기까지,
프랑스 미술사 500년

프랑스 미술산책

김광우 지음

일러두기

· 도판들은 싣는 순서대로 일련번호를 정하고 관련 본문에 숫자로 표시하였다.

· 도판의 원제목과 세부사항들은 도판목록에서 확인하게 하였다.

· 다음 뮤지엄들은 약어로 표기하였다.

The Metropolitan Museum of Art, New York Metropolitan

Musée du Louvre, Paris Louvre

Museo Nacional del Prado, Madrid Prado

Galleria degli Uffizi, Florance Uffizi

Musée d'Orsay, Paris Orsay

차례

"모방할 수 있는 사람은 창조할 수 있다."

이 책은 15세기부터 19세기에 이르는 약 500년에 걸친 프랑스 미술을 다루는 것이므로 프랑스 역사를 함께 서술해야 하는 방대한 작업이 되었다. 역사란 한마디로 이야기이다. 하지만 누구를 중심으로 이야기를 전개하느냐에 따라서 이야기의 틀이 달라지고 그 내용의 본질도 달라지게 마련이다.

보통 권력과 부를 가진 궁정으로부터 시작된 미술사는, 왕족과 귀족의 선택이나 정치적 행동에 따라서 이야기가 전개되기 때문에 정치적인 요인, 나라의 위상을 세우려는 의도, 또한 인접 국가들과의 문화경쟁이 크게 작용한다. 따라서 이야기는 수직적 구조로 단순하게 전개될 수 없고, 큰 틀 속에서 가지 많은 나무처럼 횡적으로 전개될 수밖에 없다.

이 책의 내용은 고딕 건축 이후 침체해 있던 프랑스 미술이 프랑수아 1세의 예술적 부흥에서 시작하여 지속적인 왕정 정책의 후원을 받아 쿠르베에 이르기까지, 즉 독자적인 회화를 창조해낼 때까지의 역사적 과정이다. 프랑수아 1세가 르네상스의 대표적인 예술가 레오나르도 다 빈치를 프랑스로 초청하고 늙은 레오나르도가 프랑스에 뼈를 묻은 것은 이탈리아의 영향 하에 프랑스 미술이 재건했다는 매우 상징적인 사건이다. 프랑스 왕정은 정치적으로 프랑스 미술을 앙양하기 위해서 여러 나라의 예술가들을 프랑스로 초청하는 재정적 뒷받침을 했다. 특히 이탈리아 예술가들의 공헌은 눈부셨으며, 프랑스 대혁명의 시기에 침공과 미술품 약탈을 통해 발생한 이웃나라 스페인의 영향도 매우 컸다.

서양 미술사를 하나의 큰 틀로 볼 때, 앞서 문명이 발달했던 이집트 · 고대 그리

스·로마의 양식들이 끊임없는 모방을 통해 변형을 거듭해왔음을 볼 수 있다. 마네의 누드화의 뿌리는 티치아노에 닿아 있고, 티치아노의 양식은 조르조네에게서 비롯되었으며, 조르조네의 누드는 고대 비너스의 변형이다. 이런 식으로 모방에 모방이 거듭되어왔다. 따라서 미술사 공부는 최초의 양식이 누구의 혹은 어느 시대의 것이며, 그런 양식이 모방을 통해 어떻게 변형되었으며 시대적으로 어떻게 달리 해석되었는가 하는 것을 밝혀내고 이해하는 것이다. 필자는 프랑스 미술을 예로 하여 미술사의 형성과정을 말하고자 했다. 왕족의 취향과 정치적 변수에 의해 미술의 토양이 만들어졌고, 그 토양에서 모방이 가능해졌으며, 모방을 통해 자신의 창조성을 발견하고 만들어나가는 데서 프랑스는 미술의 선진국을 이룩할 수 있었다.

레오나르도가 모방할 수 있는 사람은 창조할 수 있다고 말한 대로 모방은 창조를 위한 자아수련이다. 그 당시는 모방이 아니고서는 기초를 쌓을 수 있는 방법이 특별히 따로 없었던 시대로서 뮤지엄이 곧 미술교실이었던 것이다. 어느 나라에서나 마찬가지였던 대로 프랑스의 루브르 뮤지엄은 과거에 궁전이었고 또한 궁전 소장품들을 전시하는 곳이었으므로, 그곳에 걸린 작품들은 소수의 왕족과 귀족의 취향에 따라 선별된 것들이었다. 따라서 궁정의 취향이 일반 대중의 취향이 될 수밖에 없었고, 초기의 모방은 매우 한정적으로 이루어질 수밖에 없었다.

이후 예술가들이 유럽의 나라들을 쉽게 여행하게 되면서 궁정의 취향보다는 일반 대중의 취향이 더욱 다양하게 나타났으며, 그런 다양성에서 독자적인 양식들이 창조될 수 있었다.

이렇게 되기까지 수세기가 걸렸다. 인터넷으로 모든 자료를 실어 나르는 오늘날에는 그야말로 눈 깜짝할 사이에 모방이 가능하고 따라서 창조도 빠르게 이루어지지만 말을 타고 다니던 시대에는 말의 속도만큼 더딜 수밖에 없었다. 르네상스로부터 19세기 중반까지에는 모든 것이 오래 걸렸으며 정치적 후원 없이는 아무것도 가능하지 않았다. 이런 점들이 이 책을 쓰는 동기가 되었다. 미술문화의 발전이 요구되는 우리 나라 사람들에게 프랑스의 정치와 미술사는 예술부흥을 위한 정치적 노력이라는 관점에서 귀감이 될 것이다.

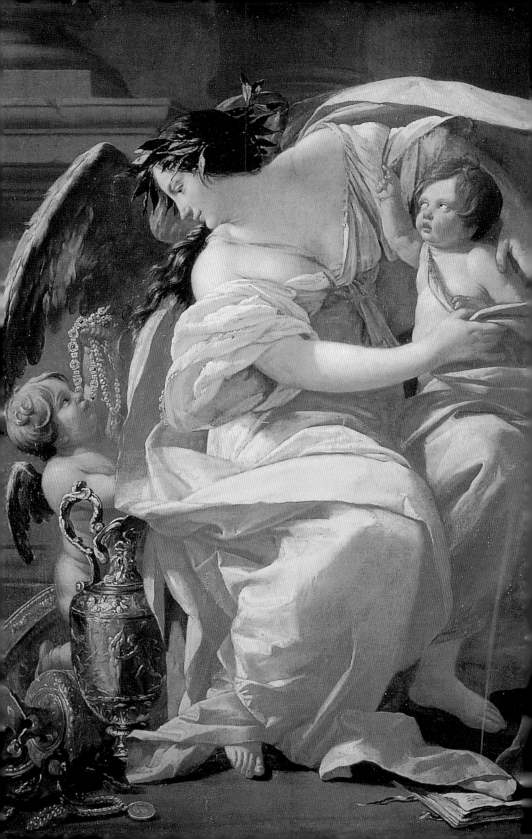

프랑스 미술의 형성

프랑스 미술은 13세기의 국제 고딕 양식 이후로는 활력이 사라진 채 꽤 오랜 침체기를 겪는다. 15세기 말에 시작된 프랑스의 르네상스는 이탈리아에서 유입되어 샤를 8세로부터 16세기 프랑수아 1세에 이르는 프랑스 국왕의 야심과 결합된다. 열광적인 미술 옹호자 프랑수아 1세가 레오나르도 다 빈치를 비롯하여 이탈리아의 대표적인 화가들과 유파를 프랑스에 도입함으로써 프랑스 미술에 기반을 닦았다. 그후 퐁텐블로 파가 매너리즘과 고전주의로 프랑스 미술의 기초를 세웠다. 고전주의 회화의 창시자 니콜라 푸생과 클로드 로랭은 프랑스 회화의 걸출한 인물들이었으며, 특히 로랭은 영국에서 찬사를 받았고 가장 큰 영향을 끼쳤다.

1 시몽 부에, 〈부의 알레고리〉, 1630-35년경, 170×124cm, **Louvre** 부에는 장려하고 상상의 인물을 주로 그리면서 진지한 도덕적 메세지를 담았다. 그는 이 작품에서 나이 지긋한 부유한 부인을 다양하고 풍요로운 색으로 장려한 모습으로 묘사했다. 푸토putto(큐피드와 같은 어린이의 화상)가 들어올린 여인이 좋아하는 목걸이와 팔찌에서 부의 풍요로움을 찬양하는 요소가 두드러진다. 그 옆의 훌륭한 미술품 항아리는 부유함이 예술에 대한 사랑을 충족시킨다는 메시지이다.

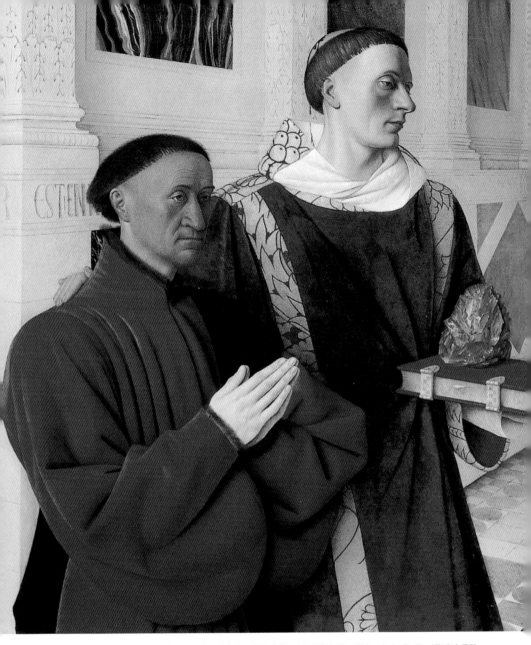

2 장 푸케, 〈성 스테파누스와 함께 있는 에티엔느 슈발리에〉, 1451년경, **Gemäldegalerie, Berlin** 〈물랭의 두쪽 제단화〉 중 하나로 나머지 한쪽 〈물랭의 성모자〉는 안트베르펜 미술관에 소장되어 있다. 오른편의 성 스테파누스는 왼편 두 손을 모은 모습의 에티엔느 슈발리에의 수호성인이다. 슈발리에는 재무장관으로 푸케에게 이 그림을 의뢰 했다. 푸케의 인물상은 빼어나게 정확한 윤곽을 보이고 풍부한 양감을 나타내는 살집이 보기좋게 표현되어 있다. 푸케가 '궁정 화가'라는 호칭을 얻은 것은 1475년이었지만 이미 그는 다년간 지도적인 궁정 화가로 활동했다.

궁정 취향이 화파가 되다

이탈리아 화파를 도입한 프랑수아 1세

1320년경 파리는 인구 20만 명으로 서방에서 가장 큰 도시였다. 1180년에서 1328년 사이 카페 왕조기에 왕들이 왕국에 대한 지배권을 강화했으므로 이 시기에 그 번영과 정치적·경제적·예술적 영향력은 막대했다. 직물업, 나무·가죽·철의 귀금속 세공, 사치품 생산이 발달했으며, 모사와 세밀화를 위한 작업장이 파리에 자리 잡았다. 종교적 열정과 애향심은 대성당 건축과 고딕 양식을 꽃피웠는데, 샤르트르(1195-1220), 아미앵(1220-70), 랭스(1211-1311), 그리고 부르주(1209-70)의 대성당들이 완공되었다.

프랑스 미술은 성왕 루이 9세(1226-70년 재위)의 통치기에 국제적 명성을 얻었고, 13세기 후반 프랑스의 궁정 회화는 후에 국제 고딕 양식의 중요한 기초가 되는 세련된 우아함과 산뜻한 매력을 지닌 양식으로 발전을 꾀하지만 15세기에 이르러서 그 박력과 활기가 사라진다. 투르가 궁정 생활의 새로운 중심지가 되고 이곳에서 장 푸케(1481년 사망)의 업적은 국외에서도 어느 정도 인정되지만 그는 유파를 창시하지 않았다. 15세기 프랑스 최대의 궁정 화가 장 푸케의 양식은 프랑스 고딕 전통에서 비롯된 것이다.[2] 그는 프랑스 궁정에서 파견된 로마 사절단에 동행한 것으로 추정되는데, 그가 로마에 체류한 1443~47년은 이탈리아 르네상스의 개화기였다. 그는 로마에 체류하면서 교황 에우게니우스 6세의 초상을 그렸다. 그의 작품은 교

3 니콜라 프로망, 〈불타는 덤불〉, 1476, 410×305cm, **Cathédral Saint-Sauveur, Aix-en-Provence**

4 로지에 반 데어 바이덴, 〈그리스도를 십자가에서 내림〉, 1440년경, **Museo Nacional del Prado, Madrid**(이하 **Prado**로 약칭) 이 작품에서 리듬감 넘치는 선묘 표현이 보이고 베이덴의 후기 작품에서 선 묘사는 한층 고조된다.

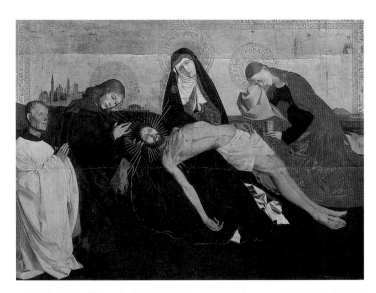

5 앙게랑 샤롱통, 〈빌뇌브-레-아비뇽의 피에타〉, 1460년경, **Louvre** 이 작품은 한동안 무명화가의 작품으로 알려졌으나, 현존하는 두 점의 샤롱통의 작품들과 양식이 비슷하여 오랫동안 샤롱통의 작품으로 추정되어 오다가 1983년 그의 작품으로 귀속되었다.

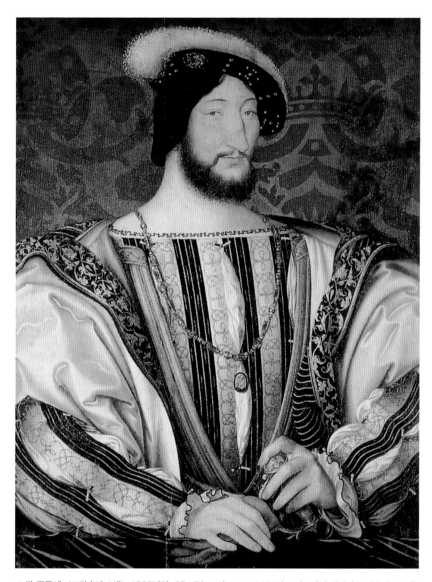

6 장 클루에, 〈프랑수아 1세〉, 1525년경, 97×73cm, Louvre 1494년 코냐크에서 태어난 프랑수아는 스무 살에 과부가 된 어머니에 의해 누이 마르그리트와 함께 성장했다. 그는 어머니를 존경했으며 어머니에게 말할 때는 늘 무릎을 꿇었다. 그에게 영향력을 행사할 수 있었던 사람은 오직 어머니와 누이뿐이었다. 클루에는 플랑드르의 자연주의 화풍으로 초상화를 그렸으며 그의 초상화법은 아들 프랑수아 클루에(1510년 이전-72)에게 계승되었다.

회 장식, 초상, 기도서의 삽화 등 여러 분야에 걸쳐 있다. 1475년에는 루이 11세의 궁정 화가에 임명되었다. 그의 작품에 나타난 원근법의 시도, 고대 그리스·로마 풍의 건축 모티브는 프라 안젤리코와 피에로 델라 프란체스카로부터 받은 영향이 역력하다.

이 시기에 니콜라 프로망(1435-86년에 활약)과 앙게랑 샤롱통(1410년경-61)의 활약이 두드러지는데, 이들은 플랑드르 미술의 영향을 강하게 받았다. 엑상 프로방스의 대성당을 장식한 제단화 〈불타는 덤불〉[3]은 프로망이 형태에 대한 조소적 감각을 지닌 화가임을 보여준다. 이 작품에서 그의 인물상은 볼품없는 표정이나 동작을 나타내더라도 힘차 보인다. 의상은 독특하게 모나게 처리되었는데, 이런 양식은 15세기 중엽의 가장 중요한 플랑드르 화가인 로지에 반 데어 바이덴의 화풍을 좇은 스페인과 독일 화가들의 일부 작품에서도 발견된다. 프로망과 더불어 아비뇽에서 활약한 샤롱통의 작품에는 프로망 예술의 기념비적 성격이 발견되지만, 화풍은 플랑드르와 이탈리아의 영향을 결합한 절충양식이다.

15세기 말에 시작된 프랑스의 르네상스는 이탈리아에서 유입되었으며 샤를 8세(1483-98년 재위)로부터 프랑수아 1세(1515-47년 재위)에 이르는 프랑스 국왕의 야심과 결합되었다. '르네상스 왕'으로 칭송받는 프랑수아 1세는 중세 기사 출신 왕과도 같은 기질을 지녔지만 품위가 있었고 새로운 아이디어를 받아들였으며, 예술가와 인문주의 학자들을 후원했다. 1494년 코냐크에서 태어난 그는 1498년 사촌 루이 12세(1498-1515년 재위)가 즉위했을 때 이미 왕위 계승자로 소문이 났고 공작령 발루아를 물려받았다.

루이는 프랑수아를 신뢰하지 않았으므로 정치적으로 힘을 쓸 수 없도록 열여덟 살의 그에게 국경 수비를 맡겼다. 이때 그는 적의 공격을 받으며 전투에 대한 전략을 배우게 되었다. 루이는 사망하기 전 자신의 열다섯 살난 딸 클로드를 프랑수아와 결혼시켰고, 1515년 1월 1일 스무 살의 프랑수아가 왕위를 물려받았다. 루이는 증조모 발렌티나 비스콘티의 유산인 밀라노 공작령을 다시 탈환할 수 있을 만한 강력한 군대를 넘겨주었고 프랑수아는 이를 자신이 수행해야 할 사명으로 알았다.

큰 키에 갈색머리인 프랑수아는 명민했다. 그는 새로운 사상을 이해하여 그것

에 적응했으며 누이인 마르그리트의 충고를 받아 종교개혁의 흐름을 자극했다. 주변에는 예술가 · 시인 · 음악가 · 학자들을 두었으며, 아름다운 여인들을 가까이 하면서 "여인이 없는 궁전이란 봄이 없는 한 해와도 같고, 장미가 없는 봄과도 같다"고 했다. 프랑수아의 문화적 업적은 콜레즈 드 프랑스College de France를 설립하고, 퐁텐블로 성과 샹보르 성 등을 세운 것이다. 프랑수아가 확장과 재개발을 명령하기 전까지만 해도 퐁텐블로는 옛 요새에 불과했다. 1530~40년대에 절정에 달했던 거대한 작업현장에서 많은 프랑스 예술가들은 이탈리아의 명인들과 접촉하면서 기초를 익혔다. 그 결과 퐁텐블로 화파가 탄생했는데, 이 유파는 나무 · 화장 벽토 · 프레스코를 조화 있게 결합시켰으며, 호두나무나 떡갈나무로 된 천장을 조각으로 장식했다. 대리석으로 보이기 위해 칠을 한 화장 벽토로 만든 꽃장식, 사랑의 여신상, 사자상 등이 풍부하게 장식된 커다란 프레스코를 둘러쌌다. 날씬하고 긴 팔다리의 나체상, 선정적인 곡선, 관능적인 분위기 등이 퐁텐블로 화파를 중심으로 형성된

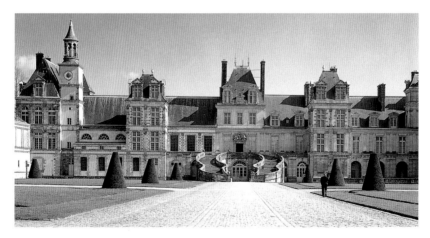

7 퐁텐블로 궁전 파리에서 남동쪽으로 65킬로미터 떨어진 퐁텐블로 숲에 속해 있다. 퐁텐블로는 12세기부터 왕실의 수렵지였으며, 프랑수아 1세가 왕의 사냥숙소였던 곳에 궁전을 세우고 프랑스의 르네상스를 꽃피웠다. 이 궁전은 이탈리아의 건축가 · 조각가 · 화가들을 초빙해 1528년에 착공되었으며 '프랑수아 1세의 회랑', 앙리 2세가 만든 '무도회실' 등이 잘 알려져 있다. 나폴레옹이 퇴락해 있던 이 궁전을 복구하여 애용하다가 1814년 이곳에서 퇴위하여 엘바 섬으로 유배되었다.

기교주의 화풍의 특징이다.

이 시기의 건축가와 조각가들은 중세의 유산과 고대적 요소를 종합하여 프랑스적 양식으로 꽃피웠다. 이전의 건축물들이 경사진 지붕, 벽난로, 그리고 종종 뾰족탑을 갖추었다면, 이후 건물의 정면은 벽감이 달린 대칭 형태의 창문, 여러 개의 입상, 특히 둥근 기둥 등을 갖추게 되었다.

프랑수아는 끊임없이 지방을 다니면서 왕을 한 번도 본 적이 없는 사람들에게 자신을 드러내기 좋아하여 많은 여행을 했으며, 모든 면에서 박식했다. 열광적인 미술품 컬렉터이자 미술을 옹호하는 정책을 편 프랑수아는 이탈리아의 인문주의적 제후들을 모델로 삼아 이탈리아의 대표적 화가들과 유파를 프랑스에 도입함으로써 회화에 대한 국가적 부흥을 도모했다. 그는 라파엘로 · 티치아노 · 레오나르도 다 빈치 등의 작품을 구입하고 제작을 의뢰했으며 1516년에는 레오나르도를 초청하여 프랑스의 앙부아즈로 와서 살게 했다. 프랑수아는 앙부아즈 성 근처에 있는 클루의 작은 집에 레오나르도와 그의 제자 살라이, 멜치 등이 묵을 수 있도록 선처했다. 모후의 소유인 이 집은 궁전과 지하로 연결되어 있었기에 프랑수아는 자신이 원할 때 언제든지 터널을 통해 레오나르도를 만날 수 있었다. 그는 레오나르도가 1519년 5월 2일 클루에서 타계할 때까지 매년 충분한 돈을 주었다.

프랑수아는 1518년 피렌체 고전 미술의 대표적인 화가 안드레아 델 사르토를 초청하여 〈자애〉[8]를 그리게 했는데 이 작품은 현재 루브르에 소장되어 있다. 재단사의 아들로 태어난 사르토는 처음에는 금세공 기술을 익혔다. 피에로 디 코시모의 제자로 더욱 알려진 사르토는 프라 바르톨로메오의 〈성 요셉과 함께 아기를 경모하는 동정녀〉[9]와 라파엘로의 〈옥좌에 앉은 성모자, 성 세례 요한과 바리의 성 니콜라스〉[10]에서 보듯 두 사람이 발전시킨 아름답고 균형 잡힌 양식을 수용하여 피렌체에서 고전 미술의 가장 위대한 대표자가 되었다. 이를 증명할 만한 작품이 산살비 수도원 식당의 〈최후의 만찬〉과 〈하피들의 마돈나〉[11] 등이다. 〈하피들의 마돈나〉는 피렌체에서 가장 고귀한 성모가 그려진 작품이다. 하피Harpy란 얼굴과 상반신이 추녀로, 날개 · 꼬리 · 발톱은 새의 모양으로 망자의 영혼을 나른다. 사르토의 그림에는 규정하기 어려운 요소가 있다. 이 작품에서 하피들은 마돈나가 올라선 받침대

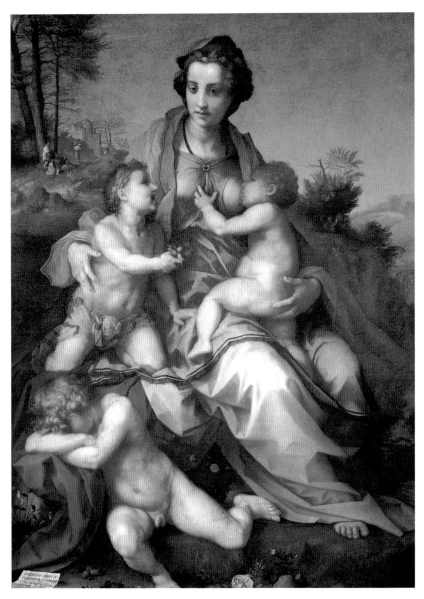

8 안드레아 델 사르토(본명은 안드레아 다뇰로 디 프란체스코), 〈자애〉, 1518, 185×137cm, **Louvre**

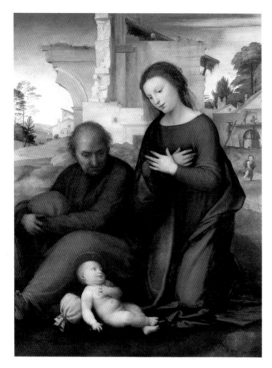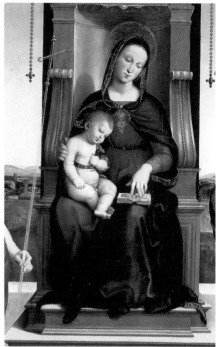

9 프라 바르톨로메오, 〈성 요셉과 함께 아기를 경모하는 동정녀〉, 1510년경, 137.8×104.8cm, **National Gallery, London** 성기 르네상스 전환기에 피렌체의 대표적인 화가 바르톨로메오는 라파엘로와 더불어 새로운 양식의 성모자와 성인들의 도상을 형성하는 데 공헌했다.

10 라파엘로, 〈옥좌에 앉은 성모자 그리고 성 세례자 요한과 성 바리의 니콜라스〉 부분, 1505?, 209.6× 148.6cm, **National Gallery, London** 라파엘로의 유명한 성모자 그림의 대부분은 피렌체 시기에 그려졌다. 그는 후광을 희미하게 그리는 것 외에 주제의 신성을 나타내는 상징물을 거의 사용하지 않았다.

둘레에 조그맣게 릴리프로 새겨져 있을 뿐이지만 제목에서 언급된다. 하피들은 마돈나가 균형을 잡고 서 있을 수 있도록 양편에서 마돈나의 다리를 받치고 있는 두 천사와 대조를 이룬다. 배경은 어둡지만 마돈나와 아기 예수의 머리 뒤에 후광이 눈에 띈다. 마돈나의 모습은 왕녀 같고 자신감에 넘쳐 있다. 이는 스스로를 드러내려는 의도가 전혀 나타나 있지 않는 라파엘로의 〈시스티나 마돈나〉[12]와는 전혀 다른 것이다. 두 성인이 측면으로 서 있다는 사실을 통해서 이들이 마돈나를 떠받치

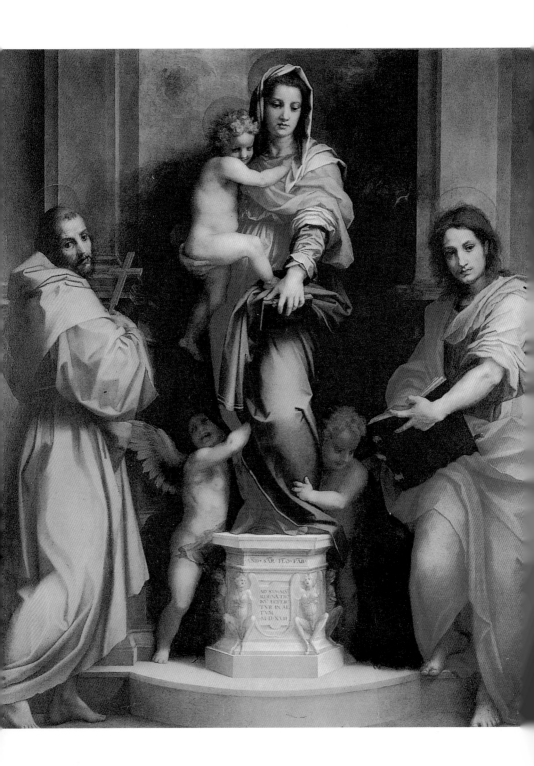

는 구성원들로 회화적 구성에서 일체를 이루고 있음을 알 수 있다. 이 인물들은 서로 가까이 합쳐져서 통일된 복합체를 이루고 있으며 공간의 관계를 통해서 힘을 얻는다. 한 조각의 불필요한 공간도 없이 인체들이 화면의 가장자리와 맞닿아 있다. 그런데도 협소하다는 느낌이 들지 않는 것이 특이하다. 이런 점을 막아주는 수단의 하나가 위로 올라가는 한 쌍의 벽기둥이다.

피렌체 매너리즘의 초석을 놓은 사르토는 레오나르도의 작품을 연구한 후 레오나르도보다 더 다양한 색을 사용했기 때문에 그의 인물상은 레오나르도의 것에 비해 관람자에게 덜 직접적으로 부각되었다.

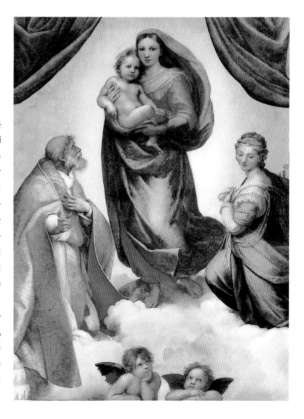

11 안드레아 델 사르토, 〈하피들의 마돈나〉, 1517, 207×178cm, Galleria dégli Uffizi, Florance(이하 Uffizi로 약칭) 마돈나는 아기 예수를 오른손으로 엉덩이를 받치고 안고 있는데 관람자를 응시하는 아기 예수의 표정이 장난꾸러기처럼 보인다. 마돈나가 입고 있는 의상의 붉은색 · 파란색 · 연한 초록색 · 노란색의 현란함은 보는 이를 황홀하게 만든다. 마돈나의 양편에 성인들이 서 있는데, 왼편은 성 프란체스코이고 오른편은 성 요한으로 요한은 자신이 쓴 복음서를 무릎 위에 올려놓고 있다.

12 라파엘로, 〈시스티나 마돈나〉, 1513-14, 265×196cm, Dresden Gallery, Dresden 라파엘로는 피아첸차의 카르투지오 수도원을 위한 이 그림에서 마돈나를 구름 위에 앉은 모습이 아니라 그 위를 거니는 형상으로 묘사했다.

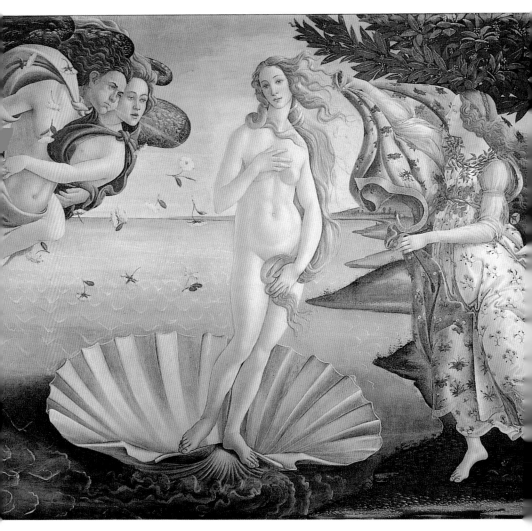

13 보티첼리(본명은 알렉산드로 디 마리아노 필리페피), 〈비너스의 탄생〉 부분, 1484년경, 172×278cm, **Uffizi** 관람자의 시선은 화면 중앙 비너스에서 멈춘다. 비너스는 잔잔한 물결을 타고 바닷가에 흘러왔다. 가리비 껍질 위에 선 아름다운 몸매의 그녀 뒤로 평온한 바다가 보인다. 보티첼리의 가장 유명한 작품이며 많은 사랑을 받는 작품이기도 하다. 비너스가 신의 세계로부터 인간의 세계로 올 수 있었던 것은 왼편에 서풍을 의인화한 제피로스가 입으로 강한 바람을 불어 가리비가 인간의 세계로 항해할 수 있도록 했기 때문이다. 제피로스를 휘감고 있는 여인은 님프 클로리스로 꽃을 피워 봄이 왔음을 알리는 전령사이다. 오른편 님프는 비너스를 기다리고 있다가 수를 놓은 겉옷을 들고 그녀를 반긴다.

프랑스에 소개되지 않은 보티첼리

15세기 말 이탈리아 건축에는 새로운 축을 이루는 주목할 만한 몇몇 양식이 등장하며, 여러 명의 건축가가 거의 비슷한 시기에 둥근 지붕이 있는 집중식 구조의 교회당 건축으로 복귀했다. 빌라 형태를 부흥시킨 줄리아노 다 상갈로 · 프란체스코 디 조르조 · 도나토 브라만테 · 레오나르도 다 빈치 등이 바로 그들이다. 조각가 베로키오는 청동 조상의 표면에 활력을 불어넣고 각 부분의 형상에 동력을 부여함으로써 조상에서 빛의 효과 개발이라는 놀라운 성과를 이루었다. 그리고 이런 장점을 제자 레오나르도가 받아들였다.

회화에서는 피렌체 파를 주도한 화가 산드로 보티첼리가 새로운 장을 열었다. 르네상스시대에 이탈리아 미술의 중심지 피렌체를 중심으로 활약한 화가들을 가리켜서 피렌체 파라고 한다. 조토 · 브루넬레스키 · 도나텔로 · 레오나르도 다 빈치 · 미켈란젤로 등의 거장을 배출한 도시 피렌체는 2세기 반 동안 서양 미술의 중심지였다. 유럽에 널리 퍼진 고전적 건축 형태가 부흥한 곳도 피렌체이다. 원근법이 발견되고, 과학적 관심과 시각예술이 결합되었으며, 바사리에 의해 최초의 미술 아카데미인 아카데미아 델 디세뇨(1562)가 창설된 곳도 이 도시이다. 피렌체 예술가들은 늘 소묘라고 하는 지적 과제에 우위를 부여해왔으며 13세기의 단테 이후 줄곧 자신들이 모든 예술의 선두에 있음을 자각하고 있었다. 피렌체는 15세기에 메디치가의 지배 하에 정치적 세력을 확대했으며, 문화는 정력적인 인문주의자들에 의해, 예술은 강렬한 개성을 가진 천재들에 의해서 주도되었다. 브루넬레스키가 고안한 위대한 원근법은 마사초에 의해 프레스코화에 적용되었고 레온 바티스타 알베르티에 의해 체계화되었다. 그리고 안드레아 델 사르토의 온화한 고전주의와 자코포 다 폰토르모의 우아하지만 굴절된 양식 등이 매너리즘의 토대가 되었다.

보티첼리는 카르멜 회 수사 화가인 필리포 리피의 문하생으로 있다가 안드레아 델 베로키오로부터 그의 양식을 배웠다.[14, 15] 피렌체에서 가장 큰 작업장을 가지고 있던 베로키오의 문하에는 훗날 유명해진 젊은 화가들이 많으며 레오나르도 다 빈치도 그 중 한 사람이다. 보티첼리의 청년기는 수수께끼로 남아 있으며 알려진 바가 거의 없다. 기질상 그는 젊은 나이에 요절한 마사초와 그 추종자들의 과학 자연

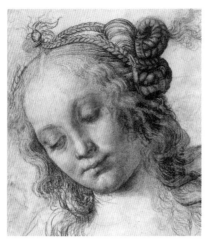 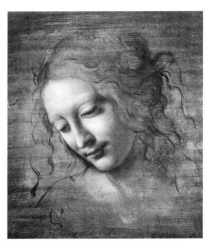

14 베로키오, 〈젊은 여인의 머리〉, 32.4×27.3cm, **The British Museum, London**

15 레오나르도 다 빈치, 〈젊은 여인의 머리〉, 미완성, 24.7×21cm, **Pinacoteca Nazionale, Parma** 레오나르도 다 빈치는 1466년 피렌체로 가서 부친의 친구인 베로키오에게서 도제 수업을 받았다. 그는 그곳에서 인체의 해부학을 비롯하여 자연현상의 예리한 관찰과 정확한 묘사를 습득했다.

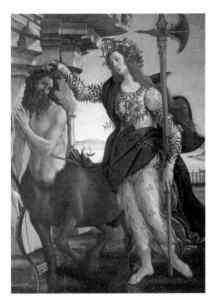 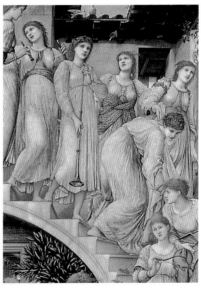

16 보티첼리, 〈미네르바와 켄타우로스〉, 1482, 207×148cm, **Uffizi** 이 작품과 〈비너스의 탄생〉을 주문한 사람은 플라톤 철학에 관심이 많았던 피렌체의 로렌초 디 피에르 프란체스코 데 메디치였다. 신플라톤주의 철학이 비기독교적 내용의 이런 작품들을 그리도록 부추겼다. 보티첼리의 작품에는 장엄한 종교적 감정과 고전 신화의 융합이 심오한 도덕적·형이상학적 구현으로 나타나 있다.

17 에드워드 콜리 번-존스, 〈황금 계단〉 부분, 1880, 270×117cm, **Tate Gallery, London** 번-존스는 15세기 이탈리아 화가들 가운데 특히 보티첼리의 영향을 받아 중세주의적이고, 신비로우며, 몽상적인 그림을 주로 그렸다.

주의에 반발한 15세기 후기의 회화경향에 속하며 때로 감상적인 섬세한 정서 · 여성적인 우아함 · 장식적인 선을 중시하는 고딕 양식 요소를 부활시켰다. 따라서 레오나르도를 포함한 과학 자연주의를 추구한 화가들은 그를 중요시 하지 않았다.

보티첼리의 특징적 화풍을 잘 나타내는 표현방식은 신화적 테마의 〈비너스의 탄생〉[13]과 〈미네르바와 켄타우로스〉[16]에서 시적 우의화로 구체화된다. 〈비너스의 탄생〉이라는 제목을 갖게 된 것은 조르조 바사리가 1550년에 처음으로 이 작품을 언급하면서 〈비너스의 탄생〉이라고 칭했기 때문이다. 피렌체 조각가 도나텔로가 1430년 남성 누드 조각을 〈다윗〉으로 소개한 후 반 세기가 넘어서야 여성의 누드가 보티첼리에 의해 소개된 것이다. 인체를 누드로 표현하는 것은 당시 기독교인에게 금기였다. 비너스는 사랑과 미의 여신이다. 이 작품에서 인물들의 몸이 가늘고 머리가 작으며 복잡한 포즈를 취하고 있는데, 프랑스에서 로소 피오렌티노와 프란세스코 프리마티초를 중심으로 한 최초의 퐁텐블로 파가 여기에 영향을 받는다.

흥미로운 점은 보티첼리가 프랑스인들에게 전혀 알려지지 않았다는 것인데, 그것은 그의 작품이 궁정 취향에 맞지 않아서 컬렉션에서 제외되었기 때문이다. 보티첼리가 유명하게 된 계기는 1848년에 결성된 영국의 젊은 화가 그룹 라파엘 전파가 그의 창백하고 길게 늘어진 인물 체형을 모방하면서부터였다.[17] 그들은 영국 회화의 부진함을 타파하고 이탈리아 초기 르네상스 미술의 성실함과 소박함을 회복하며, 아카데미즘의 원류로 간주되는 라파엘로시대 이전으로 돌아가야 한다고 주장했다. 라파엘 전파라는 명칭은 고촐리가 피사의 캄포산토를 위해 그린 프레스코를 동판화로 제작한 라시니오의 작품을 본 후에 붙인 것이다. 그리고 보티첼리가 유명하게 된 또 다른 계기는 영국의 비평가이자 예술 이론가인 존 러스킨이 보티첼리의 작품을 찬미했으며, 월터 호레티오 페이터가 『르네상스 역사 연구』(1873)에서 가장 웅변적인 에세이 한 편을 보티첼리의 예술에 헌정한 것이다.

러스킨은 보티첼리를 가리켜 자연의 진리를 나타낸 화가라고 찬미했다. 라파엘 전파의 옹호자로 나선 러스킨은 자연의 진리를 활력과 혼이 넘치는 것으로 규정했으므로 예술 또한 생명력 있는 에너지가 구체화되는 것이어야 한다고 믿었다. 진리는 러스킨 예술이론의 주된 단어이다.

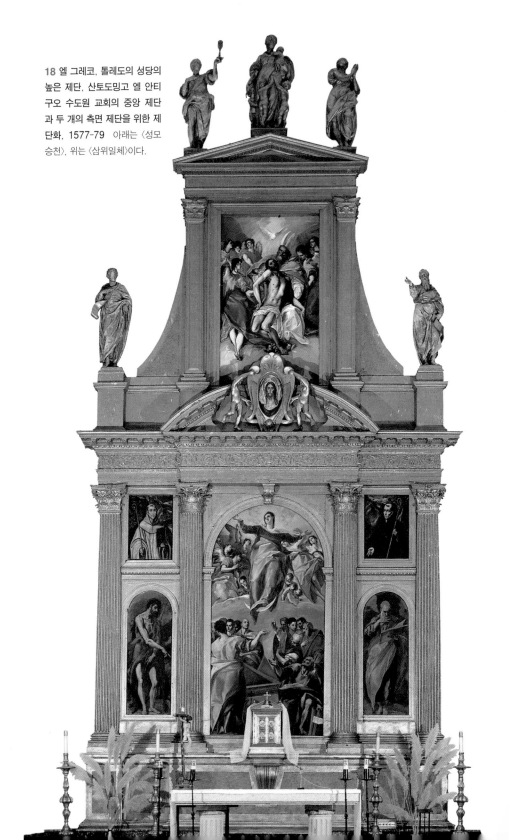

18 엘 그레코, 톨레도의 성당의 높은 제단, 산토도밍고 엘 안티구오 수도원 교회의 중앙 제단과 두 개의 측면 제단을 위한 제단화, 1577-79　아래는 〈성모 승천〉, 위는 〈삼위일체〉이다.

매너리즘과 고전주의로 기반을 닦다

매너리즘의 탄생

이탈리아는 1530년을 전후하여 많은 재해를 겪었다. 1527년 로마가 프랑수아 1세에 의해 침략당했으며 1530년에는 피렌체 공화국이 몰락하고 스페인의 지배를 받아야 했다. 프랑수아 1세와 동맹을 맺은 교황 레오 10세는 그의 침입을 반기며 볼로냐에서 그를 환대했다. 교황은 그를 위한 향연을 베풀고 라파엘로의 〈마돈나〉를 선물로 주며 그와 정교협약을 맺고, 프랑스의 부유한 교회들이 자신에게 성직록을 바칠 것을 제안했다. 그 후 종교개혁에 대한 반동이 시작되었으며, 그로 인해 강압적인 풍토가 생겼다. 위기감은 미술 자체에 내재하는 요소에 의해서도 강화되었으며 과거에 대한 순종적인 태도와 모든 양식이 이미 거장들에 의해 제시되었다는 관념이 생겼다. 국외 예술가들과의 접촉도 유사한 효과를 가져왔다. 걸작들은 판화를 통해 널리 알려졌으며 이는 모방작품인 파스티슈pastiche를 조장하는 분위기를 조성했다. 파스티슈란 이탈리아어로 파스티초pasticcio라고 하며 혼성·모방작품을 뜻하는데, 수집된 단편들로 제작된 회화와 디자인 그리고 원작을 변형시켜 복제한 것을 말한다. 이 용어는 일반적으로 절충주의 작품을 경멸할 때 사용되거나 예술가가 차용한 양식을 자신의 것으로 흡수하지 못했다는 의미로 사용된다. 새로 창설된 아카데미의 규격화된 교육을 받은 화가들은 반자연적이고 부조화스러우며 임의적인 형태 표현에 치우치거나 미숙한 상징주의에 연관되거나 해학적·기형적 형태에

몰두했다. 또한 장대하고 화려한 극단적인 장식성을 추구했다. 이런 요소들은 매너리즘이라 불리는 다소 인공적인 양식의 탄생을 낳았으며 이는 세기 말까지 지속되었다.

매너리즘mannerism이란 르네상스로부터 바로크로 이행하는 과도기, 대략 1530~90년경 이탈리아에서 유행한 미술 양식으로 프랑스어로, 마니에리슴 maniérisme, 이탈리아어로 마니에리스모manierismo라고 한다. 13~15세기의 프랑스 궁정문학에서 사용된 '마니에르 manière'와 마찬가지로 이탈리아어 '마니에라 maniera'는 보편적인 인간 행동과 미술 양식 모두에 사용되었다. 매너리즘은 일반적으로 형식주의·기교주의·독창성과 신선미를 잃은 틀에 박힌 경향이나 자세를 비난하는 의미로 사용되었으므로 이 용어는 종종 성기 르네상스 고전주의의 쇠퇴로 간주되거나 고전주의에 대한 반동으로 일컬어진다. 그러나 견해에 따라서는 성기 르네상스와 바로크의 교량 역할을 한 양식으로 간주하거나 그 자체로 완결된 양식으로 보기도 한다.

『옥스퍼드 영어사전』은 매너리즘을 특정한 양식에 대한 과도한 집착 또는 편애로 규정한다. 1930년대 중반까지 영국의 미술사학자들은 매너리즘이란 말보다 후기 르네상스라는 용어를 선호했다. 하인리히 뵐플린으로 대표되는 19세기 독일의 미술사학자들은 매너리즘을 모든 양식의 추상적인 생성 발전의 한 단계로 규정했다. 그러나 이 의미에는 라파엘로에서 달성된 '잠깐의 절정'으로부터 퇴보했다는 부정적인 판단이 내포되어 있다. 이런 의미로서의 매너리즘은 '퇴보한 아카데미즘' 혹은 '정신적인 위기시대에 성숙된 상류사회 예술에 두각을 나타낸, 사라져가는 양식의 마지막 표현' 등으로 정의되기도 했다. 20세기 초에 매너리즘에 대한 관심이 고조되면서 막스 드보르작의 주도 아래 독일 비평가들과 미술사학자들은 매너리즘을 엘 그레코에서 정점에 이른 유럽의 미술운동으로 이해하기 시작했다. 이들은 매너리즘의 주요 특징을 미의식의 왜곡과 정신적 격렬함 등 매우 부분적인 면으로만 이해했다.

엘 그레코는 로마에서 티치아노의 제자로 있었으며 틴토레토와 바사노 등 베네치아 화가들에게 큰 영향을 받았고, 특히 미켈란젤로의 작품은 그의 양식 형성에

중요한 역할을 했다. 엘 그레코는 1577년 스페인의 톨레도로 이주했고, 그 뒤의 생애 동안 이곳에서 자신의 독특한 양식을 키워나갔다. 엘 그레코가 스페인에서 받은 첫 번째 주문은 톨레도에 있는 산토도밍고 엘 안티구오 수도원 교회의 중앙 제단과 두 개의 측면 제단을 위한 제단화(1577-79)였다.[18] 이런 중요하고 규모가 큰 작품을 주문받은 것은 처음이었다. 베네치아 건축가 팔라디오의 건축양식을 연상시키는 제단 틀의 건축 설계도 그가 맡았으며, 중앙 제단에 그린 〈성모 승천〉에서 타고난 재능을 충분히 발휘하여 그의 예술 인생은 새로운 시기를 맞았다. 인물들은 앞쪽에 가까이 배치되었고 사도들의 그림에서 색깔은 새로운 광채를 얻었다. 물감을 칠하는 기법과 흰색 강조 부분을 자유롭게 사용하는 기법은 여전히 베네치아 양식을 따르고 있지만 조화를 깨뜨릴 만큼 강렬한 색채와 뚜렷한 대조는 분명 엘 그레코 특유의 것이다. 특히 제단 위쪽에 그린 〈삼위일체〉[312]에는 그가 미켈란젤로의 작품에서 영감을 받은 사실이 처음으로 드러나 있으며 벌거벗은 그리스도의 힘차고 조각한 듯한 육체는 미켈란젤로의 영향을 분명하게 보여준다.

만년에 그린 〈톨레도 풍경〉[19]은 이례적인 작품으로 인물이 등장하지 않는 순수 풍경화의 선구적인 작품이다. 엘 그레코는 화가로서뿐만 아니라 건축가, 조각가로서도 활동했다. 화가로서의 가장 두드러진 특징은 많은 대가들이 따뜻한 적색과 갈색 계통의 색채를 선호하던 당시에 차갑고 푸른 색채와 은회색조를 선택한 데 있다. 차가운 색조, 거친 광선 효과, 자유분방한 붓질, 전통 규범에 대한 경시와 고통을 겪는 인물상의 정신성을 작품 속에 나타낸 엘 그레코의 천재성은 높이 평가받고 있다. 벨라스케스는 그의 작품을 몇 점 소장했지만 그로부터 크게 영향을 받지는 않았다. 엘 그레코의 회화에 대한 관심이 부활한 것은 19세기 말이다. 그의 극도의 반자연주의적인 양식은 다양한 논의를 불러일으켰는데 예를 들어 티치아노와 혼동되지 않도록 의도적으로 양식을 바꾸었다든지, 또는 단순히 그가 광인이었다는 주장 등이 그것이다. 매너리즘적인 비례관계의 가늘고 길게 늘인 인체, 형태의 왜곡인 불균형화는 그가 의도적으로 한 것임이 분명하다.

1611년 엘 그레코를 찾아간 프란시스코 파체코는 그를 회화, 조각, 건축에 대한 저술가로 기술했으며 그가 타계한 뒤에 편찬된 재산목록에는 석고, 점토, 밀랍

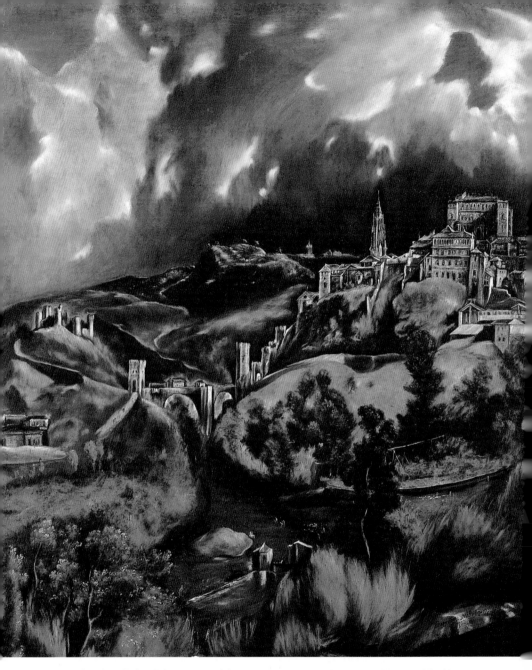

19 엘 그레코, 〈톨레도 풍경〉, 1597-99년경, 121.3×108.6cm. **The Metropolitan Museum of Art, New York**(이하 **Metropolitan**으로 약칭) 그리스인을 뜻하는 엘 그레코라는 이름으로 알려졌지만 본명은 도메니코스 테오토코풀로스(1541-1614)이다. 그는 작품에 서명할 때 항상 그리스 문자로 표기했고 종종 크레타인을 뜻하는 크레스Kres를 덧붙이기도 했다. 이 그림의 하단 오른편에 '도메니코스 테오토코풀로스가 만듦'이라고 서명되어 있다.

20 로소 피오렌티노(본명은
조반니 바티스타 디 야코포),
〈십자가에서 내림〉, 1521,
333×195cm, Pinacoteca
Comunale, Volterra

으로 된 50점의 모형이 들어 있었고 장서에는 건축 관련 책들이 많이 있었다.

　　로소 피오렌티노는 1530년에 프랑수아 1세의 초대를 받아 프랑스로 오면서 프
랑스 매너리즘 창시자의 한 사람이 된다. 피오렌티노는 1513~23년에 피렌체에서
활약했고 그 후 로마에서 작업했다. 이 시기 그의 작품에서는 강렬하고 극적인 과
장이 두드러져 이탈리아의 초기 매너리즘의 특징을 보여준다. 〈십자가에서 내림〉[20]
은 퐁텐블로 초기 매너리즘의 가장 전형적이고 중요한 예가 되는 작품이다. 이 커

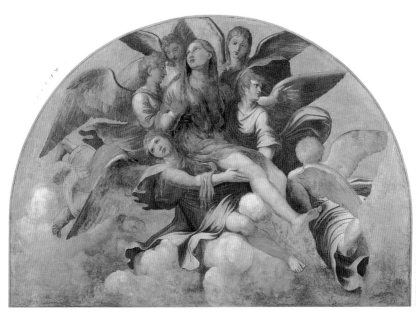

21 줄리오 로마노(줄리오 피피로도 불림), 〈천사들에 의해 태어난 마리아 막달레나〉, 1520년경, 프레스코, 165×236cm, **National Gallery, London** 전설에 의하면 그리스도가 부활한 후 마리아 막달레나는 광야로 가서 죽을 때까지 벌거벗은 몸으로 지냈으며 천사들에 의해 하늘나라로 올려졌다. 천사들은 의자의 형태로 마리아를 앉히고 들어올리는데, 소방관이 불길 속에서 인명을 구조하는 것처럼 보인다. 마리아는 자신이 천사들에 의해서 들어올려지는 것을 알지 못하는 표정으로 하늘을 우러러 보고 있다.

다란 제단화에서 인물과 인물, 십자가, 사다리 사이에 공간적·논리적 관련성이 없다. 고전적 작품의 인물에 비하면 머리가 작으며, 명암은 한줄기의 빛으로 이루어지지 않았다. 피오렌티노는 배경의 기하적 면에 어울리도록 왼편의 마리아 막달레나의 주름진 의상과 오른편 성 요한의 의상에 대한 묘사를 생략했다. 그는 성기 르네상스에서 흔히 사용된 강렬한 색 대신 차가운 느낌을 주는 색을 사용했다.

줄리오 로마노는 만토바에서 최초로 전형적인 매너리즘 작품을 그린 것으로 유명하다. 로마에서 태어난 그는 어렸을 때 라파엘로의 문하에 들어가 스승의 사랑을 받았다. 그의 작품 〈천사들에 의해 태어난 마리아 막달레나〉[21]는 마리아 막달레나의 인생을 뤼네트lunette(둥근 지붕이 벽과 접한 부분의 반원형 벽감)에 묘사한 네 점의 프레스코 중 하나이다. 이 작품은 1520년경에 로마의 몬티 교회의 성녀 트리니타 예배

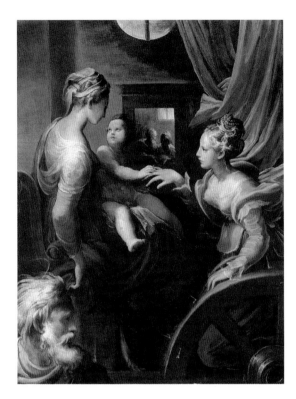

22 파르미자니노, 〈성녀 카타리나의 신비스런 결혼〉, 1525-27, 74.2×57.2cm, **National Gallery, London** 파르미자니노가 로마 체류 중에 그린 현존하는 몇 점 가운데 하나이다. 그는 로마의 고전주의 경향을 따르면서 라파엘로의 고전 양식을 한층 우아하고 세련되게 발전시켰다.

당을 위해 그린 것인데 벽감에서 떼어진 채 런던에 소장되어 있다. 로마노는 1524년에 만투바로 가서 곤자가의 궁정 화가로 활동했다.

파르마에서는 파르미자니노가 화사하고 세련된 그림을 그리며 퐁텐블로와 플랑드르에서 번성하게 될 국제적인 매너리즘을 예고했다. 파르미자니노는 열여덟 살 때 독자적으로 활동하면서 1522~23년에 파르마, 성 조반니 에반젤리스타의 예배당들을 프레스코화로 장식했다. 로마가 1527년에 프랑수아에 의해 점령되자 그는 볼로냐로 가서 주로 종교화를 그렸다. 그는 인물화에서 명인적 기교와 매너리즘의 우아함을 결부시킨 개성적인 양식을 진전시켰다.

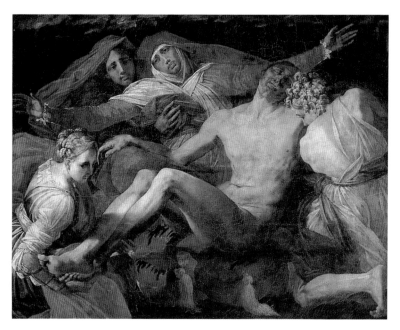

23 로소 피오렌티노, 〈피에타〉, 1530-35년경, 127×163cm, **Louvre**

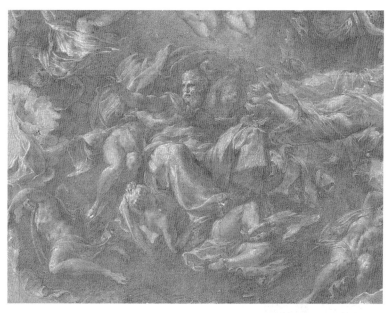

24 프란세스코 프리마티초, 〈기즈 공 저택의 예배당을 위한 드로잉〉, **Louvre** 하나님을 표현한 이것
은 예배당 둥근 천장 중앙 모티브에 대한 습작이다.

프랑스의 매너리즘 : 퐁텐블로 파

프랑스 미술에서는 퐁텐블로 파의 역할이 컸다. 16세기 중후반, 대략 1530년부터 1579년까지 퐁텐블로 궁과 관련 있는 작품을 제작한 예술가 집단을 훗날 퐁텐블로 파라고 불렀는데, 퐁텐블로 궁은 프랑수아 1세의 대망을 가장 멋지게 구현한 곳이다. 프랑수아는 국가적 예술부흥을 실현함으로써 이탈리아의 고전을 신봉하던 대제후들을 견제하며 왕권을 강화했다. 그러나 프랑스에는 이 같은 장대한 이념에 어울릴 만한 대벽화 장식의 전통이 없었다. 이 계획을 실현하기 위해 그는 이탈리아의 대가들을 초빙해야 했고, 이 작업은 1528~58년에 걸쳐 이루어졌다. 이탈리아 예술가들이 퐁텐블로 궁전의 내부를 장식하면서 궁전은 이탈리아 르네상스 미술이 프랑스로 도입되는 창구가 되었으며, 여기에 뿌리를 내린 양식이 바로크 양식의 선구가 되었다. 초청된 예술가들이 누드 여인의 관능미와 궁정풍의 우아미를 조화시킨 온화하고 장식적인 양식을 만들어냈는데, 이를 제1차 퐁텐블로 파라고 한다. 피오렌티노가 퐁텐블로 궁전에서 주로 한 작업은 프랑수아 대회랑을 당시 프랑스의

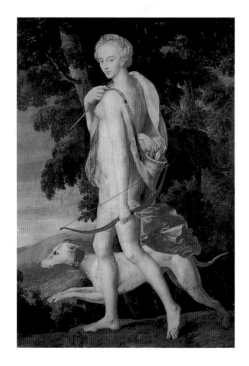

25 제1차 퐁텐블로 파(1550-60), 〈사냥꾼 다이아나〉, 1550년경, 191×132cm, Louvre 이 작품의 모델은 프랑수아 1세의 뒤를 이어 왕위에 오른 앙리 2세의 애인이다. 화가가 그녀를 여신으로 묘사한 것이다. 다이아나는 왼쪽으로 걸어가면서 얼굴을 돌려 관람자를 바라본다. 누가 그렸는지는 알려지지 않았지만 옆모습을 효과적으로 묘사했으며 어깨가 약간 뒤틀려 관람자는 그녀의 등을 볼 수 있다. 여신의 느린 걸음과 달리는 사냥개가 한순간에 포착되었다. 다이아나의 동작과 그녀와 동행하는 개의 동작이 대조적이며, 이는 전형적인 매너리스트의 방법이다.

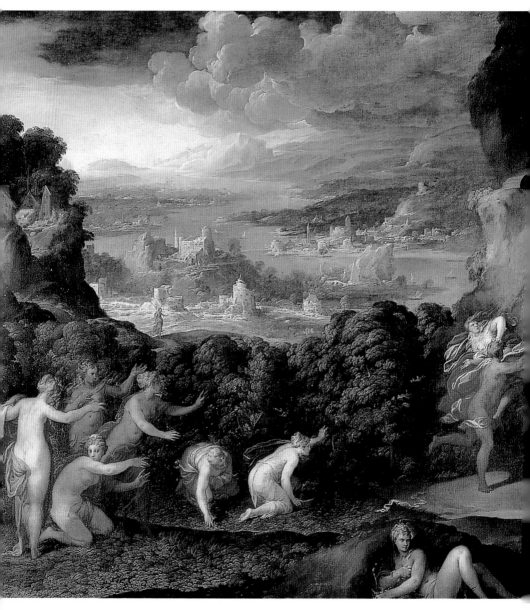

26 니콜로 델 아바테, 〈페르세포네의 유괴〉, 1560년경, 196×215cm, **Louvre**

궁정 취향에 맞추면서 이탈리아 양식으로 장식하는 것이었다. 그는 미켈란젤로와 스승 안드레아 델 사르토의 영향을 받았지만 〈피에타〉[23]에서 보듯 어느 정도 독자적인 양식을 확립했고 동판화 제작을 위한 수많은 밑그림은 프랑스의 회화와 장식 미술에 골고루 영향을 미쳤다. 1540년 타계할 때까지 그는 대회랑을 장식하는 일에 전념했다.

볼로냐 태생의 프란세스코 프리마티초는 줄리오 로마노로부터 매너리즘을 익히고 화가 · 건축가 · 실내장식가로 프랑스에서 주로 활동했다. 1526년 볼로냐를 떠나 만투바로 가서 줄리오 로마노 작업장에서 조수로 일한 그는 1540~41년 프랑수아를 위해 로마로 가서 당시 가장 유명한 고대 조상들의 모형을 수집했다. 1546년 다시 로마로 갔을 때 바티칸에 소장된 미켈란젤로의 유명한 〈피에타〉의 모형을 만들어 프랑스 추기경에게 전달했다. 프리마티초는 로소 피오렌티노와 더불어서 프랑스 매너리즘 일파인 제1차 퐁텐블로 파를 이끌었다. 그는 1559년에 프랑스의 궁정건축가가 되었으며 그의 장식화는 종래의 종교적 주제를 고전적인 신화로 대체하는 새로운 경향을 나타내며 이에 의해 파르미자니노의 거친 매너리즘 양식이 프랑스 취향에 합치하는 지적 세련됨을 갖춘 표현으로 변화했다. 프리마티초는 1532년부터 피오렌티노와 함께 퐁텐블로 궁전의 '프랑수아 1세의 회랑' 내부를 장식했고, 퐁텐블로 궁전 내에 있는 다른 회랑들의 내부 장식도 맡았다. 1559년에는 앙리 2세의 왕실 건축가가 되어 생드니 수도원 성당의 발루아 예배당 건설에 큰 역할을 했다.

피오렌티노 · 프리마티초 · 니콜로 델 아바테 세 사람은 프랑스와 플랑드르 예술가들의 도움으로 자신들의 양식을 프랑스 궁정의 기호에 맞추는 데 성공했다. 세 사람에 의해서 관능성과 장식성, 규방의 사치스럽고 자유분방함과 다소곳하고 우아함이 복합적으로 구성된 특수한 매너리즘 양식이 생겨났으며, 스투코Stucco(구운 석회와 고운 흙을 섞어 만든 치장 벽토) 장식과 벽화의 결합은 '프랑스 양식'으로 알려진 독특한 기법을 완성시켰다. '프랑수아 1세의 회랑'에 있는 피오렌티노의 장식과 프리마티초의 작품은 두 번씩이나 덧칠이 되어 있어서 그 후 복원작업이 수차례 시도되었으나 최초의 상태를 어림하기가 불가능해졌다. 그러나 두 사람의 작품은 프

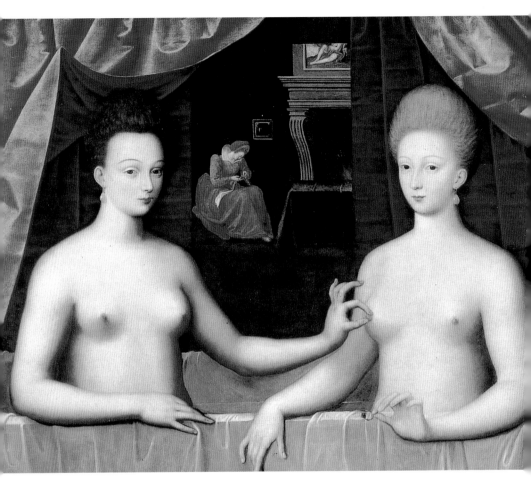

28 제2차 퐁텐블로 파, 〈가브리엘레 데스트리스와 자매〉,1590년경, 95×125cm, **Louvre** 오른편의 가브리엘레는 앙리 3세의 애첩이다. 가브리엘레가 반지를 들고 관람자를 빤히 바라보고 있는데, 왕으로부터 선물받은 반지를 자랑하는 것처럼 보인다. 왼편의 자매가 손가락으로 가브리엘레의 젖꼭지를 쥐고 관람자를 바라보는데 그녀가 왕으로부터 사랑받게 된 것이 성적 호감에 의한 것임을 시사한다. 그들 뒤로 하녀가 바느질하는 모습이 보인다. 화가는 관람자가 목욕탕 내부를 볼 수 있도록 커튼을 열어놓았다. 1573년에 태어난 가브리엘레가 앙리 3세의 눈에 든 것은 열다섯 살 때였다. 그녀는 궁전에 들어오기 전에도 이미 염문으로 사람들의 입에 오르내렸다. 금발에 팔다리가 길고 피부가 하얀 그녀는 당시 그녀 또래에서 가장 이상적인 모습이었다. 그녀의 얼굴은 투명한 진주와도 같았다는 당대 사람의 진술도 있다.

랑스에서 두드러진 전통으로 뿌리내렸을 뿐만 아니라 여러 나라로 보급되어 새로운 장식 양식에 크게 기여했다. 이 양식에서는 신화적인 세계를 연출한 인위적 장치·목가적 풍경·나긋나긋하고 우아한 아름다움·억지 미소를 짓는 누드 여인 등 새로운 것을 지향했으므로 진지하고 화려한 회화에 속하기보다는 오히려 당시 유행한 실내장식 분야에 속한다.

종교전쟁으로 인한 공백 이후 궁전의 장식화는 앙리 4세(1589-1610년 재위)의 비호 하에 부활했다. 일반적으로 제2차 퐁텐블로 파라는 명칭은 앙리 4세를 위한 장식화 제작에 참여한 화가들을 말한다. 그들의 작업은 평범했으며 제1세대의 예술가들의 특징이었던 독창성이 결여되어 있다.

이전의 플랑드르 사실주의가 프랑스 궁정 취향과 결합하여 국제 고딕 양식이 생겨난 것과 마찬가지로 퐁텐블로에서도 이탈리아 매너리즘이 궁정의 기호에 맞춰진 독특한 프랑스 화파가 형성되었다. 이는 가냘프고 창백한 누드의 요정에서 보이는 섬세함·규방을 암시하는 정경·전통적인 종교적 내용을 대신하는 신비주의적인 테마 등 거의 유희에 가까운 묘사들이 결합된 것이다.[27] 이것은 세기가 바뀐 후에도 프랑스 회화의 주류를 형성했으며 그 모태가 되는 이탈리아 매너리즘과 더불어 인접 국가에 영향을 주었다.

종교전쟁과 왕권 다툼

앙리 2세(1547-59년 재위)가 타계한 1559년, 이탈리아 지배권을 두고 스페인의 합스부르크 가와의 오랜 왕조전쟁은 종료되었지만 새로이 종교적 내란이 시작되었다. 독일과 스위스에서 유입된 프로테스탄트 운동은 프랑스 내로 확산되었고, 이에 대해 역대 왕들은 박해와 탄압의 정책을 폈다. 그러나 프로테스탄트, 특히 칼뱅파는 프랑스 내의 도시민, 부농 및 귀족층에 전파되어 세력을 확장했다. 프랑스에서 태어난 칼뱅(1509-64)은 한때 인문주의의 탁월한 연구자였다. 칼뱅은 1533년경 종교개혁의 편에 가담하여 체포의 위협을 느끼자 외국으로 피신(1535-41)했다. 그 시기에 그는 『기독교 강요』를 출간하여 신교의 이념을 심화했다. 그는 루터의 이념을 되풀이했지만, 그것에 비관주의적이고 금욕적인 색조를 부가했다. 칼뱅은 신이 각

개인의 운명을 예정했기 때문에 어떤 이들은 은총으로 구원을 받을 것이고 다른 이들은 버림을 받을 것이라고 설파했다. 이것이 예정설이다. 1541년 제네바에 정착한 이 고독한 지식인은 점점 더 편협하고 엄격해졌다. 자신의 과업에 집착한 그는 목사 양성에 힘썼으며 그들을 전유럽, 특히 프랑스에 전도사로 파견했다.

칼뱅주의는 1550~60년경에 매우 활발했으며, 프랑스 도시의 식자층인 장인, 법률가, 의사, 소귀족들과 농민 그리고 종종 가톨릭에 충실했던 도시의 무식한 프롤레타리아 층에 뿌리를 내렸다. 프랑스 왕국 인구의 4분의 1에서 5분의 1이 칼뱅주의로 넘어갔다. 사람들은 '위그노 *Huguenot*'를 운운하게 되었다. 위그노라는 단어는 사부아 공작에 대항하여 제네바의 독립을 주창했던 사람들을 지칭하기 위해 1520-25년경에 제네바에서 사용되기 시작했다. 이 단어는 독일어 아이트게노센 Eidgenossen(서약공동체의 동료라는 뜻)에서 비롯되었는데, 이후 그 의미가 변하여 위그노는 경멸적인 종교적 색채를 띠었으며 칼뱅주의에 복종하는 신교도와 동의어가 되었다.

기사도 정신이 투철한 앙리 2세는 1559년 6월 누이의 결혼식을 축하하기 위해 파리에서 열린 마상 창시합에서 스코틀랜드 근위대장인 몽고메리의 창에 왼쪽 눈이 찔려 수술을 받았지만 7월 10일 40세를 일기로 사망했다. 앙리 2세의 사후 궁정 세력은 각각 프로테스탄트와 가톨릭을 지지하는 대귀족의 두 가문에 의해서 차지되었다. 앙리 2세의 뒤를 이은 프랑수아 2세(1559-60년 재위)의 나이는 15살에 불과했으므로 왕권은 왕비의 가문인 기즈 가에 의해서 좌우되었다. 따라서 가톨릭인 기즈 가의 탄압은 격심했지만 프로테스탄트들은 굴하지 않고 세력의 기반을 유지했다. 프랑수아 2세는 귀에 난 종기로 1560년 12월 5일 사망했다. 그의 뒤를 이어 열 살 나이의 동생 샤를 9세(1560-74년 재위)가 왕위를 계승했지만, 모후 카트린 데 메디치가 섭정으로 실권을 장악한 후 30년 동안 프랑스 정치를 좌우하면서 극단적으로 대립한 가톨릭과 프로테스탄트 사이의 불화를 이용하여 자신의 아들들이 차례로 왕위를 차지하게 하는 데 전력을 다 했다.

결국 가톨릭과 프로테스탄트 사이에 종교전쟁이 발생했다. 1562년 가톨릭이 위그노를 학살하면서 위그노 전쟁(1562-1629)의 막이 올랐다. 그 후 위그노와 가톨

릭은 각각 영국과 스페인의 세력까지 끌어들여 격렬한 싸움을 계속했다. 1570년에는 휴전조약(생제르맹 조약)을 체결하여 한때 타협에 도달하고 조약을 더욱 공고히 하기 위해서 양파 사이에 혼인을 성립시켰다. 가톨릭측에서 샤를 9세의 여동생 마르그리트를 신부로 내세우고 프로테스탄트 측에서는 나바르의 새로운 왕 부르봉 가의 앙리를 신랑으로 내세웠다.

그러나 카트린은 이 기회를 이용하여 위그노 지도자들을 제거함으로써 프랑스 왕권을 보호할 수 있다고 생각했다. 그리하여 1572년 8월 24일 일요일 새벽 성 바르톨로메오 축일 새벽 종소리를 신호로 일제히 프로테스탄트들을 학살했다. 국왕의 근위대, 기즈 가문과 가톨릭 측 영주들의 병사들이 행동을 개시했으며, 제독은 살해되고 그의 몸은 찢겨졌다. 짧은 시간 안에 200명에 가까운 위그노 병사와 귀족들이 심지어 루브르 궁 안에서까지 살해되었다. 이들 대부분은 나바르의 왕 앙리와 발루아 왕가의 마르그리트의 결혼식에 참관하기 위해 파리에 온 사람들이었다. 3일 동안 무시무시한 학살이 자행되었다. 2~3천 명의 파리 시민이 죽었고, 위그노 부자들에 대한 약탈도 상당한 정도로 행해졌다. 지방에서도 8월에서 10월 사이에 이와 유사한 학살이 벌어져 1~2만 명이 목숨을 잃었다.

종교전쟁은 군주제의 권위를 후퇴시켰다. 총독·시 자치제·국왕의 관리들이 제멋대로 행동했고, 무정부 상태에 가까운 상황이 나타났으며, 왕국은 분열의 위험에 처했다. 성 바르톨로메오 축일의 학살사건 이후 위그노들은 남부지방에서 독자적으로 세금을 징수하고 도시들을 요새화하는 일종의 자치적인 신교 공화국을 조직했다. 조세징수율이 떨어지자 공채의 액수는 끊임없이 늘어났고, 귀족작위나 관직의 매매와 같은 미봉책이 연이어 취해졌다. 게다가 왕권의 신체적 허약함이 문제가 되었다. 앙리 2세와 메디치 가의 카트린 사이에서 태어난 열 명의 자녀 중 네 명의 아들이 발루아 왕가를 유지하고 군주제를 보호할 수 있는 듯이 보였으나 누구도 성공하지 못했다. 프랑수아 2세는 단 1년을 재위했다. 번민이 많은 샤를 9세는 24세의 나이에, 그리고 그의 아우인 알랑송의 공작은 1584년에 결핵으로 죽었다. 이지적이지만 인정을 받지 못한 앙리 3세(1574-89년 재위) 역시 형제들과 마찬가지로 아들을 낳지 못했다. 당시 여론은 이를 발루아 가문에 대한 신의 저주로 보았다.

성 바르톨로메오 축일의 학살 이후 앙리 3세가 즉위했고 기즈 공작 앙리가 가톨릭 연맹을 결성하여 프로테스탄트를 탄압했다. 앙리 3세는 건강이 좋지 않았고 그에게는 아들이 없었다. '얼굴에 칼자국이 있는' 기즈 공작 앙리(1550-88)의 위세는 절정에 달하고 있었고, 그야말로 '파리의 왕'으로 행세했다. 그는 왕위가 나바르 왕 앙리에게 돌아가는 데 반대해 마침내 전쟁을 일으켰는데 이른바 '세 앙리의 전쟁'이었다. 유혈충돌이 벌어졌고 1588년 5월 13일 피신한 앙리 3세는 7월 5일 기즈 공작에게 모욕적인 항복을 했다. 그러나 다시 기회를 얻은 앙리 3세는 1588년 12월 23-24일에 기즈 공작 앙리와 그의 아우 로렌 추기경(1555-88)을 암살하게 했다. 마침내 왕국을 장악한 앙리 3세는 파리를 굴복시키기 위해 나바르 왕 앙리에게 접근하여, 1589년 4월 3일에 동맹을 체결하고 7월 말, 왕군과 신교도의 군대가 파리의 공성을 개시했다. 그러나 앙리 3세는 1589년 8월 1일, 생클루에서 도미니크회의 광신적인 수도사에게 암살된다. 발루아 왕조의 마지막 왕 앙리 3세는 죽기 전에 나바르 왕 앙리를 정통의 계승자로 인정하고 그에게 개종할 것을 권유했다.

세 앙리 중 유일하게 생존한 나바르 왕이 1589년 앙리 4세(1589-1610년 재위)로 즉위하면서 부르봉 왕조가 시작되었다. 앙리 3세의 가장 가까운 사촌인 36살의 앙리 4세는 즉위 후 반대세력을 융화시키기 위해 가톨릭으로 개종했다. 그는 거의 30년 동안 지속된 내전으로 왕국이 황폐해진 상황에서 즉위했다. 완강하고 능란하며 이지적인 앙리 4세는 1598년 4월 13일에 낭트 칙령을 발표하는데, 이는 신교파인 위그노에게 조건부 신앙의 자유를 인정하는 것으로 프로테스탄트에게도 종교의 자유와 정치적 권리를 부여하는 것을 말한다. 개혁종파는 1597년에 존재했던 모든 곳에서 허용되었고, 신교도들은 가톨릭 교도와 동일한 시민적 권리를 누리고 동일한 직책을 맡을 수 있으며 집회와 교육의 자유를 가지게 되었다.

앙리 4세는 1599년 자식도 없고 별거상태였던 마르그리트와의 결혼을 무효화했다. 그는 세 명의 자식을 낳아준 자신의 정부 에스트레와 한때 결혼할 생각을 품었으나 그녀는 죽었고 독살된 것으로 알려졌다. 그는 외교적이고 재정적인 이유로 이탈리아 여인과의 결혼을 택했다. 47세의 그는 메디치 가의 마리와 결혼했고, 마리는 네 명의 자녀를 낳았다. 외모에 무관심하고, 악취를 풍기며, 길고 지저분한 수

염을 하고, 때로 누더기를 걸쳐입은 작고 신경질적인 앙리 4세는 비상한 지구력을 지닌 전쟁의 지휘자였다. 열심히 일하지 않았지만 명석한 그는 늘 핵심을 알아차렸다. 그의 통치기간 동안 파리는 중세풍의 마을에서 근대적인 도시로 바뀌어갔다. 모든 면에서 재건의 시대를 맞아 농업·무역·산업의 부흥이 도모되었다. 1610년 5월 14일 화려한 사륜포장마차를 타고 페론느리 가를 지나던 앙리 4세는 교통의 혼잡을 틈타 접근한 암살자 라바야크의 칼에 찔려 곧 사망했다. 라바야크는 고문을 받으면서 단독범인임을 완강하게 주장했고 5월 27일 능지처참의 끔찍한 형벌로 죽었다.

고전주의를 선택하다

앙리 4세의 재위기간까지 회화에서는 주목할 만한 작품이 거의 없다. 파리에서는 앙리 4세의 후원을 받은 제2차 퐁텐블로 파가 궁전의 장식에서 프리마티초와 로소의 전통을 부활시켰으나 그들의 작품은 거의 현존하지 않고 프랑스 예술적 전통에 미친 영향 또한 미미하다.

리슐리외와 마자랭 추기경이 재상이던 시기에 프랑스는 유럽에서 강대국의 위치에 있었다. 미술에서는 문학에서와 마찬가지로 프랑스 고전주의가 탄생한 시기였다. 건축에서 가장 대표적인 인물로는 리슐리외를 위한 추기경 궁전(1633년 착공, 훗날 루아얄 궁전으로 불림)과 소르본 교회[28]를 건립한 자크 르메르시에(1585-1654)·프랑수아 망사르(1598-1666)·루이 르 보(1612-70)가 있다. 르메르시에는 프랑수아 망사르 및 루이 르 보와 더불어 17세기 프랑스의 고전주의 양식을 확립한 주요 인물이다.

르메르시에는 1607~14년경 로마에 체류하다가 루이 13세의 유능한 재상 리슐리외의 건축가가 되었으며 루이 13세의 루브르 궁전의 안뜰(지금의 쿠르 카레) 확장계획을 맡았다. 이를 위해 〈시계 별관〉[29]과 루브르 궁전 북쪽으로 연결된 날개 부분을 건설했다. 루브르 궁전의 〈시계 별관〉은 풍부한 장식과 복합적인 비례로 인해 그의 작품 중 가장 성공적인 건축물이다. 르메르시에는 소르본 교회와 루아얄 궁전 외에 리슐리외 성 및 주변 도시를 건설했고 1646년에는 프랑수아 망사르가 착공한

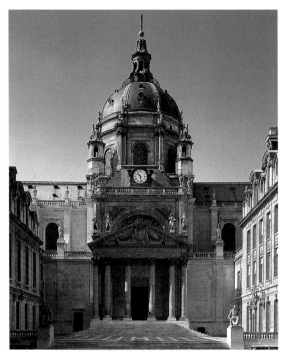

28 자크 르메르시에, 〈소르본 교회〉(소르본 대학 안뜰에 위치한 교회 정면 현재 모습), 1635년 착공, Paris 옛 소르본 교회에 대한 재건은 1626년부터 논의되기 시작했으며 1635년부터 자크 르메르시에가 재건하기 시작했다. 추기경의 무덤을 내부에 만들기로 했지만 이는 1675-94년에야 이루어졌다. 소르본 교회는 높은 원통형 벽체drum 위에 돔을 얹은 최초의 프랑스 건축물이다.

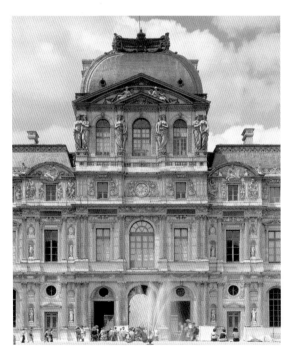

29 자크 르메르시에, 〈시계 별관〉, 현재 루브르 뮤지엄 별관

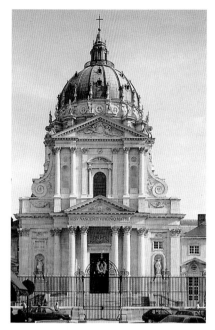
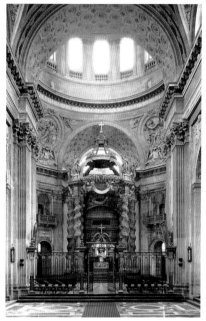

30 프랑수아 망사르와 자크 르메르시에, 〈발드그라스 성당〉 정면과 내부, 1645년 착공, Paris 피에르 르 뮈에와 가브리엘 르 딕이 1710년에 완성했다. 망사르는 공간과 장식을 바로크식으로 교묘하게 처리함으로써 쇠락해가는 고전주의를 풍요롭게 했다. 망사르가 짓기 시작한 이 교회를 1646년 르메르시에가 완성하도록 인계받았는데, 이 교회에 덧붙인 이탈리아식 돔의 인상적인 외관은 소르본 교회의 돔 내부와 함께 프랑스 고전 건축의 걸작으로 평가받는다.

발드그라스 성당³⁰ 건축을 인계받았다. 르메르시에는 당시의 프랑스 양식과 로마의 고전주의를 결합시키는 역할을 했다.

17세기 프랑스 건축에서 고전주의를 가장 완벽하게 구현한 프랑수아 망사르가 본격적으로 활동하기 시작한 것은 1623년 파리 생오노레 가에 푀양 수도회 교회의 예배당 파사드를 설계하면서부터였다. 1640년 이후 10년 동안 망사르의 설계는 구상적으로는 더욱 조형적이 되었고 장식은 한결같이 고전적이었다. 그의 작품 중 가장 완벽하게 보존되어 있으며 건축가로서의 재능을 유감없이 발휘한 건축물은 이블린 주 중심 도시에 있는 메종 성³¹이다.

31 프랑수아 망사르, 〈메종 성〉, 1642-46 지붕에 채광창을 낸 망사르드식 지붕을 비롯해 건물 전체가 대칭으로 설계된 이 성은 초기 성의 디자인과 비슷하지만 양각을 더욱 강조한 것이다.

32 루이 르 보와 앙드레 르 노트르, 〈보르비콩트 저택〉, 1656년 착공. 르 보가 건출물을 설계했고 르 노트르가 정원을 설계했다. 재무장관 니콜라 푸케를 위해 설계한 믈랭 근처의 보르비콩트 저택 정원은 지형의 기복을 훌륭히 살린 구성이다. 르 노트르는 많은 나무들을 보기좋게 심어 구획한 정원의 화단을 선형으로 연장하여 원근감을 강조하기 위해 점점 좁혀가다가 연못 · 분수 · 조각품과 상관되도록 수면높이를 고려하여 최대한의 그림자가 물 위에 드리우도록 했다.

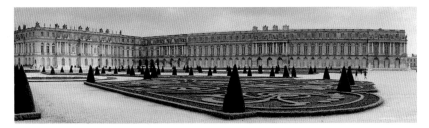

33 루이 르 보와 쥘 아르두앵 망사르, 〈베르사유 궁전의 정원쪽 파사드〉, 1668-78 고전주의 원리가 장대한 규모로 실현된 이 작품은 르 보의 최대이자 최후의 작품이다.

메종 성은 1642년 부유한 재정가이자 왕실 재무관리자 르네 드 롱괴유가 자신의 영지에 성을 지어달라고 위탁한 것이다. 이 성은 벽면에 몇 단의 얕은 계단형으로 돌출한 직사각형 입구가 있고, 좌우에 맞붙은 두 개의 낮은 날개부 건물은 주건물보다 튀어나와 깔끔하고 완벽한 직사각형을 이룬다. 직사각형 모티브들을 달리 보이도록 세밀하게 구분한 절제된 솜씨는 우아함과 조화를 더한다. 오스트리아의 안과 그 아들 소년왕 루이 14세를 위한 환영회를 열며 성을 개방했을 때 망사르가 특별히 설계한 계단식 정원이 성을 더욱 아름답게 보이도록 했다.

발드그라스 성당은 안이 사내아이를 낳으면 짓겠다고 루이 13세가 약속한 건물이다. 기초공사 비용이 예산을 초과하자 망사르는 쫓겨났고 대신 자크 르메르시에가 그의 뒤를 이어 원래 계획안대로 작업을 진행했다. 망사르는 자신의 계획안대로 지었다가는 허물고 다시 짓는 등 변덕스럽고 낭비가 심해 정직하지 못한 사람이라는 비난을 들었다. 1664년 루이 14세가 루브르 궁전을 완성하기로 결정하자 총리이자 건설감독관인 장-밥티스트 콜베르는 망사르에게 열주colonnade가 있는 동쪽 날개 부분을 계획하도록 배려했지만 망사르는 최종안을 만들어내지 못하여 이 일을 놓쳐버렸다.

망사르가 고전주의 요소를 선호했다면 르 보는 장식적 전통을 자기 양식의 규범으로 만들었다. 망사르에 비하면 디자인 면에서 일관성이 결여되어 있지만 효과에 있어서 예리한 안목을 지닌 르 보는 1657~61년에 재무장관 니콜라 푸케를 위해 화려한 보르비콩트 저택과 정원[32]을 건설했으며 이후 루이 14세와 재무총감 콜베르(1619-83, 1661년부터 재무총감직 수행) 밑에서 작업했다. 콜베르가 등장하기 이전인 1654년 르 보는 르메르시에를 계승하여 루브르 궁전의 쿠르 카레 건축을 담당했다. 그의 최대이자 최후의 작품은 베르사유 궁전의 정원 쪽 파사드[33]로 고전주의 원리를 장대한 규모로 실현한 것이다. 이는 쥘 아르두앵 망사르와 로베르 드 코트에 의한 새로운 시대의 도래에 앞서 프랑스 고전주의 전통의 전성기를 보여준다. 프랑수아 망사르와 인척관계로 그의 성을 따른 쥘 아르두앵 망사르는 1685년에 왕실 수석건축가가 되었으며 1699년에는 왕실 건축 총감독이 되었다.

고전주의 회화

앙리 4세의 뒤를 이은 루이 13세(1610-43년 재위)는 아버지가 암살되었을 당시 나이가 여덟 살 6개월에 불과했다. 그래서 어머니인 메디치 가의 마리가 섭정을 맡았다. 피렌체 출신의 마리는 시어머니 뻘인 카트린(앙리 2세의 왕비)의 능숙함이나 지혜를 갖추지 못했다. 루이 13세는 1615년 안 도트리슈(스페인 왕 펠리페 3세의 딸)와 결혼했고, 루이의 어린 누이는 스페인의 왕자와 결혼했다. 이리하여 외국인이 지배하는 것으로 보이는 정부, 권력에서 배제된 혈족들의 쓰라림, 지나치게 가톨릭적이고 친스페인적인 프랑스의 정책 등은 이 시기에 군주제 최초의 위기를 야기했다. 1601년 9월 27월에 태어난 루이 13세는 법적으로는 성년인 13세가 되었지만 국왕참사회의 우두머리인 어머니 마리와 그녀의 총신인 콘치니에게 밀려서 부차적인 위치에 머물렀다. 피렌체 태생의 콘치니는 1600년 마리의 수행원으로 프랑스로 들어온 후 마리의 총애를 받았다. 루이 13세가 즉위하고 마리가 섭정을 시작하면서 당크르 후작 칭호를 받아 고문으로 행세하면서 사실상 재상의 위치에 있었다. 콘치니가 가한 모욕을 참지 못한 루이 13세는 열다섯 살의 나이에 콘치니를 겨냥하여 쿠데타를 준비했다. 1617년 4월 24일, 콘치니가 루브르 궁에 깊숙이 들어왔을 때 근위대장 비트리 후작이 그를 체포하고 권총을 발사했다. 육군상 및 외무상 리슐리외를 포함하는 콘치니의 내각진용은 파직되었고, 어머니 마리는 블루아로 추방되어 감시를 받았다. 그러나 리슐리외의 자문을 받은 마리는 아들에게 영향력을 행사했고 루이 13세는 콘치니의 옛 충복에 대한 반감에도 불구하고 1624년 4월 29일 리슐리외를 국왕참사회에 받아들였다.

루이 13세의 통치기에 회화에서 여러 가지 시도가 있었으며 프랑스는 처음 국제적으로 인정받는 뛰어난 화가를 배출했다. 17세기 전반 프랑스 회화에서 가장 중요한 시몽 부에(1590-1649)는 1612년부터 27년까지 15년 동안 그는 이탈리아에 머물면서 상당한 명성을 얻었으며 1624년에 로마의 아카데미아 디 산루카의 학장이 되

34 시몽 부에, 1629년에 그린 생니콜라 - 데 - 샹의 제단화 상단은 〈성모의 몽소승천〉이고 아래의 것은 〈빈 석관 주위의 사도들〉이다. 〈성모의 몽소승천〉 위의 두 천사와 양옆의 두 천사는 같은 해 자크 사라쟁이 장식한 것들이다. 〈빈 석관 주위의 사도들〉의 양옆 문 위의 두 그림은 1775년에 장식되었다.

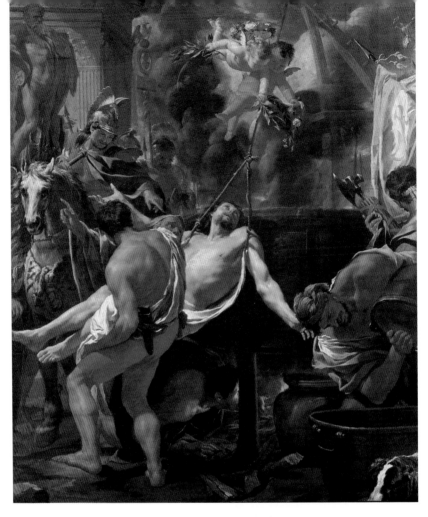

35 샤를 르 브룅, 〈포르트 라틴에서의 사도 요한의 순교〉, Saint-Nicolas-du-Chardonnet Church, Paris
36 카라바조, 〈매장〉, 1602-04, 300×203cm, **Vatican Museum, Rome** 카라바조 작품의 특징은 흥미를 끄는 두드러진 명암에 의한 극적인 장면이다. 과장된 사실주의로 주제를 부각시키기 때문에 드라마의 한 장면을 바라보는 느낌이다. 그의 자연주의는 웅대한 인물상과 인위적인 빛의 사용으로 강조된다.

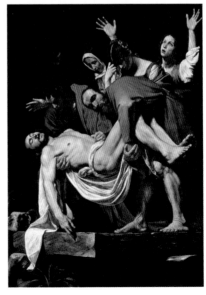

37 귀도 레니, 〈성녀 마리아 막달레나〉, 1634-45, 79×69cm, National Gallery, London 레니는 네오헬레니즘 조각을 바탕으로 인물을 이상화했다.

38 도메니코 참피에리, 〈성녀 체칠리아와 악보를 든 천사〉, 1620, 160×120cm, Louvre 볼로냐 파의 대표적 화가 도메니코의 작품은 엄격한 고전주의에서 보다 풍요로운 바로크 양식으로 이행하는 과정을 보여준다. 그러나 그는 회화적 효과를 높이기 위해 명료한 데생이라는 큰 원칙을 반드시 지켰다.

었다. 이탈리아에서 작업한 초기 작품은 특히 카라바조(1571-1610)의 영향을 받았는데, 카라바조는 당대 가장 혁신적인 화가였다. 카라바조의 자연주의는 웅대한 인물상과 인위적인 빛의 사용으로 강조되었으며 그의 영향은 이탈리아를 너머 멀리에까지 퍼졌다. 정물화·명암법·낭만주의를 특색으로 하는 이후 2세기는 카라바조를 빼놓고는 생각할 수 없다.

카라바조는 밀라노에서 회화를 수학한 후 1592년에 로마로 가서 그곳에서 주로 활약했다. 그가 두각을 나타내기 시작한 것은 1599년부터였으며, 색을 심도있게 사용하면서 그늘을 강렬한 색채로 강조했다. 추기경 프란체스코 델 몬테의 후원을 받아 기독교 주제의 그림을 많이 그렸다. 카라바조는 성격이 불 같아 많은 사건을 일으켰으며, 1606년에는 내기 테니스를 치다 심한 말다툼 끝에 상대를 살해하

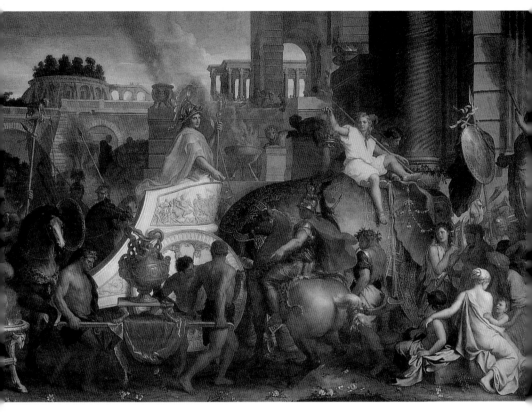

39 샤를 르 브룅, 〈알렉산드로스의 바빌론으로의 입장〉, 1660년대, 640×396cm, **Musée du Louvre,
Paris** (이하 **Louvre**로 약칭) 이 작품은 로마에서 푸생의 지도를 받고 그의 예술이론을 신봉한 르 브룅이 그린
알렉산드로스에 관한 시리즈 중 하나이다. 르 브룅온 푸생의 이론에 따라 회화에서 감정의 시각적 표현을 법칙
화할 것을 주장했지만 그 자신은 오히려 화려하면서 장엄한 장식적 효과를 내는 경향이 있었다.

고 로마로 도망쳐 나폴리, 말타, 시실리를 전전하다 다시 나폴리로 돌아와 외롭게 지내다 1610년에 타계했다.

부에는 카라바조 외에도 귀도 레니(1575-1642)의 영향을 받았다. 종교화를 주로 그렸던 레니는 17세기 이탈리아를 대표할 만한 화가들 중 하나로 미묘한 색을 사용하고 우아한 선으로 화면을 구성하며 자연주의와 이상적 고전주의를 잘 조화시켰다. 몇 점밖에 현존하지 않는 그의 초상화에는 심리적인 요소가 표현되었다.

부에는 1630~35년에 〈부의 알레고리〉[1]를 그렸으며 그 후 점차 섬세한 고전주의를 추구한 레니와 볼로냐 파의 대표적인 화가 도메니코 참피에리(1581-1641)의 작풍이 약간 반영된 피상적인 고전주의와 초기 바로크 양식을 절충한 양식을 진전시켰다. 부에의 재능은 심오하기보다는 화려하고 피상적이었으며, 그의 영향력은 자신의 회화 양식을 당대의 취향에 어울리도록 조화시킨 데 있다. 그는 화가가 재능만 있다면 확고한 기반을 세울 수 있다는 전통을 프랑스 회화계에 확립했고, 샤를 르 브룅(1619-90)을 포함한 다수의 차세대 화가들이 그의 문하에서 배출되었다. 르 브룅은 1642년 로마로 가서 4년 동안 머물면서 니콜라 푸생 등 당시의 바로크 양식 화가들에게서 많은 것을 배웠다. 르 브룅이 1642년 로마로 떠나기 직전에 그린 〈포르트 라틴에서의 사도 요한의 순교〉[35]에서 그가 이탈리아로 가기 전 부에의 영향을 받고 있었음을 알 수 있다. 르 브룅은 파리에 돌아온 뒤 중요한 종교 장식화를 의뢰받았으며, 1661년 루이 14세로부터 처음 의뢰받아 알렉산드로스를 주제로 한 일련의 그림[39]을 그리기 시작했다. 자신을 제2의 알렉산드로스라고 생각하기를 좋아한 루이 14세는 브룅의 작품에 매우 흡족해 했다. 르 브룅은 루이 14세의 수석 화가가 되어 엄청난 봉급을 받았으며 1660년대 왕궁들, 특히 베르사유 궁을 장식하는 일은 자동적으로 그에게 맡겨졌다. 1663년에는 회화·조각 아카데미가 르 브룅을 회장으로 하면서 재편성되었다. 그는 1666년에 로마에 프랑스 아카데미 지부를 만들었으며, 프랑스 아카데미는 1세기가 넘도록 프랑스 미술에 중요한 역할을 했다. 르 브룅의 양식은 푸생의 정적이고 장엄한 양식을 좀더 극적이고 감각적인 것으로 변형한 것이다. 그는 왕의 후원을 지속적으로 받았지만 1683년 콜베르가 죽은 뒤 지위가 떨어졌다.

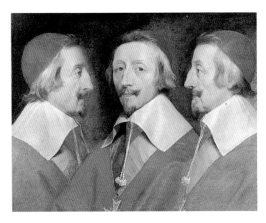

40 필리페 드 샹페뉴, 〈추기경 리슐리외의 삼중 초상〉, 1642, 58×72cm, **The British Museum, London** 추기경의 세 가지 모습을 한 화면에 병렬했다. 가장 잘 묘사된 세 가지 모습을 한꺼번에 볼 수 있게 한 것은 가장 효과적인 방법이다.

41 필리페 드 샹페뉴, 〈1662년의 봉헌물〉, 1662, 165×229cm, **Louvre** 왼편 수녀원의 어머니 역할을 하던 수녀가 9일 동안 기도한 끝에 기적적으로 딸의 마비가 치유되었다. 위에서부터 화면 중앙으로 빛이 내려올 뿐 이 그림에는 초자연적인 요소를 발견할 수 없다.

　동시대 프랑스의 초상화가로 가장 뛰어난 사람은 필리페 드 샹페뉴(1602-1741)이다. 벨기에에서 태어나 프랑스에서 활약한 샹페뉴는 1621년 파리로 와서 이내 성공을 거두었으며 당대의 최고 초상화가가 되었다. 그는 생애의 대부분을 로마에서 보내고 푸생과 평생 우정을 나눴으며 황제의 어머니 마리 데 메디치의 궁정 화가로 활동했다. 그는 루이 13세의 우의적 초상화 두 점을 그려 총애를 받았으며 리슐리외 추기경의 눈에 띄어 루아얄 궁전을 장식하고 소르본 대학의 둥근 천장 내부에 벽화를 그렸다. 이 밖에도 여러 유명 인사의 초상화 연작을 주문받았다. 1643년 이후 얀센주의의 영향을 받아 후기 작품은 엄격하고 인상적인 간결함을 획득했는데, 포르 루아얄 수녀원의 수녀였던 그의 딸이 수녀들의 기도를 통해 기적적으로

회복한 것을 기념하기 위해 그린 〈1662년의 봉헌물〉⁴¹이 이 시기의 대표작이다.

샹페뉴는 루벤스의 바로크 양식을 완화시켜 보다 간결하고 억제된 것을 지향했는데, 이는 17세기 중반 프랑스 미술에 나타난 고전주의적 엄격함을 구체적으로 드러낸 것이다. 그의 작품은 당시의 합리주의 정신을 완벽하게 반영했다.

고전주의 회화의 창시자 푸생과 로랭

프랑스 고전주의 회화의 창시자인 니콜라 푸생(1594-1665)과 클로드 로랭(1602-1682)은 고전주의 풍경화의 두 주요 경향을 대표하며, 주로 로마에서 작업했지만 프랑스 회화의 걸출한 존재였다.

로랭 출생의 풍경화가 클로드 로랭은 열두 살 때 로마로 가서 화가 아고스티노 타시의 제과 요리사로 일하다가 그의 작업장 조수가 되었다. 20대 초반에 2년 동안 나폴리에서 체류하고 1625년 로랭으로 돌아와 작업하고, 1627년에 로마로 돌아갔으며, 여행을 떠난 기간을 제외하고 여생을 로마에서 보냈다. 1640~60년에 시적인 풍경화 기법을 꾸준히 진전시켜 명성을 쌓은 그는 매너리즘의 허식을 버리고 고대의 장엄한 고전미가 흐르는 로마의 시골마을의 아름다움을 정서적으로 표현했다. 그에게 이런 풍경은 고대 로마의 영웅적 세계를 창조하기 위한 것이 아니라 잃어버린 황금시대의 전원적인 평정을 자아내기 위한 것이다.

그의 풍경화는 항상 멀어져가는 지평선의 아름다움과 대기의 살랑거림, 빛의 충만을 잡는다는 특색을 지니고 있다. 〈하갈과 천사가 있는 풍경〉⁴²이 좋은 예이다. 이 작품은 창세기의 내용을 그린 것이다. 유대인들의 믿음의 조상 아브라함에게는 자식이 없었다. 아브라함의 아이를 가진 몸종 하갈이 아브라함의 아내 사라를 업신여기기 시작했다. 사라가 이를 아브라함에게 고하면서 시비를 가려줄 것을 청하자 아브라함이 말했다. "당신의 몸종인데 당신 마음대로 할 수 있지 않소? 당신 좋을 대로 하시오." 이에 사라가 하갈을 박대했고, 하갈은 사라를 피해 도망치다가 샘터가 있는 들에서 천사를 만났다. 천사가 어디로 가느냐고 묻자 하갈은 사라에게서 도망치는 길이라고 했다. 그러자 천사가 말했다. "내가 네 자손을 아무도 셀 수 없을 만큼 많이 불어나게 하리라. 너는 아들을 배었으니 낳거든 이름을 이스마엘이

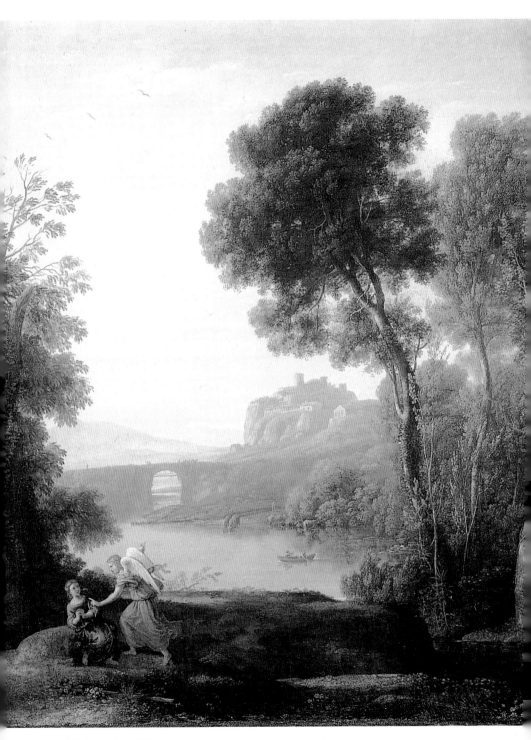

라 하여라. 네 울부짖음을 야훼께서 들어주셨다. 네 아들은 들나귀 같은 사람이라, 닥치는 대로 치고 받아 모든 골육의 형제와 등지고 살리라.˝(창세기 16:1-12)

로랭은 자연을 실제보다 더 아름답고 조화로운 모습으로 이상화한 풍경화로 유명하다. 이런 양식은 고전적인 발상에서 나온 독특한 아름다움을 보여주며, 풍경 속에는 대개 고전시대의 유적과 고전 의상을 입은 목가적인 인물들이 등장한다. 이상풍경화가 번성한 17세기 당시 이런 그림을 그린 사람들은 여러 나라에서 로마로 모여든 화가들이었으며 뒤에 이 양식은 다른 나라들로 퍼져나갔다. 시적인 광선 묘사로 이 양식의 발전에 크게 이바지한 로랭은 동시대뿐만 아니라 18세기 중반부터 19세기 중반까지 특히 영국에서 매우 중요한 비중을 차지했다. 로랭은 교육을 거의 받지 못했지만 전설도 모르는 무지한 농민은 아니었다. 그림들의 주제로 보아 성서와 오비디우스의『변신이야기』및 베르길리우스의『아이네이스』에 관해 충분한 지식을 가지고 있었음을 알 수 있다. 그는 이상풍경화의 대가인 프랑스의 화가 푸생과 가까이 지냈지만 두 사람 사이에 미술과 관련된 접촉은 거의 없었다.

푸생이 회화에 관심을 기울이게 된 것은 1611년 후기 매너리즘 양식의 화가 캉탱 바랭이 그가 사는 레장들리를 방문함으로써 시작되었다. 이듬해 푸생은 파리로 이주하여 후기 매너리즘의 전통을 따른 예술가들 아래서 수학했다. 그러나 그 자신은 왕실 소장품인 르네상스의 회화와 판화, 특히 라파엘로와 그 유파의 작품 및 고대 로마의 조각상이나 부조 등 고전 작품에 관심을 나타냈다. 그는 1621년경 상페뉴와 함께 뤽상부르 궁전 장식을 위해 고용되었다. 1623년경 파리에서 이탈리아 시인 마리노의 도움을 받아 오디비우스의『변신이야기』를 위한 삽화〈원저 성〉을 의뢰받았다. 그는 1624년에 처음 로마로 갔고 프란시스코 바르베리니 추기경과 그의 비서 카시아노 달 포초를 알게 되었으며 두 사람의 후원을 받았다.

이 시기에 푸생은 도메니코의 작업장에서 고대 로마의 조각 연구에 몰두했다.

42 클로드 로랭(본명은 클로드 줄레),〈하갈과 천사가 있는 풍경〉, 1646, 53×44cm, National Gallery, London 클로드 로랭은 로랭에서 태어났고, 로랭이 성이 되었다. 역사화와 신화화에 관심이 많은 그는 로마 근교의 아름다운 풍경을 배경으로 이런 작품을 많이 제작했다.

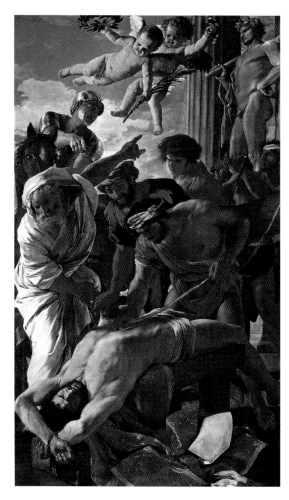

43 니콜라 푸생, 〈성 에라스무스의 순교〉, 1628?, Vatican Museum, Rome 1620년대 중반 푸생은 매너리즘을 비롯하여 다양한 작품으로부터 영향을 받았으므로 그 자신의 화풍은 아직 명료하게 드러나지 않았다. 이 그림을 그릴 때만 해도 매너리즘에서 벗어나 고전주의 방법으로 표현을 절제하는 경향을 나타냈다. 푸생의 화풍은 1929-30년 병으로 인한 위기를 극복한 후 변화했다.

이런 과정을 통해 고전적인 경향이 강해졌으며 표현의 절제를 보였다. 바르베리니 추기경이 성 베드로 대성당을 위해 그에게 의뢰한 1628년작 제단화 〈성 에라스무스의 순교〉[43]는 이 시기의 대작이기는 했으나 너무 새로운 양식을 선보였기 때문에 당시 사람들에게 비판을 받았다. 그러나 그는 로마에서 널리 유행하던 새로운 바로크적 동향에는 결코 동조하지 않았다.

이 시기에 가장 실험적인 작품은 고전적이면서도 색채는 베네치아 풍인 〈시인의 영감〉[44]이다. 한때 티치아노의 영향을 받았지만 라파엘로의 후기 양식과 줄리오

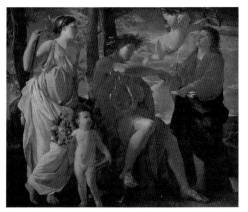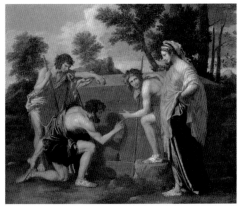

44 니콜라 푸생, 〈시인의 영감〉, 1638, 182.5×213cm, Louvre 푸생은 1630년대에 들어서 고대 그리스와 로마의 조각을 완벽한 규범으로 삼으며 이후 10년 동안 독자적인 창조성으로 평가되는 양식을 발전시켰다. 그는 종교적 주제에서 벗어나 고대 신화의 세계를 주제로 목가적, 시적인 분위기로 묘사했다. 그는 인물의 몸짓, 자세, 얼굴 표정 등을 통해 감정을 표현하는 데 전념하고 회화에서의 문학적, 심리적 묘사를 중요시했다.
45 니콜라 푸생, 〈아르카디아의 목자들〉, 1638-40년경, 85×121cm, Louvre 이 작품을 〈Et in Arcadia ego〉라고도 하는데 번역하면 〈나 역시 아르카디아에서 살았던 적이 있다〉이다. 화면에 이 제목이 비석에 새겨져 있는데, 목자들이 이 글을 발견한다. 아르카디아는 신화 속의 목가적인 천상, 즉 슬픔도 없고 죄도 없으며 파괴도 없는 곳을 의미한다. 하지만 이 글이 망자가 묻힌 무덤에 적혀 있어 아르카디아에도 죽음이 있고 비탄이 있음을 시사한다.

로마노를 상기시키는 한층 엄격한 고전주의로 변했다. 〈아르카디아의 목자들〉[45]이 한 예이다.

푸생의 명성은 1630년대 말에 급상승했지만 1640년에는 루이 13세 프랑스 궁정의 강한 요청을 받고 파리로 돌아와 루브르 궁전의 대회랑 장식 감독, 왕실 신문의 표지 디자인 등을 주문받았다. 파리에서의 체류는 그의 인생에 변화를 주었고, 그는 17세기 프랑스 합리주의의 전형을 가장 완벽하게 구현하게 되었다. 그 결과 1643~53년에 제작한 작품들이 당시 최고 작품들로 평가받았으며 현재에도 고전적 정신을 가장 순수하게 나타낸 작품들로 간주된다. 여기에서는 구상의 명쾌함·장중한 도덕적 정신·규칙의 준수 등이 강조되었다. 그러나 파리의 화가들과 잘 어울리지 못한 그는 1642년 9월 로마로 돌아갔으며 그곳에서 여생을 마쳤다.

1640년대 후반 푸생은 풍경화에 새롭게 관심을 나타냈다. 그는 과거에 추구하던 (준)기하학적인 명석함과 질서의 원리를 적용함으로써 기념비적인 단순 명쾌함

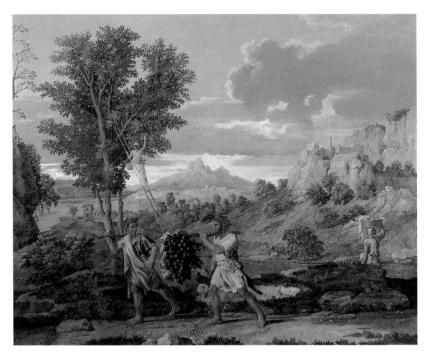

46 니콜라 푸생, 〈가을〉, 1660-64년경, 118×160cm, **Louvre**

과 고요함이라는 효과를 얻을 수 있었다. 1650년경 그는 전유럽에서 명성을 얻었
다. 1665년 타계할 때까지 그의 양식은 한층 진전되었는데, 심리적인 표현은 소극
적이 되고 화면은 시간의 흐름을 초월한 우화적인 특징을 지니게 되었다. 움직임이
없는 장중함이 행위나 동작을 대체하여 그의 작품은 역사적인 사건을 표현하는 대
신 영원한 진실을 상징하는 장면이 되었다. 몇몇 작품에서는 인물이 지니는 평온함
과 대조적으로 자연은 새로운 야성미와 위대함을 보여준다.

　17세기 전반기의 위대한 화가들 루벤스 · 렘브란트 · 벨라스케스 그리고 푸생
중에서 유독 푸생만이 예술적 사유를 자극하여 새로운 예술론에 결정적으로 영향
을 끼쳤다. 알베르티 · 미켈란젤로 · 뒤러와 마찬가지로 푸생 또한 전통에 대한 독
창적인 시각을 가졌으며, 이러한 시각과 함께 그의 예술이론 역시 독창적이었다.
푸생은 현실성에 대한 여러 가지 지각을 분명히 인식하고 말했다.

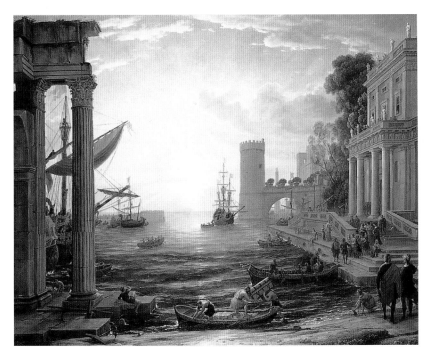

47 클로드 로랭, 〈시바 여왕의 탑승을 준비하는 항구〉, 148×194cm, **National Gallery, London**
금빛으로 뒤덮인 고전 건축의 이상화된 세계는 로랭의 고전주의의 시적인 요소의 전형을 보여준다.

사물을 보는 데는 두 가지 방식이 있다. 하나는 그냥 단순히 보는 것이고, 다른 하나는 주의를 기울여 관찰하는 것이다. 단순히 보는 것은 눈으로 대상의 형태와 닮음을 지각하는 것을 말한다. 그러나 관찰하는 것은 단순한 지각을 넘어서 엄밀한 주의력을 기울여 대상을 제대로 인식할 수 있는 방법을 도모하는 것이다.

푸생과 로랭은 17세기 프랑스 고전주의 풍경화의 두 가지 주요 경향을 대표하며, 프랑스 회화에서 결코 소멸한 적이 없는 고전적 구성에 관심을 기울인 뛰어난 구성가로 꼽힌다. 특히 로랭은 영국에서 찬사를 받았고 가장 유력한 영향력을 끼쳤다. 그의 작품은 17세기 말과 18세기의 컬렉터들에 의해 열렬히 수집되었을 뿐만 아니라 윌리엄 터너에게 영향을 주었다.

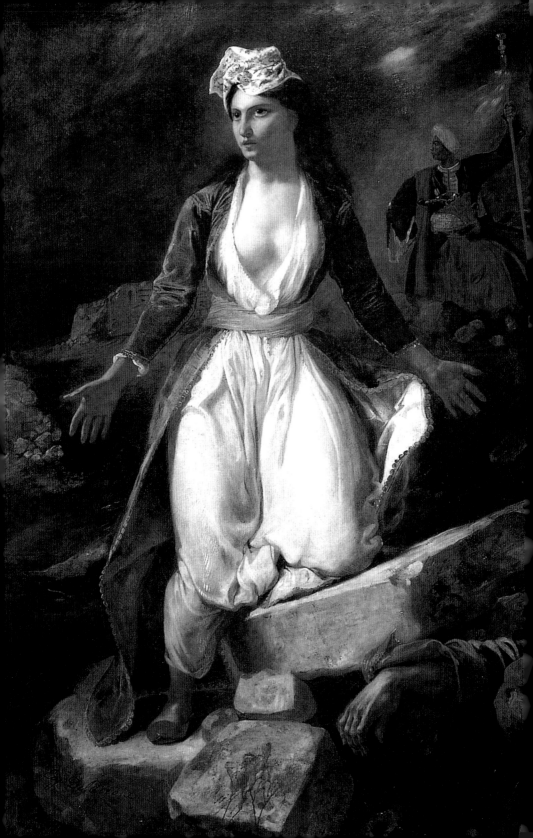

프랑스 미술의 전개

1648년에 창립된 미술 아카데미는 국왕의 기호를 일반에게 널리 유포시키는 주요 기관이었다. 여기서부터 '아카데믹한 예술'이라는 말이 생겨난다. 18세기에는 로코코 양식이 실내장식의 혁명으로 부상했지만 18세기 후반에 이르러 신고전주의에 자리를 내주었다. 신고전주의는 명확한 윤곽선과 단순한 표현, 우아함보다는 간결하고 솔직함을 표명했다. 프랑스 혁명을 이끈 세력이 자신들에게 가장 적합한 양식으로 신고전주의를 선택하면서 이 양식은 애국적·영웅적 이상과 혁명의 에토스를 표현하는 데 이용되었다. 그러나 이성보다는 감정을 중시하는 경향도 동시에 발생했으므로 신고전주의와 때를 같이 하여 낭만주의도 성행한다. 프랑스 혁명이라는 공통의 원천에서 출발한 신고전주의와 낭만주의가 엄격히 분리되기 시작한 것은 1820년에서 1830년 사이로, 낭만주의는 예술적으로 진보적인 요소를 지닌 양식이 되고 신고전주의는 자크-루이 다비드의 권위를 추종하는 보수주의자들의 양식이 되었다.

48 들라크루아, 〈미솔롱기 폐허에 선 그리스〉, 1826, 209×147cm, **Musée des Beaux-Arts, Bordeaux**

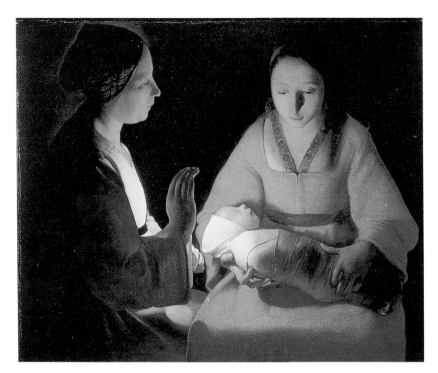

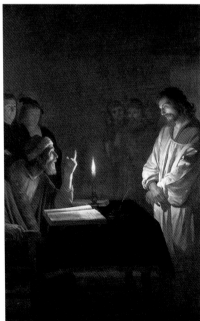

**49 조르주 드 라 투르, 〈신생아〉, 1645년경, 76×
91cm, Musée des Beaux-Arts, Rènnes, France**
언뜻 보기에는 마리아가 아기 예수를 안고 있는 것처
럼 보이지만 그가 붙인 제목을 보면 모든 아기가 예
수이고 모든 어머니가 마리아라고 말하는 듯하다. 왼
편의 나이 든 여인이 아기 가까이 갖다대고 있는 촛
불에 의한 강한 명암은 이 그림을 환상적으로 만든
다. 배경은 단순하게 어두운데, 이는 상징적인 그림
으로 생명의 탄생에 대한 신비감을 나타내기 위한 것
이다.

**50 게리트 반 혼토르스트, 〈대제사장 앞에 선 그리
스도〉, 1617년경, 272×183cm, National
Gallery, London** 혼토르스트는 이 작품과 초기 성서
화와 풍속화에서 촛불을 효과적으로 사용하여 '야경
의 게리트'라는 별명을 얻었다. 렘브란트의 초기작
몇 점은 혼토르스트가 극적 효과를 위해 사용한 명암
법에서 깊은 인상을 받았음을 알 수 있다.

절대왕정 루이 14세시대의 예술적 기호

그랜드 매너

드 샹파뉴 그리고 푸생과 더불어 17세기 프랑스의 고전주의 정신을 대표하는 조르주 드 라 투르의 웅대한 간결성과 힘있는 구도는 푸생, 로랭과는 완전히 다른 방식이었다. 1620년경 로랭 공작령인 뤼네빌로 가서 타계할 때까지 그곳에서 활동한 라 투르는 위트레흐트 파에 속한 네덜란드 화가로, 풍속화와 초상화를 주로 그린 게리트 반 혼토르스트[50]로부터 카라바조 풍의 극적인 효과를 내는 명암법을 배웠다. 1645년경에 그린 〈신생아〉[49]가 한 예인데, 대부분의 화가들이 실재 아기를 보지 않고 이상적인 모습으로 묘사했지만 라 투르는 실재 모습을 보고 사실주의 방법으로 묘사했다. 코와 입이 두드러지고 볼이 생략된 것은 아기를 보고 그렸기 때문이다. 그는 인물의 형상을 기하적 형태로 단순화시키고 촛불이나 횃불만이 비추는 실내 정경을 묘사하여 장엄한 단순미와 경이로운 고요함을 보여주었다. 라 투르는 카라바조 신봉자들로부터 유래한 자연주의를 고전주의로 전환시켰으며 거기에는 푸생과 샹파뉴와 동일한 정신이 담겨 있다.

루이 13세는 1643년 5월 14일에 사망했다. 당시 루이 14세(1661-1715)는 다섯 살에 불과했다. 그의 어머니인 안은 파리에 자리를 잡고 새 섭정의 권한을 제한한다는 남편의 유언을 무효화했고, 추기경 쥘 마자랭(1604-61)은 수석대신이 되었다. 안이 섭정을 시작할 때의 나이는 42세였다. 보석과 궁정 생활을 좋아한 안은 루이 13

세와 리슐리외로부터 자주 모욕을 받곤 했다. 두 아들 루이와 필리프를 둔 안은 정치적 경험이 없었으므로 국사의 운영을 마자랭에게 맡겼다. 여러 해에 걸쳐서 스페인 출신의 안과 이탈리아 출신의 마자랭의 기이한 결합은 메디치 가의 마리의 섭정기 때와 마찬가지로 불평과 중상모략, 끝내는 다양한 사회층에서 반란을 야기했다. 루이 14세가 아홉 살 되던 해인 1648년, 마자랭의 미움을 받아오던 귀족들과 파리 최고법원이 왕에 대항해 반기를 든 프롱드의 난(1648-53)으로 알려진 기나긴 내란이 시작되었다. 내란이 벌어지고 있는 가운데 루이 14세는 가난과 불운, 두려움과 굴욕감, 추위와 배고픔을 겪어야 했다. 이런 시련이 앞으로 드러낼 성격과 행동 그리고 사고방식에 크게 작용했다.

1653년 반란 진압 후 마자랭은 자신의 가르침을 받은 루이 14세와 더불어 특별한 행정기구를 만들어 나갔으며, 어린 왕은 예술과 우아함 그리고 과시하기를 좋아하는 마자랭의 성향을 몸에 익혔다. 그는 마자랭의 조카딸 마리 만치니를 사랑하는 마음 때문에 2년 동안이나 자기 자신과 싸워야 했다. 절박한 정치 상황 앞에 무릎을 꿇은 그는 스페인과의 평화를 위해 1660년 8월 26일 스페인의 공주 마리아 테레사를 아내로 맞아야 했다.

마자랭은 1661년 3월 9일에 사망했다. 유방암에 걸린 안은 1666년 1월 20일에 사망했다. 섭정을 해오던 마자랭이 죽자 실질적으로 정권을 잡게 된 루이 14세는 재무총감 장-밥티스트 콜베르(1619-83)의 도움을 받아 국가 재정을 증대시키는 데 성공했다. 상인 집안 출신의 콜베르는 다양한 행정직을 거친 뒤 재무총감이 되고 국가의 통제 기관을 움직이는 주요 인물이 된다.

리슐리외와 마자랭의 업적으로 국력이 증대된 프랑스는 17세기 후반기의 유럽에서 명백한 우월권을 행사하기에 이르렀다. 루이 14세는 체계적인 교육을 받지 못했지만 어머니와 대부인 마자랭의 영향을 크게 받았다. 중간 키의 그는 끊임없는 예식 속에 살면서 하녀에게도 경어를 쓸 만큼 예의범절에 밝고 비상한 자제력을 지녔다. 그는 대식가, 사냥꾼, 호색가였고, 그의 정부들은 12명의 서자를 낳았다. 그는 지나친 오만함, 매우 높은 직분의식으로 말미암아 1662년부터 태양을 자신의 상징으로 삼기에 이르렀다.

루이 14세는 54년 동안 매일 8시간 정무에 열중했다. 궁정의 예절부터 군대의 이동까지 그리고 길을 닦는 일부터 신학적 논쟁에 이르기까지 모든 것을 자신이 주관하려고 했다. 그는 젊음과 정열이 넘쳐 흘렀으며, 장엄함에 매료되는 프랑스다운 기질을 충실히 나타냈기 때문에 성공을 거둔 셈이다. 왕은 정력적으로 새로운 주거지를 세우는 데 열을 쏟았으며 프랑스의 모습과 삶의 방식이 바뀌어 거대한 도시들의 형태가 변했고 풍경은 달라졌다. 생제르맹과 마를리에 있던 눈부신 궁전은 거의 남아 있지 않지만, 베르사유 궁전은 아직도 건재하다. 건축 도중에는 낭비라고 손가락질 받았으며 나라를 파멸로 몰아넣는다고 비난받았으나 베르사유 궁전이 세워진 뒤에는 유럽 여러 나라의 감탄을 자아냈으며 프랑스의 위신을 드높였다.

루이 14세의 정치적 절대주의는 17세기에 가장 과장된 형태로 나타났다. 절대주의의 이론적 근거로 왕권신수설과 계약설이 있다. 왕권신수설은 지상에 왕권이 가장 우월하고 이는 신으로부터 비롯한다는 견해이다. 왕의 권력행사는 절대적이며 어느 누구로부터도 제약을 받지 않는다는 주장이다. 계약설은 토마스 홉스로 대표되는데, 홉스는 『리바이어던』에서 체계 있는 군주론을 전개했다. 루이 14세는 자신의 저술을 통해 왕이란 신의 지시명령에 따라서만 움직이는 유일한 입법자이자 사법자이고, 또한 국민의 최고 행정관이라고 선언했다.

결정의 권리를 신하에게 혹은 명령의 권리를 백성에게 귀속시키는 건 사물의 올바른 질서를 문란케 하는 것이다. 심의 혹은 결정의 권리는 오로지 수장인 왕에게 있다. 신하들의 권리는 자기들에게 내려진 명령을 효과 있게 운영하고 수행하는 데 있다.

그는 "신하가 군주에 대해 반란을 일으킨다면, 비록 군주가 악인이나 압제자라 하더라도 언제나 변치않는 범죄를 범하는 것이다"라고 했고, 또 "왕은 절대군주이므로 당연히 성직자든 평신도든 신하들의 전재산의 처분권은 완전히 왕에게 있다"고 주장했다.

17세기 후반기를 루이 14세의 시대라 한다. 루이 14세의 왕권신수설은 17세기 유럽에 보편적으로 받아들여져서 1660년대까지는 공화국인 스위스 일부와 이탈리

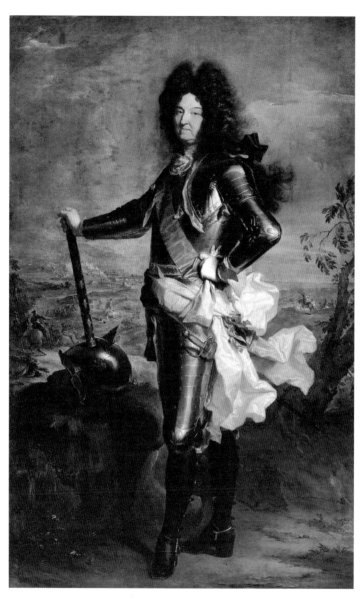

51 야셍트 리고, 〈루이 14세의 초상화〉, 1694, 277×194cm, Louvre 루이 14세가 군대 통솔자로서 갑옷을 입고 있는 모습이다. 이후 그는 더이상 이런 차림을 하지 않았다. 왕은 오른손으로 전투를 지휘하는 지휘봉을 철모 위에 얹고 서 있다. 리고는 이 작품에 많은 상징물을 배치하여 군주의 위엄을 나타내는 전형적인 이미지를 창조했다. 루이 14세는 원래 스페인의 펠리페 5세에게 선물할 목적으로 이 초상화를 그리게 했지만 이 그림에 감탄하여 자신이 소장했다. 리고는 궁정 초상화의 새로운 양식을 만들어냈다. 그것은 인물의 개인적 특징을 묘사하기보다는 태도와 제스처를 통해 인물의 지위나 신분을 표현하는 것이었다. 당대에는 인물의 태도와 행동이 지금보다 더 광범위하게 그 인물이 속한 계층이나 신분을 상징했기 때문이다. 리고는 렘브란트의 영향을 받았고 프랑스 회화의 반 데이크로 불렸다.

아 및 네덜란드를 제외한 나머지 유럽 나라들은 절대군주제를 받아들였으며, 각국의 군주는 루이의 행동 패턴을 모방하려고 했다. 루이는 '태양왕 *le Roi-Soleil*' 혹은 '대군주 *Grand Monarque*'로 불렸다.

프롱드의 난이 일어났을 때 파리 시민이 마자랭 추기경의 저택 유리창을 돌로 깬 사건이 일어나자 1651년 마자랭은 파리를 떠나 지방 도시로 피신할 수밖에 없었다. 파리에 남은 콜베르는 마자랭의 대리인이 되어 파리 소식을 그에게 전해 주고 개인적인 일을 돌보아주었다. 마자랭은 다시 권력을 잡은 뒤 콜베르를 개인비서에 임명하고 사적으로 이익이 많이 남는 관직을 사들일 수 있도록 도와주었다. 콜베르는 부자가 되었고 세넬레 남작령도 취득했다. 마자랭은 임종하면서 루이 14세에게 콜베르를 추천했고 왕은 곧 콜베르를 신임하게 되었다. 이때부터 콜베르는 왕의 개인적인 일만이 아니라 프랑스 왕국의 행정 전반에 걸쳐 국왕에게 봉사하는 데 비상한 업무능력을 발휘했다.

콜베르는 통찰력이 있었으며 매우 부지런했고, 오늘날의 6~8명의 장관에 맞먹는 권한을 지녔다. 그는 총감독관이자 재무총감이며, 고등참사회의 구성원이자, 바로 그 자격으로 국무대신이며, 해군담당 국가비서이자 왕실담당 국가비서였다. 콜베르는 세금을 더 많이 거두는 것이 아니라 지출을 절감함으로써 국가 재정을 강화시켰다. 가장 정직하고 효과적인 제도에 따라 정부 수입을 징수했으며, 예산 지출을 절감하고 담세 능력이 있는 모든 계급에게 과세를 균등하게 부담시켰다. 그리고 부진한 농업과 공업 부분을 면세와 지원으로 장려했는데, 이는 매우 중요한 정책으로 중상주의와 일치한다. 이 같은 콜베르주의는 새로운 절대군주의 국가 정책에 큰 도움이 되었다. 말하자면 콜베르가 이루어놓은 풍부한 재원으로 국방장관 루보아의 지휘 아래 프랑스 육군은 유럽에서 가장 효율적인 군대가 되었다. 프랑스는 정부에서 훈련을 실시하고 봉급과 제복을 지급하는 근대적인 의미의 상비군을 유지하는 최초의 국가가 되었다.

루이 14세는 1669년에 콜베르를 국무장관으로 임명해 프랑스의 예술 및 지적 생활을 책임지게 함으로써 그의 지위를 더욱 높여주었다. 콜베르는 예술에서도 프랑스의 힘과 명성을 높인다는 원칙을 그대로 적용했다. 프랑스 학술원 회원인 콜베

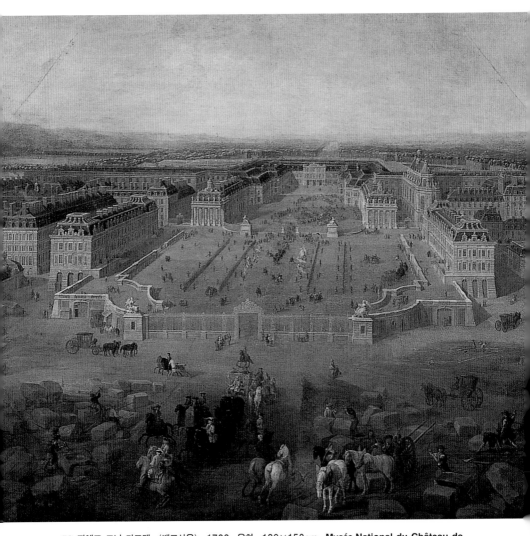

52 피에르-드니 마르탱, 〈베르사유〉, 1722, 유화, 139×150cm, **Musée National du Château de Versailles** 파리 중심에서 남서쪽으로 20킬로미터 떨어진 곳에 위치한 베르사유 궁전은 원래 루이 13세가 지은 사냥용 별장이었으나 루이 14세가 대정원을 U자형 궁전으로 개축했다. 프랑스 혁명으로 가구, 장식품 등이 많이 없어졌으나 오늘날 역사박물관으로 공개되고 있으며 프랑스식 정원이 걸작이다. 1715년 다섯 살의 나이에 왕위에 올라 행정권을 제대로 행사하지 못한 루이 15세는 이곳에서 한동안 루이-필리프(오를레앙의 공작)의 섭정을 받았다.

르는 왕의 승리를 기념하는 훈장과 기념비에 새길 명문을 선정하기 위해서 '금석학 및 문학 아카데미'를 창설했고(1663), 프랑스 왕국을 위해 과학을 어떻게 이용할수 있는가를 연구하는 과학 아카데미를 창설했으며(1666), 프랑스 건축 작품의 취향을 세련되게 하고 규칙을 정하기 위해서 왕립 건축 아카데미를 창설했다(1671). 콜베르는 또한 로마의 프랑스 아카데미처럼 예술가들이 당대의 거장들 밑에서 훈련을 받을 수 있는 학교들을 세웠고, '언어 학교'처럼 동양의 언어들을 공부하는 실제적인 목적을 가진 학교도 세웠다. 그와 루이 14세의 목적 중 하나는 프랑스의 왕권을 전세계에 장엄한 이미지로 알리는 것이었다. 루이 14세의 치세기가 고전예술이 꽃피고 교양인의 전형이 나타난 시기이기는 했으나 1690년경 남성의 70퍼센트와 여성의 86퍼센트는 여전히 문맹이었으며, 그들의 정신세계는 허황된 이야기나 미신으로 이루어진 초자연적인 세계였다.

장엄한 프랑스의 왕권을 수립하기 위해 베르사유 궁전의 재건축이 이루어졌으며 그 화려한 위용은 중앙집권체제의 상징이 되었다. 파리 남서쪽 베르사유에 위치한 이 궁전은 1624년 루이 13세가 착공한 수렵용 별장을 루이 14세가 3단계로 증축한 것이다.

루이 14세는 실권을 잡자마자 1661년 르 보에게 베르사유 궁전 앞뜰에 두 개의 부속건물을 증축하고 장식을 첨가해 기존의 성채를 확장할 것을 명령했다. 정원은 1662~90년 조경설계가 앙드레 르 노트르의 설계에 따라 변형되었다.[54, 55] 이것은 당시의 프랑스 문화를 지배하던 합리주의 정신을 잘 나타내는 형식과 질서를 추구하고 있다. 또한 루이 14세는 1669년에 르 보의 설계에 따라 좀더 근본적이고 장대한 궁전 재건축을 시도했다. 이때 중앙부가 증축되었으며 그 의장은 장대한 규모와 고전주의 원리가 결합된 것이다. 건물 내부는 르 브룅의 지휘 아래 화려하게 장식되었으며 당시 이탈리아 바로크의 흐름을 받아들인 기법과 디자인을 적용한 새로운 양식을 보여준다. 특히 '대사의 계단'이 유명하다.

세 번째 재건축은 1678년 쥘 아르두앵 망사르의 지휘로 시작되었다. 망사르는 1674년 루이 14세의 정부 몽테스팡 부인을 위한 클라니 성 개수작업을 맡으면서 그 재능을 인정받았다. 재건축은 그 규모가 유례없이 커서 르 보의 건축물에 담겨

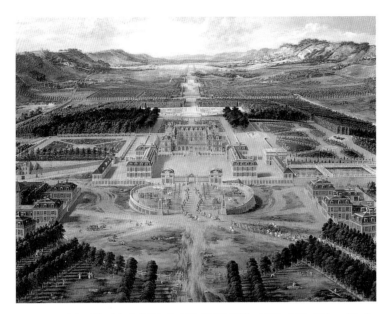

53 피에르 파텔, 〈하늘에서 내려다본 베르사유 궁전과 정원〉, 1668, 115×161cm, Musée National du Château de Versailles 베르사유 궁의 정원은 앙드레 르 노트르(1613-1700) 의 걸작으로 꼽힌다. 프랑수아 부에로부터 투시도법과 광학의 원리를 배운 뒤 이 원칙을 설계에 반영했고, 베르사유 궁전 책임건축가 프랑수아 망사르에게서 건축원리를 배웠다. 루이 14세로부터 1만 5천 에이커가 넘는 베르사유 정원에 대한 설계를 위임받고 진흙 투성이의 늪지대를 장대한 조망을 가진 공원으로 바꾸면서 베르사유 궁의 건축적 분위기를 정원으로 연장하고 고양시켰다. 그의 기념비적인 기법은 루이 14세 왕실의 영화를 반영하고 더욱 고조시켰다. 베르사유 궁은 프랑스 바로크 건축의 고전적 기법이 조화롭게 표현된 건물이자 유럽 여러 왕궁에서 서로 모방하려고 한 대상이 되었다.

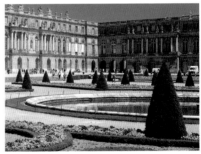

54 앙드레 르 노트르와 쥘 아르두앵 망사르, 〈베르사유 궁전 정원의 라토나 분수〉, 1668-86
55 앙드레 르 노트르, 〈베르사유 궁전의 정원〉, 1668-78 정원쪽 파사드는 루이 르 보와 쥘 아르두앵-망사르에 의한 것이다.

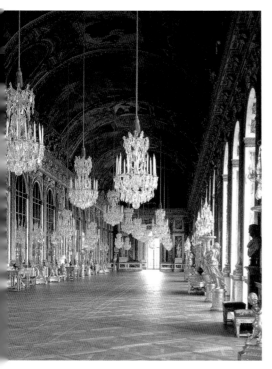
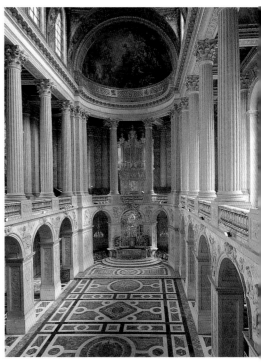

56 쥘 아르두앵 망사르와 샤를 르 브룅, 〈베르사유 궁전의 거울의 회랑〉, 1679년에 착공 길이 73m, 너비 10.5m, 높이 13m의 '거울의 회랑'에는 거울 17개의 아케이드가 천장 부근까지 메우고 있다. '거울의 회랑'은 궁정 의식을 치르거나 외국 특사를 영접할 때 사용되었다. 이 회랑에서는 1783년에 미국 독립혁명 후의 조약이 맺어졌고, 1871년 독일 제국의 선언이 있었으며, 1919년에는 1차 세계대전 후의 평화조약이 맺어지는 등 국제적 행사 무대로 사용되었다.
57 프랑수아 망사르와 로베르 드 코트, 〈베르사유 궁전 예배당〉, 1689-1710.

있던 정신을 모두 없앨 정도였다. 정원쪽 1층 위에 세운 르 보의 테라스는 뮤지엄으로 대체되었으며 양쪽 부속건물은 일직선으로 통합되었다. 그는 중앙 건물 남북에 약간씩 후퇴한 부속건물을 각각 세워 전체적으로 파사드를 503미터까지 확장시켰다. '거울의 회랑'⁵⁶에는 17개의 거울로 만들어진 아케이드가 천장 부근까지 메우고 있으며 천장은 프레스코화로 뒤덮였다. '그 양쪽에 인접한 두 개의 회랑, 즉 '전쟁의 회랑'과 '평화의 회랑'도 이때 만들어졌으며 망사르와 르 브룅이 화려한 조각으로 장식했다. '전쟁의 회랑'에는 색조 회반죽으로 된 타원형의 커다란 부조가 있었으며, 말을 타고 적을 물리치는 루이 14세의 위엄 있는 모습이 새겨졌다.

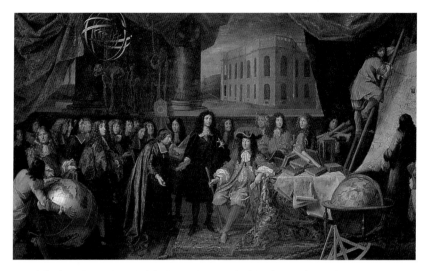

58 앙리 테스트랭, 〈루이 14세에게 왕립 과학 아카데미 회원들을 소개하는 콜베르〉, 1667, 348×590cm, **Musée National du Château de Versailles** 루이 14세는 재상제도를 폐지하고 자신이 직접 고문관 회의를 주재하고 자신의 결정사항을 집행하게 했다. 정부의 임시 특사의 성격을 띤 앵탕당(지사)의 직무를 확대하여 각지에 상주시킴으로써 명령에 따라 움직이는 관료의 조직망을 전국에 폈다. 또 파리 고등법원의 칙령 심사권을 박탈하여 법원을 단순한 최고재판소로 격하시켰다. 그리하여 왕은 '살아 있는 법률'과 같은 존재가 되었으며, 스스로 "짐이 곧 국가이다"라고 할 만큼 절대왕정 시기의 대표적인 전제군주가 되었다.

'평화의 회랑'에도 유럽의 평화를 확립한 루이 14세의 모습이 상징적으로 그려졌다. 망사르는 1689년 베르사유 궁전에 거대한 궁전 예배당⁵⁷을 착공했으며 건축물은 1703년에 완공되었다. 여러 해 동안 2~3만 명의 노동자들이 동원되었고, 루이 14세는 공사장에서 죽은 노동자들의 부인들에게 연금을 주었다.

바로크의 풍요로움과 장중함을 프랑스 합리주의와 '좋은 취미'에 적당히 결합시킨 베르사유 궁전의 기호는 프랑스의 다른 지역과 유럽에서 궁정 양식의 기준이 되었다. 루이 14세는 베르사유 궁전을 자신의 위대함의 상징으로 계획하여 궁정을 이곳으로 옮겼다. 여기에서는 뛰어난 재능을 가진 소수 예술가들에 의해 새롭고 장엄한 아름다움이 유지되었다. 그들은 프랑스 고전주의의 전통 속에서 성장했지만 왕의 전례없이 강력한 과시욕에도 자극을 받았다. 루이 14세는 여섯 개의 궁전을 가졌지만 베르사유 궁전을 좋아했다. 이 궁전의 인구는 1만 5천 명에 달했으며 궁전에서는 사치와 안일의 생활이 지속되었다.

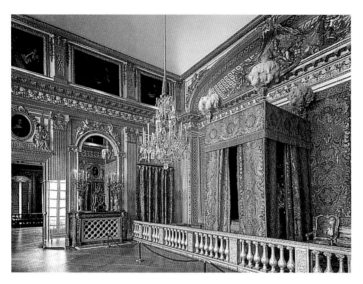

59 〈베르사유 궁전, 루이 14세의 침실〉, 1701년 이후

1663년 소규모로 태피스트리를 제작하던 고블랭이 왕가에 물건을 대주는 종합 공장으로 확장되면서 르 브룅은 책임자가 되어 왕실에 봉사하는 각종 공예기술자들을 모집했다. 이들의 직접적인 후원 아래 예술적 교의의 공식 체계와 미적 가치관의 공식 기준이 1663년 회화·조각 아카데미의 재편성을 통해 강화되었다. 1666년에는 프랑스 출신의 젊은 예술가들에게 공인된 훈련을 제공할 목적으로 로마에 프랑스 아카데미가 설립되었다.

콜베르가 정치 고문 겸 재무총감에 임명된 후 프랑스는 역사상 가장 화려한 한 시대를 맞이하게 된다. 국가는 전제적 통제가 이루어지는 고도의 체계화된 강력한 기구가 되었다. 이런 구조 속에서 예술적 기호와 제작의 통제도 이루어졌다. 그는 뛰어난 감식안을 지닌 미술품 컬렉터였으며 이탈리아를 대신하여 프랑스가 유럽 예술의 중심지가 되는 데 기여한 유능한 수완가였다. 콜베르의 독재 하에 콜베르의 사상을 충실히 구현한 샤를 르 브룅의 기교에 힘입어 유럽 예술의 중심은 로마와 이탈리아에서 파리로 옮겨졌다. 루이 13세의 전형적인 프랑스 고전주의에서 루이 14세의 장엄하고 화려한 양식으로서의 그랜드 매너Grand Manner가 탄생했다.

루이 13세 때에 예술과 정신의 영역에서 나타났던 표현의 절제, 중용, 고대적 장중함의 존중 등의 경향이 루이 14세의 치세 초기에 확고해졌다. 이리하여 1660년경에 고전주의가 만개하여 전유럽에 큰 영향을 끼쳤다. 고대와 르네상스에 뿌리를 둔 고전주의는 절제와 조화를 추구하고 상상력을 이성에 종속시키며 보편적 진리를 추구했다. 고전주의는 바로크적 조류와 결정적으로 단절하지 않으면서 그 극단적인 경향과는 거리를 두었다. 예술의 개화가 치세의 영광을 드높일 것으로 확신한 루이 14세는 권력을 정신과 예술의 문제에까지 확대시켰다. 그의 문예옹호는 재능인의 공무원화로 나타났다. 루이 14세는 콜베르의 도움을 받아 외국의 예술가와 학자들을 초빙하고 문예한림원, 과학한림원, 음악한림원, 왕립 천문대, 식물원, 국립 극장과 같은 수용기관을 많이 설립했다.

아카데미

취향의 기준이 정해진다는 건 이성적 시대에 적합했다. 이 시대의 정신은 데카르트의 명석과 판명이라는 원리로 표현된다. 창조적인 예술이 지성에 호소하고 이성적으로 추론된 규칙을 따라야 하는 것이다. 좋은 취향은 이성적으로 발견되어 정당화된 규율을 배움으로써 숙달되는 것으로 인식되었다. 이런 원리는 1648년에 창립되어 1663년 콜베르와 르 브룅이 감독기관으로 재편성한 왕립 회화·조각 아카데미에 의해 구체화되었다. 왕립 회화·조각 아카데미의 발기인은 12명이었는데 르 브룅이 중심적인 역할을 했다. 르 브룅은 1663년에 왕립 미술관 관장과 왕립 고블랭 태피스트리 제작소 소장, 1664년에는 궁정 수석 화가에 임명되었다. 아카데미를 통해 많은 예술가들이 국왕의 직접적인 보호 아래 들어가 길드의 지배로부터 분리되어갔으며, 아카데미는 길드보다 우월한 위치를 점하게 되었다.

아카데미는 취향에 관한 국왕의 기호를 일반에게 널리 유포시키는 주요 기관이었다. 콜베르를 후원자로 르 브룅을 학장 겸 실질적 지휘자로 하는 아카데미는 과거 예술가들의 공적에 따른 서열체계를 완성했다. 이는 고대를 정점으로 라파엘로와 로마 파를 지나 푸생을 대표로 하는 고전주의의 규범에 이르는 서열체계였다.

역사상 처음으로 '아카데믹한 예술'이라는 표현이 중요한 의미를 지니게 되었

다. 아카데미는 미술교육과 전시회 개최에 대한 실질적인 독점권을 행사했으며 회원이 되기 위한 기준을 엄격히 적용함으로써 예술가라는 직업에 대해 중대한 경제적인 영향력을 행사할 수 있게 되었다. 아카데미의 이론과 교육에 담겨 있는 것은 다음과 같은 전제였다. 즉 예술의 실천과 감상 또는 기호의 개발에 관계되는 모든 것은 합리적인 이해의 범위 내에서 가르치고 배울 수 있으며 이론적인 여러 규칙으로 환원될 수 있다는 것이다. 예술에서 아카데미즘이라는 현상은 르 브룅의 아카데미에 한정한다면, 계몽주의시대를 특징짓는 보편적인 합리주의의 가장 극단적인 표명이라고 할 수 있다. 표현에 관한 이론까지도 시가적 수단에 의해 인간의 감정을 합리적·논리적으로 표현하기 위해 상세하게 설명되었다.

예술이론은 1600년경 예술가, 비평가뿐만 아니라 대중이 서로 의사를 소통하는 가장 중요한 매개물들 중 하나였으며, 조반니 파올로 로마초가 1584년에 발표한 논문『회화, 조각 및 건축 예술론』에서 이런 노력이 정점에 도달했고 16세기 예술사상의 종합이 이루어졌다. 1590년의 두 번째 저작『회화 전당의 이념』에서 로마초는 파노프스키가 말한 대로 "신플라톤주의적으로 정형화된 예술 형이상학의 주요 대변인"이 되었다.

화가 페데리코 추카리는 1607년에 강령적인 논문『조각, 회화 및 건축의 이념』을 발표했다. 그는 로마초에서 시작된 플라톤 예술이론의 부흥이라는 철학적 예술이론의 노선을 계승했다. 로마 아카데미의 기초자라는 명칭을 얻은 추카리는 예술적 표현이란 도대체 어떻게 가능한가 하는 문제에 몰두했다. 그 답은 플라톤적 이데아에서 얻어졌는데, 감각적으로 현실화된 예술작품을 창조하는 것이 곧 내적 이데아인 것이다. 여기서부터 '내적 소묘 disegno interno'가 예술이론적 논의에서 중요한 주장이 된다. 또한 '내적 소묘'는 화가·조각가·건축가들의 모든 원칙을 규정하게 되므로 그들의 작품에서는 '내적 소묘'의 '외적 소묘 disegno externo'로의 전이가 나타나는 것이다. 이는 예술적 표상과 자연이 동일한 방식으로 이루어진다는 것이다. 그것들은 어떤 유사한 과정의 평행물들인 바, 예술이 자연을 모방할 수 있는 것처럼 자연도 예술을 모방할 수 있는 것이다. 이후 낭만주의 예술이론은 이 이념을 포착했으며 다시금 새로워진 의미에 이를 적용했다.

로마초와 추카리가 신플라톤주의와 플라톤의 예술이론을 계승, 발전시켰지만 프랑스 아카데미 이론은 주로 르네상스의 고전주의를 채용했다. 그리고 상을 받은 학생들에게 현지에서 고대 그리스와 로마를 배울 기회를 주기 위해 로마에 프랑스 아카데미 지부가 설치되었다. 이른바 로마대상이다. 딱딱한 성격을 지닌 아카데미의 교의는 루이 14세 말년에 공식적 이론의 일부를 비난한 한 분파에 의해 어느 정도 획일성은 타파되었다. 예를 들면 색과 디자인의 상대적 중요성에 대해 로제 드 필이 가담하여 논쟁한 일 등이 그것이다. 드 필은 1699년의 논문『화가의 약전 및 그 작품에 관한 고찰』에서 펠리비앵 데 자보와 바사리를 좇아 통상적 · 전통적 의미에서의 화파에 따라 유명한 화가들의 전기를 나누고 있다. 뿐만 아니라 드 필은 1708년에 발표한 논문「화가 비교론」에서 예술에서의 판단 범주들을 총괄적으로 조사 비교하여 소묘 · 색채 · 구성 · 표현 등의 중심 개념들을 정립했으며 이에 따라 예술가들의 유명한 작품들을 비평했다. 그는 네 범주에 각각 20점을 최고 점수로 할당한 통계적인 채점 시스템에 따라서 예술가들의 순위표를 작성했는데, 기대한 대로 루벤스가 최고 점수를 획득했다.

새로운 사실주의에 의한 감각주의는 이전의 독단적 · 규정적인 고전주의 아카데미에 대해 승리를 거두었다. 이런 새로운 경험에 의한 가치평가에서 예술이론적으로 중요한 점은 회화에서 색채가 소묘와 동등한 권리를 지니게 되었으며, 이에 따라서 복합적이고 경험에 근거하는 예술 파악을 낳았다는 사실이다.

아카데미는 프랑스에서 공식적인 정당성을 수립했으며 이를 다른 곳에 강요하는 데도 성공했다. 이런 정황은 그 뒤 수세기에 걸쳐서 지속되었다. 그 결과 프랑스 미술의 독창적인 운동은 거의 모두 창립 당시부터 지금까지 아카데미라는 예술체계의 틀 바깥에서 발생했다. 미술 아카데미는 17세기 중반부터 말까지 독일과 스페인 등에서도 설립되었다. 1720년에는 유럽에 19개의 아카데미가 개설되었다. 그러나 이 아카데미들은 서로 상당히 차이가 있어 아카데미가 각 나라의 미술에서 맡은 역할도 제각각이지만, 특별히 언급할 만한 것은 아니다.

큰 변화가 일어난 건 18세기 중반에 이르러서였다. 이 변화는 1790년까지 유럽에 100개가 넘는 미술 아카데미가 존재했던 사실에서도 나타난다. 영국 왕립 미술

원도 그 하나로서 1768년 런던에 설립되었다. 이들 아카데미의 대부분은 새로운 의식, 즉 사회 생활에 예술이 지닌 역할을 수행하기를 바라는 인식에서 비롯되었다. 교회와 궁정은 더이상 예술의 주요 후원자가 아니었다. 상공업의 발달과 함께 훌륭한 소묘와 조형 · 디자인이 경제적으로 중요하다는 점을 자각하게 되어 아카데미는 교육기관으로서 공식 후원을 받게 되었다.

특기할 점은 18세기 초반에 새로운 경험에 토대를 둔 발전이 이루어진 것으로 새로운 자연의 개념이 성립한 것이다. 이 개념은 장 자크 루소 · 마르퀴 드 사드 · 요한 볼프강 폰 괴테에 의해 더욱 발전되었다. 이러한 새로운 관점에서 예술현상에 근본적으로 천착한 비예술가 전문가 집단이 우위를 점했다. 새로운 발전의 초기에 나타난 장-밥티스트 뒤보스는 당대의 가장 중요한 역사가 가운데 하나였다. 드 필과 마찬가지로 뒤보스도 아카데미의 규칙을 고수하지 않았을 뿐 아니라 고유한 감성적 경험을 범주로서 도입했다. 게다가 그는 대중의 판단력이 지니는 의미를 인정했다. 뒤보스가 1719년에 발표한『시와 회화에 대한 비판적 반성』에서는 경험주의적 예술이론으로서의 명백한 전환이 표현되고 있다. 그에게 있어서 가장 가치 있는 것은 최대의 만족을 주는 예술작품이다. 또한 예술의 문제를 논함에 있어 하나의 올바른 견해만이 결정적인 것이 아니라 더 많은 견해가 가능하다는 것이다. 이처럼 뒤보스에 의해 처음으로 예술에 대한 판단이 지닌 상대성이 상술되었다. 그뿐 아니라 그는 관람자가 예술과정의 필수불가결한 부분임을 직시했으며 예술에는 예술가와 대중 사이의 관계가 내재한다는 사실을 직시했다. 이런 사상은 이후에 특히 디드로와 들라크루아에 의해서 더욱 진전되었다.

루벤스 파와 푸생 파

18세기 말, 프랑스 혁명의 기운 속에서 아카데미 회원이 누리던 귀족주의적인 특권은 신랄한 비판을 받았으며 다비드를 지도자로 한 많은 예술가들은 아카데미의 해산을 요구하기에 이르렀다. 결국 아카데미는 1816년 아카데미 데 보자르 Academie des Beaux-Arts로 재출발했다. 실질적으로 아카데미를 위협한 것은 예술가를 천재로 본 낭만주의적인 작가 개념이었다. 즉 예술가는 가르쳐질 수도 없고 규

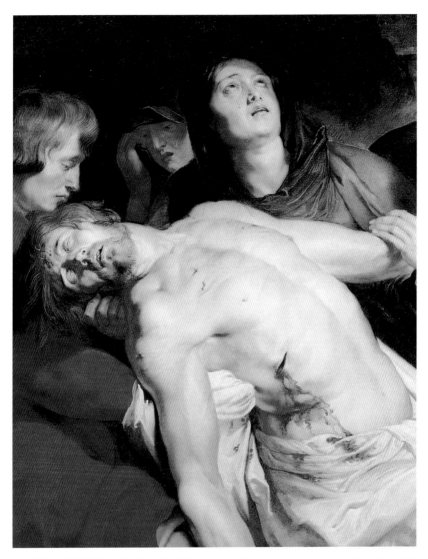

60 루벤스, 〈매장〉 부분, 1612년경, 130×130cm, J.Paul Getty Museum, Los Angeles 그리스도의 죽음을 가장 극렬하게 나타낸 이 작품에서 루벤스가 신실한 크리스천이었음을 알 수 있다. 그는 그리스도의 시신을 화면에 대각선으로 구성함으로써 주제를 강렬하게 만들었다. 그가 시신을 우리 앞에 밀어넣은 것이다. 우리는 거대한 육신이 파란색으로 변하고 마른 피 앞에서 그의 죽음을 어떻게 받아들여야 할 것인지 강요당하게 된다. 그리스도의 가는 눈, 열린 입, 강한 목, 늘어진 머리는 잊혀지지 않는 이미지로 우리의 머리 속에 남는다. 그리스도의 시신은 지푸라기 위에 얹혀져 있는데 그는 마굿간 지푸라기 위에서 태어났다. 아들의 시신을 안고 있는 마리아의 얼굴도 아들과 마찬가지로 핏기가 없이 창백하고 눈은 충혈되어 있으며 눈물이 흐른다. 왼편 붉은색 의상을 한 사도 요한의 얼굴은 붉은 빛을 띠어 그리스도의 창백한 얼굴과 대조를 이룬다.

범에 종속될 수도 없는 영감의 빛으로 걸작을 창조하는 천재라는 관점이었다. 예술가가 곧 천재라는 개념은 18세기 영국의 저술가들 사이에서 처음 생겼다. 이 개념을 칸트가 공식화했으며 괴테와 독일 낭만주의자들의 등장으로 촉진되었다.

푸생은 고대의 신화적 세계를 목가적·시적 분위기로 다루었으며, 인물의 몸짓·자세·얼굴 표정 등을 통해 감정을 표현하는 데 열중했고, 회화에서의 문학적·심리적 묘사에 심사숙고했다. 이 같은 그의 감정 표현은 미술 아카데미의 교칙으로 명문화되었다. 그 결과 베네치아 파는 색채에 대한 지나친 관심 때문에 경시되었으며 플랑드르 파와 네덜란드 파는 사소한 것에 대한 관심과 사실성이 그랜드 매너의 장중한 테마에 맞지 않는다는 이유로 낮게 평가되었다. 르 브룅은 푸생의 이론에 따라 감정의 표현법에 관한 논문을 간행하고 일정한 정서와 심리적인 상황을 나타내는 방법을 규칙화하고자 시도했다. 결국 아카데미는 서기관 앙리 테스트랭을 통해 회화의 모든 측면을 포함하는 엄밀하고 총괄적인 법칙집을 1680년에 간행했다. 이것은 국내에서의 반대뿐만 아니라 미술사에서 푸생 파와 루벤스 파 사이의 논쟁으로 알려진 사건을 야기시켰다. 프랑스의 대표적인 미술사가·이론가 드 필과, 화가 라 포스가 이끈 개혁파는 베네치아 파와 루벤스 작품에 나타난 색채의 중요성과 일정한 사실성을 주장했다. 푸생과 루벤스는 동시대 화가지만 서로 다른 경향의 그림을 그렸는데, 푸생은 고대와 르네상스로 회귀하려고 한 데 반해 루벤스는 감정을 중요시하는 바로크 풍의 그림을 그렸다. 두 사람의 차이는 이성과 감정으로 요약할 수 있다. 이성을 중시한 푸생의 추종자들에게 바로크 회화는 기괴하고 혼란스러운 취향의 타락으로 보여졌을 것이다. 이는 또한 소묘를 중요시한 푸생과 색채를 중요시한 루벤스와의 차이이기도 해서 선과 색의 대립으로 나타났으며, 이런 대립은 앵그르와 들라크루아의 추종자들에 의해 더욱 커졌다.

드 필은 루이 14세의 외교사절로 유럽의 여러 나라를 방문했으며 각 나라의 미술을 현지에서 직접 연구했다. 루벤스를 숭배한 그는 '루벤스 파'와 '푸생 파'의 논쟁에서 아카데믹한 드로잉의 강조에 반대하고 색채와 명암법이 회화에서 가장 중요하다며 루벤스 파의 편에 섰다. 그는 아카데미에서 가장 높이 평가한 장르인 역사화의 개념을 확대하여 모든 종류의 테마를 이에 적용했다. 그는 『색채에 관한

대화』(1673), 『루벤스의 생애를 포함한 유명 화가들의 작품론』(1681), 『화가들의 생애론－화가의 완전한 이상』(1699), 『화가들의 원리와 균형에 의한 회화 강연』(1708) 등을 출간했는데, 이중 마지막 저서는 그의 이론을 대변하는 가장 중요한 책이다.

샤를 라 포스는 1658~60년 이탈리아에 체류했고, 1670년대에는 주로 르 브룅의 조수로 활동했으며, 베르사유 궁전의 다이아나 회랑과 아폴로 회랑 장식을 부분적으로 담당했다. 1680년대의 그의 작품에서는 북부 이탈리아의 화파, 특히 베로네세와 코레조의 영향이 강하게 나타났다. 그는 드 필의 친구로서 색채와 소묘의 우열 논쟁에서 색채가 중요하다고 한 드 필의 주장을 지지했다. 라 포스는 1680년대 프랑스 화단에 루벤스의 영향을 도입한 사람들 중 하나이다. 17세기 말 프랑스 회화의 쇠퇴기에 많은 예술가들 가운데 최대의 독창성을 발휘한 그의 작품에는 차세대의 경쾌하고 우아한 로코코 미술을 앞서는 것도 있다.

르 브룅은 1672년 '루벤스 파'와 '푸생 파'의 논쟁에서 소묘에 찬성하는 결정을 내렸다. 이것이 아카데미의 공식 견해가 되어 다음 세기에까지 이어지게 된다. 이리하여 17세기 중엽의 프랑스는 고전주의가 곧 아카데미즘이 되었다. 그리고 예술에서 교육과 비평이라는 개념에 정식으로 권위가 주어졌으며 이후 이 개념은 아카데미의 관점과 밀접한 관련을 갖는다.

61 루벤스, 〈작은 모피〉, 1635-40년경, 176×83cm, Kunsthistorisches Museum, Wien 첫 번째 아내 이사벨라가 1626년에 죽은 후 안트베르펜으로 돌아온 루벤스는 열여섯 살의 엘레나 푸르망과 결혼했다. 그녀는 루벤스 작품의 모델이 되었으며 후기 작품에서는 초상화뿐만 아니라 다양한 작품에서 성녀, 여신의 모습으로 등장했다. 이것은 엘레나를 모델로 그린 것인데 그녀는 남편이 사준 매우 비싼 모피로 몸을 두르고 부끄러운 모습으로 서 있다. 반은 장난기 있고 반은 자랑스운 표정이다. 이것은 루벤스의 개인적인 모티브로 그가 젊은 아내에게 기꺼이 남긴 유일한 작품이다.

62 마르탱 칼랭, 〈마담 뒤 바리의 삼단 서랍장〉, 1772년경, 1765년 이후에 색을 칠함, 87×120×
48cm, **Louvre**

장식적이며 낙천적인 로코코

우아한 경박함이 유행하다

17세기가 왕의 세기라고 한다면 18세기는 귀족의 세기였다. 콜베르가 타계한 지 2년 후 1685년에 낭트 칙령의 폐지로 위그노의 종교적·시민적 자유를 전면적으로 박탈하였다. 이에 독일에서는 프랑스에 대한 강렬한 반감이 고개를 들었고 신교 국가에서 낭트 칙령의 폐지와 초기 위그노 망명객의 도착이 여론을 부추겼다. 17세기 말의 암울했던 정치적 실패에 대한 반동은 도덕적 규범의 완화와 예술의 경쾌함으로 나타났다. 그리고 이는 자유주의적인 오를레앙 공 필리프의 섭정시대 (1715-23)에 완전히 실현되었다.

루이 14세는 1715년 8월 다리에 통증을 느꼈다. 의사들은 암당나귀의 젖에 목욕할 것을 처방했다. 그는 열병에 걸렸고 회저병에 걸린 다리는 검게 변했다. 그는 죽음을 준비하여 왕세자를 오게 하고 1715년 9월 1일에 사망했다. 그의 죽음과 함께 베르사유 궁전은 해산되었으며 다섯 살의 나이로 즉위한 루이 15세(1715-74년 재위)는 튈르리 궁전으로 옮겨졌다. 루이 14세가 타계한 1715년부터 1815년까지의 한 세기는 명확한 근대사적 특징을 갖는 혁명의 시대였다. 영국의 산업혁명과 프랑스의 대혁명은 비단 두 나라에 국한되지 않고 전유럽에 걸쳐 폭발적인 영향을 미쳤다. 산업혁명은 영국에서 시작하여 유럽 각국 및 세계 여러 나라에까지 영향을 주어 현대인의 물질적 생활을 근본적으로 바꾸어놓는 동시에 빈부 격차·시장 개

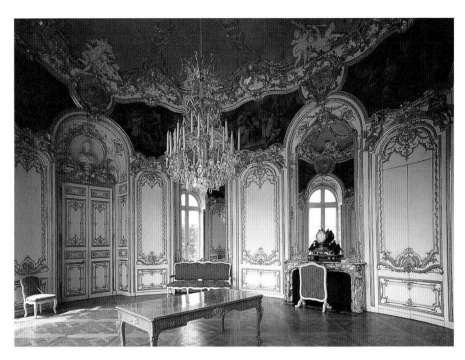

63 가브리엘-제르맹 보프랑, 〈수비즈 저택의 타원형 살롱〉, 1732
64 앙드레-샤를 불, 〈트리아농 궁의 서랍장〉, 1709, **Musée National du Château de Versailles** 서랍이 달린 이 낮은 장은 루이 14세의 채취가 묻어 있는 가구들 가운데 하나이다. 이것은 한쌍으로 이루어진 것 중 하나로 앙드레-샤를 불의 것이 분명하며 널리 모사되었다. 뚱뚱하고 짧은 다리가 달린 장은 18세기에 널리 유행했다.

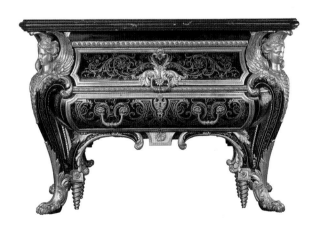

척 · 노동 문제 · 제국주의적 침략 및 환경 오염과 자연 파괴 등과 같은 여러 가지 문제들을 초래했다. 그러나 이 같은 과학기술과 산업의 발전은 세계사의 과정에서 유럽 문명 특히 대서양 문명권의 우위를 확립시켜 놓았다.

루이 15세 즉위 이후 사회풍조가 변하면서 예술과 일상 생활에서 새로운 취향이 발전했으며 우아한 경박함이 유행했다. 미술품 감정에 대한 열기가 높아졌고 미술품 컬렉터들도 늘었다. 호화롭고 장대한 과거의 취향 대신에 작고 장식적인 미술품이 유행했으며 이런 수요에 부응해서 체계화된 상업이 발달했다.

루이 14세 치하의 베르사유 궁의 웅장함과 그의 치세 동안 유행한 바로크 양식에 대한 반발로 생겨난 로코코 양식은 가볍고 정교하며 우아하고 고상하나 곡선과 자연 형상을 지나칠 정도로 많이 사용한 것이 특징이다. 여러 명의 실내장식가 · 화가 · 조각가들이 파리 귀족의 새로운 주택을 경쾌하고 보다 아늑하게 장식했으며 이 양식이 동판화에 의해 프랑스 전역에 퍼졌다. 로코코 양식에서는 벽면과 천장, 소조 등을 조개나 자연물 형상뿐 아니라 'C' 나 'S' 자 같은 기본형태 위에 교차곡선과 역곡선을 그린 문양으로 장식했는데, 대칭보다는 비대칭을 기본으로 삼았다.

로코코 양식은 본질적으로 실내장식의 혁명이었고 이 혁명은 회화와 조각으로 부차적인 개혁을 가져왔다. 17세기의 실내를 일련의 엄숙한 틀처럼 보이게 한 태피스트리와 천장화, 코니스cornice(벽 윗부분에 장식으로 두른 돌출부)와 엔태블러처 entablature(기둥 위에 걸쳐놓은 수평 부분)는 사라졌다. 18세기의 회랑은 흰색 타원형으로 되었으며 거울, 패널화, 중국풍 커튼 등이 장식되었다. 코니스는 수비즈 저택[63]의 타원형 살롱에서처럼 벽면에 드리우거나 천장의 코브cove에 들어가는 것이 모두 아라베스크 모양이다. 이런 회랑에 장식된 회화는 소형이며 색조는 밝고 모티브도 경쾌한 것이었다.

이와 같은 일반적 규모의 축소가 회화의 발전을 가져왔다. 로코코 화가들은 바로크의 복잡한 구성은 받아들이면서도 화면의 복잡함 · 칙칙한 색 · 지나친 허식 대신 밝은 핑크색 · 파란색 · 초록색을 사용하며 때로는 흰색을 두드러지게 사용했다. 당시 사람들은 루이 14세의 베르사유 궁전의 지나치게 과대한 장식에 진력을 내고 우아하면서도 편리한 점을 요구했다. 로코코는 이런 요구에 부응해서 처음에는 주

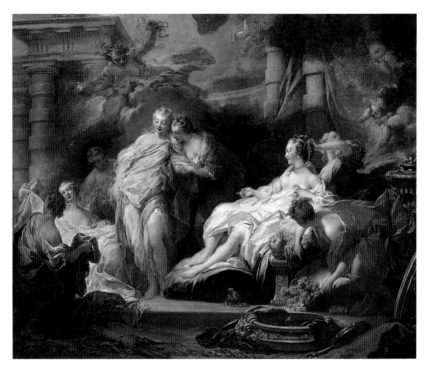

65 프라고나르, 〈큐피드에게서 받은 선물을 자매들에게 보여주는 사이키〉, 1753, 168.3×192.4cm, **National Gallery, London** 프라고나르가 21세 때, 이탈리아를 여행한 후 새로운 풍경화 양식을 발전시키기 이전에 그린 작품이다. 그는 루이 15세시대의 경박함과 쾌락적 취향의 유파에 속한다.

로 장식적이었다. 로코코의 대표적인 화가는 장-안트완 바토이고 로코코의 성숙된 낙천적 정신을 잘 표현한 화가들로는 프랑수아 부셰와 장-오노레 프라고나르가 있다. 궁정 화가들의 영향은 매우 컸으며 부셰의 작품은 당시 보편적인 미적 취향이 되었고 화가 지망생들에게 규범이 되었다. 로코코 회화의 전형적인 모티브는 남신과 여신의 호색적 기질에 관해 전래된 신화와 님프, 목자가 있는 목가적 장면들이었다. 신과 목자는 도자기 인형에도 사용될 만큼 흔한 주제였으며 파스텔 핑크·노란색·파란색·초록색 등을 주로 사용하여 화사하게 나타났다. 프라고나르의 〈큐피드에게서 받은 선물을 자매들에게 보여주는 사이키〉[65]는 한 예이다.

프라고나르는 한동안 샤르댕과 부셰의 문하에서 수학하였고 1752년에 로마대상을 수상했다. 그는 역사화 〈칼리로에를 구출하기 위해 자신을 희생하는 코로에

수스)를 그려 1765년에 아카데미 회원에 선출되었다. 그러나 이런 식의 그림을 더이상 그리지 않고 에로틱한 장면을 그리기 시작했다. 루이 15세의 애첩 마담 뒤 바리를 여러 점 그렸으며, 마담 뒤 바리가 새로 지은 루브시엔의 별장을 장식하기 위해 1770년에 그녀의 요청으로 그린 네 점의 대형 작품 〈사랑의 과정〉(뉴욕 프릭컬렉션)은 유명하다. 그렇지만 마담 뒤 바리는 더이상 명랑한 분위기가 아닌 이 작품이 마음에 들지 않는다고 그에게 되돌려보냈다. 프라고나르는 새로이 부상한 신고전주의에 적응하지 못했으며 다비드의 도움과 후원에도 불구하고 혁명의 희생자가되어 빈곤 속에서 세상을 떠난다.

프라고나르는 바토와 더불어 18세기의 단조로운 프랑스 미술계에서 중요한 시적 화가로 평가받는다. 놀랄 만큼 활동적이었던 그는 550점이 넘는 회화와 수천 점의 소묘 및 35점의 에칭을 제작했다. 그의 양식은 동시대의 화가들처럼 꽉 차거나 지나치게 장식적이지 않았으며 민첩하고 활기차고 유연했다. 활동기간의 상당 부분이 신고전주의 시기에 속하지만 프랑스 혁명이 일어나기 전까지 로코코 양식으로 그렸다.

로코코는 바로크의 마지막을 장식한 양식이자 르네상스 최후에 만개한 꽃이라 할 수 있다. 로코코 양식이 프랑스에 소개된 것은 1700년경이었고 18세기에 유럽전역에서 성행했다. 로코코는 회화와 건축에 나타난 양식으로 밝고 우아하며, 우스꽝스럽거나 쾌활하고, 친밀한 느낌을 준다. 로코코는 바로크Baroque(포르투갈어 바로코Barocco에서 온 말로 '불규칙한 진주나 돌'을 의미)에 반발하여 생긴 양식이지만 동시에 바로크로부터 진전된 양식이다. 로코코Rococo라는 말은 바로코Barocco와 조약돌이란 뜻의 프랑스어 로카이유Rocaille의 합성어이다. 18세기 중반부터 로카이유는 바로크와 유사한 뜻으로 사용되었으며, 불규칙하고 유연한 선으로 장식된 형상들을 로카이유라고 불렀다. 로코코의 어원적 의미는 '비속하게 현란하거나 잘 꾸민'이란 뜻이다. 그러나 현재는 이런 경멸적인 뜻으로 이 용어를 사용하지 않는다. 18세기 말에 다비드의 제자들 사이에서 바로크와 로코코라는 말은 혼용되었으나, 19세기에 들어서 로코코는 18세기 미술에 국한하여 사용되었다. 오늘날에는 17세기 미술을 바로크라 부르면서 약 1700년부터 프랑스 혁명까지의 로코코와 구분하기도

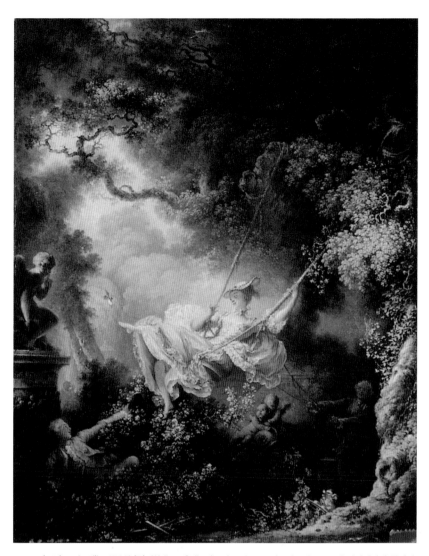

66 프라고나르, 〈그네〉, 1766년경, **Wallece Collection, London** 프라고나르가 1765년 아카데미의 준회원
이 된 이듬해에 그린 것으로 그랜드 매너 양식을 버리고 자신의 에로틱한 방법으로 그린 것이다. 그는 기법과
색채에 있어서 네덜란드 플랑드르 화가들 할스, 야코프 반 로이스달, 루벤스 등의 영향을 받았다. 렘브란트의
영향은 후기 작품에서 나타난다. 프라고나르의 작품은 다양한 양식과 기법이 구사되었으며, 늘 열정이 넘치고
풍부한 즉흥성을 지닌다.

하고, 로코코를 단지 바로크 후기의 프랑스 미술에 국한해서 사용하기도 한다.

바토가 지닌 시적인 경향과 우울함은 프라고나르의 작품에서 전형적으로 보이는 그 시대의 경박함과 대조를 이룬다. 오늘날 샤르댕과 더불어 대혁명 이전의 18세기 프랑스 화가들 가운데 최고로 평가받는 바토가 다룬 테마는 상상적이며 환상적인 세계였다.

생전에 그가 플랑드르 화가로 알려진 건 그의 화풍 때문이 아니라 태어난 지역에 대한 역사적 배경 때문이다. 그의 고향 발렌시엔느는 그가 태어나기 6년 전 스페인 령 네덜란드에서 프랑스 령으로 이양된 지역이었다. 지붕기와공의 아들로 태어난 바토는 불행한 어린 시절을 보냈지만 소설을 탐독하고 음악을 매우 좋아했다. 18세에 파리로 갔으며 1703년경 클로드 질로를 만났는데, 질로는 그로테스크한 장면과 목신이나 사티로스의 그림 및 오페라 장면 등 무대배경을 그리는 뛰어난 장식가였다. 질로는 유려하고 여성적인 우아함을 갖춘 16세기 퐁텐블로 파의 양식을 선호했는데, 그의 소묘 방식과 주제 선택이 바토의 작품에도 나타나 있다. 바토는 극장의 2층 발코니에 앉아 무대를 관찰하면서 실재와 같은 효과를 낼 수 있도록 모든 분장과 도구 및 무대장치를 연구했다. 그는 분장한 얼굴, 화려한 의상, 그려진 배경막과 짙은 그림자에 비치는 다양한 인공 조명의 반사광을 통해 빛에 대한 새로운 감각을 얻었다. 그는 연극계와 뢱상부르 대정원, 미술품 연구 등 파리에서 경험할 수 있는 것은 거의 다했다. 루벤스가 30여 년 전 마리 데 메디치에게 바친 일련의 승리를 축하하는 그림들을 연구했으며 생기 있고 기쁨이 넘치는 루벤스의 대작들은 그에게 깊은 영향을 미쳤다. 명성은 점점 높아졌지만 바토는 여전히 수줍어하며 사람을 싫어하고 자기자신을 불만스럽게 여겼으며, '정신은 자유분방했지만 행실은 신중했다'.

바토의 작품에 강한 영향을 끼친 것은 엄숙한 비극이 아니라 가장 생명이 짧은 극형식들이었는데, 특히 희곡을 인용하기보다 배우가 즉흥적으로 연기함으로써 말보다 가면이나 제스처를 중요하고 등장인물이 항상 전형화되어 있는 코메디아 델 아르테comedia dell' arte였다. 바토를 사로잡은 또 다른 주제는 댄스 · 노래 · 의상 · 장식물로 구현된 순간적인 상을 보여주는 오페라 발레였다. 그가 활동한 시기는 전

67 장-안트완 바토, 〈콘서트〉, 1716년경, 66×91cm 콘서트가 시작되기 전의 장면으로 바토가 즐겨 그린 모티브이다. 왼편에 어른 네 명과 두 아이 그리고 강아지가 삼각형 모양으로 구성되었다. 이들 뒤로 숲 속에 디오니소스의 흉상이 보인다. 오른편 배경의 신비한 자연 속에 있는 세 쌍의 연인들도 왼편과 마찬가지로 삼각형으로 구성되었다.

前시대의 고전주의에 반발을 일으킨 시기였으며, 예술 여러 장르와 양식적 조류들이 각기 엄격하게 분리되어 있었다. 그리하여 예전에는 열등한 것으로 생각되던 장르들 소극 · 즉흥희극 · 소설을 발전시키려는 시도가 이루어지고 있었으며, 시 · 음악 · 회화 · 무용이 융합되어 오페라라는 새로운 장르가 만들어진 것처럼 여러 분야 사이의 벽이 허물어지고 있었다. 대체로 바토의 회화는 오페라를 색채로 치환한 것 같은 효과를 보여준다. 그는 모든 형태의 회화적 사실주의를 거부하고 덧없는 것들에 전념했으며, 회화에서 여인들에게 보다 많은 비중을 두었다. 호위기사나 어릿광대 같은 남자들은 화려한 비단옷을 두르고 미끄러지듯 지나가는 여자들을 기쁘게 하기 위해 존재한다. 공원에 있는 조각상도 대부분이 여인상이며 또 자연조차도 여

68 루벤스, 〈사랑의 정원〉, 1633년경, 198×293cm, Prado 루벤스는 정확하고 완벽한 묘사력으로 붓과 초크로 거침 없는 소묘를 구사할 수 있었으므로 이런 큰 화면에서도 막힘없는 붓놀림으로 그릴 수 있었다. 이 그림을 그린 56세의 루벤스는 역량을 한층 더 깊이 전개시킬 수 있었다. 바토는 이 작품에 대해서 잘 알고 있었다. 그가 1709년경에 그린 〈시테라 섬〉에 등장하는 날개를 가진 귀여운 천사들은 루벤스의 작품에서 영감을 받아 삽입한 것이다.

성적인데, 나무는 줄기가 가늘며 윤곽이 부드럽고 흐릿한 잎으로 무성하다.

바토는 이탈리아화된 아카데미의 규범으로부터 프랑스 회화를 해방시켰으며 루벤스와 파올로 베로네세의 여러 요소를 채용하면서도 진정한 '파리풍' 양식을 창조했다는 점에서 미술사적으로 중요하다. 이 양식은 다비드의 신고전주의가 등장할 때까지 18세기 프랑스 미술의 일반적 경향이 되었다. 그러나 그의 작품에는 테마가 외견상 경박함으로 흐르지 않게 하는 우수가 감돌고 있으며 그의 깊은 시정에 찬 화풍 앞에서는 그 어떤 작품도 평범해졌다. 그의 명성은 대혁명과 함께 한때 빛을 잃었지만 공쿠르 형제와 월터 호레티오 페이터 등에 의해 재평가되었다.

베로네세는 자신의 양식을 형성하는 과정에서 출생지인 베로나의 전통과 함께, 줄리오 로마노와 파르미자니노 등의 매너리즘 화가들과 당시 베네치아의 티치아노, 틴토레토 등으로부터 많은 영향을 받았다. 그러나 당시 유행한 급진적인 매너리즘이 지닌 무절제한 표현의 과잉을 피했다. 그는 틴토레토보다 아홉 살 어렸는

69 파올로 베로네세(본명은 파올로 칼리아리), 〈사랑의 알레고리 I〉, 1579년대, 190×190cm, **National Gallery, London** 사랑의 알레고리 연작의 첫 번째 작품이다. 이 작품을 '부정함 *Unfaithfulness*'이라고도 하며 가장 흥미를 끄는 작품이다. 여인의 두 손을 각기 다른 남자가 잡고 있다. 그녀를 사랑하는 두 남자가 여인의 팔을 양쪽에서 잡고 있으며 이 장면을 두 큐피드가 바라보고 있다. 베로네세는 한 남자를 기만하고 다른 남자에게 더 친근감을 표시하는 여인의 이중성을 보여주려고 한다. 여인의 왼손에 쥐어져 있는 쪽지는 여인이 젊은 사내에게 주려고 하는 것인지 그로부터 받은 것인지 알 수 없다.

70 장-밥티스트 그뢰즈, 〈버릇없는 아이〉, 1765, 67×56cm, **Hermitage Museum, St. Petersburg** 그뢰즈
작품의 특징은 도덕적인 감성이 내재하는 것으로 이 작품이 훌륭한 예가 된다. 부엌의 장면이 세밀하게 묘사되
어 있다. 불결한 상황에서 아이에게 음식이 주어졌다. 이 여인이 부자연스러운 자세로 꿈을 꾸듯 생각에 빠져
있는 사이에 아이가 음식을 숟가락에 담아 개에게 주고 있다. 그뢰즈는 여인을 매우 아름답게 묘사했다. 아이는
음식을 먹고 싶어하지 않는다. 제목은 버릇없는 아이지만 여인이 더 부각되는 작품이다. 가난한 부엌의 장면이
지만 아름다운 묘사를 통해 아이는 날개를 단 귀여운 천사처럼, 여인은 비너스처럼 보인다.

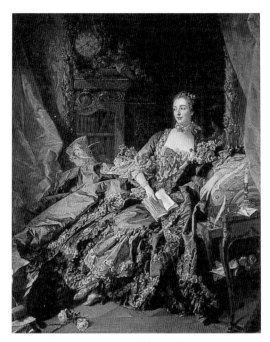

71 프랑수아 부셰, 〈마담 퐁파두르의
초상〉, 1756, 201×157cm, **Alte
Pinakothek, München** 루이 15세의
애첩 마담 퐁파두르는 화가들 가운데
부셰를 가장 좋아했다. 부셰는 그녀에
게 그림을 가르쳤으며 그녀의 초상을
여러 점 그렸다.

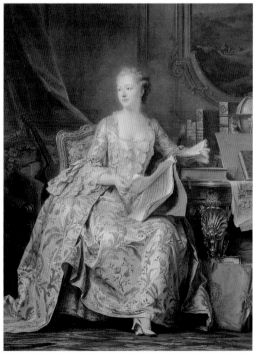

72 모리스-켄탱 드 라 투르, 〈마담 드
퐁파두르〉, 1755, 178×131cm,
Louvre

데, 이 두 대가는 어느 정도 서로에게 영향을 미쳤다. 이런 점은 두 화가의 작품 분위기가 상당히 유사한 우의화에서 특히 눈에 띈다. 티에폴로의 밝은 색상, 당당한 인물 표현 등은 그에게서 받은 영향이다.

일화적인 풍속화의 창시자 장-밥티스트 그뢰즈의 작품에서는 지나친 감상적 요소가 결점으로 지적되지만 일련의 극적인 그림에는 고결한 농민의 모습이 있다.[70] 그뢰즈는 풍속적인 정경에 도덕적·사회적 의미를 불어넣었으며 시골의 순박한 미덕과 바르비종 파의 지도자 테오도르 루소의 화풍처럼 감상에 호소하는 작품을 제작했다. 관능적 도덕주의자 드니 디드로는 그의 작품을 "회화로 나타낸 도덕"이라고 칭송하면서 당대 회화의 최고 이상을 대표한다고 극찬했다. 그뢰즈는 다비드와 심지어 제리코의 일면을 예견하는 뛰어난 화가지만 작위성과 위선, 그리고 대중 취향에 영합하려는 어울리지 않는 관능성의 암시 때문에 실패했다. 취향이 신고전주의로 변화되는 것과 더불어 그의 작품은 유행에 뒤처지게 되었으며 프랑스 혁명 후에는 세상에서 잊혀졌다.

로코코 양식을 완벽하게 표현한 프랑수아 부셰는 레이스 디자이너인 아버지에게서 미술을 배웠으며, 1723년에 로마상을 수상했다. 티에폴로, 루벤스 그리고 스승 프랑수아 르 무안의 영향을 받은 그가 주문받은 첫 주요 작품은 앙투안 바토가 그린 125점의 드로잉을 판화로 제작하는 것이었다. 그는 처음에 감각적이고 명랑한 분위기의 신화를 소재로 한 그림과 목가적 풍경화로 명성을 얻었다. 1734년 왕립 아카데미 회원이 되었으며 그 후 고블랭 태피스트리 공장의 책임자이자 왕립 자기공장의 주요 도안가가 되었다. 1765년 왕립 아카데미 회장이 되었으며 루이 15세의 수석화가로 임명되었다. 1740년대와 1750년대 동안 부셰의 우아하고 세련되면서도 경쾌한 양식은 루이 15세 왕실의 특징이 되었다. 그의 작품은 미묘한 색채의 사용과 품위 있는 형태, 뛰어난 기교, 평범한 주제 등을 특징으로 한다. 루이 15세의 애첩 마담 퐁파두르[71]의 후원을 받은 가장 전형적인 로코코 화가 부셰는 신화를 매력적인 내용으로 표현했다. 〈목욕하는 다이아나〉[73]에서는 남신과 여신 모두 영웅이 아닌 16세의 젊은이들처럼 행동한다.

마담 드 퐁파두르를 파스텔화로 그린 모리스-켕탱 드 라 투르는 페로노와 더불

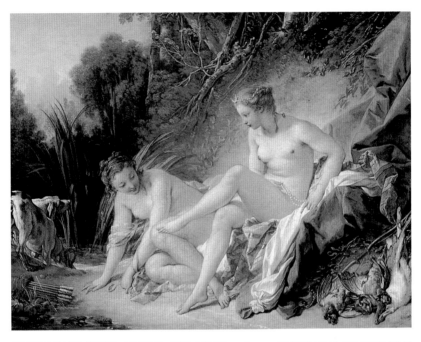

73 프랑수아 부셰, 〈목욕하는 다이아나〉, 1742, 56×73cm, Louvre 사냥에서 돌아온 여신 다이아나가 의식처럼 하는 목욕을 마친 장면을 묘사한 것이다. 사냥에 동행한 두 마리 개와 사냥에 사용한 활이 보인다. 오른편에는 그녀가 사냥에서 획득한 동물들이 있다. 여신은 지신만만한 태도로 앉아 있다. 부셰는 지는 해의 부드러운 빛을 받아 여신의 하얀 피부가 돋보이게 하고 여신의 순수함과 힘을 나타내려고 했다.

어 18세기 프랑스의 가장 유명한 파스텔 초상화가였다. 라 투르는 이 기법의 가능성을 충분히 활용했다. 그의 예술의 본질은 빠르고 정확한 소묘에 있으며, 결코 깊지 않은 색채와 화려하면서 매끄러운 마감은 부차적인 것이었다. 종종 통속적인 부분도 보이지만 그의 초상화는 모델의 표정을 잘 포착한 생기 넘치는 작품이다.

로코코 회화는 사람들에게 시각적 즐거움을 제공해주었지만 정신적인 면은 결여되어 있었다. 이런 이유로 계몽주의 철학자와 작가들은 회화가 단지 장식적이거나 감각적이어서는 안 된다고 한 것이다. 디드로는 다음과 같이 말했다.

먼저 날 동요시켜라. 날 놀라게 하라. 날 공격하고, 전율하게 하며, 울게 만들고 조바심

나게 하고, 화나게 하라. 그리고 나서 할 수만 있다면 나의 눈을 진정시켜라.

디드로의 말에서 로코코 회화가 결여한 것이 무엇인지 알 수 있다. 시각적으로만 요란한 로코코 회화에는 관람자의 정신 혹은 영혼에 호소하는 요소가 결여되어 있었다.

규칙으로부터 자유로운 예술이론을 추구한 디드로는 매년 개최되는 살롱전을 통해 동시대인에게 알려졌는데, 1759년부터 1781년까지 살롱전에 계속 참여했다. 프랑스의 첫 미술비평가로 알려진 디드로는 자신의 글을 묶어 책으로 출간했고 그의 저서는 훗날 작가이면서 미술비평가 테오필 고티에 · 샤를 보들레르 · 에밀 졸라 등에게 규범이 되었다. 그의 이론은 철학자의 것이라기보다는 저널리스트의 어조로 일시적인 인상이나 주제에 대한 문학적 흥미나 충분한 성찰 없이 내려진 판단 등에 기인한 자가당착적인 면도 있지만, 미술비평이라는 장르를 마련하여 작품을 구체적으로 비판하고 프랑스에서 미술비평을 활성시켜 미술 발전에 기여한 데 의의가 있다. 그는 살롱전 비평에 덧붙여 「회화, 건축예술, 시작詩作에 대한 단상」이라는 글을 발표하면서 합리적 측면으로만 경직된 예술관의 결과에 대해 경고했다.

규칙은 예술가를 상투적으로 만든다. 나는 규칙이 이익이 되기보다는 해가 되지 않을까 저으기 의심한다. 규칙이란 평범한 예술가에게는 이익이 되지만 천재에게는 해가 된다는 사실을 사람들이 내게 바르게 이해시켜준다.

디드로는 화가들이 화실에서 모델을 사용하여 인위적인 제스처를 그리는 것을 비난하고 아카데미 회화에 신랄한 비판을 가했다.

성당에 가서 고해실 근처를 서성거리도록 하라. 그러면 경건함과 참회의 참 모습을 보게 될 것이다. … 술집에 가라. 그러면 성난 남자의 참 제스처를 보게 될 것이다. 대중이 모이는 곳을 찾고 거리에서 정원에서 시장에서 관망하도록 하라. 그러면 삶의 약동 안에서 자연적 운동의 적절한 아이디어들을 얻게 될 것이다.

74 조제프-마리 비앵, 〈에로스를 파는 사람〉, 1763, 117×140cm, **Musée National du Château de Fontaincblcau** 이 작품의 주제는 로코코 양식에 속하지만 인물들은 고전 이상을 하고 있어 로쿠쿠 양식의 그림을 그리던 비앵이 신고전주의 양식을 받아들이는 과정에서 그린 작품임을 알 수 있다. 성애를 다룬 이 작품에서 에로스의 날개를 잡고 있는 장면은 성적 욕망이 이루어지고 있음을 의미한다. 신고전주의에 대한 그의 해석은 일화나 우의를 깔끔한 감상적인 표현으로 정리했으며 그리스 양식으로 화려하게 장식했다. 그는 1776년에 로마의 프랑스 아카데미 학장으로 임명되었다. 프랑스 혁명 이후 나폴레옹에 의해 상원의원으로 임명되고 백작의 작위를 받았으며 타계한 뒤 팡테옹에 묻혔다.

미술을 정치적으로 이용한 신고전주의

그리스 정신의 재창조

18세기 후반 로코코는 새로운 고전주의에 자리를 내주었다. 신고전주의의 이상은 명확한 윤곽선과 단순한 표현, 그리고 우아함보다는 간결하고 솔직함에 있다. 사람들은 실내 장식미술의 달콤한 감상과 에로티시즘에 싫증을 느꼈다. 고대로의 복귀는 처음에 로마적인 것보다는 그리스적인 것을 지향했다. 그것은 남부 이탈리아 및 폼페이에서의 고고학적 발견과 독일의 미술사가이자 고고학자인 요한 요아힘 빙켈만의 이론과 그의 동료 컬렉터들의 영향 때문이었다. 빙켈만은 고전적 이상을 그리스 천재가 만들어낸 것으로 보았으며 그리스 미술과 로마에서의 모작을 확실하게 구별하는 최초의 역사가가 되었다. 그의 저서 『그리스 미술 모방론』은 로마로 떠나기 바로 직전인 1755년 드레스덴에서 출판되었다. 이 책은 여러 나라 말로 번역되었으며 유럽인의 애독서가 되었다. 신고전주의 이론의 독보적인 존재가 된 빙켈만은 이 책을 출간한 후 이탈리아로 가서 1759~64년에 걸쳐 「헤르쿨라네움 발굴에 관한 비안코니 서한」(사후 간행), 「헤르쿨라네움 발굴에 관한 브릴 서한」(1762년 간행), 「최근의 헤르쿨라네움 발굴에 관한 퓌슬리 보고」(1764년 간행) 등 세 편의 보고서를 집필했다.

〈라오콘〉[75]을 고대의 걸작으로 꼽은 빙켈만은 이 작품을 찬양해마지 않았다.

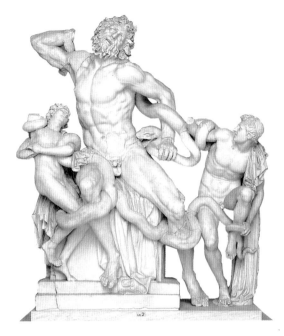

75 작가미상, 〈라오콘〉, 그리스의 청동조각을 대리석으로 모사한 것, 기원전 150년경, 높이 242cm, **Vatican Museum, Rome** 라오콘은 트로이의 왕자이자 제사장으로 그리스군 목마의 비밀을 트로이인에게 알려준 죄로 신으로부터 벌을 받고 두 아들과 함께 큰 뱀에 감겨 죽었다는 전설의 인물이다. 라오콘이 제단에 공물을 바치는 순간 아폴로가 보낸 두 마리 큰 뱀이 라오콘과 두 아이를 습격했다. 아버지와 작은 아들은 이미 뱀에 물려 숨이 끊어질 지경이고, 큰 아들은 아버지의 얼굴을 바라보면서 뱀의 공격을 막으려 안간힘을 쓰고 있다.

76 엘 그레코, 〈라오콘〉, 1610년경, 138×173cm, **National Gallery of Art, Washington D.C.** 엘 그레코는 뱀에 감겨 죽어가는 라오콘과 두 아들을 묘사하면서 오른편에 세 인물을 삽입했는데, 정확하게 무엇을 상징한 것인지 알 수 없다. 짐작컨대 세 사람의 운명을 상징하거나 아니면 그리스에 호의를 베풀어 트로이가 파괴될 수 있도록 도운 세 여신인 것 같다. 하늘에 일기의 변화가 일어나는 것도 세 여신의 전능한 힘에 의해서인 것으로 보인다. 인물들은 엘 그레코 특유의 가늘고 기다란 모습이다.

그리스 걸작들의 일반적이며 탁월한 특징은 결국 자세와 표현에서의 고귀한 단순과 고요한 위대이다. 바다의 수면이 사납게 날뛰어도 그 심해는 늘 평온한 것처럼 그리스 조상들은 휘몰아치는 격정 속에서도 침착함을 잃지 않는 위대한 영혼을 나타냈다. 이 영혼은 격렬한 고통 속에 있는 〈라오콘〉 군상의 얼굴에 잘 묘사되어 있다. 그 고통은 얼굴뿐 아니라 육체의 모든 근육과 힘줄에도 나타나 있어서, 우리는 얼굴이나 육체의 다른부분을 보지 않고 고통으로 움츠러든 하복부를 보는 것만으로도 이런 고통을 느낄 수있다. 그러나 얼굴이나 전체 자세에서는 전혀 고통에 찬 격정이 드러나 있지 않다. 그의고통은 우리의 영혼에까지 스며들어온다. 그러나 우리가 이 위대한 이처럼 그 고통을견딜 수 있게 되기를 바란다.

빙켈만이 고대를 모방하라고 한 것은 생명력 없는 모방이 아니라 그리스 정신의 재창조를 위한 것이다. 그리스 미술의 특징에 관해 그가 언급한 "고귀한 단순과 고요한 위대 *Edle Einfalt und stille Größe*"는 미적인 요소와 더불어 윤리적인 요소에도 적용되었다.

18세기 후반에 여전히 여러 양식이 모순과 대립에 의해 존속하고 있었으며 고전주의가 아직은 전투적 입장을 취하면서 서로 경합하던 양식들 속에서 약한 위치에 있었다. 1780년경까지의 고전주의는 대체로 궁정적 예술과 이론적 논쟁을 벌이는 데만 국한되어 있었다. 프랑스 혁명 전야의 화단에는 크게 보아 네 가지 예술 경향이 있었는데, 프라고나르로 대표되는 감각주의적 · 색채주의적인 로코코 전통, 그뢰즈로 대표되는 감상주의, 샤르댕의 부르주아 자연주의, 비앵의 고전주의였다. 최초의 신고전주의 양식 화가인 조제프-마리 비앵은 초기에 자크-루이 다비드에게 직접적인 영향을 주었다. 몽펠리에서 출생한 비앵은 24세 때 파리로 왔고 3년 후 로마대상을 수상했으며 장학금을 받고 로마 주재 프랑스 아카데미에서 1743~50년에 유학했다.

프랑스 혁명을 이끈 세력은 자기들에게 가장 적합한 양식으로 고전주의를 선택했다. 이 선택에서 결정적인 영향을 끼친 것은, 취미와 형식의 문제라든가 중세 말기와 초기 르네상스의 시민적 예술 이상으로부터 나온 내면성과 친밀성의 원칙이

77 자크-루이 다비드, 〈안티오코스의 병의 원인을 밝혀낸 에라시스트라토스〉, 1774, 120×155cm, **Musée des Beaux-Arts, Paris** 다비드는 다섯 차례의 도전 끝에 1774년 이 작품으로 로마대상을 수상하였다. 이 작품은 시리아의 젊은 왕자 안티오쿠스에 관한 이야기이다. 왕자는 의붓 어머니가 될 스트라토니체를 짝사랑하며 가슴앓이를 하고 있었다. 현자이자 의사인 에라시스트라투스는 스트라토니체가 왕자의 방에 들어올 때마다 왕자가 생기를 회복하는 사실을 발견하고 왕자가 회생할 수 있는 길은 오직 하나 부왕 셀레우쿠스가 스트라토니체를 아내로 맞아들이지 않는 것 뿐이고 부왕은 아들을 위해 그렇게 했다.

78 개빈 해밀턴, 〈파르토클로스의 죽음을 애도하는 아킬레우스〉, 1760-63, 252×391cm, **National Gallery of Scotland, Edinburgh** 그리스 장군 아킬레우스는 트로이의 왕자 헥토르가 살해한 파트로클로스의 죽음을 슬퍼하며 복수를 다짐한다. 결국 아킬레우스는 헥토르를 죽인 뒤 그의 시신을 끌고 다니며 친구의 죽음에 대한 복수를 한다.

아니라, 현존하는 여러 경향들 가운데 어떤 것이 애국적·영웅적 이상과 로마적 시민 덕목과 공화주의적 자유이념 등을 포함하는 혁명의 에토스를 표현하는 데 가장 효과적인가 하는 관점이었다. 시민계급이 발전시킨 도덕개념들 대신에 자유애와 조국애, 영웅정신과 자기희생정신, 스파르타적 엄격성과 스토아 철학에 기초한 자기극복 등의 덕목들이 등장했다. 하지만 비앵의 회화 자체는 아직은 유치하고 어린애 같은 귀여움으로 가득차 있었으며 그뢰즈의 부르주아적 감상주의와 마찬가지로 로코코와 밀접하게 관련되어 있었다. 비앵의 교태스러울 정도의 에로틱한 그림은 모티브만 고전주의적이고 표현방식만 고대풍을 띠었을 뿐, 정신과 성향은 순전히 로코코적이었다.[74] 젊은 다비드가 고대 미술의 유혹에 빠져들지 않겠다고 각오하고 이탈리아로의 유학길에 오른 건 전혀 이상한 일이 아니었다.

신고전주의의 선두자 자크-루이 다비드

로코코가 극복되었다고 말할 수 있는 것은 1780년 이후, 특히 다비드가 등장한 후였다. 다비드는 〈안티오코스의 병의 원인을 밝혀낸 에라시스트라토스〉[77]로 1774년 로마대상을 수상한 후 스승과 함께 로마로 갔다. 로마에서 다비드는 고대 미술에 탐닉했고 스코틀랜드 출신의 화가 개빈 해밀턴을 포함한 새로운 고전 부흥의 선구자들과 교류했다. 해밀턴은 화가이면서 고고학자였고 또한 유명한 화상이었다. 해밀턴은 역사화를 그릴 때 대부분 호메로스에서 주제를 얻었으며, 고대 미술뿐 아니라 푸생의 영향도 받았다. 그의 작품은 복제 판화를 통해 널리 알려졌고, 동시대 화가들과 다비드를 포함한 젊은 세대에게 영향을 미쳐 신고전주의 양식이 발전하는 데 중요한 역할을 했다. 그는 영국보다는 유럽에서 더 유명했다. 그는 독일의 화가 안톤 라파엘 멩스의 견해에 공감했는데, 멩스는 완벽한 미를 얻기 위해서는 그리스의 전통적인 구상 위에 라파엘로의 표현성과 코레조의 명암법 그리고 티치아노의 색채를 결합시켜야 한다는 절충주의를 주장했다. 드레스덴 궁정 화가였던 멩스의 아버지 이스마엘 멩스(1764년에 사망)는 멩스를 훌륭한 화가로 만들기 위해 혹독한 훈련을 시켰으며 코레조와 라파엘로의 작품을 주로 모사하게 했다. 멩스는 빙켈만의 친구이며 그로부터 이론적 영향을 많이 받아 작품에 적용했다. 두 사람 모

79 안톤 라파엘 멩스, 〈페르세우스와 안드로메다〉, 1777, 227×153.5cm, **Hermitage Museum, St. Petersburg** 제우스와 아르고스의 왕녀 다나에 사이에서 태어난 영웅 페르세우스는 여신 아테나와 헤르메스의 도움으로 괴물 고르곤 중 하나인 메두사의 목을 베는 데 성공했으며, 돌아오다가 에티오피아의 왕녀 안드로메다가 괴수의 제물이 될 뻔한 것을 구하여 아내로 삼았다. 메두사의 목은 아테나에게 바쳐져 여신의 방패에 달렸다. 페르세우스는 티린스의 국왕이 된 것으로 전해진다.

두에게 고대 그리스는 모든 예술 창조의 정점으로 받아들여졌다. 『회화에 있어 미와 취미에 대한 사상』에서 멩스는, 그것은 사람들이 라파엘로의 표현과 코레조의 우아미, 그리고 티치아노의 색채를 하나의 새로운 전체로 결합시킬 수 있다는 절충주의적 견해에서 절정에 이른다고 적었다.

자연은 지성의 한계를 넘어서기 때문에 인간은 자연을 총체적으로 파악할 수 없다. 세 위대한 거장은 동일한 사실을 공유했다. 그들 모두 자신의 몫이 모든 예술을 포함하는 것인 양 진중한 노력으로 자신의 분야를 이루어낸 것이다. 라파엘로는 구성과 소묘에서 자신이 발견한 표현을 선택했다. 코레조는 확실한 형상과 특히 명암법에 있는 우아미를 얻고자 노력했다. 그리고 티치아노는 색채에서 찾을 수 있다고 믿은 진리를 추구했다.

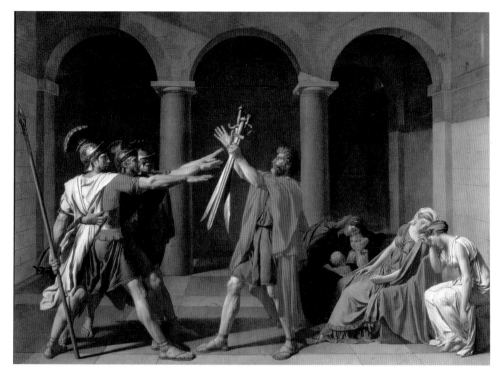

80 **자크-루이 다비드**, 〈호라티우스 형제의 맹세〉, **1784, 330×425cm, Louvre** 1785년 살롱전에서 가장
주목받는 작품이었고 이로 인해 다비드는 프랑스 화단에서 독보적 존재가 되었다. 1790년대에 이 작품이 프랑
스 혁명의 상징물로 이용되지만 정치적 의도를 갖고 그린 것은 아니다. 이 작품을 그릴 때만 해도 프랑스 혁명
의 기운이 움트지 않았고 전제군주를 전복시킬 수 있으리라는 생각은 할 수 없을 때였다.

다비드는 1783년에 왕립 미술 아카데미의 회원이 되었다. 그가 모티브로 삼은
것은 자기희생·의무에 대한 헌신·정직·금욕 등 시민이 지켜야 할 미덕이었다.
이런 미덕은 역사적 사실로서 낭만적으로 해석되어 고대 로마를 맹목적으로 숭배
하는 결과를 낳았다. 다비드의 작품 중 〈호라티우스 형제의 맹세〉[80], 〈브루투스 아
들들의 시신을 운반하는 호위병들〉[82], 〈소크라테의 죽음〉[81]은 한 시대의 감정을 완
벽하게 대표하는 작품들이다.

호라티우스 삼형제는 기원전 7세기의 로마 왕국 사람들이다. 로마 왕국이 이웃
의 알바 왕국과 영토 문제로 분쟁하던 중 두 왕국은 각각 세 용사를 뽑아 싸우게 해
분쟁을 해소하기로 합의했다. 호라티우스 삼형제 중 하나는 알바의 쿠리아티 가의

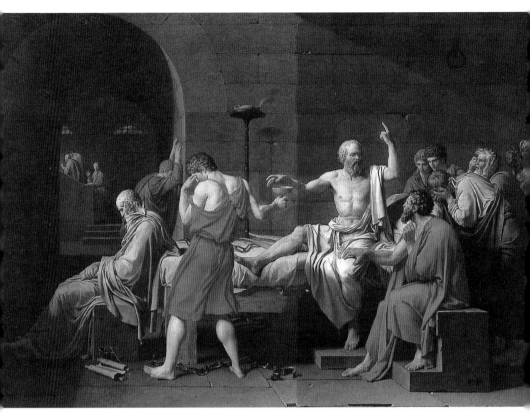

81 자크-루이 다비드, 〈소크라테스의 죽음〉, 1787, 120×200cm, **Metropolitan** 이 장면은 소크라테스 당시의 그리스 감옥이 아니라 다비드시대의 감옥으로 다비드가 회화적 구성에 어울리도록 설정한 화면상의 감옥이다. 소크라테스는 왼쪽 손가락으로 하늘을 가리키고 있는데 영혼불멸설을 주장한 철학에 합당한 몸짓이다. 지혜에 대한 사랑을 가르치는 마지막 순간, 제자와 친구들은 비탄에 빠져 그를 쳐다보지 못하고 가르침을 제대로 듣지 못한다. 등을 돌린 채 침통한 표정으로 침대 끝에 있는 인물이 플라톤이다. 일흔 살의 소크라테스는 나이에 비해 젊어 보이며 반대로 젊은 나이의 플라톤을 늙은이로 묘사해 그곳에 있었던 것처럼 구성했다. 플라톤의 기록에 의하면 그곳에는 열다섯 명가량 있었지만 다비드는 열두 명으로 구성해 화면을 덜 복잡하게 했는데 그리스도와 열두 제자를 염두에 두고 구성한 것인지도 모른다.

딸 사비나와 결혼한 몸이었고 알바의 삼형제 중 하나는 호라티우스 가의 딸 카밀라와 결혼한 몸이었다. 어느 편이 이겨도 두 집안에는 비극이 일어날 수밖에 없었다. 호라티우스 삼형제가 승리하고 돌아왔을 때 카밀라는 사랑하는 사람을 죽인 큰오빠를 저주했고 그는 누이동생마저 칼로 쳐 죽였다. 장남은 살인죄로 기소되었는데

아버지가 변호해 아들의 목숨을 건졌다는 이야기이다. 이야기의 주제는 조국을 위해서라면 개인의 비극은 극복해야 한다는 것이다.

〈브루투스 아들들의 시신을 운반하는 호위병들〉은 1787년의 살롱전에 소개하도록 왕이 주문한 것으로 1789년에 완성되었다. 작품의 원제목은 〈브루투스, 제1집정관, 로마의 자유에 대항해 타르퀴니우스의 음모에 가담한 두 아들을 죽게 하고 귀가하다; 장사를 지낼 수 있도록 아들들의 시신을 가져온 호위병들〉이다. 여기서 말하는 브루투스는 로마의 마지막 전제군주 타르퀴니우스에 맞서 로마를 구하는 데 공헌한 인물로, 그보다 500년 후 율리우스 시저를 살해한 마르쿠스 브루투스와는 다른 인물이다. 사건은 타르퀴니우스의 아들 섹스투스가 브루투스의 동료 콜라티누스의 정숙한 아내 루크레티아를 강간하는 데서 시작된다. 정조를 잃은 루크레티아가 남편과 브루투스 눈앞에서 자살하자 브루투스는 그녀의 몸에 꽂힌 칼을 뽑아 그녀의 피에 대한 복수와 더불어 부패한 독재자를 몰아내겠다고 맹세한다. 결국 타르퀴니우스는 추방되고 브루투스와 콜라티누스는 기원전 508년에 세워진 로마 공화국의 최초의 집정관으로 선출된다. 그런데 브루투스의 두 아들 티투스와 티베리우스가 타르퀴니우스의 복귀에 가담하자 부르투스는 두 아들을 사형에 처한다.

역사가 플루타르코스는 브루투스의 행위가 가장 칭찬받을 만하거나 아니면 가장 비난받을 만하다면서 부르투스는 신과 같은 존재인 동시에 야수와도 같은 존재라고 했다. 이 작품은 1789년 8월 말에 완성되어 살롱전에 소개된 후 문제의 작품이 되었다. 이듬해 11월 19일 볼테르의 작품 『브루투스』가 공연되자 수많은 갈채를 받았는데, 배우들은 다비드 작품의 구성에 따라 그룹을 지어 연기했다.

1785년 살롱전에서 인기를 한몸에 받은 후부터 다비드에게 작품을 의뢰하는 사람이 부쩍 늘었다. 그 가운데 〈소크라테스의 죽음〉은 기원전 399년 신성불경죄와 아테네 청년들을 선동한 죄로 기소되어 사형에 처해진 위대한 철학자 소크라테스 최후의 모습을 묘사한 것이다. 소크라테스는 죽음을 두려워하지 않고 최후의 순간까지도 평소와 다름 없이 제자들과 철학적 대화를 했다. 이런 소크라테스는 계몽주의자들에게 가장 모범이 되는 위인으로 받들어졌다.

이 세 작품으로 다비드는 프랑스의 새로운 상징이자 프랑스 국경 너머까지 널

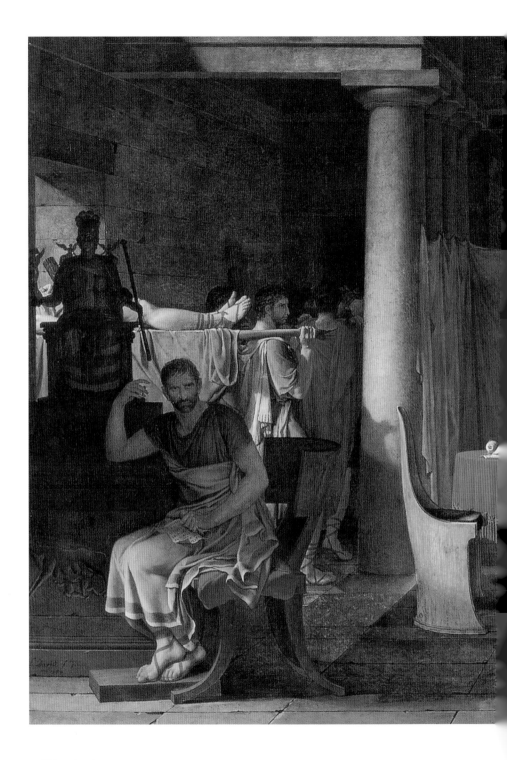

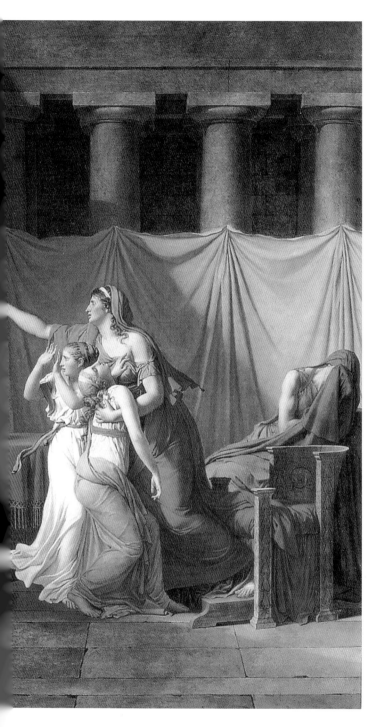

82 자크-루이 다비드, 〈브루투스 아들들의 시신을 운반하는 호위병들〉, 1789, 323×422cm, **National-Museum, Stockholm** 어머니와 딸들이 함께 바느질을 하다가 두 아들의 시신이 운반되어 오는 것을 보고 경악하는 장면이다. 다비드는 브루투스가 관람자를 바라보도록 정면으로 구성함으로써 그가 과연 두 아들을 죽이면서까지 조국에 충성을 다 한 위대한 인물인지 아니면 가정을 파탄으로 몰고간 괴물과도 같은 존재인지를 관람자 스스로 판단하게 했다.

리 확산된 신고전주의의 선두가 되었다. 영국 화가 조수아 레이놀즈 경은 〈소크라테스의 죽음〉을 시스티나 예배당과 바티칸 궁전을 장식한 르네상스 대가들의 그림과 나란히 평가하면서 이 작품이 모든 면에서 완벽하다고 칭찬을 아끼지 않았다. 살롱·전을 관전한 영국 언론인 존 보이델은 〈소크라테스의 죽음〉이 뛰어난 걸작이라고 열광적으로 받아들였다. 보이델은 열흘 동안이나 이 작품을 감상한 결과 고대 그리스 전성기였던 페리클레스시대의 소크라테스에게 경의를 표하는 듯한 작품으로 샅샅이 살펴봐도 결함이라고는 발견되지 않는다고 적었다. 당시 프랑스 대사로 주재하던 미국 3대 대통령 토마스 제퍼슨 역시 살롱전을 관전한 후 다비드의 소크라테스가 가장 탁월한 작품이라는 소감을 밝혔다.

주목할 점은 신고전주의는 과거의 어떤 고전주의보다도 더욱 엄격하고 냉철하며 계획적이었고, 종래의 어떤 고전주의보다도 더욱 철저하게 형식을 압축하여 직선적인 것과 구성적인 의미를 지니는 것을 추구했으며, 그 어느 때보다도 전형적인 것과 규범적인 것을 강조했다는 사실이다.

"고고학적 고전주의"라고도 불리는 신고전주의는 여태까지의 예술경향들에 비해 더욱 직접적으로 그리스·로마 예술의 고전 체험에 의존했다. 고대에 대한 학문적 흥미가 먼저 생겨 그것이 새로운 사조에 영향을 준 것이 아니라, 그 이전에 이미 취미의 변화가 있었으며 또 이런 취미의 변화 역시 삶의 가치의 변화를 바탕으로 일어난 것이다. 18세기 예술가들이 고대 예술에 흥미를 갖게 된 것은 그들이 너무 유연하고 유동적이 되어버린 회화기술이나 색채와 음조의 지나친 유희적 자극을 맛보고 난 후 좀더 엄숙하고 진지하며 객관적인 예술적 표현 방식에 끌린 것에도 기인한다. 그러나 다비드에 의해 추구된 신고전주의는 윤리적인 문제 내지는 단순성과 진실성을 추구하려는 노력의 일환이었다. 순수하고 명확하며 단순한 선, 법칙성과 규율, 조화와 평온, 빙켈만이 말한 이른바 "고귀한 단순과 고요한 위대", 이런 것들에 대한 동경은 무엇보다도 로코코의 불성실성과 지나칠 정도의 세련성, 공허한 기교와 화려함에 대한 반항인데, 사람들은 로코코를 타락하고 부패한 것, 병적이며 부자연스러운 것으로 여기기 시작한 것이다.

다비드는 나폴레옹의 공식 화가가 되었고 이들은 협력하여 이전의 아카데미를

83 퐁텐블로 궁전의 작은 방,
1808-09

폐지하고 대신 앵스트튀 나시오날(국립 학사원)의 일부분으로서 아카데미 데 보자르(미술학교)를 창설하게 된다. 다비드를 지도자로 많은 예술가들이 1793년부터 아카데미의 해산을 요구했고 아카데미를 대신한 새로운 조직이 여러 차례 결성되었지만, 결국 아카데미는 1816년에 아카데미 데 보자르로 재출발하게 된 것이다. 취향에까지 미쳤던 나폴레옹의 영향력은 오래가지는 못했지만 강력했다.

나폴레옹의 영향은 여성의 의상에도 영향을 끼쳤다. 품위와 위엄을 갖추는 제국주의적 요소가 여성의 의상에 나타난 것이다. 나폴레옹 제1 제정기(1804-14)의 앙피르 양식(독일에서는 비더마이어 양식. 영국에서는 섭정 양식이라고도 부른다)에서 실내장식은 약간 단조로웠으며 무게와 힘을 강조했다. 색채는 회색을 띤 주황과 암적색, 어두운 노랑이었으며, 가죽 · 호두나무 · 청동 장식을 많이 사용했다. 이는 한가지의 중요한 차이점을 제외하고 루이-필리프시대의 중산층의 실내장식을 예고했다. 중요한 차이점은 나폴레옹이 안락한 의자의 필요성에 대해서는 흥미를 보이지 않았다는 것이다. 나폴레옹 퇴위 후 부르봉 왕가의 왕정복고시대는 좌석을 푹신하게 하기 위한 소재를 처음으로 사용한 시기이다. 이는 실내장식의 발전에서 19세기 최대의 공헌이라 할 수 있다.

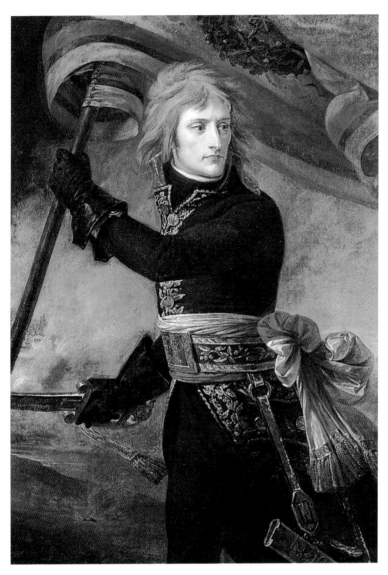

84 바롱 앙트완–장 그로, 〈아르콜 다리 위의 보나파르트, 1796년 11월 17일〉, 1801, 130×94cm, **Louvre** 그로는 아버지로부터 드로잉을 배웠고 1785년 다비드의 제자가 되었다. 이 시기에 그는 불로뉴에 있는 경마장에 자주 갔고 말에 매료되어 평생 말을 그리게 되었다. 아버지가 1793년에 파산선고를 받고 사망하자 그로는 돈을 벌기 위해 초상화를 그리게 되었다. 그는 1796년 제노바에서 조제핀에게 소개되었으며 조제핀은 그가 나폴레옹의 초상을 그리고 싶어 하는 것을 알았다. 그해 그로는 밀라노에서 나폴레옹을 만났고 나폴레옹의 머리와 어깨를 습작했다. 이때의 습작을 기초로 1801년에 이 작품을 완성했다. 그로는 이 작품으로 나폴레옹의 신임을 얻었으며 이후 계속 의뢰를 받아 많은 그림을 그릴 수 있었다.

개인의 취향으로서의 낭만주의

이성보다는 감정을 중시하다

신고전주의와는 달리 낭만주의는 명확하게 규정하기가 어렵다. 소수 예술가들이 자신들의 행위를 낭만적 운동의 일환으로 의식해서 이즘ism이란 말을 붙여 낭만주의라고는 하지만 이 운동에 속한 예술가들에게 목적에 대한 공감할 만한 의도적 추구가 있었던 건 아니다. 보들레르의 말처럼 낭만주의는 개인적으로 "느끼는 방식"에 있었으므로 감상적 이상주의라고 할 수 있다. 잰슨은『예술의 기본역사』에서 낭만주의가 도래한 동기로 계몽주의의 영향을 꼽으며 계몽주의는 이성을 찬양했을 뿐만 아니라 이성에 반하는, 즉 감정주의의 물결이 일게 했으며 이러한 물결 혹은 운동이 낭만주의가 되었다고 기술했다. 근대가 시작되면서 계몽주의가 이성과 감정 모두의 자유를 구가하면서 이성과 고전 규범에 근거해서 신고전주의가 출현했고 감정과 어떠한 규범에 대해서도 저항하는 정신에 근거해서는 낭만주의가 꽃을 피웠다. 이런 점에서 보면 신고전주의와 낭만주의는 상반되는 미학을 지녔다고 할 수 있다.

그러나 다비드의 신고전주의와 낭만주의가 프랑스 혁명이라는 공통의 원천에서 출발한 것은, 낭만주의가 신고전주의에 대한 공격으로 시작되지 않았고 낭만주의가 다비드 유파를 외부로부터 와해시키지 않았으며 오히려 다비드의 제자들인 바롱 앙트완-장 그로(1771-1835), 안-루이 지로데 트리오종(1767-1824), 피에르-나르

85 안 루이 지로데 트리오종, 〈자유의 전쟁기간 중 조국을 위해 죽은 프랑스 영웅들의 신격화〉, 1802,
192.5×184cm, Musée National du Château de Malmaison, Rueil-Malmaison 지로데는 양식과 기법에
서는 다비드의 추종자였으나 주제 선택과 탁월한 감정적 표현으로 젊은 낭만주의 화가들로부터 갈채를 받았다.
그는 독특한 색채 효과와 응축된 명암 처리에 관심이 많았다. 다비드는 당대 화가들이 미켈란젤로의 〈최후의 심
판〉을 연구하듯 후대의 젊은 화가들이 지로데의 작품을 연구하게 될 것이라고 말했다.

시스 괴랭에서 처음 나타난 사실에서도 알 수 있다. 신고전주의 회화에서는 화가의
감정을 드러내는 것이 금기로 되어 있지만, 그로가 1796년에 그린 〈아르콜 다리 위
의 보나파르트〉[84], 지로데의 〈자유의 전쟁기간 중 조국을 위해 죽은 프랑스 영웅들
의 신격화〉[85], 그리고 괴랭이 1808년에 그린 〈카이로의 반역자들을 용서하는 나폴
레옹〉[86]에는 감정이 충분히 표현되었다.

1810년경까지 신고전주의는 다비드의 압도적인 개성과 더불어 정점에 달했다.
예술의 최고 완성은 자연의 현실적인 아름다움을 초월한 이상화 속에서 추구되어

야 하는데 이를 그리스인이 일찍이 실현했다고 보았다. 고대 그리스 · 로마에 대한 칭송은 다비드의 제자들에 의해 지속되었다. 나폴레옹이 몰락하고 다비드가 망명한 후 신고전주의를 충실히 통솔하고자 했던 그로는 나폴레옹 전쟁을 직접 기록한 사실주의자로서 너무나도 생생한 낭만주의적 경향을 보임으로써 그 자신은 철저한 신고전주의자가 되지 못했다. 그로는 나폴레옹 1세, 루이 18세, 그리고 샤를 10세 재위기간에 가장 존경받는 화가였다. 1785년에 다비드의 문하생이 된 그로는 1787년 왕립 미술 아카데미에 입학하여 드로잉을 배웠으며 1792년 21살 때 로마대상을 수상하고 스승의 뒤를 이어 고전주의 회화의 지도자로 부상했다. 그러나 그의 작품 속에 표현된 기질과 감정 내용으로 볼 때 낭만주의의 선구자로 간주된다. 그는 1820년대에 다비드 풍의 고전주의적 역사화로 돌아가려고 노력했지만 성공하지 못했다. 그는 세인의 기억에서 잊혀졌고 1835년에 자살했다.

신고전주의와 낭만주의의 양식이 엄격히 분리되기 시작한 것은 1820년과 1830년 사이로 낭만주의가 예술적으로 진보적인 요소를 지닌 양식이 되고 신고전주의가 여전히 다비드의 권위를 추종하는 보수주의자들의 양식이 되었을 때였다. 나폴레옹의 개인적 취미나 그가 예술가들에게 부과한 작업의 성격에 가장 부합된 형식은 그로에 의해 창안된 신고전주의와 낭만주의의 혼합형식이었다. 나폴레옹은 공적 업무의 합리주의에서 벗어나 낭만적 작품에서 휴식을 찾았으며 예술을 선전수단으로 삼지 않는 한에 있어서는 감상주의에 기우는 성향을 나타냈다. 나폴레옹은 다비드를 궁정 화가로 임명했지만 실제로 좋아한 화가는 그로, 제라르, 베르네, 피에르-폴 프뤼동 등으로 당시 일화를 그리던 사람들이었고 특히 그로의 작품을 좋아했다.

흔히 말하기를 프랑스 혁명은 예술적으로 큰 성과를 거두지 못했고 혁명시대의 작품들은 로코코 고전주의의 계승 내지는 완성에 지나지 않았다고 한다. 그리고 혁명기간의 예술은 단지 내용과 이념에서만 혁명적이었을 뿐 형식과 양식에 있어서는 혁명적이지 못했다는 점도 강조되었다. 그러나 이는 후세 사람들의 판단일 뿐, 당대 사람들은 다비드의 신고전주의와 다비드 이전의 고전주의 사이의 양식적 차이를 완전히 의식하고 있었다. 그렇다고 하더라도 혁명이 창조한 진정한 양식은

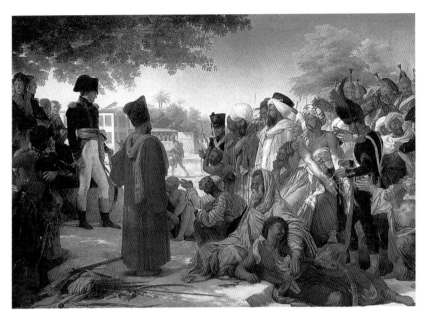

86 피에르-나르시스 괴랭, 〈카이로의 반역자들을 용서하는 나폴레옹〉, 1808, 365×500cm, Musée National du Château de Versailles

다비드식의 신고전주의가 아닌 낭만주의였다. 낭만주의는 혁명에 의해 실제로 행해진 예술이 아니라 혁명에 의해 준비된 예술이었다.

낭만주의 운동은 아카데미, 교회, 궁정, 예술애호가, 예술후원자, 평론가, 기성 대가들에 대한 자유의 투쟁일 뿐 아니라 전통과 권위 그리고 규칙이라는 원칙 자체로부터 벗어나기 위한 해방투쟁이 되었다. 이런 투쟁은 혁명의 산물이다. 개인의 해방, 일체의 외부적인 권위의 배제, 일체의 제한과 금지에 대한 무시 이런 것들이 근대 예술의 생동하는 원리였으며 또한 오늘날의 원리이기도 하다면 근대의 모든 예술을 낭만주의 운동의 결과로 보아야 한다. 낭만주의는 근본적으로 동질적인 집단을 상대로 한 문화시대의 종말을 고하게 만들었다. 예술은 이제 객관적·전통적 가치기준을 따르는 사회적 예술이기를 중단하고 스스로가 기준을 만들고 또 그 기준에 의해 평가받기를 원하는 표현예술이 되었다. 예술은 이제 한 개인이 다른 개인에게 자기의 의사와 감정을 전달하는 매체가 된 것이다.

19세기 전반에 낭만주의는 이성적·고전적 양식에 반하는 감정과 직관의 견지를 나타내는 것으로 유럽 예술의 통칭이 되었다. 신고전주의 미술이 보편적이고 무한한 가치를 표현하려고 노력했다면, 낭만주의 미술은 궁극적인 기준을 예술가의 감정에 두었다고 할 수 있다. 신고전주의 미술이 이성과 동일시된다면 낭만주의 미술은 감정 및 열정과 동일시된다. 낭만주의 미술은 그 주관적인 성격과 예술가의 자율성에 대한 인식으로 미술사에 큰 영향을 끼쳤다.

낭만주의의 정의

낭만주의라는 말은 르네상스시대부터 사용된 말로 이탈리아와 프랑스 사이 국경에 있는 로마냐Romagna(로마냐는 로마Roma에서 온 말이므로 굳이 말하면 로마에서 파생된 말이라 하겠다), 즉 라틴어의 방언 로망스어로 쓰여진 이야기라는 의미이면서 공상적 혹은 경이적이란 뜻도 내포하게 되었다. .

이 낭만적romantic이란 말의 근대적 기원은 17세기 영국에서 찾을 수 있다. 이 말은 통속어로 전래된 중세의 목인소설이나 기사에 관한 이야기, 예를 들면 아더 왕이나 예수가 최후의 만찬에 사용했다고 믿어지는 성배를 찾으려고 한 원탁기사의 이야기와 같은 중세 모험담에서 시작되었고, 또한 이를 전형으로 근대에 창작된 괴담에서 고딕·낭만 류의 황당무계한 바보 같음을 야유한 것을 기원으로 한다. 이런 이야기들을 사람들이 로망스라고 부른 이유는 그것들이 라틴어가 아닌 낭만적인 언어 프랑스어와 이탈리아어로 쓰여졌기 때문이다. 기사도 정신에 입각한 이야기를 프랑스어로 로망스romance라고 하는데, 전기적인 이야기란 뜻으로 이것이 낭만이 되었다.

'낭만적'이란 말은 '기발한 또는 환상적인' 혹은 '있을 법 하지 않은'이라는 의미로 사용되었으며 미술의 한 양식으로 불린 것은 1798년으로 독일 평론가 프리드리히 폰 슐레겔과 그의 형 아우구스트 빌헬름 폰 슐레겔 그리고 노발리스가 관여한 기관지 『아테네움』(1798-1800)에서 낭만적 시를 가리켜서 이 말을 사용한 후 슐레겔 형제가 후원하는 환상적인 내용의 문학과 중세 미술 그리고 거칠고 원시적인 내용으로 사람들을 매료시키는 미술에 사용되었다.

슐레겔은 낭만주의를 넓은 의미에서 근대의 특징을 지적하는 말로 사용했는데 근대 문학이 고전 문학과 다른 한에 있어서 '낭만적'이란 용어를 사용했다. 그는 그 특질로 개별적인 모티브의 우위, 철학적 모티브의 우위, '충만과 생명력'에서 얻어지는 쾌감, 형식에 대한 상대적 무관심, 규칙에 대한 완전한 무관심, 기괴하고 추한 것 속에 있는 평정함, 환상적인 형식으로 나타나는 감상적인 내용 등을 꼽았다. 그는 '낭만적'이란 명칭을 근대 문학 전체에 적용시켰으며 낭만주의는 셰익스피어와 세르반테스에게서 이미 나타나고 있다고 보았다. 그러나 그는 당대의 작가들에게서도 낭만주의를 발견했는데 거기에는 괴테와 실러같이 걸출한 인물들도 포함되어 있었다.

낭만주의의 선구자 괴테는 『독일 건축에 관하여』(1773)에서 스트라스브루크의 대성당을 예로 들어 고딕적 예술을 내면적 정신 혹은 감정에서 생겨난 주관적 원리를 좇는 예술로 보았다. 다시 말하면 낭만주의는 이교적 고대의 미에 반하는 기독교적 근대의 미로 본 것이다.

낭만주의라는 말이 독일 밖에서도 사용된 것은 프랑스의 여류작가 스탈 부인(1766-1817)의 『독일론』(1813)에서 소개된 후였다. 18세기 사람들은 사회적 · 정치적으로 유행하는 기존 가치관에 반발하면서 이성적 · 감정적 경험에 만족할 만한 것에 근거하는 새로운 질서를 구축하고자 했다. 이성적 · 감정적 경험의 일반적인 공통점은 "자연으로 돌아가자 Return to Nature"였다. 이성주의자들은 자연을 이성의 궁극적 근원으로 존중한 데 비해서 낭만주의자들은 자연을 경계가 없고 거칠며 늘 변하는 것으로 숭배했다. 이들 모두는 사람이 자연스럽게 행위하는 한 악은 사라질 것으로 믿었으며 욕구에 자유를 부여했다. 이런 이상을 마음에 품은 낭만주의자들은 감정을 강렬하게 하는 것을 그 자체 목적으로 삼았다.

신속하게 생기는 경험을 영원한 형태로 남기기 위해서 낭만주의 예술가들은 이에 걸맞는 양식을 필요로 했다. 그들은 기존의 질서에 반발했으므로 자신들의 시대에 유행하는 로코코 양식은 사용할 수 없었다. 그들은 과거에 경시했거나 냉소한 형태들을 재발견하고 채택하여 그것들 자체를 원리로 진전시켰으므로 재활된 양식들이 낭만주의 양식이 되었다.

애매모호한 낭만주의 개념

아르놀트 하우저는 낭만주의를 서양 정신사에서 가장 중요한 전환점의 하나로 보며 낭만주의자들은 스스로 역사적 역할을 의식하고 있었다고 주장했다. 그리고 고딕 이래 감수성의 발달이 그때처럼 강한 자극을 받고 자신의 감정과 본성에 따라 행동할 수 있는 예술가의 권리가 철저히 강조된 적이 일찍이 없었음을 지적했다.

낭만주의자들이 묘사한 예술감정과 세계감정의 특징에는 늘 향수 아니면 고향 상실이라는 사고가 나타나 있다. 낭만주의자들은 스스로 목적도 끝도 없는 방랑을 했고, 찾을래야 찾을 수 없는 것을 찾고자 했으며, 찾은 후에는 그로부터 벗어나려는 고독을 택했다. 낭만주의자들은 세상으로부터의 소외를 괴로워하면서도 이런 소외를 긍정하고 소망했다. 그래서 노발리스는 낭만주의 시를 "쾌적한 방식으로 사물을 소외시키는 예술, 즉 사물을 낯설게 만들면서도 동시에 친숙하고 매력 있게 만드는 예술"로 규정하며 모든 것은 "그것을 먼 곳으로 옮겨놓을 때" 낭만적·시적으로 되고 또한 "평범한 것에 신비스러운 외관을, 잘 알려진 것에 미지의 위엄을, 유한한 것에 무한한 의미를 부여할 때" 모든 것은 낭만화될 수 있다고 보았다.

노발리스가 삶을 낭만적으로 묘사했을 뿐 아니라 삶을 예술에 적응시키고 미학적·유토피아적 생존의 착각 속에 잠기게 했다. 이런 낭만화는 인생을 단순화시키고 통일화하며, 모든 역사적 존재의 고통스러운 변증법으로부터 인생을 해방하는 것을 뜻하며, 해결될 수 없는 모순을 인생으로부터 제거하고 소원성취의 꿈과 환상에 대한 합리적 저항을 약화시키는 것을 의미한다.

혁명 이후의 시대는 한마디로 환멸의 시대였다. 사람들은 현재를 무미건조하고 공허한 것으로 느끼기 시작했다. 지식인층은 날이 갈수록 더욱 더 다른 사회계층들로부터 유리되었으며 정신적으로 활동하던 이들은 그들만의 고립된 삶을 영위했다. 속물이라는 개념과, 시민과 대비되는 부르주아라는 개념이 생겨났고, 예술가와 시인들이 자기들의 물질적·정신적 생존을 힘입어왔던 바로 그 계급에 대해 경멸과 증오를 퍼붓는 유례가 없던 상황이 벌어지게 되었다. 낭만주의자들은 초기 낭만주의가 시도한 것처럼 자기들의 유미주의를 통해 다른 세계로부터 단절된 그리고 자기들만이 지배할 수 있는 하나의 영역을 구축하려고 했다.

예술가들에게 낭만주의는 자의로 그리고 타의로 붙여졌다. 낭만주의와 유사한 경향을 띤 과거 예술가들도 낭만주의에 속하게 되었다. 낭만주의의 선조인 디드로는 『극적 시에 관하여』(1758)에서 시는 "무지막대하고 야만적이며 미개한 것을 목표로 삼는다"라고 했는데, 이는 낭만적 속성들 중 하나이지만 낭만주의가 시작된 시기에 비하면 40년 전의 선언이었다. 원래는 작가들에게만 한정되었던 '낭만적'이란 명칭이 유사한 사고를 가진 당대의 다른 예술가들에게도 붙여지기 시작했는데, 예를 들면 화가로는 들라크루아 · 카스파 다비드 프리드리히, 조각가로는 당제르, 작곡가로는 슈만 · 베버 · 베를리오즈 등이었다. 작품의 형식이나 내용상의 유사성만으로 계보를 이루게 된 것이다. 심지어 셰익스피어와 세르반테스가 이 계보에 속하게 되었을 뿐만 아니라 그 밖의 사람들도 포함되었다. 타칭으로 분류된 예술가들 사이에 유대가 없었으므로 하나의 계보에 속했다 하더라도 공통된 권리를 행사한 것은 아니었다. 그러므로 낭만주의자라고 하면 매우 다양하고 서로 이질적인 인물들을 가리키게 되었다. 그 결과 낭만주의에 대한 정의가 애매모호하게 되어버렸다.

타타르키비츠는 낭만주의에 대한 무수한 정의 가운데 25개를 선별하여 저서 『미학의 기본개념사』에 소개했다. 타타르키비츠는, 이 모든 정의들은 다양하지만 어느 면에서 서로 관련이 있음을 지적했는데, 우선 낭만주의가 고전주의의 반대임을 지적하는 것이다. 그는 다양한 정의들에서 낭만적인 미를 다음과 같이 종합적으로 요약했다. 강력한 열정의 미, 상상력의 미, 시적인 것의 미, 서정적인 것의 미, 형식이나 규칙에 종속되지 않는 정신적이고 무정형인 미, 이상야릇함, 무한함, 심오함, 신비, 상징, 다양성의 미, 힘, 갈등, 고통의 미일 뿐 아니라 환상, 소원함, 그림같이 생생함의 미, 강력한 효과의 미 등등.

프랑스의 낭만주의

프랑스의 낭만주의는 1789년에 일어난 프랑스 대혁명의 산물이다. 전례 없는 정치적·사회적 대변혁의 시기에 출현한 낭만주의는 모든 사람으로 하여금 미래가 불확실하고 불안한 것이라고 생각하게 만들었다. 이러한 비극적 관점은 미술가들에게만 한정된 것이 아니라 작가, 배우, 음악가들에게도 마찬가지였다. 이런 상황에서 예술가들이 취할 태도는 두 가지였는데 하나는 예술을 위한 예술에 종사하는 것이고 다른 하나는 미래에 대한 설계를 갖고 민중의 선도자로 우뚝 서는 것이었다. 1800년 스탈 부인은 "인간이 위대한 것은 자기 운명의 불완전함에 대한 고통스러운 감정 덕분이다"라 하고 낭만주의의 중요한 요소인 감정에 대해서 언급했다.

정신·감정·행위의 숭고함은 상상력을 제약하는 한계를 벗어나고자 하는 욕구에서 그 힘을 얻는다.

화가들은 복잡한 인간의 존재와 미래가 불확실한 사회를 그리면서 극적 표현을 강조했는데, 이는 고전의 이상적 미를 추구하는 신고전주의 화가들과 대조가 되었다. 근대가 '우리시대의' 혹은 '바로 지금'이란 의미에서 본다면 아이러니하고 반영웅주의가 낭만주의에 나타난 것은 아주 당연하다 하겠다. 특히 나폴레옹의 몰락 이후 프랑스에서는 그럴 수밖에 없었다. 이런 경향은 감정적으로 좀더 조절된 사실

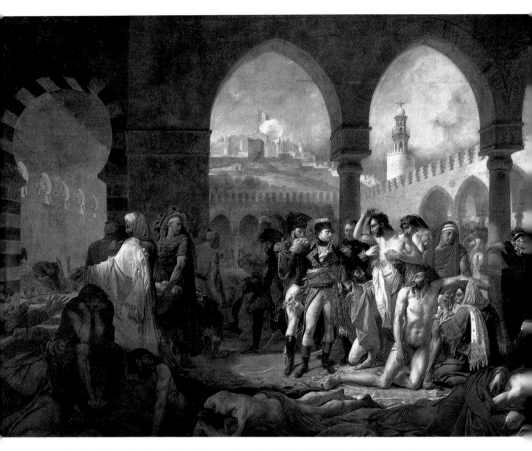

87 바롱 앙트완-장 그로, 〈자파의 역병 환자들의 집을 방문한 보나파르트〉, 1804, 532×720cm, **Louvre**
그로는 스승 다비드의 뒤를 이어 신고전주의 회화의 지도자가 되었지만 그의 작품 속에 표현된 기질과 감정 내
용으로 볼 때 낭만주의 선구자로 간주된다.

주의가 출현하는 1840년대까지 존속되었다.

1800년부터 나폴레옹 집권시의 업적을 기록하는 서사시적 그림들이 등장했다.
그로와 지로데의 전투장면들에는 신고전주의 화가들, 특히 다비드가 금기시한 폭
력과 죽음 등이 있었다. 그로가 1804년에 그린 〈자파의 역병 환자들의 집을 방문한
보나파르트〉[87]가 그 한 예가 된다.

고대 그리스와 로마의 역사화 외에도 북유럽 신화를 소재로 한 작품들이 소개
되었는데 이는 고대 그리스와 로마의 역사화와는 달리 밤의 분위기, 혼란스러운 감

정의 표현, 몽환 등을 소재로 한 작품들이었다. 이성적이기 이전의 감정적인 인간, 자연과 인간에 더욱 더 잘 접근할 수 있는 수단으로서의 감정에 대한 일관된 숭배, 전체적인 삶과 함께 그 삶을 영위하기 어렵다는 점을 표현하고자 하는 의지, 그리하여 발생하는 존재의 행복에 대한 향수, 이 모든 것이 프랑스에서는 18세기 말 이미 루소의 영향으로 표현되고 있었다.

여기에 화가들은 프랑스 낭만주의 소설가 샤토브리앙(1768-1848)으로부터 비롯된 자아숭배를 서정적으로 표현하면서 전통 미학의 규제와 금기를 뒤흔들기 시작했는데, 낭만적 감정이 싹튼 것이다. 생말로에서 태어나 브르타뉴 지방에서 유년시절을 보낸 샤토브리앙은 프랑스 대혁명을 피해 미국으로 갔다가 런던으로 건너가 그곳에서 근대 세계의 불안정성을 이론화한 『대혁명에 관한 논평』(1797)을 썼다. 이 책은 낭만주의의 모든 기본 주제들을 망라했다. 1792년부터 1800년까지 망명 생활을 한 그는 1800년 프랑스로 돌아와 언론인으로 활동하면서 문단 생활을 시작했다. 『아탈라』(1801)는 그가 쓴 최초의 위대한 문학 텍스트로서 샥타스와 아탈라의 이루어질 수 없는 사랑을 다룬 것이다. 이 이야기는 참신한 문체와 언어로 낭만주의자들의 이국 취향을 예고했다. 지로데는 이 이야기를 〈아탈라의 매장〉[88]이라는 제목으로 묘사했다. 샤토브리앙의 기념비적 낭만주의 작품인 『죽음 저편의 회상』이 그의 사후에 출간되었는데, 이 작품에 그려진 것은 불연속적이거나 방황하는 자아로서 여행자 · 작가 · 정치인으로서의 그의 세 가지 성격을 되짚은 것이다.

나폴레옹의 군사원정과 황실의 주문은 화가들에게 동방(유럽의 시각에서 본 동방으로 서아시아와 북아프리카 일대를 말함)이라는 새로운 지평을 열어주었다. 동방에 대한 유럽인의 관심은 언론에 상세하게 보도되었으며 그로, 지로데 등의 화가들이 역사화에서 즐겨 다루었던 소재인 나폴레옹 원정을 계기로 또다시 현실성 있게 부각되었다. 이로 인해 18세기 이래 화가들이 선호하던 여행지는 이탈리아에서 동방으로 바뀌었다. 동방에 대한 관심은 낯설고자 하는 욕망 그리고 다른 민족을 만나보기 위해 자국의 문화에서 벗어나는 것과 관련이 있다. 1811년 『파리에서 예루살렘까지의 여정』을 발표한 샤토브리앙을 본받아 포르뱅(1818), 드캉(1827), 도자(1830), 들라크루아(1832), 마지막으로 샤세리오(1846)가 스페인, 아프리카, 근동으로 갔으며 그

88 안-루이 지로데 트리오종, 〈아탈라의 매장〉, 1808, 207×260cm, Louvre 프랑스 미술에 초기 낭만주의를 확산시키는 데 이바지한 지로데는 스승 다비드의 냉정하고 침착한 신고전주의의 영향을 받았지만 이 작품에서 보듯 문학적인 주제를 즐겨 다루었다. 그의 작품에는 소설가 샤토브리앙의 격렬한 낭만주의와 같은 새로운 감정적 요소가 있다.

곳에서 받은 인상은 그들의 화풍을 변화하게 만들었다.

　프랑스의 가장 위대한 낭만주의 화가 들라크루아는 주로 과거와 당대의 사건이나 문학에서 영감을 얻었고, 1832년 모로코를 방문한 뒤로는 좀더 이국적인 주제도 다루게 되었다. 하렘(후궁)의 모습을 담은 〈알제리의 여인들〉[89]은 1832년에 6개월 동안 북아프리카를 여행하면서 받은 영감의 결과이다. 앵그르는 동방에서 영감을 얻어 관능적이면서도 차가운 하렘의 여인들을 그리게 되었으며 동방 여인의 신화를 창조하는 데 기여했다. 앵그르와는 반대로 들라크루아가 그린 동방의 여인들은 보다 야성적인 관능성이 배어나거나 하렘의 안일한 생활에 젖어 있어 그의 영감이 열정적이거나 향수에 젖어 있음을 나타냈다. 마리 클로드 쇼도느레 외 네 명의 공저 『프랑스 낭만주의』에는 프랑스 낭만주의에 끼친 동방의 오리엔탈리즘에 관해 다음과 같이 적혀 있다.

89 들라크루아, 〈알제리의 여인들〉, 1834, 180×229cm, Louvre

지리적으로 확실하지 않은 동방은 미지의 세계에 대한 동경에서 동물적 관능성의 확인에 이르기까지, 나르시스적 내향성에서 자아의 충일한 표현에 이르기까지 낭만적 상상계의 모든 단면을 담고 있었다. 네르발과 고티에의 여행기 『콘스탄티노플』(1853)이 출간되기 이전에 이미 빅토르 위고의 『동방 시집』(1829) 서문은 동방이 낭만주의자들을 얼마나 강한 매력으로 사로잡았는지를 다음과 같이 표현하고 있다. "아닌 게 아니라 시의 또 다른 바다인 그곳에서는 모든 것이 중세시대처럼 위대하고 호화롭고 풍요롭다."

프랑스 낭만주의에 끼친 영향으로 독일과 영국의 문학을 꼽을 수 있다. 스탈 부인으로 불리는 안-루이즈-제르맹 네케르(1766-1817)를 비롯하여 몇몇 사람들이 외국 문학을 소개하는 역할을 했다. 스탈 부인은 파리에서 스위스인 부부의 딸로 태어났는데, 아버지는 스위스 제네바의 은행가로서 프랑스 국왕 루이 16세시대에 재무장

90 오귀스트 쿠데, 〈노트르담의 꼽추〉,
1833, 163×128.5cm. 빅토르 위고
의 집, Paris

관을 지낸 자크 네케르였고, 어머니 쉬잔 퀴르쇼는 프랑스계 스위스 목사의 딸로서
파리에 문인과 정객들이 모이는 화려한 살롱을 열어 남편의 출세를 도왔다. 일찍부
터 미모뿐 아니라 발랄한 재치로 명성을 얻었던 스탈 부인의 사상에는 루소의 열정
과 몽테스키외의 합리주의가 특이하고 대립적으로 뒤섞여 있었다. 몽테스키외의
숭배자인 아버지의 영향을 받아, 영국의 입헌군주제에 기반을 둔 정치적 견해를 받
아들였고, 프랑스 혁명을 지지해 자코뱅주의자라는 평판을 얻었다. 국민이 선출한
기구인 국민공회가 군주제를 폐지하고 프랑스를 다스리던 시기에, 온건한 지롱드
파는 그녀의 사상과 가장 잘 들어맞았다. 스탈 부인은 또한 정치적으로도 중요한
인물이었는데, 당시 유럽인들은 그녀를 나폴레옹과 앙숙으로 여겼다. 그녀는 자신
의 코페 성을 유럽의 재능 있는 사람들과의 만남의 장소로 만들었으며『독일론』을
통해 독일 문학을 소개하는 일에 기여했다. 괴테는 프랑스 예술가들에게 위대한 미
학적 원천이 되었고 네르발은 1828년부터 『파우스트』를 번역했다. 파우스트와 같
은 인물은 중세에서 르네상스로의 전환기를 그린 빅토르 위고의 『노트르담의 꼽

추』에서 클로드 프롤로라는 인물로 다시 등장하게 되었다. 알프레드 드 뮈세는 1836년에 이렇게 적었다. "새로운 문학의 가장인 괴테는『젊은 베르테르의 슬픔』에서 자살로 이끄는 정열을 묘사한 이후『파우스트』에서는 악과 불행을 가장 어두운 인간의 모습을 그렸다."

그러나 프랑스 낭만주의에 가장 큰 영향을 준 것은 영국 문학이다. 심리적·정치적 통찰의 작품으로 유명한 스탕달은『라신과 셰익스피어』(1823-25)에서 엘리자베스 여왕시대의 극작가 셰익스피어에게서 "우리가 살고 있는 세상을 연구하는 방법"을 본받아야 한다고 적었다. 셰익스피어의 영향은 대단했는데 위고는『동방 시집』(1829)에 실린 시《하렘의 머리들》에서 "오 끔찍하도다! 오 끔찍하도다! 너무도 끔찍하도다!"라는 구절을 인용했다.

테오도르 제리코

낭만주의 화가들은 근대의 삶을 모티브로 다루기 시작했다. 테오도르 제리코 (1791-1824)는 1819년 실재 사건을 사실주의 방법으로 재현하는 가운데 고전주의 규범을 극렬히 부정했으며 당시 정부의 무능력을 간접적으로 비판하는 〈메두사 호의 뗏목〉[91]으로 고전주의자들을 불안하게 만들었다. 시체의 색조, 표현적 사실주의, 격렬한 붓질, 헛된 영웅주의, 이런 것들을 통해 다비드식 규범과 영원한 고귀함은 완전히 일소되었다. 1816년 7월 망명귀족 출신인 위그 뒤루아 드 쇼마레가 지휘하던 왕실 해군 소속의 메두사 호가 서아프리카로 향하던 중 블랑 곶에서 멀리 떨어진 바다에서 침몰했다. 성급히 만든 뗏목에 몸을 실은 승객과 승무원 150명은 끔찍한 고통을 견디며 13일 동안 대서양을 표류하다가 열다섯 명만이 극적으로 구조되었다.

코레아르와 사비니라는 두 명의 생존자가 난파 당시의 상황을 글로 발표했으며 제리코는 그들의 증언에서 아이디어를 얻어 〈메두사 호의 뗏목〉을 마치 실재를 보고 그린 듯 정교하게 묘사했다. 제리코는 생존자들과 인터뷰했으며 그들의 증언을 토대로 뗏목을 만들었고 시체보관소에 가서 시체들을 습작한 후 이 그림을 그렸다. 그의 본래의 생각은 불안과 공포로 거의 광란의 상태에 처한 사람들이 바다의 위협

91 테오도르 제리코, 〈메두사 호의 뗏목〉, 1818-19, 491×716cm, Louvre 섬뜩한 사실주의와 뗏목사건을
서사시적 · 영웅적 비극으로 다룬 이 작품은 뛰어난 드로잉과 배색 기법 등이 어우러져 단순한 동시대의 사건기
록을 훨씬 능가하는 위엄 있고 웅장한 아름다움을 자아낸다. 극적으로 세밀하게 짜여진 구도 속에서 묘사된 죽
은 자와 죽어가는 자의 모습은 신고전주의와 낭만주의 사이의 갈등의 시작을 알리는 것처럼 보이기도 한다.

에 저항하는 모습을 나타내려는 것이었다.

현재 루브르 뮤지엄에 소장되어 있는 두 장의 밑그림을 포함해서 여러 장의 밑그림을 보면 그가 어떻게 구성을 달리했는지 알 수 있다. 그의 구성에는 삼각구도 속에 왼쪽으로부터 파도가 크게 일어나 부푼 돛을 덮치려고 하면서 대립적인 힘이 나타나 있다. 그는 들라크루아를 시체의 모델로 하여 왼쪽 하단에 두 구의 시체를 그려넣으면서 그 중 한 구가 서서히 바다로 미끄러져 내려가게 했다. 바람은 뗏목을 왼쪽으로 밀어붙이는 반면 난파당한 사람들은 오른쪽으로 기울어져 있는데 절망 속에서 구조선이 오기를 기다리며 필사적으로 손을 흔들고 있다.

〈메두사 호의 뗏목〉은 1819년 살롱전에서 금메달을 받고 소개되었는데, 다양한 반응이 나타났다. 군주제를 지지하는 자들은 이 작품을 가차없이 비난했지만 위대한 역사적 작품이라고 격찬을 아끼지 않은 사람들도 있었다. 정치적 현안이었던 이 배의 선장인 위그 뒤루아 드 쇼마레에 대한 재판은 군주제 전체에 대한 재판이 되어버렸다. 제리코는 동시대의 역사에서 착안한 극적인 사실을 가장하여 표류하는 인류의 이미지를 관람자에게 보여주려고 한 것이다. 이 작품에서 인간의 죽음은 영적인 모든 것이 배제된 채 냉혹한 현실 앞에 적나라하게 노출되었다.

제리코가 1812년 〈말을 탄 M.D. 씨의 초상〉으로 살롱전에 출품했다가 2년 후에 〈돌격명령을 하는 황제 근위대 장교〉[92]라고 제목을 바꾼 이야기는 이 장르가 이미 낭만적 변모를 거치고 있음을 말해준다. 이 작품은 입상했지만 기마초상의 전통적 요구를 따르지 않았다고 혹독한 비판을 받았다. 말이 관람자에게서 멀어져가고 있기 때문에 미완성의 작품이며 구성이 상식에서 벗어났다는 것이 비판의 골자였다. 제리코와 들라크루아와 같은 낭만주의자들은 외형적인 형태의 완전성에는 관심이 없었고 극적인 색과 자유로운 제스처로 감정을 표현하는 데 관심이 있었을 뿐이다.

제리코는 일찍이 석판화를 제작하기도 했다. 18세기 말 독일에서 고안된 석판화 기법이 프랑스에 도입된 것은 1816년경부터였다. 그러나 런던에서는 1800년부터 석판화 작품이 등장하기 시작했다. 영국에 머물던 제리코는 1820년과 1825년 사이 이 기술을 익혀 낭만주의 미술의 잠재적 성공에 이용했다.[93] 제리코 외에도

92 테오도르 제리코, 〈돌격명령을 하는 황제 근위대 장교〉, 1812, 349×266cm, **Louvre** 연기 자욱한 전장에서 앞발을 번쩍 든 말에 올라탄 한 장교의 모습을 그린 가장 초기의 대작이다. 이 작품에서 나타나듯이 제리코는 바로크 화가 루벤스의 화려한 채색법과 연상의 동료화가 앙투안 장 그로의 동시대적 주제 설정 방식에 매료되었다.

낭만주의의 주요 예술가들이 이 기술을 익혀 삽화집을 내는 등 석판화를 널리 보급했다. 데생의 생생함과 명암을 고스란히 드러내주는 석판화는 예술적 표현의 한 방법으로 재빨리 자리잡게 되었다. 들라크루아도 이 기술을 이용하여 〈파우스트〉와 〈햄릿〉을 포함한 여러 점의 삽화를 그렸다. 도미에와 같은 캐리커처 화가와 데생화가들에 의해서 석판화의 품격은 한층 고양되었다.

멋쟁이 신사에 뛰어난 기수로서 극적 성격이 강한 제리코의 회화는 화려하고 정력적이며 다소 병적인 그의 개성을 반영하고 있다. 그는 카를 베르네의 아틀리에에서 수업을 받았으며, 아카데미 화가 괴랭의 문하에서 고전적 조형법과 구성법을 익혔다. 그는 루브르 뮤지엄에서 티치아노·루벤스·푸생, 그리고 고대 예술가들을 작품을 모사하면서 그들의 기교를 익혔으며 특히 루벤스의 영향을 많이 받았다. 그는 1816~17년 이탈리아를 여행하면서 미켈란젤로와 바로크 작품에 매료되었

93 테오도르 제리코, 〈어느 불쌍한 노인의 슬픔에 대한 연민〉, 1821, 개인소장, **Paris**

다. 제리코는 1824년 말에서 떨어지는 사고로 서른세 살의 나이로 요절했지만 그의 작품은 낭만주의 미술에 근본적인 영향을 미쳤다. 괴랭의 또 다른 제자 들라크루아는 제리코로부터 영향을 받고 거기에서 자기 예술의 중요한 출발점을 찾았다.

외젠 들라크루아

하우저는 외젠 들라크루아와 영국의 화가 존 컨스터블의 공통점으로 두 사람 모두 정신적인 표현을 추구한 낭만주의적 표현주의자들이면서 다른 한편으로는 스치는 대상을 붙잡아두려고 노력하며 현실의 완전한 등가물을 믿지 않은 인상주의자들임을 꼽으면서 들라크루아가 보다 낭만적 예술가라고 했다. 이런 견해는 두 사람의 작품들을 비교하는 가운데 신고전주의와 낭만주의를 연결하여 두 양식의 발전적 통일을 이루게 하는 것이 무엇이며, 또 무엇이 두 양식을 자연주의와 구별짓는지 명확하게 알 수 있기 때문이다. 자연주의에 반해 신고전주의와 낭만주의가 지닌 공통점은 두 양식이 현존재와 인간을 실재보다 훨씬 크게 하며 또 여기에 비극적·영웅적 크기와 정열적인 감상적 표현을 부여하고 있다는 점이다.

하우저가 말한 이런 특징은 들라크루아에게는 계속 남아 있지만 컨스터블과 19세기 자연주의자들에게서는 완전히 자취를 감추게 된다. 들라크루아의 작품에서는

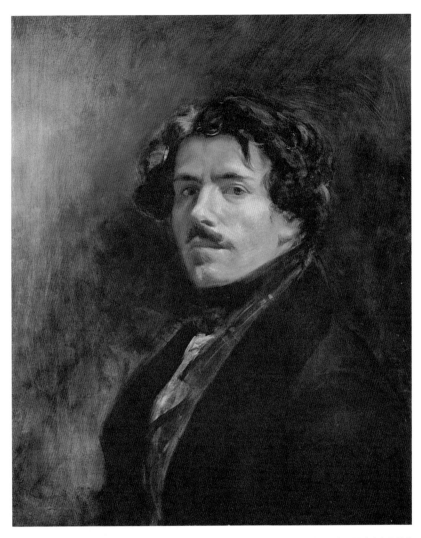

94 들라크루아, 〈녹색 조끼를 입은 자화상〉, 1837, 65×54.5cm, **Louvre** 들라크루아는 끊임없이 문학에서 영감을 받아 그림을 그렸다. 이 자화상을 보면 이성적이면서 명철한 정신을 지닌 댄디였음을 알 수 있다.

인간이 여전히 자기 주위세계의 중심에 서 있는 반면 컨스터블의 작품에서는 인간이 여러 물체들 중 하나가 되며, 또 인간이 물질적 삶의 환경 속에 융해된다. 컨스터블이 당대에 가장 유명한 화가는 아니었을지라도 가장 진보적인 화가였다고 말할 수 있는 이유가 여기에 있다.

1776년 6월 11일 프랑스의 이스트 버골트에서 태어난 컨스터블은 주로 풍경화를 그렸으며, 색을 토막내는 기법으로 빛의 역할을 묘사했다. 그는 "회화는 과학이고 자연의 법칙을 따라야 한다"고 했으며, "빛과 그늘은 정지하는 법이 없다"면서 빛과 그늘이 상황에 따라서 끊임없이 변하는 점을 역설했다. 그는 빛의 "반사와 굴절이 모든 색을 전적으로 또는 부분적으로 달라지게 만든다"고 주장했다. 빛에 반짝이는 순수한 색들의 질감을 프랑스 예술가들은 "컨스터블의 눈 Constable's Snow"이라고 불렀다. 컨스터블은 인상주의자들처럼 빛과 그늘에 대한 조직적인 질감을 색으로 적절하게 나타내지는 못했지만 그러한 관심을 이미 구름의 깊이, 태양의 섬광, 물의 잔물결과 반사, 그리고 나뭇잎들의 다양한 모습을 통해 나타냈다.

들라크루아는 1824년 파리에서 전시회를 연 영국 화가 존 컨스터블의 풍경화에도 감탄을 금치 못했다. 그는 회화기법을 더욱 익히고 문화적 교양을 쌓기 위해 1825년에 런던으로 건너가 터너, 컨스터블, 토머스 로렌스 경과 만나면서 그의 기법은 발전해갔고 루벤스의 화풍에서 따르고자 하던 자유로움과 유연성을 얻게 되었다.

인간이 예술의 중심으로부터 밀려나고 물체적 세계가 인간의 자리를 대신하게 되자 회화는 새로운 내용을 획득하게 될 뿐 아니라 점점 더 기술적이 되고 순전히 형식적인 문제 해결에 의존하게 되었다. 묘사의 대상은 점차 모든 미적 가치와 예술적 관심을 상실하게 되고 그리하여 예술은 일찍이 유례가 없을 만큼 형식주의적이 되었다. 이제 무엇을 그리는가는 중요하지 않고 어떻게 그렸는가 하는 것만이 문제가 되었다. 모티브에 대한 이런 무관심은 가장 유희적이었던 매너리즘에서도 찾아볼 수 없던 것이다. 회화적 관심이 인간으로부터 자연으로 옮아간 것은 그 원인이 새로운 세대의 자기신뢰가 흔들리고 방향감각을 상실했으며 사회의식이 불투명해졌다는 사실에도 있겠지만 무엇보다도 비인간화된 자연과학적 세계관이 승리

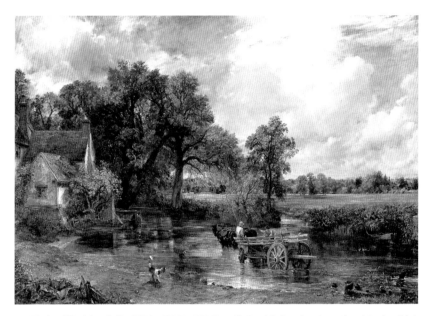

95 존 컨스터블,〈건초 수레〉, 1821, 130.5×185.5cm, National Gallery, London 이 그림은 컨스터블의 대표작 중 하나로 1821년 왕립 아카데미를 통해 처음 소개될 때의 제목은〈풍경화: 정오〉였다. 그는 의도적으로 빛의 운동과 맑게 개인 하늘의 뜬구름을 극적으로 묘사해 상황에 대한 예술가의 순간적인 느낌을 즉석에서 표현했다. 이런 그의 화법이 프랑스 예술가들에게 직접적으로 영향을 주었다.

를 거두었다는 사실에 있다. 그러나 회화적 문제에 대한 과학적 태도 및 환각보다 시각을 우위에 두는 태도에 있어서 두 사람 모두 새로운 세기의 정신을 체현했다.

들라크루아는 어떤 의미에서 '세기병'을 앓았다고 할 수 있는데, 그는 심한 우울증에 괴로워 했으며, 공허와 목표 상실의 감정을 가졌고, 생에 대한 권태와 싸웠다. 그는 우울증 환자였으며 늘 불만에 차 있었고 미완성의 사람이었다. 그가 삶의 태도로서의 낭만주의에는 반대했지만 회화 경향으로서의 낭만주의를 받아들인 이유는 낭만주의의 광범위한 모티브 때문이었다. 그는 자신이 낭만주의자로 불리는 것을 달가워하지 않았고 자신이 낭만주의의 대가라는 데 불쾌해 했다. 그는 제자를 교육하는 일에 흥미가 없었고 한번도 일반인이 참관할 수 있게 아틀리에를 연 적이 없었다. 기껏해야 몇 사람의 조수를 썼을 뿐 제자로는 한 사람도 받아들이지 않았다. 그의 영주 같은 취향이 그로 하여금 일체의 자기폭로주의나 현학주의를 싫어하

게 했으며 대중을 경멸했다.

들라크루아의 문학적 취향은 1820년과 1830년 사이 수많은 책을 읽은 데서 이루어졌다. 그는 스탕달을 만났고, 1826년부터 노디에의 문학 동아리에 나가 빅토르 위고와 친분을 맺었다. 이런 사람들과의 교류에서 그의 문학적 취향이 형성되었고 그의 일기와 편지들에 문학적 내용이 가득 차게 되었다. 그는 호라티우스·마르쿠스 아우렐리우스·오비디우스·베르길리우스 등을 숭배했고 고전 외에도 근대와 당대 작가들 단테·셰익스피어·타소·몽테뉴·볼테르·디드로·괴테·월터 스콧·바이런 등의 작품을 읽었다.

1822년은 들라크루아에게 매우 중요한 해였는데, 처음으로 살롱전에 출품한 〈지옥의 단테와 베르길리우스〉[96]가 받아들여졌다. 왕립 살롱전은 제리코의 〈메두사 호의 뗏목〉을 받아들인 후 점차 대담해지는 들라크루아의 그림도 받아들이기 시작한 것이다. 〈지옥의 단테와 베르길리우스〉는 그의 최초의 걸작이었다. 그는 살롱전에 다음과 같은 긴 원제를 달았다. "단테와 베르길리우스는 플레기아스의 인도를 받아 지옥 도시 디스의 성벽을 둘러싼 호수를 건넌다. 죄인들은 배에 달라붙고, 또 그 위에 올라타려고 안간힘을 쓴다. 단테는 그들 가운데 피렌체 사람이 몇 명 있음을 발견한다."

낭만주의자들이 셰익스피어 다음으로 추종한 문학이 단테와 밀턴이었다. 빅토르 위고는 『크롬웰』 서문에 적었다.

현대 작가들 가운데 단테와 밀턴 둘만이 셰익스피어만큼 위대하다. … 그들은 셰익스피어와 더불어 우리의 문학이 극적인 색깔을 갖게 하는 데 일조하고 있다. 셰익스피어와 마찬가지로 그들의 작품에는 기괴한 것과 숭고한 것이 뒤섞여 있다.

들라크루아의 1858년 9월 3일 일기는 위고와 같은 생각을 갖고 있었음을 알게 해준다.

호메로스와 유사한 모든 이들을 숭배하며, 그 중에서도 특히 셰익스피어와 단테를 숭배

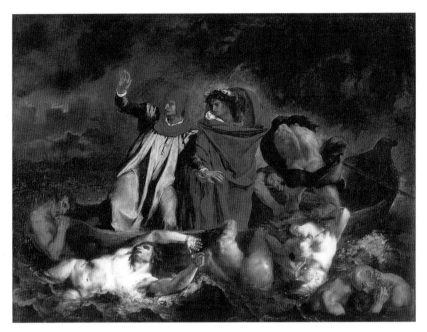

96 들라크루아, 〈지옥의 단테와 베르길리우스〉, 1822, 189×241.5cm, **Louvre** 들라크루아의 첫 번째 걸작 〈지옥의 단테와 베르길리우스〉는 단테의 『신곡』에서 영감을 얻은 작품이나 그 비애감은 미켈란젤로와 루벤스를 연상시킨다.

한다. 우리가 고백하지 않을 수 없는 것은 프랑스 현대 작가들(내가 말하는 것은 라신이나 볼테르 같은 이들이다)은 위의 작가들이 보여주는 것과 같은 종류의 숭고함, 그리고 천박한 세부들을 시적으로 만들어 상상력을 매혹하는 멋진 그림으로 만드는 그 놀라운 천진함을 가지고 있지 못하다는 사실이다.

포르뱅 백작은 〈지옥의 단테와 베르길리우스〉를 뤽상부르 뮤지엄에 소장하기 위해 2천 프랑을 주고 구입했다. 들라크루아는 빚쟁이들에 쫓길 때 이 그림을 그렸는데, 속히 화가로 성공하는 길만이 경제적 어려움에서 벗어날 수 있다고 믿은 그는 석달도 채 안 걸려서 이 작품을 완성했다. 영원한 지옥에 떨어져 표류하는 인류의 처절한 이미지를 구현한 이 그림은 제리코의 〈메두사 호의 뗏목〉을 참조하여 그린 것이다. 저주받은 인간들 몸 위의 순수한 색의 물방울은 루벤스에게서 받은 영

향이다. 제리코의 그림에는 색들이 명암에 압도되어 있지만 들라크루아의 것에는 색 자체가 표현적인 가치를 지니고 있다.

루벤스는 풍부한 색채와 양감, 관능적 형상으로 인간의 육체를 찬미한 반면, 들라크루아는 루벤스의 기법을 사용하여 고통받는 지옥의 장면을 묘사했다. 그렇기 때문에 그로는 이 작품을 가리켜서 "벌 받는 루벤스"라고 했는데, 작품의 성격을 짧은 말로 적절하게 표현한 것이다. 들라크루아는 루벤스를 역사상 가장 위대한 화가들 중 한 사람으로 꼽고 그의 기법을 연구했지만, 그의 미학을 맹목적으로 받아들이지는 않았다. 그는 루벤스를 존경하면서도 전체적 구성과 세부적 균형에서 미숙하다고 보았으며 약간 과장한다고 생각했다. 그는 1854년 7월 29일자 일기에 풍경화가로서 루벤스의 선천적인 자질을 인정하면서도 그가 "인물의 특질을 더욱 두드러지게 하기 위해 풍경과 그 속에 있는 인물과의 관계 설정에 충분한 주의를 기울이지 않는다"는 점을 지적했다.

고대 역사에 대한 새로운 해석이라고 말할 수 있는 〈지옥의 단테와 베르길리우스〉나 〈트라야누스의 정의〉 같은 작품 외에도 들라크루아는 말년에 『신곡』의 '지옥편'(제33곡)에서 영감을 받아 〈성탑에 갇힌 우골리노와 그의 아들들〉을 그렸다. 애절한 낭만주의의 이 작품은 조국을 배반했다는 죄목으로 두 아들과 두 손자와 함께 성탑 속에 유폐되어 자신을 파멸시킨 루지에리 대주교에 대한 울분을 토하는 우골리노 백작을 묘사한 것이다.

1822년 그리스가 터키를 상대로 벌인 독립전쟁은 유럽인의 전폭적인 지지를 받았다. 많은 유럽인이 그리스 독립을 위한 투쟁에 참가했다. 들라크루아는 그리스를 옹호하는 지식인 운동에 동참하다가 당시 발생한 터키인들의 키오스 섬 주민 학살사건을 전해 듣고 〈키오스 섬의 학살〉[97]을 그리게 되었다. 그는 부티에 대령의 저서 『현재 일어나고 있는 그리스인의 전쟁에 대한 회상록』(1823)을 통해 구체적인 내용을 알았다. 거대한 스케일로 화면을 혁신적으로 처리하면서 죽음의 공포를 극명하게 드러낸 〈키오스 섬의 학살〉은 들라크루아가 죽을 때까지 추구한 셰익스피어의 작품해석에서처럼 개인적 운명의 위대함 혹은 비참함을 주제로 다룬 것으로 이 작품이 스물여섯 살의 그를 단번에 낭만주의 운동의 수장으로 만들어주었다. 그

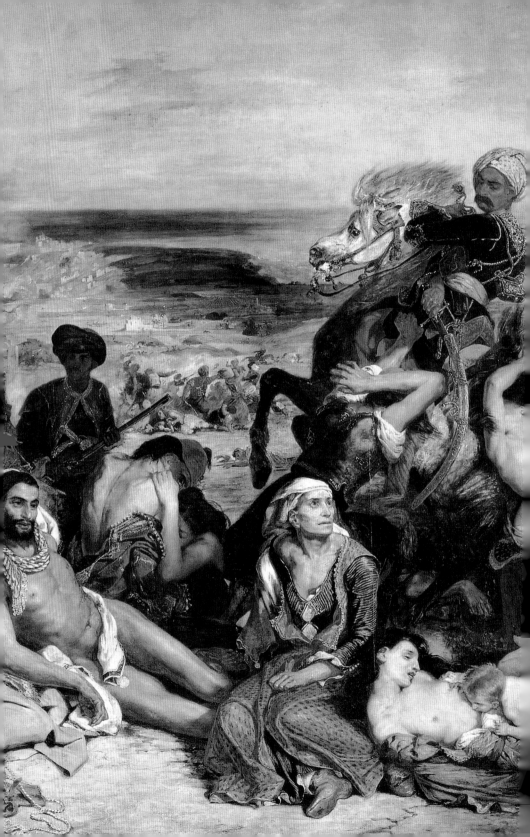

는 역사화 특유의 관례에 구애받지 않고 근대사의 한 페이지를 다루고 있는 이 작품을 시작으로 1830년 〈민중을 이끄는 자유〉를 그릴 때까지 혁신자로서의 지위를 공고히 했다. 자신의 강렬한 기질을 유감없이 드러낸 들라크루아의 작품을 해석하는 데 가장 뛰어난 비평가로는 보들레르와 고티에를 꼽을 수 있다.

1814년 영국 사람 바이런의 작품이 번역되어 나왔고 1816년에는 같은 나라 사람인 월터 스콧의 소설들이 번역되었다. 들라크루아는 1825년 5월 런던으로 건너가 자신에게 수채화 기법을 가르쳐준 보닝턴을 다시 만났고 웨스트민스터 대수도원과 공립 그리고 사립 화랑들을 둘러보았다. 특히 토머스 로렌스와 컨스터블과의 만남은 그에게 많은 영향을 미쳤다. 영국을 여행한 후 영국 연극에 대한 이해가 한층 많아진 그는 바이런에게서 영감을 받아 〈사르다나팔루스의 죽음〉[98]을 그렸고 스콧에게서 영감을 받아 〈리에주 주교의 암살〉(1831)을 그렸다. 〈키오스 섬의 학살〉은 1824년의 살롱전에 받아들여졌으며 〈사르다나팔루스의 죽음〉은 1828년에 받아들여졌는데, 들라크루아 초기의 걸작들로 꼽힌다. 〈사르다나팔루스의 죽음〉은 바이런의 희곡 『사르다나팔루스』(1821)에서 영감을 받아 그린 것이다. 바이런의 희곡은 수도 니네베가 적군의 수중에 떨어지자 감연히 분신 자결을 택한 아시리아의 전설적인 군주 사르다나팔루스를 그리고 있다. 들라크루아의 이 작품은 아시리아 왕을 중심으로 왕 옆에서 죽음을 기다리는 미르하가 두 팔을 활짝 펴고 침대에 엎드린 채 자신의 목을 자르려고 다가오는 근위병들에게 등을 내보이고 있는 구성이다. 요란한 살육의 장면들이 적색, 오렌지색, 황색, 갈색 등으로 현란하게 묘사된 이 그림은 고전주의에 대한 형식 파괴를 보여주는 낭만주의의 상징적 작품이 되었다. 들라크루아는 1828년 살롱전의 소개 책자에 이 작품에 관해 적었다.

사르다나팔루스는 불에 타 죽기 위해 마련된 거대한 단 위에 놓인 화려한 침대에 누워

97 들라크루아, 〈키오스 섬의 학살〉 부분, 1824, 422×352cm, **Louvre** 들라크루아는 키오스 섬에서 터키인들이 그리스인들을 대량 학살한 사건에서 영감을 얻어 이 대작을 그려 1824년 살롱전에 출품했다. 여기에는 정복자들의 오만한 자부심, 죄없는 그리스인들의 절망과 공포, 드넓은 하늘의 광채 등이 풍부한 표현의 조화를 이루고 있으며 그의 천재성이 유감없이 드러났다.

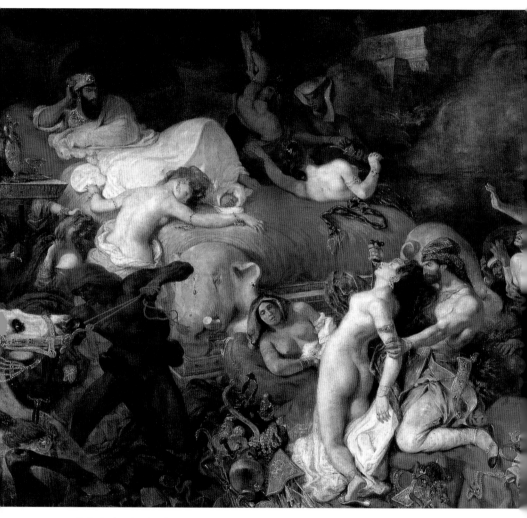

98 들라크루아, 〈사르다나팔루스의 죽음〉, 1827, 395×495cm, Louvre 사르다나팔루스는 아시리아의 세
왕, 즉 아슈르바니팔(B.C. 668-627년 재위), 그의 형제인 샤마시 숨 우킨, 그리고 마지막 아시리아 왕 신 샤르
이슈쿤의 성격과 비극적인 운명을 합쳐놓은 인물로서 30명의 아시리아 왕들 가운데 마지막 왕으로 선대의 어
느 왕보다 방탕했다. 또한 옷차림이나 목소리 · 버릇 등이 여자와 똑같았으며 옷감을 짜고 옷을 만드는 일로 세
월을 보냈다. 전설에 따르면 아시리아가 메디아의 족장 아르바케스가 이끄는 메디아 · 페르시아 · 바빌로니아군
에 의해 몰락한 것은 그의 책임이라고 한다. 사르다나팔루스는 세 번 반란을 진압했으나 유프라테스 강이 범람
하자 싸움을 포기하고 신하들 및 첩들과 함께 불에 타 죽었다.

화관들과 궁정의 근위병들에게 그의 처첩들과 시종들 그리고 그가 총애하던 말들과 개들까지 모조리 목을 자르라고 명한다. 그의 쾌락에 봉사했던 그 어떤 것도 그가 죽은 후 살아남아서는 안 되었던 것이다.

당시 화가들은 발루아 지방의 역사 혹은 16, 17세기 영국의 역사에서 비극적인 사실들을 찾아내어 이런 것들을 극적인 장면들로 묘사했다. 살롱전에 출품된 작품들은 살인이나 전투, 학살 장면 일색이었다. 그래서 일부 관람자들은 화가들이 대중을 타락시켜서 방탕함에 짓눌리게 한다고 비난했다.

〈민중을 이끄는 자유〉[99]는 1830년 7월혁명에서 받은 영감으로 그린 것이다. 이것은 파리 시민들이 샤를 10세의 전제적인 법령 포고에 반발하여 일으킨 소요사태 중 가장 격렬했던 7월 28일의 장면이다.

앞서 1827년 11월의 선거에서 자유주의 성향을 지닌 많은 부르주아들이 야당에 투표하자 다수표를 얻지 못한 정부를 이끈 빌렐 백작이 사임했다. 샤를 10세는 선거결과를 무시하고 인기가 없던 폴리냐크 정부(1829-30)를 강요했다. 1830년 3월 221명의 의원들이 폴리냐크 정부에 대한 불신임안을 통과시키자 샤를 10세는 의회를 해산했다. 프랑스가 알제리를 점령하던 1830년 7월 4일 선거에서 또 야당이 승리를 거두었다. 여당 의원은 143명이 선출된 데 비해 야당 의원은 274명이 선출되었다. 샤를 10세가 뜻을 굽히지 않고 7월 25일에 검열을 다시 도입한 4개의 칙령을 반포하자, 파리는 궐기했고 바리케이드로 뒤덮였다. '영광의 3일 Trois Glorieuses' (1830년 7월 27-29일)은 1천여 명의 희생자를 낸 전투 끝에 샤를 10세의 몰락을 축성했다. 7월혁명을 이룬 것은 개혁과 공화정의 확립을 바랐던 소상인들, 노동자들, 일부 학생들이었다. 7월 31일, 오를레앙 공작 루이-필리프가 시청 발코니에서 라파예트의 포옹을 받았으며 삼색기가 국민적 상징이 되었다. 7월에 선출된 의원들이 가담했고, '프랑스인들의 왕'이 된 루이-필리프는 선서를 했고 헌장이 개정되었다.

들라크루아는 1830년 10월 18일 형 샤를 앙리에게 보낸 편지에 "내가 조국을 위해 직접 싸우지는 못했을지라도 최소한 조국을 위해 그림을 그릴 수는 있을 것입니다"라고 적었다. 그는 샤를 10세의 절대주의 체제에 대한 파리 민중의 항거와 루

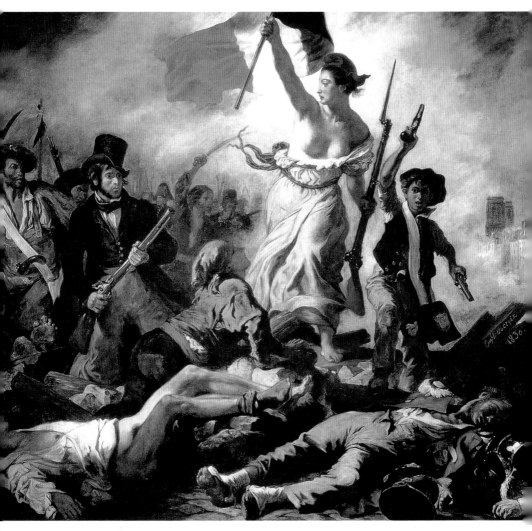

99 들라크루아, 〈민중을 이끄는 자유〉, 1830, 260×325cm, **Louvre** 들라크루아의 대표작인 이 작품에는 자유를 동경하는 낭만주의자의 이상이 잘 드러나 있다. 군중을 이끌고 전진을 외치는 여인의 순수함과 길거리에 방치된 시신들로부터 느껴지는 잔인함이 극적인 대조를 이룬다. 깃발 뒤로 화염에 뒤덮인 도시와, 총칼을 들고 혁명의 행진을 계속하는 화면이 매우 강렬한 인상을 준다.

이-필리프를 중심으로 하는 프랑스 국민 전체의 대화합에 대한 표현으로 이 작품을 구상했다.

들라크루아는 현실과 알레고리를 교묘하게 섞을 줄 알았다. 프랑스 대혁명 당원이 쓰던 붉은 모자 프리지아를 쓴 자유의 여신은 고대 승리의 여신에서 영감을 받아 그린 것으로, 총으로 무장하고 있으며 삼색기를 오른손으로 흔든다. 프랑스의 미래를 상징하는 소년이 여인을 앞서 가고 있다. 이들의 힘있는 동작은 왼쪽 하단에 옷이 반쯤 벗겨진 채 나동그라진 시체와 대조가 되고, 오른쪽 하단에 시체가 두 구 있는데, 하나는 부르봉 왕가의 정예 근위병인 스위스인이고 다른 하나는 샤를 10세 편에서 싸웠는지 아니면 그 반대편에서 싸웠는지 알 수 없는 기갑병이다. 배경에 노트르담 대성당이 보인다. 혁명에 참여한 인물들 중에는 민의에 적극 찬동하는 부르주아 청년도 있고, 민중 봉기를 이끈 파리 이공과 대학생도 있으며, 머리에 천을 두른 노동자도 있어 대대적인 민중의 봉기였음을 확인하게 해준다. 들라크루아는 그로와 제리코의 작품에서 알레고리를 효과적으로 사용하는 방법을 알았다. 그림의 상향적 구성과 실루엣이 장면을 더욱 극적으로 보이게 해준다. 마치 여신이나 천사가 민중의 편에 선 듯한 느낌을 주는 작품이다.

1831년의 살롱전은 '영광의 3일'과 관련된 모든 작품을 자동적으로 받아들였다. 그해 살롱전에 관한 글에서 귀스타브 플랑슈는 "그로·제리코·들라크루아 이것이 바로 우리 세기가 회화사에 바치게 될 세 이름이다"라고 적었다.

〈민중을 이끄는 자유〉는 국왕이 뤽상부르 뮤지엄에 소장할 목적으로 3천 프랑에 구입했지만 정치적 의미를 지녔다는 이유로 몇 주 후 전시실에서 떼어져 창고에 들어가는 신세가 되었다. 프랑스 국왕은 새 정권의 출발을 반란으로 비쳐지는 것을 원하지 않았기 때문이다. 이 작품은 1855년 만국박람회 때 다시 공개되었다.

들라크루아가 그린 역사적 장면을 보면 그가 역사에 대해 박식했음을 알 수 있다. 1830년에 그린 〈프와티예 전투〉[100]와 이듬해 그린 〈낭시 전투〉(1831)에서 뛰어난 솜씨가 유감없이 발견된다. 프와티예 전투는 프랑스와 영국 사이에 벌어진 백년전쟁의 첫 번째 국면이 끝날 무렵인 1356년 9월 19일에 프랑스의 장 2세가 참패를 당한 전투이며, 낭시 전투는 부르고뉴의 마지막 공작 샤를(1467-77년 재위)이 프랑스

100 들라크루아, 〈프와티예 전투〉, 1830, 114×146cm, **Louvre**

에서 부르고뉴를 독립시키고 왕국으로까지 발전시키려는 야망으로 루이 11세에
대항한 전투였다. 몇 년 후 베르사유 궁전의 전쟁전시실에 걸 목적으로 들라크루아
가 그린 〈타유부르 전투〉와 〈십자군의 콘스탄티노플 입성〉[101]은 그를 프랑스 역사
화가들 가운데 최상의 반열로 끌어올렸다. 그가 즐겨 다룬 전투 장면은 전통적인
도식과 주제에 충실하면서도 격렬한 열정의 묘사되는 것들이었다. 그는 제리코의
작품을 통해서 극적인 긴장감의 효과를 알았고 그로의 작품에서 투쟁하는 인간 무
리의 야성적 뒤얽힘의 효과도 알았다.

들라크루아는 루브르에서 젠틸레 벨리니 · 코레조 · 조르조네 등 이탈리아의 거
장들과 알론소 카노 · 고야 · 벨라스케스 · 카레뇨 데 미란다 등 스페인의 거장들 그
리고 렘브란트 외에 북유럽의 거장들의 작품으로부터 루벤스 연작들에 이르기까지
모사하며 연구했으며, 고대 주화들도 모사했다. 그가 고대 작품에 나타난 인물을
변형시켜 응용한 것을 〈미솔롱기 폐허에 선 그리스〉[48]와 〈민중을 이끄는 자유〉에서

101 들라크루아, 〈십자군의 콘스탄티노플 입성〉, 1840, 410×498cm, **Louvre**

발견할 수 있다.

들라크루아는 고대 철학자들의 저작, 르네상스 시인들의 시, 프랑스 고전주의 희곡, 당대의 소설 등 독서의 폭이 매우 넓었다. 그는 당대의 소설에 대해서는 매우 비판적인 시각을 갖고 있었는데, 견딜 수 없을 정도로 상업성을 띠고 허위로 가득 차 있었기 때문이다. 소설에 대한 그의 비판을 통해 그의 문학적 수준을 가늠할 수 있는데, 그는 조르주 상드(1804-76)의 『콩쉬엘로』(1842)를 높이 평가하고 『그녀와 그에게』(1859)를 좋아했지만 대체적으로 그녀의 소설에 등장하는 인물들이 "따분하기 그지없으며" 농부들을 지나치게 도덕적으로 묘사했다고 비판했다. 뒤마의 글은 평이하다고 나무래면서 "그의 글을 읽고 나면 아무것도 안 읽은 것 같은 기분이다"라고 했다. 또한 그는 발자크의 세밀한 묘사를 경멸했다. 그가 왜 이들의 작품을 그림의 소재로 삼지 않았는지 알게 해준다.

들라크루아는 스물여섯 살에 이미 유명한 화가가 되었지만 말년에는 "금수에

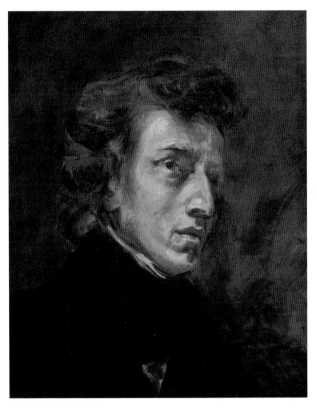

102 들라크루아, 〈프레데릭 쇼팽의 초상〉, 1838, 45.5×38cm, **Louvre** 들라크루아는 쇼팽을 당대의 훌륭한 몇 작곡가들 중 하나로 존경했으며 "쇼팽이 나로 하여금 화성과 대위법이 무엇인지를 알게 해주었다"고 1849년 4월 7일 일기에 적었다. 들라크루아는 어린 시절부터 바이올린과 피아노를 연주해왔고 화가가 되지 않았더라면 음악가가 되었을 것이다.

내맡겨져 갈가리 찢겨진 30년이었다"고 회고했다. 그에게는 친구와 숭배자 및 후원자들이 있었고 후원자를 통해 국가로부터 작품주문을 받았지만 대중의 이해와 사랑을 받지는 못했다. 그는 외톨이였고 고독했는데, 일반적으로 낭만주의자들이 그랬던 것보다 더욱 그러했다. 그를 아무런 유보없이 인정하고 사랑한 친구는 당대의 유명한 작곡가 쇼팽이었다. 들라크루아는 음악을 최대의 낭만주의 예술로 보았고 쇼팽을 낭만주의자들 중에서 가장 두드러진 낭만주의자로 칭찬했다.

들라크루아는 1838년 프레데릭 쇼팽(1810-49)의 초상화를 그렸다.[102] 그는 쇼팽을 만나기 전 쇼팽의 애인이 될 조르주 상드를 1834년에 먼저 만났다. 『되몽드』 잡지의 편집장이 독자들을 위해 상드의 초상[118]을 들라크루아에게 부탁했으므로 상드는 센 강변의 볼테르 가 15번지 들라크루아의 아틀리에로 자주 오게 되었다. 들라크루아는 그녀의 소설을 비판하기는 했지만 그녀의 지성을 존경했다. 그는 끊임없이 문학에서 영감을 받아 그리면서 결코 그림을 정치적 선전의 수단으로 삼지 않았다.

들라크루아가 처음으로 정부 관청의 장식을 의뢰받은 것은 1833년이었다. 전쟁전시실을 장식할 이 작품에서 들라크루아는 역사 · 신화 · 철학 · 종교 · 인간의 고통을 결합하여 장대한 걸작을 만들어냈다. 그는 1835~61년까지 수많은 대형 벽화를 제작했는데, 부르봉 궁전에서는 알현실로 들어가는 입구 위의 벽과 천장에 우의적인 그림을 그렸고, 도서실 천장에는 2점의 반원형 그림과 20점의 펜던티브 그림을 그렸다(1847). 루브르 뮤지엄의 아폴로 전시실에 중앙 천장화를 그렸고(1851), 파리 시청(1871년 화재로 소실)에 있는 '평화의 방'에는 천장화와 8점의 패널화 및 팀파눔에 11점의 그림을 그렸다. 생쉴피스 교회의 성천사 예배당 천장에 성 미카엘을 그렸고, 벽에는 야곱과 천사 및 헬리오도루스를 프레스코로 그렸다(1861).

1863년 8월 13일 그는 충직한 하녀 제니 르 기유가 지켜보는 가운데 숨을 거뒀다. 이듬해 그의 유지에 따라 화실에 남아 있던 작품들 가운데 친구들에게 유증된 작품과 물건들만 제외하고 모두 공매에 부쳐졌다. 그는 역사적 · 신화적 · 문학적 취향과 장식적인 감각으로 해서 충분히 르네상스 계승자라고 말할 만했다. 그러나 그는 또한 모더니스트이기도 했다. 인상주의 화가들이 그로부터 직접적으로 영향을 받았으며 세잔 · 고갱 · 시냑 · 모리스 드니 · 마티스 · 피카소 등이 그로부터 간접적으로 영향을 받았다. 이들 모두는 그로부터 대담하고 풍요로운 색채와 색채의 보충적 요소들에 영향을 받았다.

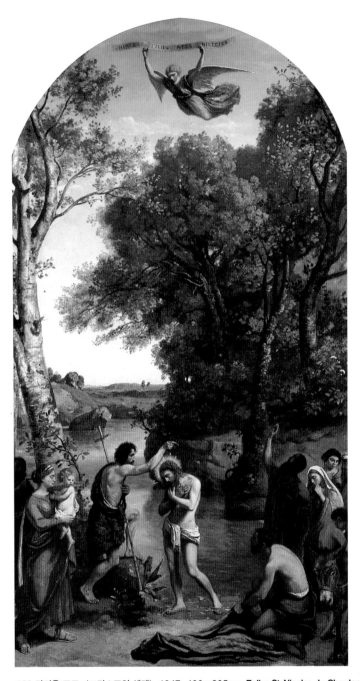

103 카미유 코로, 〈그리스도의 세례〉, 1847, 400×205cm, **Eglise St. Nicolas-du-Chardonnet, Paris**

카미유 코로

프랑스 낭만주의 풍경화의 선구자 장-밥티스트 카미유 코로(1796-1875)는 19세기 전반의 가장 뛰어난 풍경화가로서 거의 모든 풍경화가들에게 영향을 끼쳤다. 26살 때 상인이 되기를 포기하고 풍경화가가 되기로 결심한 코로는 젊은 풍경화가 아실 에트나 미샬롱(1796-1822) 밑에서 수학하다가 미샬롱이 타계한 해에 고전주의자 빅토르 베르탱(1755-1842)의 아틀리에에 들어가 수학했다. 1825년 가을에 로마로 가서 그곳에서 보낸 3년이 그의 생애에 가장 중요한 시기가 되었다. 로마와 그 주변 시골의 풍경을 그리면서 1826년 8월에 한 친구에게 말했다. "내 생애에 진실로 하고 싶은 것은 오로지… 풍경을 그리는 것이네. 이 확고한 결심 때문에 다른 어떤 일에도 심취하지 못할 것 같네. 난 결혼도 하지 못할 것 같네." 그는 실제로 독신으로 살면서 전생애를 회화에 바쳤다. 1834년 5~10월에 두 번째 이탈리아를 방문하면서 볼테라·피렌체·피사·제노바·베네치아 및 이탈리아 호수 지방의 경치를 주로 그렸다. 1843년 여름 마지막으로 잠깐 동안 다시 이탈리아를 방문했지만, 두 번째 시기에 스케치를 많이 그려두었기 때문에 남은 생애에 그것들로 충분히 그림을 그릴 수 있었다.

코로는 "네가 보는 모든 것을 가능한 한 꼼꼼하게 그려라"라는 마샬롱의 말을 평생 지침으로 받아들였다. 야외에서 직접 그린 스케치를 바탕으로 화실에서 재구성하는 방법으로 작업을 하면서 코로는 그때까지 형성된 풍경화의 고전적 기법에 새로운 개인적인 시정을 불어넣었다. 그는 자연을 사실적으로 표현했지만 밀레와 쿠르베와 같은 방법으로 농부나 노동을 이상화하지 않았기 때문에 당시 고전주의자들과 낭만주의자들 사이의 논쟁 밖에 있었다.

코로의 사실주의적 단순성과 효용성을 높이 평가한 들라크루아는 1847년 코로를 방문한 소감을 일기에 적었다.

코로는 진정한 예술가이다. 예술가의 장점을 알려면 그의 집을 방문해야 한다. 뮤지엄에서 본 그의 작품들은 하찮게 여겨졌지만 그의 집에 있는 작품들을 보고는 높이 평가하게 되었다. 〈그리스도의 세례〉[103]는 순박한 아름다움으로 가득 찼다. 그가 그린 나무

104 카미유 코로, 〈황야의 하갈〉, 1835, 181×247cm, **Metropolitan**

들은 훌륭하다. 내가 오르페우스에 관해 말하자 그는 좀더 진전시키라고 충고해주었다. … 그는 무한한 노력을 기울여야 작품이 아름다울 수 있다는 데 동감하지 않았다. 티치아노, 라파엘로, 루벤스 등은 쉽게 그림을 그렸다는 것이다. … 코로는 한 주제만 파고든다. 생각이 떠오르면 작업하며 덧붙이는데, 이는 좋은 방법이다.

코로 작품은 양적으로 질적으로 파악하기 힘든데, 이는 위작의 수가 수천 점에 이를 뿐 아니라 진작인지 확인하기 어려운 것들도 있기 때문이다. 그는 53년 동안 유화, 데생, 판화를 3,221점 제작했고 10여 첩의 화첩과 자필 원고를 남겼다. 친구와 제자들이 그린 복제화도 100여 점이 된다. 코로의 특징이라면 훗날 모네에게서 발견할 수 있는 대로 동일한 모티브, 동일한 장소, 동일한 주제를 수없이 그렸다는 점이다. 활동이 가장 왕성했던 말년에는 몇몇 주제들을 반복적으로 탐구했다. 그는 풍경화가로 알려져 있지만 그의 많은 작품이 인본주의적이고 철학적이며 서정적이고, 초상화의 경우 인물의 표현방식이 독특하며, 종교적 · 신화적 주제들로 구성된

풍경화에서 그의 재능이 발견된다. 따라서 그에 대한 연구는 자연에서 이끌어낸 미학적 성찰과 더불어 인간 중심의 시각과 이를 자연 속에 통합시킨 방법에 초점을 맞추어야 할 것이다.

코로는 17세기 북유럽 유파와 영국의 근대 회화, 특히 컨스터블에 관해 잘 알고 있었다. 그는 1835년부터 종교와 신화에서 주제를 구하여 역사적 풍경화를 그리기 시작했다. 그가 삶에서 종교의 비중을 크게 둔 것은 1870년 이후였고 살롱전에서 인정을 받으려고 애쓰던 젊은 시절 1835년에만 해도 그는 고전주의의 전통을 이어받은 화가로서 종교적 테마를 풍경화에서 중요하게 다루었을 뿐이다. 그는 성서의 일화를 주제로 한 〈황야의 하갈〉[104]을 살롱전에 출품했는데, 아들 이스마엘을 구해낼 희망을 상실한 하갈의 고뇌를 묘사한 것이다. 이 그림에서 루벤스, 게르치노, 로랭의 영향이 발견된다. 2년 후 그는 〈황야의 하갈〉과 단짝을 이룰 〈황야의 성 히에로니무스〉를 살롱전에 출품했는데, 이 작품 역시 대가들의 영향 아래 그린 것으로 레오나르도 다 빈치, 티치아노, 푸생의 기법이 응용되었음을 볼 수 있다. 이것들은 그의 최초의 역사적 풍경화들로 극적인 사건들의 의미와 사실주의로 사람들에게 놀라운 작품으로 받아들여졌다.

코로는 경관이 좋은 곳들을 찾아 프랑스를 두루 여행하면서 빛에 의한 나무와 바위의 변화를 묘사하는 데 주력했다. 그는 오베르뉴, 프로방스, 리무쟁, 브르타뉴, 노르망디에 즐겨 갔으며, 퐁텐블로 숲을 정기적으로 가서 그렸는데, 이는 테오도르 루소보다 10년, 밀레보다는 25년이나 앞선 일이다. 활기가 넘치면서도 황량한 장소를 좋아한 그는 습작하기 적당한 브르타뉴의 풍경을 아주 좋아했다.

코로는 야외에서 동일한 모티브를 각도와 시각을 바꿔가며 연속적으로 그리면서 많은 작업을 했지만 진정한 창조는 그의 아틀리에에서 이루어졌다. 그는 아틀리에에서 전통적인 방법으로 대형 풍경화를 다듬으며 전에 야외에서 보고 그린 습작들 가운데 마음에 드는 것들을 이용했다. 기억이 중요한 역할을 했으며 따라서 그는 추억 연작의 필요성을 느꼈다. 풍경을 마주하고 느꼈던 감정을 기억을 더듬어 표현해야 했으므로 그의 주제는 더이상 문학적 · 역사적 · 종교적이 아니었다. 그는 자신의 추억을 전달하는 그림을 그리면서 "우리가 진정 감동을 받았다면 그 감정

105 카미유 코로, 〈아침, 요정들의 춤〉, 1850년경, 97×130cm, **Louvre**

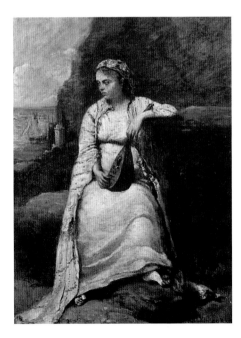

106 카미유 코로, 〈아이데〉, 1870년경, 60 ×44cm, **Louvre**

의 진솔함은 다른 이들에게도 전해질 것이다"고 했다. 1850년부터는 은빛 안개에 휩싸인 서정적인 풍경뿐 아니라 〈아침, 요정들의 춤〉[105]에서와 같이 상상의 인물들에도 관심을 기울였다.

코로는 음악을 좋아했으며 파리에 있을 때는 정기적으로 음악회에 갔다. 그의 데생 수첩에는 관람 도중 신속하게 크로키한 가수와 오페라 무대 장식 습작으로 가득하다. 그는 로시니의 《오델로》, 구노의 《파우스트》, 앙브루아즈의 《햄릿》 등을 관람한 후 무대 뒤로 가서 배우들의 모습을 가까이서 스케치하곤 했다. 그는 하이든, 베버, 모차르트, 베토벤, 클루크, 오베르 등을 좋아했으며 1847년에 작곡된 오베르의 오페라는 그로 하여금 〈아이데〉[106]를 그리게 했다. 오페라와 직접 관련된 그의 작품들로 1864년의 〈오르페우스와 에우리디케〉와 이듬해 그린 〈햄릿과 무덤 파는 사람〉이 있고, 1860년 이후 그린 풍경화 대부분은 음악적 추상으로 넘친다. 보들레르가 그의 작품에서 신비로운 느낌을 받는다고 말한 것은 이런 음악적 요소들 때문이다. 그는 자신의 그림에 나타난 화음에 대해 이야기하기를 좋아했고, 후기 작품에서 음악적 성향이 강하게 나타났다. 현대적 세계를 결코 다루지 않았으며, 그의 풍경화에 등장하는 인물은 시대를 초월하는 농부이거나 신화와 문학에 등장하는 인물들이다.

1845년까지만 해도 평론가와 컬렉터들이 그의 작품에 그리 호감을 나타내지 않았다. 그러나 몇몇 평론가들 특히 보들레르, 고티에, 샹플뢰리 등이 자연에 대한 그의 순수하고 진지한 태도와 사실주의에 기초하여 그림을 시처럼 그린다는 것을 알았다. 1850년대에 이르자 컬렉터와 화상들이 그의 작품을 다투어 수집하기 시작했다. 보들레르가 1845년의 살롱전에 관한 평론에서 "코로는 현대적 양식의 풍경화를 개척하고 있다"고 평했다. 코로는 1846년 레지옹 도뇌르 훈장을 받았다. 이 시기에 쿠르베와 밀레는 주변의 일상적인 장면들을 사실주의 방법으로 묘사했는데, 코로는 두 사람의 방법에 동조하지 않았다. 그는 살롱전에 계속 출품했으며 그의 작품은 고가에 팔렸다. 1855년의 파리 만국박람회에서 회화 부문 1등상을 수상했으며 나폴레옹 3세가 그의 작품을 구입했다. 1867년 레지옹 도뇌르의 임원으로 추대되었다.

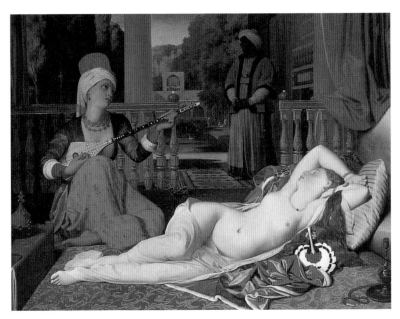

107 앵그르, 〈노예와 함께 있는 오달리스크〉, 1842, 76.2×105.4cm, **Walters Art Gallery, Baltimore**

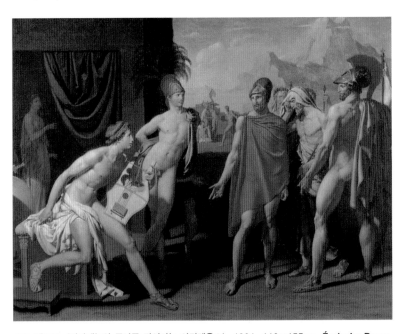

108 앵그르, 〈아가멤논의 특사를 맞이하는 아킬레우스〉, 1801, 110×155cm, **École des Beaux-Arts, Paris**

선과 색의 대결

소묘의 전통을 완성한 앵그르

프랑스의 전통을 계승한 다비드의 제자 장-오귀스트-도미니크 앵그르(1780-1867)는 선을 회화의 기본요소로 본 반면, 들라크루아는 색이 더욱 중요하다고 역설하면서 선은 색과 색의 경계에서 생기는 것일 뿐이라고 했다. 앵그르는 채색하기 전의 드로잉을 그림의 생명처럼 여겼으며, 자신이 그릴 그림에 관한 모든 요소들을 충분히 이해한 후에야 물감을 칠하기 시작했다. 스무 살 때 이미 고유한 화법을 발견한 앵그르는 자신의 화법을 평생 바꾸지 않았으며, 드로잉은 그가 말한 '추상의 질'로서 선에 대한 강조였다. 말년에는 이국적인 내용과 욕망을 자아내게 하는 교태 있는 여인의 누드를 그렸다. 〈노예와 함께 있는 오달리스크〉[107]는 육욕을 자극하는 요소가 나타나 사람들의 호기심을 충족시켜 주었다.

들라크루아보다 열여덟 살이 많은 앵그르는 툴루즈 아카데미에서 기초교육을 받은 후 1796년 파리로 가서 활기차고 유명한 다비드의 아틀리에에 들어갔다. 2년 뒤 프랑스 국립 미술학교 회화과에 입학했다. 1800년 2월 그 학교에서 토르소 작품으로 1등상을 수상하고 10월에는 로마대상 2등상을 수상했다. 1801년 신고전주의 역사화 〈아가멤논의 사절단을 맞이하는 아킬레우스〉[108]로 로마대상을 수상했다. 그러나 당시 나폴레옹이 일으킨 전쟁으로 인한 재정적 부담 때문에 로마대상 수상자에게 주어지는 로마 유학은 1806년까지 연기되었다. 대신 정부는 그에게 예전의

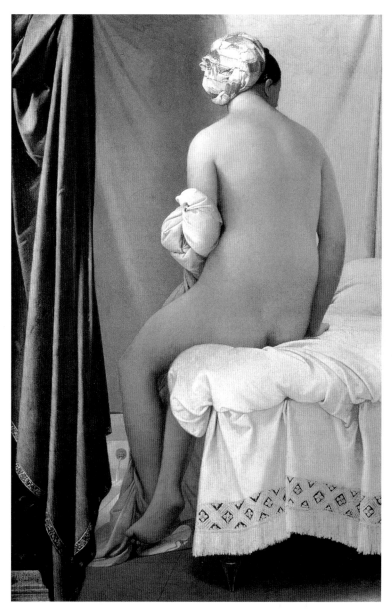

109 앵그르, 〈발팽송의 욕녀〉, 1808, 146×98cm, Louvre 로마 유학 2년째 되던 해에 그린 그의 초기 작품이다. 앵그르는 본능적으로 고전주의자로서 그의 작품을 당대의 낭만주의 화가 제리코나 들라크루아의 작품들과 비교할 경우 앵그르의 작품에는 열정과 낭만이 결여되어 있음을 알 수 있다. 하지만 이 작품과 그 밖의 목욕하는 여인을 주제로 한 작품들은 예외이다. 앵그르는 특히 여인의 뒷모습에 매료되었다. 그는 이 작품에서 여인의 부드럽고 유연한 선을 아름답게 묘사했다.

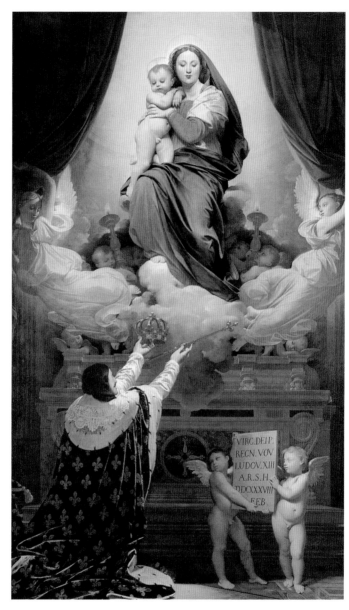

110 앵그르, 〈성모에 대한 루이 13세의 서약〉, 1824, 421×262cm, **Cathédral de Montauban, Montauban** 앵그르는 이 작품을 몽토방의 노트르담 대성당에 장식하기 전에 살롱전에 출품하여 신고전주의자들과 낭만주의자들 모두에게 사랑받았다. 그가 노트르담 대성당의 제단화를 그리게 된 것은 프랑스 내무장관의 주문에 의해서였다.

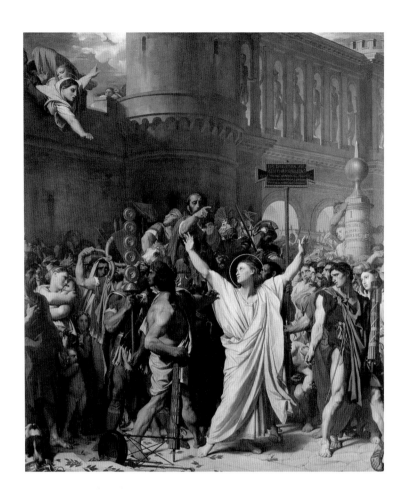

카푸친 회 수도원에 작업실을 마련해주고 약간의 수당을 지급했다.

앵그르는 푸생과 같은 역사화를 그리고 싶어했지만 그럴 수 없었던 건 대부분의 시간을 그의 수입의 원천인 초상화를 그리는 데 써야 했기 때문이다. 그러나 초상화에서 보여준 그의 솜씨는 사람들을 경악시킬 만했다. 그가 그린 초상화는 초사실주의라고 말할 만큼 매우 정교하게 묘사되었는데, 사진에서나 볼 수 있는 일순간의 모습을 동결시킨 듯한 그런 이미지였다. 그는 화가 그라네의 초상을 비롯하여 수많은 여인들의 초상을 그렸다. 그의 초기 초상화는 정교한 선의 아름다움과 표현력 있는 윤곽으로 형태를 나타내는 기능을 넘어서 그것 자체로서의 관능적인 아름

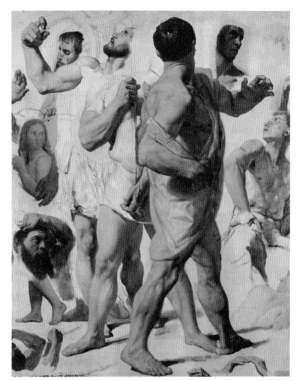

111 앵그르, 〈성 심포리아누스의 순교〉, 1834, 407×339cm. **Cathédrale de St.-Lazare, Autun** 성 심포리아누스는 프랑스 최초 순교자로 2세기 후반 오텡에서 처형당했다.

112 앵그르, 〈성 심포리아누스의 순교〉 습작, 1833-34, 61×50cm. **Musée du Ingres, Montauban**

다음을 지니고 있었다. 로마에 머물 때 그가 가장 선호하게 되는 목욕하는 여자들을 그리기 시작했는데 그 중 〈발팽송의 욕녀〉[109]가 유명하다. 앵그르는 색을 칠하기 전 드로잉의 중요성을 누누이 강조했는데, 회화에서 드로잉의 비중을 가장 크게 보았기 때문이다.

　앵그르는 1820년 피렌체로 가서 4년 동안 지내면서 몽토방 대성당의 주문으로 대규모 제단화 〈성모에 대한 루이 13세의 서약〉[110]을 그렸다. 앵그르는 1824년 가을 이 작품을 둘둘 말아가지고 파리로 향했다. 파리에서 자신이 환영받을지에 대해 확신이 서지 않아 아내를 피렌체에 남겨두고 갔다. 그러나 이 작품은 엄청난 성공을 거두었고, 샤를 10세는 살롱전이 끝나자 그에게 레지옹 도뇌르 십자 훈장을 수여했다. 이듬해 6월에 그는 아카데미 회원에 선출되었으며, 그해 말에 학생들을 가르치기 위해 아틀리에를 열었다. 얼마 지나지 않아 학생의 수가 백 명을 넘었으며,

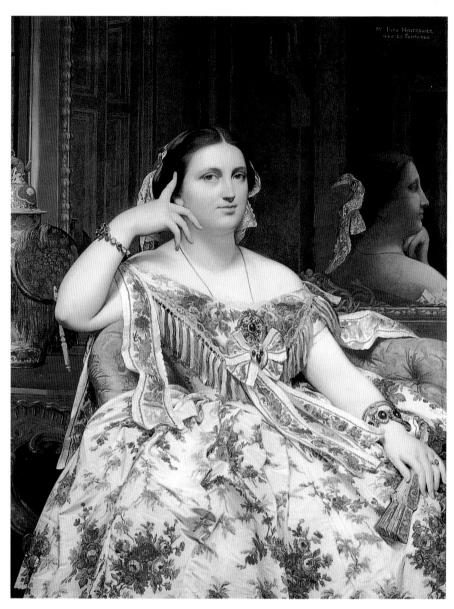

113 앵그르, 〈마담 무아트시에〉, 1856, 120×92cm, **National Gallery, London**

114 피카소, 〈책을 든 여인(마리-테레스 윈터)〉, 1932, 130.5×97.8cm, **Norton Simon Museum, Pasadena, California** 피카소는 앵그르의 〈그랑드 오달리스크〉를 모사한 적이 있고 1932년에는 〈마담 무아트시에〉에서 영감을 받아 이와 유사한 구성으로 이 작품을 그렸다.

그들 가운데는 장차 그의 전기를 쓸 외젠 에마뉘엘 아모리 뒤발도 있었다. 이후 10년 동안 두 점의 대작을 제작하는 데 힘을 쏟았는데, 루브르 궁전의 천장화 〈호메로스 예찬〉과 오텡 대성당의 〈성 심포리아누스의 순교〉[111]이다. 앵그르는 1829년에 국립 미술학교 교수에 임명되었고 1833년에 교감, 1834년에는 교장이 되었다. 그러나 1834년말 살롱전에 출품한 〈성 심포리아누스의 순교〉가 냉랭한 반응을 받자 그는 로마에 있는 프랑스 아카데미의 원장직을 자청하여 7년 동안 재직했다. 앵그르는 엄격하고 성미가 급하고 재치가 없었지만 자신을 따르는 사람들로부터 변함없는 우정과 존경을 받았다.

1842년 프랑스로 돌아온 후에 그린 후기 초상화에서는 모델의 화려한 의상이 주로 강조되었다. 〈제임스 드 로스차일드 남작 부인〉(1848)과 〈마담 무아트시에〉[113]가 그 예이다. 〈마담 무아트시에〉는 고전적 우상으로 최고에 달하는 작품이다. 우람한 여인의 자태와 고대 전설에서 여성을 나타낼 때 부여하는 사악함이 아름다움과 잘 어우러져 있다. 앵그르는 이 작품을 완성하는 데 무려 12년이나 소요했다. 그는 구성을 여러 차례 달리한 끝에 이런 구성으로 완성시켰다. 그는 관람자가 두 방향에서 여인을 바라보도록 했는데 관람자를 정면으로 바라보는 여인을 마주보는

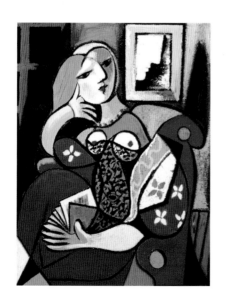

것과 거울에 반사된 여인의 옆얼굴을 바라보는 것이다. 옆얼굴은 그리스의 여신처럼 보인다. 마담 무아트시에가 입고 있는 드레스는 그녀가 선택한 의상이다. 이런 작품은 막대한 부에 기반을 두고 안정과 풍요로움을 누리던 19세기의 프랑스 사회 전체를 상징한다. 그는 1855년 레지옹 도뇌르 훈장의 그랑 오피시에(2등 훈장)를 서훈받았으며, 1862년에는 상원의원이 되었다.

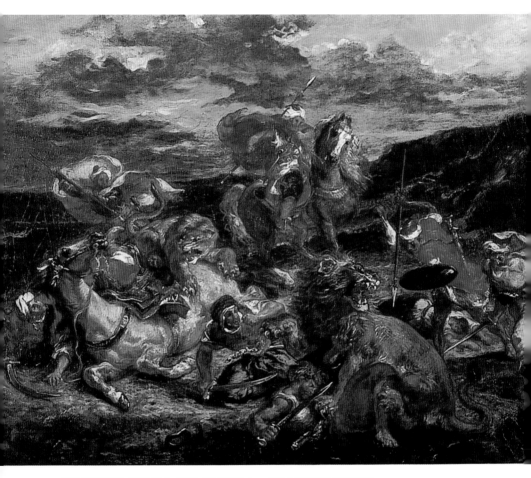

115 들라크루아, 〈사자 사냥〉, 1861, 76.5×98.4cm, **The Art Institute of Chicago**

앵그르 파와 들라크루아 파

1840년대 상원과 국민의회를 장식할 때 들라크루아는 고대사 및 그리스와 로마 신화를 더 연구했다. 그는 로마에 있는 프랑스 학술원의 책임자 앵그르가 이끄는 고대와 전통에 맹목적으로 집착하는 아카데미즘의 낡고 진부한 해석에 반발하면서 고대 신화의 근원적인 힘과 영웅들의 위대함을 회복시키려고 했다. 들라크루아에게 고대는 도달해야 할 고정된 미적 이상이 아니라 낭만주의의 자유로운 표현의 장이었다. 고티에에 따르면 들라크루아는 다비드 파의 '이상적인 미' 개념에 가장 반항적이었으며 내밀한 개성이 각인된 상상의 세계를 곧바로 현실 속에 실현시키는 뛰어난 모더니스트였다. 들라크루아는 회화를 통해 자신의 시적 감흥을 전달하기를 원했으므로 형태와 빛 그리고 무엇보다 교향곡과 같은 채색을 창조하여, 조화로운 통일체로 완성시켰다. 그의 색채의 사용과 형태의 표현은 티치아노와 루벤스 못지 않았다.

들라크루아가 1824년 살롱전에 〈키오스 섬의 학살〉[97]을 출품하여 명성을 얻게 되었을 때 신고전주의의 완성자 앵그르의 〈성모에 대한 루이 13세의 서약〉[110]도 살롱전에 함께 전시되었다. 보수주의자들은 〈키오스 섬의 학살〉을 보고 회화의 학살이라고 비난했으나, 다른 많은 사람은 그 작품을 열광적으로 반김으로써 들라크루아는 유명해졌다. 그때부터 들라크루아와 앵그르는 자타가 공인하는 라이벌이 되었고, 양극을 치닫는 두 사람의 회화 경향은 양파로 갈라진 평론가들의 부채질로 인해 파리 화단을 둘로 갈라놓았다.

들라크루아는 앵그르에 비해 색을 보다 자율적으로 사용할 줄 아는 색의 귀재였다. 들라크루아는 색소를 부드럽게 하는 대신 격렬한 느낌을 주는 색을 그대로 사용했고, 마치 붓으로 색을 쓸어버리듯이 그림을 자율적으로 그렸다. 그는 1832년에 외교사절인 모르네 백작의 수행원으로 모로코를 방문하면서 그곳에서의 풍요롭고 이국적인 체험에 강렬한 감동을 받았다. 1830년대 말부터 그의 양식과 기법은 변하기 시작했는데, 광택 나는 글레이즈glaze(칠해진 물감이나 바탕 위에 투명한 물감을 얇게 덧칠하는 방법)와 색조의 강한 대비 대신에 유사 색조를 이용한 기법과 분할주의에 의한 색채 효과를 독자적으로 사용하기 시작했다. 그는 여러 화파의 전통 기법

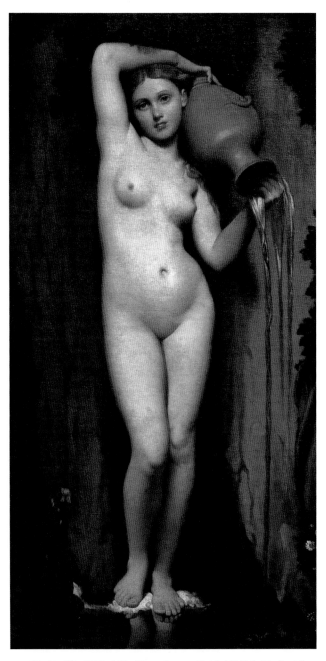

116 앵그르, 〈샘〉, 1856, 164×82cm, **Louvre** 물가에서 물항아리를 지고 있는
풍만한 누드의 젊은 여인은 샘의 정령이다.

에서 거의 탈피하여 화면에 붓의 거친 흔적을 남기거나, 색채를 화면의 구성 요소로 끌어들이는 등 새로운 기법들을 시도했다. 색채를 다루는 그의 새로운 방법은 르누아르와 쇠라 같은 완전히 다른 성향의 화가들에 의해 연구되었으며 상징적이거나 극적으로 표현된 색채감은 반 고흐에게 영감을 주었다.

들라크루아는 1854년부터 사냥을 주제로 연작을 그렸다.[115] 그는 루벤스의 〈사냥〉 연작을 두고 힘찬 구성과 암시적 색채들을 찬양한 적이 있는데, 이것이 그로 하여금 사냥 연작을 그리게 한 것 같다. 그러나 그는 1847년 1월 25일자 일기에 루벤스에 대한 비평을 적었다.

하지만 형상들은 모호하다. 관람자는 어디에 눈을 고정시켜야 할지 모르며 무시무시한 무질서의 감정마저 느끼게 된다. 결과적으로 이 작품들 안에서는 천재의 수많은 발명품들에 더 큰 효과를 줄 수도 있는 신중한 배열이나 희생적인 과감한 삭제 같은 충분한 예술적 처리가 없는 듯 보인다.

들라크루아의 색의 자율성은 그를 따르던 많은 젊은 예술가들이 회화에 새로운 통로를 여는 계기를 마련해주었다. 프랑스의 낭만주의는 그의 이국풍 주제와 과격한 장면, 격렬한 감성, 그리고 바로크 색채와 자유로운 붓놀림을 통해 가능해졌다고 해도 무방할 것이다. 색에 대한 그의 표현 가능성은 바로크 예술가들과 영국 예술가 컨스터블의 그림에서 발견한 것이었다. 그의 자율적인 색의 사용은 회화 기법의 대담한 혁신을 가져온 인상파에 직접적으로 영향을 끼쳤다. 르누아르, 모네, 세잔, 고갱, 반 고흐, 르동, 쇠라, 마티스, 피카소는 모두 들라크루아의 영향을 받았음을 시인했다. 들라크루아는 자신을 '순수 고전주의자'라고 하면서 '신고전주의자' 앵그르와 구별하려고 했다. 그의 그림이 인상적인 이유는 회화적 기교 때문만이 아니라 격렬한 보색, 예를 들면 주홍색과 청록색을 사용하여 공명한 화음을 창조했기 때문이고 음악에서의 스타카토처럼 색을 짧게 칠함으로써 인상주의와 신인상주의 화법을 먼저 실습했기 때문이다.

앵그르는 1800년 이후 60여 년 동안 선과 뚜렷한 윤곽, 미묘한 농담의 선명한

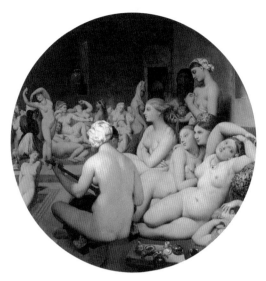

117 앵그르, 〈터키 목욕탕〉, 1863, 지름 198cm, Louvre 앵그르는 이야기로 전해들은 목욕탕 장면을 그리
면서 다양한 포즈의 여인들을 집합시켰다. 오른편 앞쪽의 여인을 가장 고심하며 그렸고, 왼편 끝 욕탕 속에 있
는 여인은 나중에 삽입한 것이다. 뒤돌아 앉은 여인은 1808년에 그린 〈발팽송의 욕녀〉를 삽입한 것이다.

118 들라크루아, 〈조르주 상드의 초상〉, 1838, 81×57cm, Ordrupgaard Museum, Copenhagen 앵그르
의 매끈한 드로잉에 비해 들라크루아는 강렬한 인체 데생과 거친 붓질로 상드를 극적으로 표현했다. 들라크루
아에 의해서 상드의 진실한 모습이 드러났는데, 그는 인간의 위대한 모습, 영웅적인 모습을 즐겨 그렸다.

색채, 주의 깊게 균형 잡힌 구도를 묘사하는 데 뛰어난 재능을 보였다. 그는 자신의
위대한 적 들라크루아의 회화에 나타난 극적인 명암 표현과 소란한 움직임, 격정적
화풍을 경멸했다. 앵그르는 프랑스 소묘의 전통을 최고 수준으로 완성시켰다는 평
을 받는다. 선묘에 있어서 관능적 느낌을 주는 그의 작품은 낭만주의에 가까운 표
현력을 발휘했다. 그는 위대한 화가이자 소묘가였으며, 20세기의 몇몇 미술운동을
통해 그의 중요성이 부각되었다. 르누아르와 피카소가 그의 영향을 상당히 받는다.

앵그르는 여인의 누드를 많이 그렸는데 〈샘〉[116]은 여인의 부드럽고 아름다운
선을 정밀하면서도 이상화된 비너스의 모습으로 재현한 것이다. 이 작품에는 장식
적인 아름다움과 관능미 그리고 이를 구현하기 위한 정확한 데생이 두드러진다. 그
는 이 작품을 1820년 마흔 살 때 피렌체에서 그리기 시작해서 1856년에 완성했으

므로 두 제자의 도움을 받았을 것이라는 설이 있다. 여인의 몸이 대리석처럼 차갑고 딱딱하게 느껴져 조각을 보는 듯하다. 말년에 그린 〈터키 목욕탕〉[117]은 1819년 콘스탄티노플 대사 부인이 터키의 목욕탕을 보고 그 관능성에 관해 적어 보낸 적이 있었고 앵그르가 그것을 스케치해서 그린 것이다. 실제로 본 터키의 목욕탕을 그린 것이 아니라 공상적인 공간을 설정하고 그 안에 목욕하는 여인들로 구성한 것으로 여인의 누드에 대한 모든 가능한 동작을 익혔으므로 그릴 수 있었던 작품이다. 이 작품은 네모난 캔버스가 아닌 원형에 그려진 것이 특색이다. 초기에 그린 〈발팽송의 욕녀〉를 이 그림에 삽입시킨 것도 인상적이다.

그러나 그의 초상화들은 감상적이며 공허하고 주제를 담은 그림들은 활기가 없다. 그의 작품을 일관하는 것은 여성 누드의 관능적 특성에 대한 강한 감각으로 이 특징은 비평가에 따라 달리 해석된다. 그는 아카데미에 방향성과 권위를 부여하는 데 결정적인 역할을 함으로써 19세기의 프랑스 전반에 걸친 공적 예술과 창조적 예술 사이의 간격을 크게 만들었다. 그의 충실한 추종자들은 아카데믹한 전통 속에서 가장 진부한 것을 장려했으며 비현실적이고 인습적인 유형의 누드상을 유행시켰다. 앵그르는 이류화가들의 스승으로도 추대되었다. 그들은 아카데미 데 보자르와 에콜 데 보자르를 장악했고 이상적인 아름다움과 고대에 대한 숭배라는 다비드의 원리를 목적으로 삼았다.

또한 이들은 아카데미에 의존하지 않는 화가들의 새로운 시도에 대해서는 늘 완고하게 반대했다. 후에 프랑스 화단은 들라크루아 파와 앵그르 파로 나뉘져서 양 파간의 투쟁이 심했다. 낭만주의와 신고전주의의 양립으로도 볼 수 있는 이런 대립은 회화에서 색과 선의 중요성에 대한 대립으로 구체화되었다.

모방의 미술사

모방의 미술사는 비단 프랑스에 한정된 이야기는 아니다. 르네상스 시대에 메디치 가의 정원에는 그리스 조각품들을 모사하려는 젊은이들로 늘 북적거렸다. 메디치 가의 정원은 모방을 통해 과거 대가들의 양식을 훈련하는 장소였던 것이다. 오늘날에는 미술학교에서 미술 양식을 가르치기 때문에 학교에서 과거 대가들의 양식을 분석하고 익히지만, 그런 전문교육기관이 없던 시대의 프랑스에서는 뮤지엄에 가서 작품 앞에 이젤을 펴놓고 그대로 모방할 수밖에 없었다. 달리 말하면 미술사의 교재가 뮤지엄에 작품들로 전시되어 있었으므로 궁정 취향에 의해서 수집된 작품들에서 자신이 선호하는 작품을 규범으로 삼을 수밖에 없었다. 모방은 훈련과정의 단계로서 독자적인 양식을 발견하기 전까지 스스로 공부하는 방법이었으며 이는 곧 미술사에 대한 이해이기도 했다.

이 장을 '모방의 미술사'라고 한 것은 모방을 통해 미술의 흐름을 배우고 익혔다는 점을 강조하기 위해서이며, 이런 방법 외에 미술을 배울 수 있는 또 다른 방법이 있을 수 없었기 때문이다.

213-1 벨라스케스, 〈시녀들(라스 메니나스)〉 부분, 1656, 318×276cm, **Prado**

119 루이 베루, 〈루브르에서 – 무리요를 모사함〉, 1912, 130.8×161.3cm, 개인 소장 루브르 뮤지엄은
사전에 승인을 받은 사람들에 한해서 뮤지엄 내에서 작품을 모사하게 했다. 여인이 무리요의 〈걸인 소년〉을 모
사하고 있다.

인기화가의 작품 모사

지금도 그렇지만 당시 루브르에서 작품을 모사하려면 허락을 받아야 했다. 1852년부터 5년 동안 열세 점의 작품에 대해서 742명이 모사하겠다는 요청했는데, 그 중 다섯 점이 무리요의 작품으로 가장 많은 요청을 받았으며 597명이 모사했다. 무리요의 〈순결한 수태〉[120]를 모사한 사람은 5년 미만 동안 167명이었으며, 〈걸인 소년〉[125]을 124명이, 〈로사리오 묵주의 처녀〉[299]를 66명이 모사했다. 무리요 다음으로 모사 요청이 많았던 화가는 벨라스케스였다. 이렇게 보면 벨라스케스가 무리요보다 인기가 적은 작가로 보이지만 사실 벨라스케스의 작품이 무리요의 작품보나 훨씬 직은 세 점에 대한 요청이있으므로 그에 대한 관심이 매우 컸었음을 알 수 있다.

벨라스케스의 작품을 모사하겠다고 요청한 사람은 97명이었다. 이 중 43명이 〈어린 왕녀 마르가리타〉[201]를 모사했고, 37명이 〈수도승의 초상〉[121]을 모사했는데, 훗날 이 작품은 벨라스케스가 그리지 않은 것으로 판명되었다. 작가미상의 작품을 대가의 것으로 알고 모사한 것이다. 나머지 17명이 모사한 작품은 〈신사들의 회합〉[239]으로 훗날 마네도 이 작품을 모사했다. 이것은 1859~60년 벨라스케스의 작업장에서 제작된 것으로 판명되었으므로 벨라스케스가 손수 완성시킨 작품은 당시 〈어린 왕녀 마르가리타〉 한 점뿐이었던 것이다.

1850년대 중반에 이탈리아 화가들 가운데 가장 인기 있었던 사람은 코레조였

 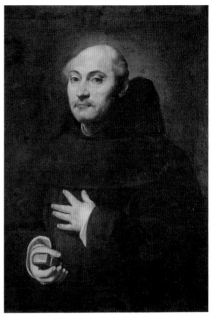

120 무리요, 〈순결한 수태〉, 1678년경, 279×190cm, **Prado**
121 작가미상, 〈수도승의 초상〉, 1633, 92×73cm, **Louvre** 한때 벨라스케스의 작품으로 알려졌으나 작가 미상으로 판명되었다.

으며 그의 〈주피터와 안티오페〉를 146명이 모사했다. 티치아노의 〈그리스도의 매장〉은 142명이 모사했으며, 라파엘로의 〈라 벨레 자르디니에르〉를 124명이 모사했고, 파올로 베로네세의 〈엠마오에서의 제자들〉을 112명이 모사했으며, 레오나르도 다 빈치의 〈모나리자〉를 모사한 사람은 불과 50명에 지나지 않았다.

프랑스 화가로는 장-밥티스트 그뢰즈가 가장 인기 있었다. 일화적인 풍속화의 선구자로서 그뢰즈는 풍속적인 정경에 도덕적 · 사회적인 의미를 불어넣었고 시골의 순박한 미덕과 감성에 호소하는 작품을 주로 제작했다. 철학자이자 비평가 디드로는 그의 작품을 "회화로 나타낸 도덕"이라고 칭송했으며 루브르에 소장된 〈시골약혼녀〉[122], 〈탕아의 귀환〉 등을 가리켜서 당대 회화의 최고 이상을 대표한다고 했다. 그뢰즈는 역사화 〈카라칼라를 질책하는 셉티무스 세베루스〉(1769)로 왕립 미술

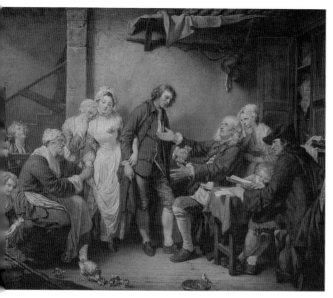
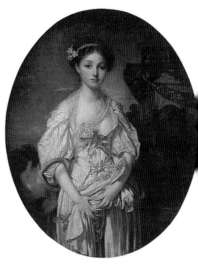

122 장-밥티스트 그뢰즈, 〈시골 약혼녀〉, 1761, 92×117cm, Louvre 그뢰즈는 의상을 묘사하는 솜씨가 빼어났으며 실크나 레이스 등 섬세한 질감을 교묘하게 묘사했다. 시민 생활을 묘사하는 데 주력하여 궁정 화가와 비교되었다.

123 장-밥티스트 그뢰즈, 〈부서진 주전자〉, 1777, Louvre 시골 처녀를 우아한 소녀의 모습으로 변신시키면서 로코코 풍으로 유려하고 호화스럽게 표현한 이 작품은 당시 호평을 받았다.

원에 입회하기를 바랐으나 왕립 미술원은 그를 풍속화 회원으로 받아들였다.

1851년에서 1871년 사이에 그뢰즈의 〈부서진 주전자〉[123]를 모사한 사람이 262명이었다. 레오나르도 다 빈치와 코레조를 섞은 듯한 양식을 구사한 피에르-폴 프뤼동의 〈성모 몽소승천〉을 모사한 사람은 206명이었다. 프뤼동의 또 다른 작품 〈십자가 위의 그리스도〉[124]는 132명이 모사했다. 프뤼동은 1784년에 이탈리아로 가서 라파엘로, 코레조, 레오나르도 다 빈치 등의 작품에서 영향을 받았으며 1787년에 귀국하여 판화의 밑그림을 그려 생계를 꾸려나갔다. 루벤스의 두 작품 중 〈롯과 딸들〉은 169명이, 〈동방박사의 경배〉는 163명이 모사했다.

젊은 화가들은 신고전주의에 등을 돌리고 무리요·그뢰즈·프뤼동, 그리고 루벤스의 양식에 호감을 갖고 있었으며 무리요의 〈걸인 소년〉과 그뢰즈의 〈부서진 주

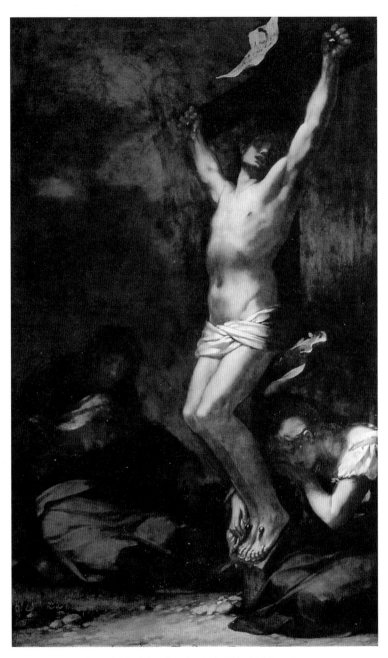

124 피에르-폴 프뤼동, 〈십자가 위의 그리스도〉, 1822, 274×165.5cm, **Louvre**

전자〉에서와 같은 감상주의와 사실주의가 혼용된 회화에 호기심을 나타냈다.

　1871년 말 대가들의 작품에 대한 모사의 요청이 늘어나자 에콜 데 보자르의 디렉터 샤를 블랑은 화가들로 하여금 국제적인 미술에 대한 취향을 갖게 하기 위해 모사 뮤지엄을 만들었는데, 이것은 유럽 뮤지엄으로도 불렸다. 블랑은 보자르의 컬렉션이 화가들에게 필요한 유럽 양식을 골고루 제공하지 못하는 것을 알고 화가들로 하여금 유럽의 유명 화랑에 가서 대가들의 작품을 모사하게 한 후 그 모사 작품들을 모아 전시했다. 이때도 스페인의 회화가 서른 점 이상 모사되어 프랑스인의 스페인 취향이 컸음을 알게 해준다. 파리의 샹젤리제 궁에서도 1874년 말 앙리 레뇰이 모사해온 벨라스케스의 〈브레다의 항복〉[177]을 포함하여 벨라스케스의 모사품 19점을 전시했다. 이에 앞서 샤를 포리옹이 1853년과 1855년 사이에 마드리드에서 벨라스케스의 〈십자가에 못 박힌 예수〉[174]를 모사했으며 이 모사품은 1864년과 1870년 사이에 일곱 군데에서 선보여 당시 그에 대한 관심이 커지고 있었음을 알게 해준다. 블랑은 무리요의 작품에 매료되어 있었으며 당시 정치적인 상황이 스페인에서 작품을 모사하는 것이 불가능하게 되자 몹시 아쉬워했다.

125 무리요, 〈걸인 소년〉, 1650, 134×100cm,
Louvre 이 작품은 초기 사실주의를 보여주는 예가
된다. 이후 그는 좀더 이상화한 아이들의 모습을 그
렸다.
126 프랑수아 봉뱅, 〈꼬마 굴뚝청소부〉, 1845,
22×27cm, **Château-Musée de Boulogne-sur-
Mer**

프랑스인을 사로잡은 스페인의 대가들

그 유명한 무리요

스페인 미술은 1590년대와 1600년대 초반에 태어난 세대에 의해 전성기를 맞았는데, 벨라스케스 · 리베라 · 수르바란이 포함된다. 당시 인기를 누렸던 모랄레스와 엘 그레코는 그들의 작품이 국왕 펠리페 2세(1556-98년 재위)의 취향에 맞지 않는다는 이유로 궁정 장식에 동원되지 못했다는 사실이 흥미롭다.

이들에 이어 1620년경 전후로 태어난 세대는 자연주의 전통 속에서 성장했지만 차츰 바로크적 방향으로 선회했다. 그 중에는 종교화가 무리요가 있었다. 이 세대 이후에는 스페인 미술이 쇠퇴하기 시작한다.

프랑스 화가들에게 가장 인기 있었던 스페인 화가 무리요는 1618년 벨라스케스의 고향이기도 한 세비야에서 태어났고 생애의 대부분을 고향에서 보내며 주로 수도원을 위해 작업했다. 당시 유행하던 자연주의 양식을

127 무리요, 〈자화상〉, 1655-60년경, 107×77.5cm, 개인소장, New York
하단의 글은 무리요가 사망한 후에 적어넣은 것으로, 대문자로 다음과 같이 적혀 있다. '위대한 화가 바르톨로메 에스테반 무리요의 아주 닮은 화상, 1618년에 스페인에서 태어나 1682년 4월 3일에 타계하다'.

128 무리요, 〈개와 소년〉, 1660년 이전, 70×60cm, **Hermitage Museum, St. Petersburg** 이 작품을 처음
소장한 사람은 세비야의 니콜라스 오마수르였으며, 그의 컬렉션 목록에 이 작품의 제목은 〈한 소년〉이었다. 이
작품을 러시아의 예카테리나 여제가 1772년에 4천 6백 프랑에 구입하여 에르미타주 뮤지엄에 소장했다.

익혔으며 루벤스·반 데이크·라파엘로·코레조 등의 작품을 연구했다. 무리요는 17세기 초 세비야 파의 새로운 자연주의적 양식이 전개되는 데 일조했다. 〈걸인 소년〉[125]은 무리요 자신이 가난한 아이들을 묘사한 작품에 도입한 새로운 순수 풍속화의 유형을 예견하는 작품들 가운데 초기 사실주의를 보여주는 예이다. 프랑수아 봉뱅이 1845년에 그린 〈꼬마 굴뚝청소부〉[126]는 당시 인기 있던 〈걸인 소년〉에서 영감을 받아 그린 것이다. 무리요가 〈개와 소년〉[128]을 그릴 당시 세비야에는 소년들이 바구니에 먹을 것을 담아 팔러 다니거나 빈 바구니를 들고 시장으로 가서 물건을 산 사람의 것을 담아 운반해주곤 했다. 17세기 후반의 경제난으로 적은 돈이라도 벌기 위해 어린 소년들도 일을 해야만 했다. 〈걸인 소년〉과 마찬가지로 옷차림에서 가난한 소년임을 알 수 있다. 소년은 가난하지만 슬픈 얼굴을 하지 않고 옆에 있는 개와 어울리면서 미소를 짓고 있다.

무리요는 1660년 세비야에 미술 아카데미를 창설하고 초대 학장에 취임했다. 이후 그는 〈이 사람을 보라〉[129] 등 성화를 주로 그렸다. 〈이 사람을 보라〉의 모티브는 사형 판결을 받는 예수에 관한 신약성서의 기록에서 온 것이다. 무리요의 종교화는 이상화로 나타나 동시대 사람들의 상상력에 호감을 주었다. 자신이 배운 자연주의 양식을 버리기 시작했으며, 색채를 투명하게 사용하면서 유연하고 둥근 윤곽선을 주로 사용했고, 배경의 깊이와 대기를 효과적으로 표현했다. 세비야의 카푸친회 수도원과 자선병원을 위해 그린 종교화 대연작에서 색채와 기법이 한층 부드러워지고 완만해졌음을 볼 수 있다. 〈성 베르나르드의 환영〉[130]과 같은 만년의 작품에서는 자욱한 구름에 에워싸인 인물의 온화한 표정과 우아한 제스처가 18세기 로코코 양식을 예고한다. 무리요의 작품은 신비한 내용인데, 자연스러운 몸짓과 부드럽고 경건한 표정을 가진 친숙하고 전형적인 인간을 이상적으로 묘사한 사실성이 이 같은 신비주의적 의미와 대립해 고양된 종교적 감정보다는 친근감을 불러일으킨다.

영국인 조셉 타운센드는 1786~87년 스페인을 여행하다 세비야에서 〈사제들에게 빵을 나눠주는 아기 그리스도〉[131]를 보고 "무리요의 작품 중 가장 매혹적인 작품이다"라고 했다. 무리요가 이 그림을 그릴 때는 스페인에 재해가 심해 굶주린 사

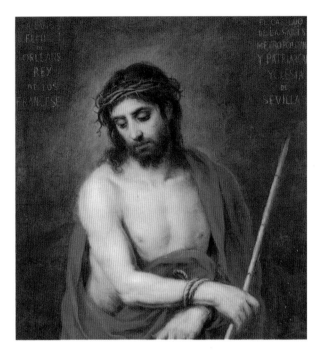

129 무리요, 〈이 사람을 보라〉,
1675년경, 85.5×79cm, **El Paso
Museum of Art, Texas**

130 무리요, 〈성 베르나르드의 환
영〉, 1650-70, 311×249cm,
Prado

131 무리요, 〈사제들에게 빵을 나눠주는 아기 그리스도〉, 1678, 219×182cm. **Szépmuvészeti Múzeum, Budapest** 아기 그리스도가 사제들에게 빵을 나눠주는데, 이는 최후의 만찬 때 자신의 몸을 빵에 비유하여 제자들에게 나눠주게 될 것을 시사한다. 자욱한 구름에 둘러싸인 인물들의 온화한 표정과 우아한 태도는 무리요 말년 작품의 특징이다.

 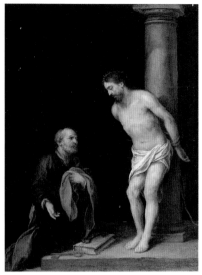

132 무리요, 〈겟세마네 동산에서의 그리스도〉, 1670년경, 35.7×26.3cm, Eglise Sanit-Paul Saint-Louis, Paris

133 무리요, 〈기둥에 묶인 그리스도 앞의 성 베드로〉, 1670년경, 33.7×30.7cm, Louvre

람들이 속출할 때였다. 종교 단체는 굶주린 사람들에게 먹을 것을 나눠주어야 하는 책임을 느낄 때였다. 무리요가 1665년부터 소속한 종교단체인 라 카리다드는 가난한 사람들에게 빵을 나눠주었다.

무리요는 1682년 타계했는데, 카디스의 카푸친 회를 위해 〈성 카타리나의 신비의 결혼〉을 제작하던 중 발판에서 굴러떨어진 후유증 때문이었다. 그에게는 많은 조수와 추종자들이 있었으며 그의 양식은 18세기를 통하여 세비야 파의 회화에 영향을 주었다.

루이 16세의 궁정 소장품을 관리했던 당지비에가 프랑스 화상들로부터 사들인 작품들 중에는 무리요의 작품이 3점이나 된다. 그것들은 〈걸인 소년〉, 〈겟세마네 동산에서의 그리스도〉[132], 〈기둥에 묶인 그리스도 앞의 성 베드로〉[133]이다. 당지비에가 구입하지는 않았지만 프랑스인이 소장한 무리요의 작품이 더 있었는데, 〈개와 소년〉[128]과 〈가나의 혼례〉 그리고 몇 점이 더 있었다. 프랑스에 소재한 무리요의 작품은 모두 십여 점이었다. 당지비에는 무리요를 언급할 때면 "그 유명한 무리요"

134 무리요, 〈성 베드로를 방면〉, 1667, 238×260cm, **Hermitage Museum, St. Petersburg**
135 들라크루아, 〈겟세마네 동산에서의 고뇌〉, 1824/27, 294×362cm, **Eglise St.-Paul St.-Louis, Paris** 1822년 〈지옥의 단테와 베르길리우스〉를 살롱전에 출품하면서부터 들라크루아는 낭만주의의 특징을 나타내는 그림을 그리기 시작한다.

라고 했으며 그 자신도 "매우 희귀한" 드로잉 한 점을 소장했다. 무리요의 작품이 인기 있었던 이유는 당지비에가 말한 대로 그의 작품에는 "진실이 좀더 강하게 나타나 있다"는 것이다. 즉 신선한 붓질에 의해 벨벳같은 부드러운 느낌을 주며, 인체의 색조가 놀랍도록 생동감이 있고, 강한 빛에 의해서 삶의 진실을 드러냈기 때문이다.

들라크루아는 무리요의 〈성 베드로를 방면〉[134]에서 영감을 얻어 1824~27년 〈겟세마네 동산에서의 고뇌〉[135]를 그렸다.

136 리베라, 〈여신자의 간호를 받는 성 세바스천〉, 1621?, 180.3×231.6cm, **Museo de Bellas Artes, Bilbao** 30세 이전에 그린 초기 작품으로 카라바조의 명암법이 사용되었다. 리베라는 초기에 성인과 그로테스크한 두상을 표현한 에칭으로 인기를 얻었다.

인간의 존엄에 경의를 표한 리베라

벨라스케스의 〈데모크리토스〉[157]가 1881년까지 호세 데 리베라의 작품으로 알려진 데서 리베라가 프랑스인에게 인기가 있었음을 알 수 있다.

리베라는 1591년 스페인의 발렌시아 근교 하티바에서 태어났다. 리베라는 이탈리아를 방문하여 1610년 이후 잠깐 동안 파르마에서 작업했고, 1613~14년경에는 카라바조의 작품이 유행하던 로마에 머물렀다. 1616년에는 당시 스페인이 통치하던 나폴리에 정착했으며 그곳에서 화가의 명성을 얻었다. 호세라는 이름은 이탈리아식으로 주세페라고 불리는 경우가 잦았고, 키가 작았던 탓에 이탈리아어로 스페인 꼬마라는 뜻의 "로 스파뇰레토 *Lo Spagnoletto*"로 불렸다. 리베라는 모든 작업을 이탈리아에서 했기 때문에, 스스로는 스페인인이라고 주장했음에도 불구하고 이탈리아 화단의 한 사람으로 간주된다. 1610년 카라바조가 젊은 나이에 세상을 떠나자 리베라가 이탈리아 바로크의 명암대비화법에서 선두를 달리게 되었으며, 나폴리에서 제작한 그의 작품은 당시 이탈리아의 거의 모든 화가들에게 알려졌을 뿐만 아니라 북유럽에까지 알려졌다. 루벤스와 렘브란트도 리베라의 작품을 소장하고 있었다. 지금까지 남아 있는 리베라의 작품들은 모두 나폴리에 정착해서 그린 것으로 추정된다. 그가 제작한 많은 작품은 주로 종교적 성향이 짙지만 고전적 주제와 풍속화도 많이 다루었고 초상화도 몇 점 그렸다. 그는 스페인 총독을 위해 많은 그림을 그렸으며 그 대부분이 스페인으로 보내졌다. 또한 로마 가톨릭 교회에 고용되어 일하기도 했으며, 다양한 국적의 개인 후원자를 많이 갖고 있었다.

리베라의 초기 작품은 인물의 윤곽선이 뚜렷하고 전체적으로 극적인 명암과 함께 테네브리즘 경향을 보인다. 테네브리즘은 '어둠'이라는 뜻의 라틴어 테네브라에tenebrae에서 유래한 용어로 극단적인 명암 대비를 사용하여 극적 효과를 높이는 기법을 말한다. 그때까지 카라바조의 영향이 지나치게 강조된 경향이 있었으며 색채 기법에서는 느슨하면서 표현력이 풍부한 티치아노의 붓놀림을 모방했다. 그는 순교 장면과 죽음의 고통을 생생하게 표현하는 데 집착했다는 평을 받고 있지만 그의 그림은 다소 과장되었다. 그는 〈여신자의 간호를 받는 성 세바스천〉[136], 〈성 바르톨로메오의 순교〉(1624), 〈성 안드레아의 순교〉(1628), 〈천상으로부터 트럼펫 소리

137 리베라, 〈천상으로부터 트럼펫 소리를 듣는 성 히에로니무스〉, 1626, 185×133cm, **Hermitage Museum, St. Petersburg** 히에로니무스(영어로 제롬, 345?~419?)는 교황 다마소 1세의 비서였는데, 교황이 죽자 베들레헴으로 가서 학문에 정진하며 많은 저술을 남겼다. 그는 그리스어 역본인 『70인역성서』를 토대로 『시편』 등 라틴어 역본 불가타 성서를 처음 개정하여 유명하다.

138 리베라, 〈그리스도를 십자가에서 내림〉,
1625-50년경, 127×182cm, Louvre
139 오귀스탱-테오될 리보, 〈사마리아인〉,
1870, 112×145cm, Musée d'Orsay, Paris
(이하 Orsay로 약칭)

를 드는 성 히에로니무스〉[137], 〈그리스도를 십자가에서 내림〉[138] 등을 그렸지만 동
시대의 일반적인 취향을 벗어난 것들이 아니며 당시의 화가들에 비해 많이 그린 편
도 아니다. 1868년 루브르 뮤지엄에 소장된 〈그리스도를 십자가에서 내림〉에 감동
한 테오될-오귀스탱 리보는 1870년에 〈사마리아인〉[139]을 그렸다.

리베라의 작품에서 주목할 점은 인물의 개성을 표현한 것으로 이는 매너리즘이
르네상스에서 계승한 이상화된 인물 유형과는 대조된다. 〈은자 성 바울로〉[140], 〈피
에타〉[148], 〈성 히에로니무스〉 등의 작품에서는 웅장한 형태와 다양한 표현력과 함

140 리베라, 〈은자 성 바울로〉, 1625-50년경, 197×153cm, Louvre
141 레옹 보나, 〈욥〉, 1880, 161×129cm, Musée Bonnat, Bayonne

142 샤르댕, 〈은술잔〉, 1765년경, 33×41cm, Louvre 정물화와 풍속화로 유명한 샤르댕은 부셰와 동시대인이었지만 18세기에 유행하던 로코코 양식에 맞서는 사실주의적 경향을 대표하기 때문에 모든 점에서 부셰와 대조를 이룬다. 샤르댕은 반사광선의 처리에 관해 연구했고, 베르메르로부터 따뜻하고 밝은 색의 바탕칠과 인물 머리 부분을 두드러지게 하는 기술적 방법을 배웠다. 그러나 매우 깊이 있는 색조를 만드는 자신만의 독특한 기법을 발전시켰다. 그는 정물화에서는 적어도 폴 세잔의 출현 이전에 프랑스 최고의 화가였으며 형태의 사실감에서는 회화사상 가장 위대한 순수화가 중 한 사람으로 간주된다.

께 세부 묘사가 뛰어나며 묘사된 인물의 인간성과 내면성을 강조하고 있다. 〈은자 성 바울로〉도 1868년 루브르 뮤지엄에 소장되었는데, 훗날 레옹 보나는 이 작품에 서 영감을 얻어 1880년에 〈욥〉[141]을 그렸다. 마드리드에서 미술을 공부한 레옹 보 나의 초기 작품은 고대 스페인 미술의 영향이 뚜렷한 풍속화인데, 1875년부터는 초상화를 그려 더 유명해졌다. 벨라스케스와 리베라 등 스페인 화가들에게서 영감 을 얻었고 빅토르 위고, 루이 파스퇴르, 앵그르를 비롯한 당시 인물들의 초상을 그 렸다.

리베라는 벨라스케스에서 고야에 이르는 스페인 미술의 전통 속에서 중요한 특 징을 이루는 개인의 존엄에 대한 경의에 기반을 두고 있다. 이런 특징은 〈술병을 들고 웃는 주정꾼〉(1638), 〈걸인〉[143] 같은 세속적인 모티브의 작품에서도 명백하게 드러난다. 또한 그는 걸인과 부랑자의 모습으로 그린 철학자 연작[144]을 통해 바로 크 회화의 주제를 확장했다. 이 작품들은 아카데미의 인문주의적인 현학적 태도를 비웃기 위함이었으며 벨라스케스의 반고전주의적 회화의 선구자가 되었다. 〈걸인〉 은 1869년 루브르의 2층 특별전시장에 바토와 장-밥티스트 샤르댕의 〈은술잔〉[142], 그리고 몇 점의 스페인 작품과 함께 전시되었으며 인기가 있었다.

1630년대 중반 이후 리베라의 작품에서는 어두운 색채가 점점 밝아졌다. 명암 의 대비는 줄고 형태의 모델링은 부드럽고 대담해졌으며, 그림자 부분에도 보다 많 은 빛을 느낄 수 있게 되었다. 이런 작품에서는 대상을 감싸는 대기의 효과가 나타 나며 3차원의 세계를 느끼게 한다. 그의 최고의 작품에서는 이런 특질이 잘 나타나 는데, 예를 들면 〈삼위일체〉[313], 〈성 카타리나의 신비스러운 결혼〉(1648), 〈성 앤과 알렉산드리아의 성 카타리나와 함께 한 성가족〉[145], 〈목자들의 경배〉[146]등이 있다.

리베라가 1651년에 그린 〈사도들의 영성체〉[147]는 대기와 빛에 충만한 작품으로 진정한 모티브는 등장 인물의 내면적 생활이었다. 그는 화면 구성에 숙달함으로써 신속하고 섬세한 붓놀림이 가능했고 거의 인상주의적인 분할주의의 색채를 보여주 었다. 이런 방법을 벨라스케스가 이어받았으며, 마네와 피렌체 태생의 미국 화가 존 싱어 사전트(1856-1925)에게 계승되었다. 17~18세기 스페인 화가들 가운데 리베 라 만큼 폭넓은 국제적 명성을 얻은 사람은 없었다. 그의 사실주의는 남부 이탈리

144 리베라, 〈아르키메데스〉, 1630, 125×81cm, **Prado**

143 리베라, 〈걸인〉, 1642, 164×93.5cm, **Louvre**

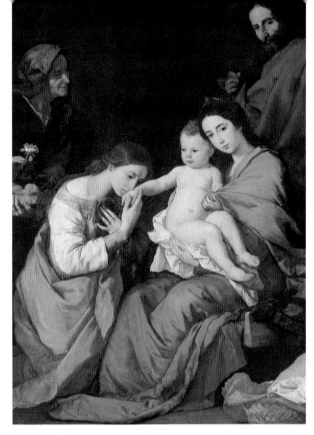

145 리베라, 〈성 앤과 알렉산드리아의 성 카타리나와 함께 한 성가족〉, 1648, 209.6×154.3cm, **Metropolitan**

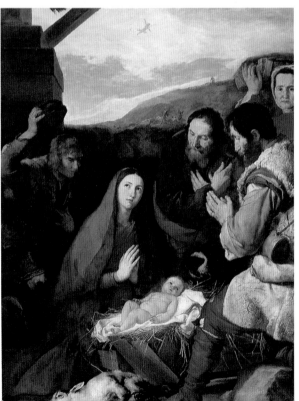

146 리베라, 〈목자들의 경배〉, 1650, 239×181cm, **Louvre**

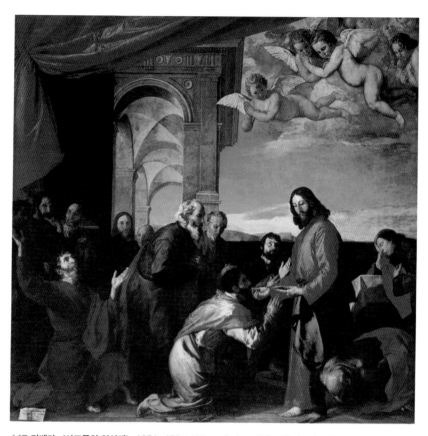

147 리베라, 〈사도들의 영성체〉, 1651, 400×400cm, **Certosa di San Martino, Naples**

아의 여러 유파에 영향을 주었으며 회화의 기교, 정확한 소묘방법, 성격 묘사의 탁월한 능력, 작품의 정신적 특질 등은 스페인 화가들의 유산이 되었다.

리베라는 나폴리 총독, 마드리드 궁정, 그리고 스페인의 종교 단체가 주문한 작품을 제작하는 데 대부분의 시간을 보냈다. 따라서 일부 드로잉과 유명한 작품들을 모사한 판화 외에 그의 작품을 프랑스인이 대하기는 어려웠다. 루브르 궁전 내에 문을 연 프랑수아 뮤지엄이 1793년에 발행한 카탈로그에 4점이 리베라의 작품이라고 했지만 1800년에 정정했으며, 루아얄 궁전의 오를레앙 소장품들 중에 리베라의 작품이 7점 있다고 했지만 훗날 그의 작품이 아닌 것으로 판명되었다. 로마로 유학

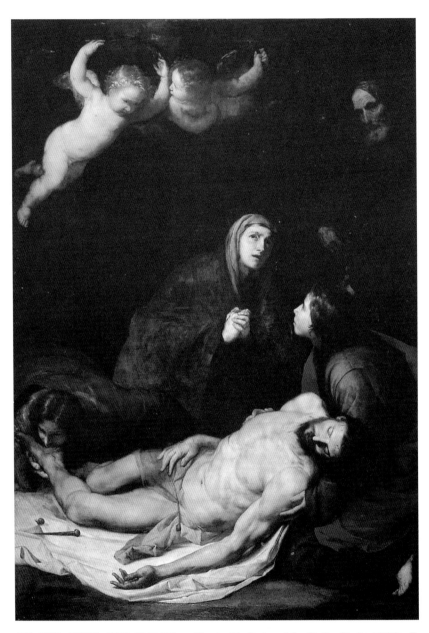

148 리베라, 〈피에타〉, 1637, 264×170cm, Church of the Certosa di San Martino, Naples 피에타는 죽은 예수의 몸을 떠받치고 비탄에 잠긴 성모 마리아의 모습을 묘사한, 그리스도교 미술에서 자주 등장하는 주제이다. 성모 마리아의 양편에 사도 요한과 막달라 마리아를 비롯한 다른 인물들이 묘사되는 경우도 있지만 대부분 성모 마리아와 예수만으로 이루어져 있다. 이 주제는 문학적인 근원에서 생겨난 것이 아니라 14세기초 독일 미술에서 처음 등장한 그리스도의 죽음을 비탄하는 주제에서 발전한 것이다.

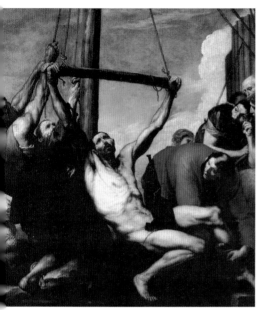

149 리베라, 〈성 빌립의 순교〉, 1639, 234×234cm, **Prado**
150 레옹 보나, 〈성 빌립의 순교〉, 1864, 28×29cm, **Musée Bonnat, Bayonne**

한 프랑스의 젊은 화가들은 나폴리로 가서 리베라의 작품에 감탄하고 그의 양식을
연구했을 것이다. 나폴리의 세르토사 디 상 마르티노 교회에 장식된 〈피에타〉[148]는
수많은 프랑스 화가들에 의해 모사되었다. 〈피에타〉와 〈성 빌립의 순교〉[149]는 프랑
스인에게 리베라의 어두운 면만을 보여주게 되었으나 18세기와 19세기 들어 과격
한 구성의 그의 많은 작품이 알려지자 그에 대한 인식이 달라졌다.

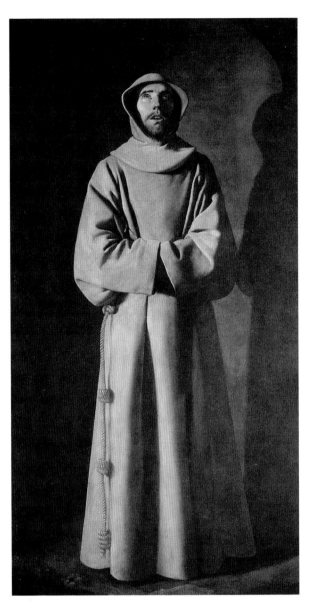

151 프란시스코 데 수르바란, 〈성 프란체스코〉, 1650-60년경, 209×
110cm, **Musée des Beaux-Arts, Lyon** 종교적인 주제를 다룬 그림으로 유명
한 수르바란의 작품은 카라바조 풍 자연주의와 테네브리즘이 특징이다. 그는
〈성 프란체스코〉를 모두 14점 그렸다. 아시시의 프란체스코(1182-1226)는
'신의 음유시인'이란 별칭을 얻었다. 1209년 11명의 제자를 거느리고 교황
인노켄티우스 3세를 만나 청빈을 주지로 한 '작은 형제의 모임'의 수도회칙의
인가를 청원하여 구두로 역속을 받은 뒤 이 회를 설립했다.

무리요의 명성에 가려진 수르바란

무리요의 여러 작품이 화상들을 통해 알려지면서 프랑스인에게 인기가 있었고, 벨라스케스의 작품은 실재로 볼 기회가 없어 프랑스인에게 제대로 알려지지 않았으며, 리베라의 걸작은 프랑스에 없어서 직접 볼 수는 없었지만 유명세를 얻을 수 있었던 반면, 프란시스코 데 수르바란(1598-1664)과 엘 그레코의 경우는 프랑스인에게 전혀 알려지지 않았다. 〈성 프란체스코〉[151]는 1800년 이전 프랑스에 소재한 수르바란의 유일한 작품이다. 작품의 사이즈가 컸음에도 불구하고 1793년 이전에 리용의 수도원 다락방에 있었고 1797년 이전에 화가이면서 화상 장-자크 드 봐시우가 리베라의 작품으로 알고 구입했다. 이 에피소드는 18세기 말 프랑스인이 스페인

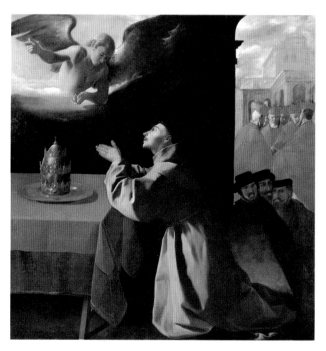

152 프란시스코 데 수르바란, 〈미래의 교황 그레고리 10세의 선출에 관해 천사에 의해 영감을 받는 성 보나벤투라(기도하는 성 보나벤투라)〉, 1629, 239× 222cm, **Gemäldegalerie Alte Meister, Staatliche Kunstsammlungen, Dresden**
보나벤투라(1221?-74)는 1257년 프란체스코 수도회 회장이 되어 수도회 조직 정비, 강화에 힘쓰다가 1273년 알바노의 주교이자 추기경이 되었다.

153 프란시스코 데 수르바란, 〈단지들이 있는 정물〉, 1635년경, 46×84cm, Prado 고대에도 움직이지 않는 물체의 형태 · 색채 · 질감 · 구도를 묘사한 장식용 프레스코화와 모자이크화가 없었던 것은 아니지만 정물이 작품의 보조적 요소에 머물지 않고 독립적 회화 장르로 등장한 것은 르네상스시대부터였다. 네덜란드의 초기 정물화는 해골 · 촛불 · 모래시계 등을 그려 인간의 유한함을 비유하거나 사계절의 꽃과 열매들을 한자리에 모아 자연의 순환을 상징적으로 나타냈다. 16, 17세기에 정물화가 대두된 요인은 주변 물체의 세부를 관찰하고 사실적으로 재현하는 것에 대한 관심이 생긴 데다 예술작품으로 자기 집을 장식하려는 중산계급이 등장하고 종교개혁에 따른 영향으로 초상화보다는 세속적 회화 주제에 관한 요구가 높아졌기 때문이다.

회화에 대해 얼마나 무지했는지를 말해준다.

수르바란은 1598년 스페인의 에스트레마두라에서 태어나 열여섯 살 때 세비야로 이주했으며, 30세에 세비야 시의 공식 화가가 되었다. 그는 외국에서 보낸 짧은 기간을 제외하고 세비야에서 약 30년 동안 살았다. 동시대의 벨라스케스와 마찬가지로 그도 카라바조의 작품에서 주로 영향을 받았으며 동시에 세비야 파 가운데 가장 걸출한 조각가 후안 마르티네스 몬타네스의 사실적인 조각에서도 배웠다. 수르바란은 1629~30년에 성 보나벤투라의 생애(2점이 루브르 뮤지엄에 소장되어 있다)[152]와 성 페트루스 놀라쿠스의 생애(2점이 프라도 뮤지엄에 소장되어 있다)를 다룬 연작을 그렸다. 이런 작품들은 그의 양식의 주된 특징인 깊이 있는 사실주의와 단순한 구도 및

색채와 결합된 조각적 형태 등을 명확하게 보여준다.

수르바란의 화풍은 이미 1629년 세비야에서 형성되었으며, 벨라스케스의 초기 작품과 리베라의 작품에 자극을 받아 진전된 것이다. 그의 화풍은 초상화와 정물화에 적합하지만 종교화에서 가장 독특한 표현을 이룩했다. 그는 신실한 신앙심을 표현하기 위해 다른 어느 화가보다도 더욱 자연주의를 이용했다. 그가 그린 사도·성인·수사들은 거의 조각적인 형태를 지니며 의상의 사소한 부분까지도 강조됨으로써 그들이 겪는 기적·환상·황홀경이 사실처럼 다가온다. 작품에 나타난 이러한 사실주의와 종교적 감수성의 독특한 결합은 트렌트 공의회(1545-63)가 예술가들에게 명한 반종교개혁 지침에 따른 것이다.

수르바란의 작품이 지닌 특징은 명상이나 기도를 하고 있는 수도사와 성인을 묘사한 단독 초상으로 대부분 1630년대에 제작되었다. 그는 14점의 〈성 프란체스코〉를 그렸고 성모상도 여러 점 그렸다. 수르바란은 배경의 풍경 묘사나 명상적인 분위기의 정물화에서도 탁월했다.[153] 말년에 이르러 그의 작품은 좀더 대중적이고 덜 금욕적인 무리요의 영향을 받아 힘과 장엄한 단순함이 사라졌다.

스페인에서 수르바란은 생전에 무리요의 명성에 가려져 있었지만 당시 스페인의 지배를 받던 라틴 아메리카의 식민지 화가들에게는 그곳으로 수출된 그의 작품을 통해 어느 정도 영향을 미쳤다. 1835년 스페인 수도원이 세속화됨에 따라 그의 작품은 유럽 전체로 팔려나갔으며 화가들 가운데 쿠르베·코로·마네·피카소가 그의 작품에 찬사를 보냈다. 카미유 코로는 〈명상하는 성 프란체스코〉[154]에 감동을 받아 1840~45년에 〈성 프란체스코〉[155]를 그렸고 마네도 1864~65년에 〈기도하는 수도승〉[156]을 그렸다.

스페인의 건축과 마찬가지로 스페인의 미술에서도 이탈리아 미술의 특색이 교묘하게 남아 있었는데, 이는 이탈리아에서 오랫동안 공부한 리베라와 그의 제자인 수르바란 및 크레타 섬 출생으로 베네치아와 로마에서 공부한 뒤 톨레도에 정착한 엘 그레코의 작품에서 대체로 발견된다. 그들의 공통적 특징은 격렬한 종교성으로 이는 곧 스페인 미술의 특징이었다. 라파엘로의 화풍을 연상시키는 마돈나를 그린 무리요만 하더라도 예외는 아니다. 리베라의 명암 대비는 순교자를 그린 그림에서

154 프란시스코 데 수르바란, 〈명상하는 성 프란체스코〉 부분, 1635-40년경, 152×99cm, National Gallery, London

155 카미유 코로, 〈성 프란체스코(무릎을 꿇고 기도하는 프란체스코 회 수도사)〉, 1840-45년경에 그린 것을 1870년경에 손질함, 48×34cm, Louvre

156 마네, 〈기도하는 수도승〉, 1864-65년경, 146.4×115cm, Museum of Fine Art, Boston

강하게 나타나며, 수르바란의 근엄하고 정결한 수도승 그림, 엘 그레코의 열광적인 종교화에서도 발견되는 등 이는 가톨릭의 나라 스페인다운 기풍으로 이런 의미에서 스페인 회화는 매우 종교적이었다고 말할 수 있다. 예외적으로 벨라스케스는 철저한 사실적 기법으로 스페인 회화를 유럽적인 수준으로까지 끌어올렸으며, 18세기 말에서 19세기에 걸친 고야는 괴기하고 환상적인 영역에서 근대 회화에의 길을 개척하였다.

157 벨라스케스, 〈데모크리토스〉, 1629년경, 98×81cm, **Musée des Beaux-Arts, Rouen** 이 작품은 벨라
스케스가 1629년 처음 이탈리아를 방문할 때 그린 것으로 추정된다. 그는 로마 회화와 르네상스 대가들의 작
품을 연구했는데, 이때부터 그의 작품은 은빛을 띤 차가운 색조를 보이며 초기 작품에 나타난 강한 명암의 대비
가 사라지고 붓질은 느슨해졌다.

티치아노와 조르조네 그리고 벨라스케스

"모델의 특정한 정신과 동작"을 드러낸 벨라스케스

프랑스에서 무리요가 인기 있었던 데 반해 벨라스케스의 진가가 알려지지 않은 이유는 오를레앙 소장품 중 〈모세의 발견〉이 훗날 벨라스케스의 작품이 아닌 것으로 밝혀졌고 당지비에조차 벨라스케스에 관해 무지했기 때문이다. 벨라스케스의 걸작 〈데모크리토스〉[157]가 프랑스에 있었지만 당지비에는 알지 못했다. 1692년부터 1797년까지 이 작품의 소재가 밝혀지지 않다가 1797년에 루엥의 화가 르몽니에가 구입했을 때만 해도 이 작품은 리베라의 것으로 알려져 있었다. 르몽니에가 1822년에 루엥의 보자르 뮤지엄에 리베라의 작품으로 기증했기 때문에 〈데모크리토스〉는 1881년까지 리베라의 작품으로 알려졌다. 벨라스케스가 프랑스인에게 인기를 얻지 못한 데는 이런 어이없는 일에도 그 원인이 있었다.

또한 당지비에와 마찬가지로 프랑스 비평가들은 벨라스케스의 훌륭한 작품을 대할 기회가 없었고 벨라스케스의 역사화와 초상화는 수준 낮은 사실주의에 근거하며 제2의 카라바조에 불과하다고 판단했다.

17세기 말 파피옹 드 라 페르테와 같은 비평가가 벨라스케스는 "자신이 그리는 모델의 특정한 정신과 동작을 드러낸다"고 호평했지만 사람들이 귀담아 듣지 않았다. 18세기 초에 명망 있는 미술품 감식가이면서 컬렉터인 피에르-장 마리에테도 벨라스케스는 "상상할 수도 없는 대담한 붓질을 사용하며 적절한 거리에서 놀라운

158 벨라스케스, 〈아라크네 우화(옷감 짜는 여인들)〉,
1657, 220×289cm, **Prado**

159 미켈란젤로, 시스티나 예배당 천장화의
〈스무점의 누드〉 중 일부, 1509-12

효과가 나타나도록 그리며 완벽한 환영조차 만들어낸다"고 했다. 마리에테는 1717~18년 비엔나에 체류했는데, 그곳에는 벨라스케스의 훌륭한 초상화가 많았으며 더러는 정물과 개를 배경으로 한 것들이다. 마리에테 자신도 벨라스케스의 작품 한 점을 소장하고 있었다.

벨라스케스의 〈아라크네 우화〉[158]는 〈옷감 짜는 여인들〉로 불리기도 한다. 그리스 신화에서 아라크네는 아테나와의 베짜기 시합에서 져서 거미가 되었다. 이 작품의 정경은 여러 수준에서 해석할 수 있는 중층적인 의미를 지닌다. 배경은 여신 아테나에 의해 거미로 변한 신화를 나타내지만, 벽에는 티치아노의 〈유로파의 약탈〉을 모사한 당시의 태피스트리가 걸려 있어서 궁정 부인들 앞에서 공연하고 있는 연극처럼 보인다. 한편 전경에는 유형이나 의상에서 동시대인으로 보이는 세 명의 옷감 짜는 여인이 있으며 이들은 미켈란젤로의 시스티나 예배당 천장화에 묘사된 남성 누드상[159]에서 따온 자세로 배열되었는데, 사실은 운명을 담당하는 세 여인을 나타낸 것이다. 평범한 것과 영웅적인 것, 동시대적인 것과 신화적인 것 사이의 복잡한 상호작용으로 인해 벨라스케스는 이상적인 예술과 풍속적인 예술 간의 전통적인 구분을 없애버렸다.

벨라스케스는 1599년 스페인의 세비야에서 태어나 24세까지 그곳에서 살았다. 그는 11살 때부터 17살 때까지 세비야에 미술 아카데미를 창설한 프란시스코 파체코(1564-1654)[160]로부터 수학하면서 이탈리아와 북유럽 르네상스 대가들의 양식을 배웠지만 조숙했으므로 18세 때에 이미 스승에게 영향을 끼칠 정도였다. 그리고 벨라스케스는 파체코의 딸과 결혼했다. 화가·학자·저술가인 파체코로부터 수학한 제자로는 벨라스케스 외에도 알론소 카노[161]와 수르바란이 있다. 파체코는 매너리즘과 스페인 바로크의 과도기에 속하지만 예술은 자연의 모방에서 종교에 대한 봉사라는 정신적 목적을 달성해야 한다고 주장하여 자연주의 양식에 가까웠다. 그는 종교 재판소의 회화 검열관을 역임하였으며 저서로는 『회화 예술, 고대성과 위대성』(1649)을 남겼는데, 이는 스페인 미술사의 중요한 사료가 된다.

파체코의 종교화 양식은 아카데믹한 이탈리아 화풍이지만 자연주의에 기초한 벨라스케스는 스승의 차가운 양식에 생기를 불어넣었다. 런던 내셔널 갤러리 소장

160 프란시스코 파체코, 〈순결한 수태와 시인 미구엘 시드〉, 1621, 150×109.2cm, **Sacristia de los Calices, Sevilla Cathedral** 파체코의 화풍은 냉정하고 건조하다.

161 알론소 카노, 〈순결한 수태〉, 1655, 높이 50cm, **Granada Cathedral, Sacristy, Spain** 우아하고 이해하기 쉬운 종교화를 주로 그린 카노는 16세기 베네치아 파 거장들의 영향을 받아 이전의 극적인 명암과 엄격한 조각적 모델링을 한층 부드럽게 진전시켰다.

162 벨라스케스, 〈순결한 수태의 성모〉, 1619년경, 135×101.6cm, **National Gallery, London**

〈순결한 수태의 성모〉[162], 프라도 뮤지엄 소장 〈동방박사의 경배〉(1619)와 〈십자가에 못 박힌 예수〉[174]와 같은 작품에서 그는 자연주의에 기초한 종교화를 소개했는데, 인물을 이상적으로 표현하지 않고 현실에서의 모습 그대로 묘사한 것이 특기할 만하다. 그러나 화면 전체가 실재로 보이더라도 빛을 이용하여 신적인 광채를 느끼게 했으며 이런 점은 베네치아 화가들이 난색 계통의 바탕 위에 그린 것을 상기시

163 벨라스케스, 〈마르타와 마리아의 집을 방문한 그리스도의 그림이 있는 부엌 장면〉, 1618년경, 60×
103.5cm, **National Gallery, London**

키며, 사실주의 묘사와 더불어서 강렬한 명암의 사용은 카라바조를 연상시킨다. 하
지만 유연하고 두터운 물감의 사용은 벨라스케스의 독창적인 방법이다. '순결한
수태 *Immaculate Conception*' 란 동정녀 마리아가 예수를 잉태한 순간부터 아담의 죄
(원죄)의 영향을 받지 않았다는 로마 가톨릭 교회 교리를 말하는데, '무원죄잉태
설', '무염시태' 라고도 한다. 가톨릭 교회는 이 교리를 옹호하기 위해 구약성서와
신약성서의 여러 본문을 인용했지만, 교리는 초기 교회가 일반적으로 마리아의 거
룩함을 인정한 데서 비롯된 것으로 보인다. 성모 마리아의 순결한 수태를 기념하는
축일은 12월 8일이다.

벨라스케스는 보데곤 시리즈를 그렸는데, 보데곤bodegone은 정물을 모티브로
하여 일상의 주제를 다룬 그림으로 종종 종교적 장면에 배경으로 첨가되었다. 이는
플랑드르의 떠들썩한 풍속화에서 유래한 것으로 스페인에서는 아직 널리 알려지기
전이었다. 〈마르타와 마리아의 집을 방문한 그리스도의 그림이 있는 부엌 장면〉[163]
에서 보데곤과 종교적 테마가 한데 결합되었음을 본다. 벨라스케스는 〈세비야의
물장수〉[164]에서 일상의 장면에 진지함과 위엄을 불어넣었다. 사물의 형상·재료·
표면에 대한 손의 감촉을 깊이 탐구하는 냉정한 사실주의 태도가 그로 하여금 인물

164 벨라스케스, 〈세비야의 물장수〉, 1620년경, 106.7×81cm. Wellington Museum, Apsley House, London

묘사에까지 이런 방법을 적용하게 했다. 20세에 그린 이 그림에 나타난 구도 · 색채 · 명암의 조절과 인물 및 모델들이 취하고 있는 자세의 자연스러움, 사실적 정물 묘사에서 그의 날카로운 관찰력과 뛰어난 붓놀림을 본다. 벨라스케스의 환상적인 초기 양식에서 볼 수 있는 단단한 모델링과 뚜렷한 명암 대비는 이탈리아의 화가 카라바조가 혁신한 것들 가운데 하나인 테네브리즘이라는 극적인 명암법과 매우 유사하다.

벨라스케스는 1622년에 마드리드를 잠시 방문했고 이듬해 재상 올리바레스 백작의 초대를 받아 다시 마드리드로 가서 펠리페 4세(1621-65년 재위)의 궁정 화가가 되어 여생을 그곳에서 보냈다. 초상화가로서의 그의 재능은 수도사 〈크리스토발 후아레스 데 리베라〉[165]와 같은 세비야시대의 초상화로 이미 알려져 있었다. 벨라스케스는 마드리드에 도착하고 얼마 안 되어 펠리페 4세의 초상을 그려 성공을 거두어 그 외에는 누구도 왕의 초상을 그리지 못한다는 약속과 함께 궁정 화가에 임명되었다. 궁정 화가로서의 그의 임무는 스페인 궁정 초상화의 경직되고 의례적인 양식에 개성을 부여하는 것이었다. 스승이자 장인인 파체코는 1649년에 발간한 『회화미술』에 다음과 같이 쓰고 있다.

> 벨라스케스는 위대한 군주로부터 매우 후하고 정중한 대접을 받았다. 그는 궁 안에 큼직한 화실을 가지고 있었으며, 왕은 그 화실의 열쇠와 전용 의자를 갖고 있어 거의 날마다 한가한 때는 그의 그림 그리는 장면을 구경하곤 했다.

벨라스케스는 궁정 초상화의 경직되고 의례적인 양식의 전통에 인간미를 부여하기 위해 모델들에게 자연스

165 벨라스케스, 〈크리스토발 후아레스 데 리베라〉, 1620, 207×148cm, Museo de Bellas Artes, Sevilla

166 벨라스케스, 〈돈 카를로스 왕자〉, 1626년경, 210×126cm, **Prado**

러운 포즈를 취하게 하고 장신구를 생략하여 인물들에 생명력과 개성을 부여했다. 펠리페 4세의 동생인 돈 카를로스 왕자의 전신 초상화 〈돈 카를로스 왕자〉[166]는 티치아노가 세운 스페인 왕가의 초상화 전통을 따르고 있으며 어느 정도 그의 양식에 영향을 받고 있다. 〈돈 카를로스 왕자〉와 〈갑옷을 입은 펠리페 4세〉[167]에서 보듯이 이 시기에 그린 초상화에서는 벨라스케스가 세비야에서 그린 그림들에서 볼 수 있는 상세한 묘사와 테네브리즘은 완화되었으며, 다만 얼굴과 손이 강조되고 밝은 배경을 바탕으로 어두운 색의 인물이 두드러진다. 벨라스케스의 작품은 티치아노를 뛰어넘어 자연스러움과 단순함을 더욱 강조했다. 벨라스케스는 르네상스의 전통에서 출발하여 루벤스 및 이탈리아의 베르니니와는 반대 방향으로 진전시켰다. 이런 점에서 그의 초상화는 이들의 이상화된 바로크 궁정 초상화와는 대조를 이룬다.[168, 169]

1628년에 플랑드르 바로크 양식의 대가 루벤스가 두 번째로 스페인 궁정을 방문했을 때 벨라스케스는 그를 만났고, 훗날 궁정 초상화를 그릴 때 루벤스의 정교한 장식과 화려한 채색을 어느 정도 받아들였다. 벨라스케스는 루벤스와 함께 마드리드 근처에 있는 에스코리알의 왕립 수도원[170]을 방문하고 그곳의 소장품을 본 뒤

168 벨라스케스, 〈작은 소녀의 초상〉, 1638-44년경, 51.5×41cm, The Hispanic Society of America, New York 벨라스케스의 초상화는 솔직하고 과장되지 않은 것이 특징이다. 그가 보여 주려고 한 것은 인간에 대한 이해였다.

169 벨라스케스, 〈카밀로 아스탈리〉, 1650-51년경, 61×48.5cm, The Hispanic Society of America, New York 벨라스케스가 1649-51년 왕실 컬렉션을 위해 그림과 고대 유물을 구입하고자 이탈리아를 두 번째 방문했을 때 그린 것이다.

170 엘 에스코리알 궁전 이 궁전은 톨레도의 후앙 보티스타와 헤르레라의 프란치스코가 1563년부터 1584년까지 지은 건축이다

〈**엘 에스코리알에 있는 산로렌조 수도원**〉 이곳에 펠리페 4세의 소장품들이 보존되었다. 벨라스케스는 루벤스와 함께 이곳에 와서 소장품들을 보고 그것들에 관해 이야기를 나눴다. 화가들은 이곳을 방문하고 많은 영감을 받아 새로운 작품들을 창작해냈다.

이탈리아에 가고 싶어 펠리페 4세로부터 여행허가와 함께 2년치 봉급을 받았다. 그는 올리바레스에게 따로 후원금과 추천장을 받아 1629년 8월 바르셀로나에서 배를 타고 제노바로 갔다. 당시 마드리드 주재 이탈리아 대사가 보낸 문서에 의하면 벨라스케스는 펠리페 4세와 올리바레스가 총애하는 젊은 초상화가로서 그림을 연구하고 발전시키기 위해 이탈리아로 갈 것이라고 언급되어 있다. 이 여행은 실제로 벨라스케스의 회화 발전에 중요한 영향을 미쳤다. 벨라스케스는 베네치아에 머물면서 16세기 후반 베네치아 파의 대가인 틴토레토(1518-94)의 작품을 모사한 후 로마로 향했다. 벨라스케스의 일대기를 쓴 파체코에 따르면 벨라스케스는 바티칸 궁전에 여러 개의 방을 얻고 바티칸 측으로부터 미켈란젤로의 〈최후의 심판〉과 라파엘로의 작품들을 모사해도 좋다는 허락을 받았으며, 바티칸에서의 고립된 생활에 싫증을 느끼고 메디치 빌라로 옮겼다. 그곳에는 고대 조각의 복제품들이 있어 모사할 수 있었다.[171] 이 후 그는 열병에 걸리는 바람에 스페인 대사관 근처로 주거지를 옮겨야만 했다. 로마에서 1년을 보낸 뒤 스페인으로 돌아가다가 중도에 나폴리에서 머물렀으며 1631년 초 마침내 마드리드에 도착했다.

벨라스케스가 이탈리아에서 그린 드로잉은 거의 현존하지 않는다. 그가 이탈리아에서 그린 몇 점의 그림들 가운데 로마에서 그린 것이라고 파체코가 말한 유명한 자화상은 복제품으로만 피렌체 우피치 미술관과 발렌시아 산카를로스 주립 미술관

171 벨라스케스, 〈로마에 있는 메디치 빌라 정원〉, 1629년경, 44×38cm, **Prado**

에 남아 있다. 그가 이탈리아를 방문한 동안 그린 주요 작품으로는 로마에서 그린 두 점의 〈야곱에게 보내진 요셉의 피묻은 외투〉[172]와 〈불카누스의 대장간에서의 아폴로〉[173]가 있으며, 이 작품들을 스페인 국왕에게 바쳤다고 한다.

그는 베네치아의 회화를 연구한 결과 공간·원근법·빛·색채의 처리와 보다 폭넓은 기법을 발전시켰는데, 이는 그가 일생 동안 추구한 시각적 현상에 대한 충실한 묘사에 있어 새로운 단계가 시작되었음을 보여준다. 벨라스케스는 이탈리아에서 돌아온 뒤 그의 생애에서 가장 많은 작품을 제작했다. 그는 다시 초상화가로서 중요한 직무를 맡았으며, 왕의 방들을 신화적 주제의 그림들로 장식하도록 의뢰받았다. 그 후 그의 종교적 작품들은 대단히 훌륭하고 독특한 성향을 띤다. 세비야에서 그린 초기 그림들의 경건한 분위기는 단순하고 자연스러우면서도 웅장한 구도를 띤 〈십자가에 못 박힌 예수〉[174]에서 감동적으로 표현되었다.

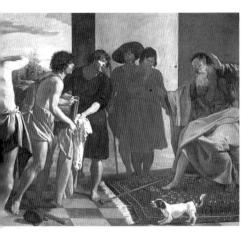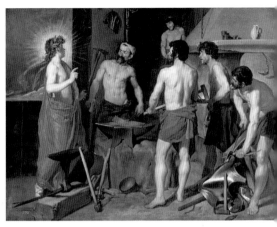

172 벨라스케스, 〈야곱에게 보내진 요셉의 피묻은 외투〉, 1630, 223×250cm, **Monastro del Escorial, Madrid** 야곱의 아들들이 요셉의 피 묻은 외투를 아버지에게 보여주면서 동생이 죽은 것처럼 거짓을 말하는 장면이다. 이 작품은 벨라스케스가 이탈리아를 여행할 때에 그린 것으로 바티칸에 있는 미켈란젤로와 라파엘로의 프레스코화를 상기시킨다. 이 작품에 나타난 색은 티치아노의 영향을 받은 것이다.
173 벨라스케스, 〈불카누스의 대장간에서의 아폴로〉, 1630, 222×290cm, **Prado**

 벨라스케스는 1635년에 펠리페 4세 재위 기간의 스페인의 군사적 승리를 기념하는 역사화를 열두 점 만들어 부엔 레티로 궁전의 '제국들의 홀 *Hall of the Empires*'을 장식했다. '제국들의 홀'은 스페인의 24개의 제국들이 형성된 후에 붙여진 명칭으로 이곳에서 궁전 예식들이 거행되었으며 스페인의 힘과 명성을 시위했다. 〈브레다의 항복〉[177]은 역사적 주제를 다룬 작품으로, 유일하게 현존하는 작품이다. 이 작품의 정교한 구도는 루벤스의 양식에 기초하지만 그는 세부의 정확한 정밀 묘사와 주요 인물들의 생동감 있는 묘사를 통해 실재감을 전달했다. 그가 그린 궁정 난쟁이들의 초상화는 왕과 귀족들의 것과 마찬가지로 공정하고 통찰력 있는 시각을 보여주는데, 난쟁이들의 기형성은 그들의 어색하고 틀에 박히지 않은 제스처와 개성적 표정을 통해 그리고 자유분방하고 대담한 붓놀림에 의해 뚜렷이 드러났다.

 벨라스케스는 1649년 초 두 번째로 이탈리아를 방문했다. 펠리페 4세가 교황 인노켄티우스 10세에게 보내는 선물로 생각되는 그림들의 운반을 그가 맡았을 것으로 추정된다. 이 여행의 주요 목적은 왕궁의 새로운 방들을 장식하기 위해 그림과 고미술품들을 구입하고, 그 방들의 천장을 장식하기 위해 프레스코 화가들을 고

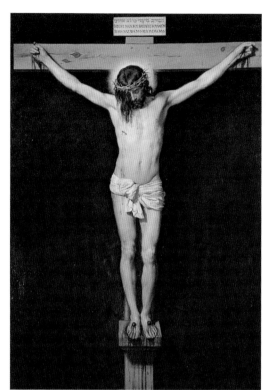

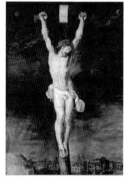

174 벨라스케스, 〈십자가에 못 박힌 예수〉, 1632년경, 125×169cm, **Prado**
175 루벤스, 〈십자가에 못 박힌 예수〉 부분, 1610년경, 105.5×74cm, **Statens Museum for Kunst, Copenhagen**
176 고야, 〈십자가에 못 박힌 예수〉, 1780년, 255×153cm, **Prado**

용하며, 스페인에 프레스코를 재도입하는 것이었다. 벨라스케스는 이탈리아 회화,
특히 티치아노의 작품에서 다시금 신선한 자극을 받았다. 그는 처음에 베네치아로
가서 티치아노·틴토레토·베로네세의 그림들을 구입했다. 벨라스케스는 로마에
서 프랑스 화가 니콜라 푸생과 이탈리아의 중요한 바로크 조각가 베르니니(1598-
1680) 등 유명한 예술가들 및 고위 성직자들과 친교를 맺었다. 그는 임무를 소홀히
하지 않으면서도 많은 그림을 그렸는데, 그것들 가운데 하나가 〈인노켄티우스 10
세〉[180]의 초상화이다. 벨라스케스는 이 그림으로 이탈리아에서도 유명해졌으며 지
속적으로 명성을 얻었다. 그는 귀족 출신이 아니라는 이유 때문에 1659년까지 산

177 벨라스케스, 〈브레다의 항복〉, 1634-35, 307.5×370.5cm, **Prado** 이 역사화는 브레다의 항복에 관한 것들이었다. 〈브레다의 항복〉은 현존하는 벨라스케스의 가장 큰 그림이다. 브레다를 거의 일 년 동안 포위한 끝에 네덜란드의 항복을 받아냈다. 네덜란드는 물자공급이 끊기자 1625년 6월에 항복했다. 화면 중앙에 네덜란드와 스페인의 두 장군 유스티누스 폰 나소와 암브로지오 스피놀라가 있다.

티아고 수도회에 들어가지 못할 만큼 어려움을 겪었지만 이 초상화로 인해 스페인 기사단의 회원이 되기 위한 매우 까다로운 신청 과정에서 교황의 후원을 얻었다.

　　벨라스케스의 마지막 작품은 1660년 봄 왕과 왕실을 따라 프랑스 국경으로 가서 루이 14세와 마리아 테레사 공주의 혼인식을 거행할 스페인 풍의 파빌리언을 장식한 것이다. 그는 마드리드에 돌아온 뒤 곧 병에 걸려 1660년 8월 6일에 사망했다. 그는 학생이나 직계 제자를 거의 두지 않았다. 그는 유럽에서 19세기초부터 명성을 얻기 시작했는데 그 무렵 외국(주로 영국)의 컬렉터들은 그가 세비야에서 그린 초기 그림들의 대부분을 입수했다. 그가 후기에 그린 공식적인 작품들의 대부분은 마드리드의 프라도 뮤지엄에 소장되어 있다.

178 벨라스케스, 〈바쿠스〉, 1628년경, 165×225cm, **Prado** 벨라스케스가 29세 때 그린 이 작품은 어두운 색조와 카라바조의 영향에 의한 명암법을 사용하여 그린 초기의 마지막 걸작이다. 그리스 · 로마 종교에서 풍작과 식물의 성장을 담당하는 자연신 바쿠스는 특히 술과 황홀경의 신 으로 알려져 있다.

179 티치아노, 〈주신 축제〉, 1520년경, 175×193cm, **Prado** 티치아노는 초기에 조르조네 의 기법을 따라 그렸으며 어떤 작품은 조르조네의 작품과 분간하기 어려울 정도였지만 1518년 부터 자유로운 동적인 표현으로 선배들의 영향에서 벗어났다.

벨라스케스의 선조 티치아노와 조르조네

벨라스케스가 1629년에 처음 이탈리아를 방문했을 때 왕을 위해 〈주정뱅이〉를 그렸는데, 이를 〈바쿠스〉[178]라고도 한다. 이 작품에서는 왕관을 쓴 바쿠스가 무리들 중에 있는 신화적 정경이 마드리드 교외의 산을 배경으로 하는 당시의 풍속 장면처럼 다루어졌으며, 리베라의 영향을 받은 사실주의 방법으로 그려졌다. 각 인물은 실재 모델을 직접 그렸지만 구성 전체가 매우 사려 깊게 착안되었다. 그는 티치아노의 〈주신 축제〉[179]에서, 그리고 유사한 주제를 다룬 독일계 네덜란드 화가 헨드리크 홀치위스가 제작한 판화에서 따온 구성 요소들을 결합시켰다. 이런 풍속화적 사실주의와 르네상스 대가들의 구성에 대한 결합은 벨라스케스 전생애에 걸쳐 나타나는 특징이다.

바쿠스는 수액, 즙, 자연 속의 생명수를 상징하는 존재로 간주되었으므로 그를 기려 흥청망청 잔치를 벌이는 의식이 성행했다. 바쿠스 숭배는 소아시아, 특히 프리기아와 리디아에서 오랫동안 성행했으며 아시아의 여러 신에 대한 숭배와 밀접하게 연관되어 있었다.

벨라스케스는 1640년대에 밝고 선명한 색조와 경묘한 필치로 화풍을 바꾸었다. 벨라스케스가 1649~51년에 궁정 컬렉션을 위해 그림과 고대 유물을 구입하기 위해 이탈리아를 두 번째 방문했을 때 로마에서 〈인노켄티우스 10세〉[180]를 그렸다. 벨라스케스는 이 초상화를 그릴 때, 라파엘로가 〈율리우스 2세의 초상〉[181]에서 처음 시도했으며 그 뒤 티치아노가 〈교황 바오로 3세와 그의 손자들 오타비오, 추기경 알레산드로 파르네세〉[183]를 그릴 때 사용한 교황 초상화의 전통양식을 따랐다. 강렬한 느낌을 주는 머리와 심홍색을 화려하게 배합한 커튼 · 의자 · 코프(겉옷) 등은 티치아노의 후기 양식을 능가하는 아주 섬세한 붓놀림과 능숙한 기법으로 그려져 있다. 오랫동안 스페인 밖에서 벨라스케스의 가장 유명한 작품으로 평가받은 이 초상화는 수없이 복제되었으며 그의 명성을 드높였다. 의자에 앉아 있는 교황의 모습을 그리기 전에 실물을 기초로 한 습작으로 그의 물라토(흑인과 에스파냐 계 백인의 혼혈) 노예인 후안 데 파레하(1650년 벨라스케스가 해방시켜줌)의 초상을 그렸다. 이것은 예외적인 비공식 초상화로 대담하게 그려진 것이 특기할 만하며 친근하고 생생한 초

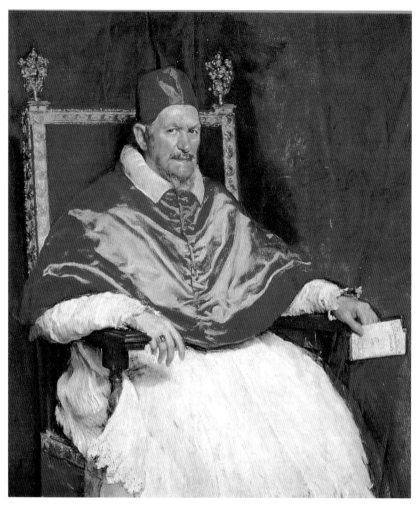

180 벨라스케스, 〈인노켄티우스 10세〉, 1650, 140×120cm, **Galleria Doria Pamphil, Rome**

181 라파엘로, 〈율리우스 2세의 초상〉, 1511-12, 108×80.7cm, **National Gallery, London** 라파엘로는 대가들의 기법을 자기의 것으로 소화하여 선의 율동적인 조화, 인물 태도의 고요함, 용모의 청순함 등에서 독자 성을 나타냈다.

182 티치아노, 〈모자를 벗은 교황 바오로 3세〉, 1543, 106×85cm, **Museo Nazionale di Cappodimonte, Naples** 이것은 티치아노가 볼로냐에서 그린 작품으로 교황 바오로의 초상화로는 처음 그린 것이다. 티치아노 는 모델의 성격을 예리하게 묘사하여 사실성에 투철했음을 보여준다.

183 티치아노, 〈교황 바오로 3세와 그의 손자들 오타비오, 추기경 알레산드로 파르네세〉, 1545-46, 200 ×173cm, **Museo Nazionale di Capodimonte, Naples**

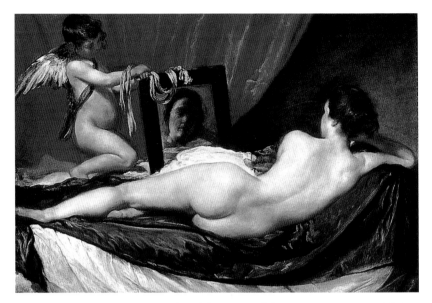

184 벨라스케스, 〈거울 앞의 비너스(로케비 비너스)〉, 1644년경, 122.5×177cm, **National Gallery, London** 이 작품에서 비너스 여신은 여성의 관능적인 미를 표현하기 위한 구실의 일환으로 사용되었다. 비너스는 침대 위에 기대어 누운 채 아들 큐피트가 들고 있는 거울을 바라보고 있다.

상의 효과를 강하게 자아낸 것으로 알려져 있다. 이 초상화는 1970년에 554만 4천 달러에 팔렸으며 그 값은 당시 경매된 미술품의 가격으로는 가장 높은 것이었다.

벨라스케스의 유일한 누드화인 〈거울 앞의 비너스(로케비 비너스)〉[184]도 로마에서 그려졌으며, 조르조네 다 카스텔프랑코(1476/8-1510)와 티치아노의 전통을 계승한 것이다. 이 작품은 스페인 국무대신의 아들 카르피오를 위해 그린 것으로 전한다.

베네치아 미술의 최고 전성기를 주도한 티치아노는 조르조네처럼 조반니 벨리니의 작업장에서 수학하며 스승의 영향을 받았고 조르조네의 서정적인 양식에서 영향을 받았다. 조르조네의 이름은 현재 남아 있는 1507, 1508년의 두 자료에 초르치 다 카스텔프랑코(베네치아의 방언), 즉 카스텔프랑코의 조르조로 기록되어 있다. 오늘날 관례적으로 사용되는 조르조네라는 이름은 1528년 그리마니 컬렉션의 작품목록에서 최초로 등장한다. 이 이름은 '키가 큰 조르조' 또는 '몸집이 큰 조르조'라는 뜻으로 그가 덩치가 큰 사람이었음을 암시한다. 전하는 바에 따르면 그는

미남이고 호색적이었다. 르네상스기의 유명한 미술 후원자인 만토바의 이사벨라 데스테와 그녀의 대리인인 베네치아의 타데오 알바노 사이에 오고 간 1510년 10월 25일 편지에는 조르조네가 그 무렵 베네치아에 널리 퍼져 있던 흑사병에 걸려 바로 얼마 전에 죽었음을 언급하고 있다. 그를 다룬 기록 중 가장 최초의 것은 바사리가 쓴 『예술가 열전』이다. 그것은 조르조네의 평범한 태생, 고상한 정신, 인간적인 매력을 강조하고 있지만 이런 특징은 바사리가 조르조네의 작품이 지닌 시적 특성을 기초로 나름대로 상상한 결과임이 확실하다. 청년 조르조네가 1490년경 베네치아에 가서 당대의 가장 뛰어난 대가인 조반니 벨리니 밑에서 공부했다고 추정되는데, 조르조네의 작품에 나타난 기법과 색채, 분위기가 벨리니의 후기 양식과 비슷하기 때문이다. 조르조네가 1490년대에 조반니 벨리니의 작업장에서 티치아노를 만난 것으로 짐작된다. 벨리니의 그림에서 가장 주목할 만한 점은 자연광을 이용하여 그늘 속에서 찬란하게 반사되는 면을 표현한 색채이다. 대부분의 동시대 피렌체 화가들과는 달리 그의 작품은 본질적으로 명상적이고 동적이지 않다.

조르조네는 새로운 회화의 창시자로서 미술사에 남아 있다. 그는 스승 벨리니가 이룩한 색채와 구도에 자신이 터득한 색채, 분위기, 비례를 이용해 인물과 풍경이 한 덩어리처럼 일체가 된 새로운 기법을 창조하는 데 기여했다. 살아 있는 동안에는 소수의 컬렉터와 예술가들에게 찬사를 받았으며 그의 실험적 화풍은 티치아노에게 계승되어 더욱 발전했다. 조르조네는 티치아노와 더불어 회화에 새로운 차원을 부여했다고 말할 수 있다.

티치아노와 조르조네의 관계는 긴밀했는데, 1508~09년 조르조네에게 위촉된 베네치아의 독일인 교역소의 외벽 프레스코화를 두 사람이 함께 장식했고, 1510년 조르조네가 사망한 후 수많은 미완성 작품을 티치아노가 완성했다. 그의 가장 초기 작품으로 알려진 〈왕좌에 앉은 성 마가와 성인들〉[186]에는 조르조네의 〈카스텔프랑코 마돈나〉[185]를 상기시키는 요소들이 있다. 보통 조르조네를 피렌체 파의 조형적 형태주의에 대하여 회화적인 색채주의를 특색으로 삼은 베네치아 파 회화의 전환점을 그은 화가로 평가하고 있지만, 서명과 제작연도가 있는 작품이 한 점도 남아 있지 않아 미술사에서 차지하는 그의 위치는 논쟁의 여지가 많다. 게다가 젊은 나

185 조르조네, 〈카스텔프랑코 마돈나〉, 1505년경, 200×152cm, **Duomo of Castelfranco Veneto** 이 작품은 조반니 벨리니의 후기 작품에서 영향을 받았음을 보여주며 움브리아 파였던 페루지노의 그림에서 볼 수 있는 부드러움을 전한다. 화면은 강한 수평 분할선으로 구성되어 있는데, 위쪽에는 마돈나가 꿈 같은 풍경을 배경으로 옥좌에 앉아 있다. 두 명의 성인이 있는 아랫부분은 복원상태가 좋지 않다.

186 티치아노, 〈왕좌에 앉은 성 마가와 성인들〉, 1510년경, 218×149cm, **Santa Maria della Salure, Venice**

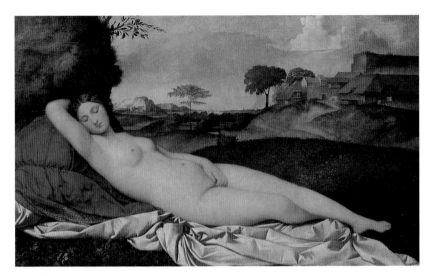

187 조르조네, 〈풍경 속의 잠자는 비너스〉, 1508, 108×174cm, **Gemäldegalerie, Dresden**

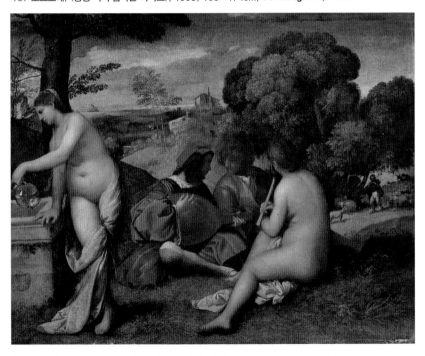

188 티치아노, 〈전원의 연주〉, 1510-11년경, 110×138cm, **Louvre** 〈전원의 연주〉에 묘사된 두 명의 나부
는 조르조네가 그린 것으로 보이지만, 지금은 대체로 이 작품을 티치아노의 작품으로 본다. 이 그림의 모사본을
보면 풍경 부분이 상당히 바뀌었음을 알 수 있다.

이에 병으로 요절한 후 그의 작업장에 미완성으로 남아 있던 많은 캔버스화를 젊은 티치아노를 비롯한 제자들이 완성시켰기 때문에 더욱 혼란스럽다. 조르조네는 공적인 후원자를 위한 대형 장식화보다는 개인 컬렉터를 위해 소형 유화를 그린 최초의 화가이다.

조르조네가 사망할 당시 미완성으로 남아 있던 그림 중 〈풍경 속의 잠자는 비너스〉[187]와 〈전원의 연주〉[188]는 많은 논란을 불러일으키고 있다. 베네치아의 귀족 마르칸토니오 미키엘은 〈풍경 속의 잠자는 비너스〉를 보고 티치아노가 완성했다고 지적했다. 〈전원의 연주〉는 17세기 이래 조르조네의 대표작으로 여겨져왔으나 20세기의 학자들은 중앙 인물의 명확한 묘사와 현저한 심리적 표현으로 미루어 티치아노가 그린 것으로 간주한다. 신화를 주제로 한 초기 작품에서 시적인 이상향의 세계만을 그린 조르조네의 영향이 드러나는데, 이는 16세기 이탈리아의 애정시에서 엿볼 수 있는 목가적인 세계에서 영감을 받은 것이다. 티치아노도 이런 시적인 분위기를 선호했다.

〈폭풍〉[189]은 폭풍우가 몰아치기 직전의 상태를 극적으로 표현한 작품으로 여기서는 자연이 시적으로 해석되었다. 자연에 대한 이런 감정은 또한 르네상스기의 중요한 철학자인 피에트로 폼포나치를 중심으로 형성된 베네치아와 파도바의 동시대 인문주의자들의 자연주의 철학과 밀접한 관계가 있다. 전경에 앉아 있는 두 사람에 대해서는 그 의미가 여러 가지로 해석되어 왔지만 정확한 것은 하나도 없다. 미키엘은 그들을 군인과 집시로 해석했다. 르네상스 화가라면 의미 없이 두 명의 모호한 인물을 그리지는 않았을 것이므로 그들은 낭만적이고 아르카디아적인 자연을 묘사한 문학 작품에서 유래한 것으로 추측된다. 〈카스텔프랑코 마돈나〉와 비교하면 화면의 분위기가 완전히 변하기 시작한 것으로 이런 변화는 당시 상당한 찬사를 받았으며 또한 후계자들에게 큰 영향을 미쳤다. 이 작품이 높이 평가받는 이유는 도시를 덮치려는 폭풍의 무거운 분위기에 풍경과 인물이 세부적인 면까지 모두 종속되어 있다는 점이다.

티치아노가 조르조네의 양식으로 그린 마지막 작품은 1515년경에 그린 〈남자의 세 시기〉[190]이다. 젊은 남녀의 육체적 사랑이 조심스럽게 표현되어 있으며 감미

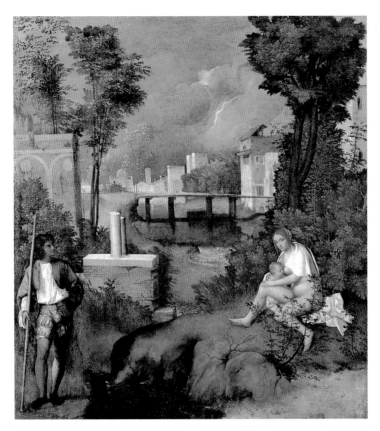

189 조르조네, 〈폭풍〉, 1510년경, 78×72cm, Gallerie dell' Accademia, Venice 장면 전체
에는 숨이 막힐 것 같은 무더위가 스며들어 있고 이를 좀더 강조하기 위해 색채의 농담이 조절되
었다. 이는 그림의 분위기가 매우 중요한 역할을 하는 르네상스 최초의 작품으로 인정받는다.

로우면서 슬픈 분위기가 감도는 작품이다.

1516년 벨리니가 타계하자 티치아노는 베네치아 공화국의 공식화가로 임명되
었다. 그는 자신의 세속성과 조르조네의 시정을 융합하여 1516년경에 〈성스러운
사랑과 세속적인 사랑〉[191]이라는 제목의 불가사의한 우의화를 그렸다. 옷을 벗은
여인과 옷을 입은 여인을 대조시켜 그리스도교적인 사랑과 이교적인 사랑을 표현
한 이 작품의 우의를 이해하기는 쉽지 않지만, 일반적으로 신플라톤주의의 이론과
상징적 의미에 따라 두 여성이 쌍둥이 비너스라고 해석하고 있다. 즉 왼편에 있는
지상의 비너스는 물질적이며 지적인 자연의 생식력을 나타내는 반면 오른편의 벌

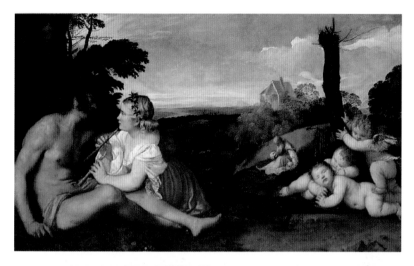

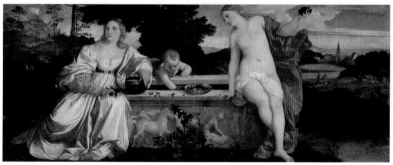

190 티치아노, 〈남자의 세 시기〉, 1511-12년경, 90×151cm, National Gallery of Scotland, Edinburgh
191 티치아노, 〈성스러운 사랑과 세속적인 사랑〉, 1514년경, 118×279cm, Galleria Borghese, Rome

거벗은 비너스는 영원하고 신성한 사랑을 나타낸다. 〈성스러운 사랑과 세속적인
사랑〉을 효시로 그는 종교화 · 신화화 · 초상화 분야에서 생생한 색채와 동세를 지
닌 화려한 작품을 지속적으로 제작했다. 일련의 대제단화 가운데 〈성모승천〉[192]이
최초로 제작되었다. 이 작품은 〈아순타〉로도 불리는데, 아순타는 라틴어 아숨프티
오assumptio로 '기꺼이 받아들인다'라는 뜻이다. 즉 성모의 승천을 하늘에서 기꺼이
받아들인다는 의미이다. 이 작품은 티치아노가 베니스에서 유화로 공식적으로 위
임받은 주요 작품들 중 첫 번째 제작한 것이다. 그는 이 작품을 그리게 된 것을 자
랑스럽게 여겼으며 앉아 있는 성 베드로 아래 오른편에 서명했다. 1518~23년 에

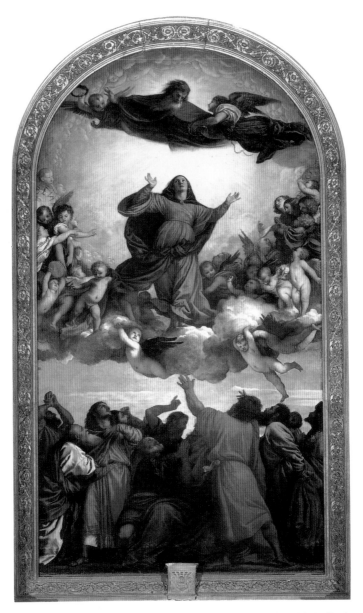

192 티치아노, 〈성모 승천(아순타)〉, 1516-18, 690×360cm, **Santa Maria Glovisa dei Frari, Venice** 티치아노가 1516년과 38년 사이에 그린 종교화들 중 가장 혁신적인 대작에 속한다. 이 작품은 베네치아의 산타마리아 데이 프라리 교회의 주제단에 놓여 있어 성모의 승리가 나타내는 장엄한 광경을 더욱 돋보이게 한다. 성모는 천사들과 함께 승천하고 있으며 사도들은 이 기적을 보고 놀란 모습들이다. 작품에 나타난 성모의 자세와 구도를 보면 티치아노가 당대의 라파엘로에게서 영향을 받았음을 알 수 있다.

193 티치아노, 〈바쿠스와 아리아드네〉, 1520-24, 175×190cm, National Gallery, London 이 작품은 다양한 고전 문헌을 참조로 해서 그린 것으로 추정된다. 아리아드네는 크레테 왕의 딸이다. 그녀는 테세우스를 사랑했으므로 아버지의 미로로부터 탈출할 수 있도록 그를 도와주었다. 테세우스는 아리아드네와 함께 아테네로 가던 중 나소스에서 아리아드네를 버렸다. 아리아드네는 그곳에서 바쿠스 신의 연인이 되었다. 왼편 그녀 위 하늘에 '북쪽 큰곰자리'가 보이는데 다른 신화에 의하면 그녀는 결국 이 별자리로 변용되었다고 한다.

스테 가의 알폰소를 위해 세 점의 신화화 〈비너스에 대한 봉헌〉, 〈바쿠스 제〉, 〈바쿠스와 아리아드네〉[193]를 그렸는데, 종교화와 유사한 색채와 동세기법을 사용했다. 〈바쿠스와 아리아드네〉는 쾌활한 분위기와 이교도적인 자유분방함 및 절묘한 유머 감각으로 그리스 · 로마 신화의 목가적 세계를 해석하고 있어 르네상스 미술의 기적으로 손꼽힌다. 의도적으로 비대칭을 이루도록 나누어놓은 인물들의 무리는 녹음이 우거진 풍경 속에 따뜻하고 풍부한 색채로 조화롭게 표현되어 있다.

194 티치아노, 〈주피터와 안티오페(프라도의 비너스)〉, 1535-40, 1560년경에 다시 작업했음. 196×
385cm, **Louvre** 화면에 비스듬히 누운 여인 누드의 전형은 조르조네의 〈풍경 속의 잠자는 비너스〉에서 찾아
볼 수 있다. 비너스는 원래 로마 신화에 등장한 채소밭의 여신이었으나 그 특성이 그리스 신화의 아프로디테와
일치하므로 아프로디테와 동일시되었다. 비너스는 로마시대부터 르네상스시대를 거치면서 특정 민족 신화의
틀을 벗어나 여성의 원형으로 서양 문학과 미술에서 폭넓게 다루어졌다.

187-1 조르조네, 〈풍경 속의 잠자는 비너스〉 부분

모방에서 창조로

비너스 또는 올랭피아의 역사

1530년경부터 티치아노의 양식에 변화가 생겼다. 이전의 활기 넘치는 표현은 좀더 억제된 명상적인 색조로 달라졌다. 티치아노는 적색과 청색처럼 강렬하게 대조되는 색채를 배열하는 대신, 황색이나 어둡고 차분한 색조들을 사용하였다. 구도에서도 과거와 같은 대담함은 사라졌다. 요정, 사티로스, 사냥꾼이 있는 전원 풍경을 묘사한 〈쥬피터와 안티오페(프라도의 비너스)〉**194**에서는 화면이 대조적으로 균형잡힌 두 부분으로 나누어져 있으며 격한 운동을 표현한 부분은 거의 없다. 티치아노는 이 작품을 가리켜서 "풍경과 사티로스를 배경으로 한 벌거벗은 여인"이라고 했다. 이것을 '프라도 비너스'라고 부르게 된 것은 이 작품이 오랫동안 프라도 궁전에 장식되어 있었기 때문이다. 비스듬히 누워 있는 누드를 비너스라고 부른 것이다. 실제로는 사티로스의 형상을 한 주피터가 왕의 딸 안티오페에게 다가가는 장면이다.

1530년대에 티치아노의 명성은 전유럽으로 확산되었다. 그는 1530년에 처음으로 신성 로마 제국 황제 카를 5세를 만났으며 3년 후에는 오스트리아에서 화가 자이제네거의 작품을 기초로 하여 황제의 초상을 그리게 된다. 합스부르크 왕가의 궁정 화가인 자이제네거는 1532년 신성 로마 제국의 황제 카를 5세의 실물 크기의 전신 초상화를 그렸다. 티치아노는 자이제네거가 그린 초상화를 약간 변형함으로써

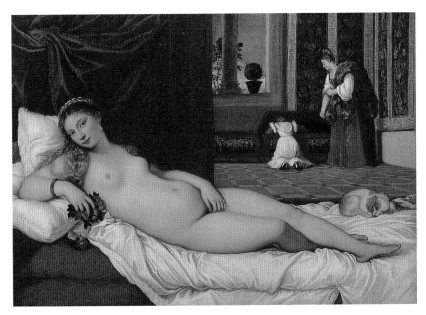

195 티치아노, 〈우르비노의 비너스〉, 1538년경, 119×165cm, Uffizi 티치아노는 누드의 여인이 오른손에 장미를 들게 했는데, 장미는 비너스를 상징하는 꽃이다. 여인의 누드는 아름다움의 이상을 반영한 것이며 성기 르네상스의 전형적인 에로틱한 모습이다. 여인의 이마가 넓은데, 당시에는 드문 경우이다. 여인의 머리카락은 금발인데, 이탈리아 대부분의 여인은 검정색으로 금발은 가장 유행을 따른 것이다.

196 고야, 〈벌거벗은 마하〉, 1798-1805, 97×190cm, Prado 이 작품에서 스페인의 전통적인 여성이 잠 자는 비너스라는 고전적 주제에서 벗어나 강한 리얼리티로 표현되어 있다.

황제의 위엄이 나타나게 했는데, 그 결과 카를 5세로부터 칭찬을 듣고 궁정 화가에 임명되었으며 기사 작위도 받았다. 그는 이탈리아 제후들에게도 인기가 있었고 우르비노의 공작 프란체스코 마리아 델라 로베레와 그의 부인의 초상을 그렸다. 프란체스코는 추기경을 맨손으로 때려 죽인 적이 있을 정도로 성격이 매우 거칠고 급했지만 회화를 매우 좋아했다. 베니스에 궁전을 갖고 있었던 그는 1538년 10월에 독살된 것으로 알려졌다.

티치아노는 공작의 아들 귀도발도 델라 로베레의 주문으로 〈우르비노의 비너스〉[195]를 그렸는데, 누드 인물은 조르조네의 〈풍경 속의 잠자는 비너스〉[187]와 거의 동일한 포즈를 취하고 있지만 현실 세계와 거리감을 느끼게 하는 조르조네의 전원시적인 분위기는 좀더 직접적인 관능면에서의 호소력으로 대체되었다. 티치아노의 이상화된 여체의 묘사와 자세는 변함없으나, 다만 비너스가 깨어 있는 모습으로 궁전의 커다란 방에 놓인 소파에 비스듬히 누워 있다. 〈풍경 속의 잠자는 비너스〉와 〈우르비노의 비너스〉 모두 비길 데 없이 빼어난 형태미를 보여준다. 티치아노는 이 관능적인 주제를 평생 동안 여러 번 반복해서 절제와 운치 있게 그렸다. 〈우르비노의 비너스〉를 그릴 때 귀도발도의 나이는 25살이었고 티치아노는 그의 나이에 두 배가량 되었다. 귀도발도는 이 작품이 자신의 애인을 그린 것이라서 소중하게 보관했다고 알려지기도 한다. 일설에 의하면 티치아노가 자신의 애인을 그린 것이라도 하는데, 19세기에는 그림의 모델이 귀도발도의 어머니 엘레오노라는 루머가 떠돌았는데, 티치아노가 그린 그녀의 초상과 닮았으므로 그 루머는 신빙성이 있었다. 그러나 세 가지 설 모두 증명되지는 않았다. 귀도발도는 아버지의 뒤를 이어 1574년 타계할 때까지 정기적으로 회화를 주문했다.

앵그르는 〈우르비노의 비너스〉에 영감을 얻어 〈그랑드 오달리스크〉[197]를 그렸고. 피카소는 앵그르의 〈그랑드 오달리스크〉를 모사했다.[199] 오달리스크는 터키어로 '후궁'이라는 뜻이다. 앵그르는 이 오리엔탈 비너스의 사지를 꽃잎처럼 부드럽고 눈부시게 표현했다. 그는 동방을 여행한 적이 없지만 그곳을 여행한 유럽인들이 쓴 기행문이나 책자를 통해 알고 있었다. 그는 피상적인 지식으로 자신의 상상력에 의존해서 후궁의 모습을 묘사했는데 이런 이국적 주제의 그림은 낭만주의 회화라

197 앵그르, 〈그랑드 오달리스크〉, 1814, 91×163cm, **Louvre** 오달리스크는 터키 황제의 후궁을 말한다. 앵그르는 그리스 조각을 연상시키는 우아한 여인의 누드화에서 묘기를 발휘했다. 이 작품은 카롤린 뮐러 여왕의 의뢰로 그렸지만 여왕에게 전해지지 않고 프로이센 왕의 시종장 풀타레스 고르제 백작이 1819년에 구입했다. 오달리스크란 터키 궁전의 궁녀를 지칭하며 이 작품에서의 여인의 허리가 길다는 이유로 혹평을 받기도 했지만 앵그르의 걸작으로 꼽힌다.

198 마네, 〈올랭피아〉, 1863 130.5×190cm, **Orsay** 마네는 여인의 발끝에 보일 듯 말 듯 고양이를 묘사했는데 에로틱한 분위기가 고양이로 인해 한껏 고조되었다. 〈우르비노의 비너스〉에서의 잠든 개를 고양이로 대체시킨 것이다.

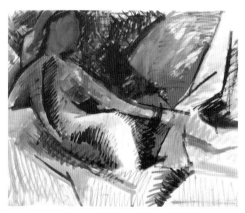 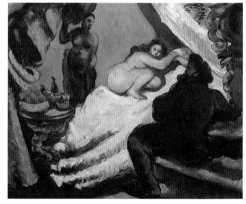

199 피카소, 〈앵그르의 그랑드 오달리스크를 모사〉, 1907, 48×63cm, **Musée du Picasso, Paris**
200 세잔, 〈현대판 올랭피아〉, 1869-70, 57×55cm, 개인소장 세잔은 마네의 〈올랭피아〉를 패러디했다.

고 단정해서 말할 수 있는 작품이다.

　마네는 1863년에 〈올랭피아〉[198]를 그려 1865년 살롱전을 통해 소개한 후 문제작으로 사람들의 입에 오르게 되는데, 사람들은 이 그림을 "고양이와 함께 한 비너스"라고 불렀다. 마네는 1856년 이탈리아를 두 번째 여행할 때 우피치 미술관에서 〈우르비노의 비너스〉를 모사했다. 마네는 티치아노의 주제를 새롭게 재해석하면서 여신을 상징하는 비너스 대신에 벌거벗은 모델을 침대에 누이고 옆에는 흑인 하녀를 세웠다. 모델은 그가 선호하는 빅토린 뫼랑이고 올랭피아라는 이름은 당시 화류계에서 흔한 이름이다. 올랭피아란 이름의 인물 중 올랭피아 말다치니 팜필리가 있는데, 마네가 이 그림을 그릴 때 특별히 이 여인을 염두에 둔 것 같다. 교황 인노켄티우스 10세 동생의 미망인이었던 이 여인은 교황의 애인이 되어 권력을 행사했다. 벨라스케스가 로마에서 〈인노켄티우스 10세〉[180]의 초상을 그린 것으로 유명한데, 이 여인의 초상도 그렸다. 마네는 그 작품에 관심이 많았다. 당시 교황과 올랭피아와의 관계는 오늘날보다 훨씬 널리 사람들에게 알려져 있었다. 마네의 〈올랭피아〉에는 고야의 〈벌거벗은 마하〉[196] 그리고 앵그르의 〈그랑드 오달리스크〉, 〈노예와 함께 있는 오달리스크〉의 요소도 혼용되어 있다. 드가의 말대로 마네는 다양한 데서 영감을 얻었으며 그 요소들을 자신의 구성요소로 사용했다. 〈올랭피아〉는 비평가들로부터 혹평을 받았지만, 보들레르는 마네에게 용기를 북돋아주었다. 세잔이 마네의 〈올랭피아〉를 패러디하여 〈현대판 올랭피아〉[200]를 그렸는데, 비평가 루이 르루아는 『르 샤리바리』에서 혹평했다.

　자네는 이런 시간에 나더러 〈현대판 올랭피아〉에 관해 말하라는 건가? 쪼그리고 누운 추악한 여자의 몸에서 흑인 하녀가 베일을 걷어내는 광경을 넋을 잃고 쳐다보는 저 한심한 친구! 혹시 자네는 마네의 〈올랭피아〉를 기억하는가? 그 작품은 세잔이란 자의 작품에 비하면 데생, 정확도, 마무리 등이 탁월한 걸작이지. (1874년 4월 25일)

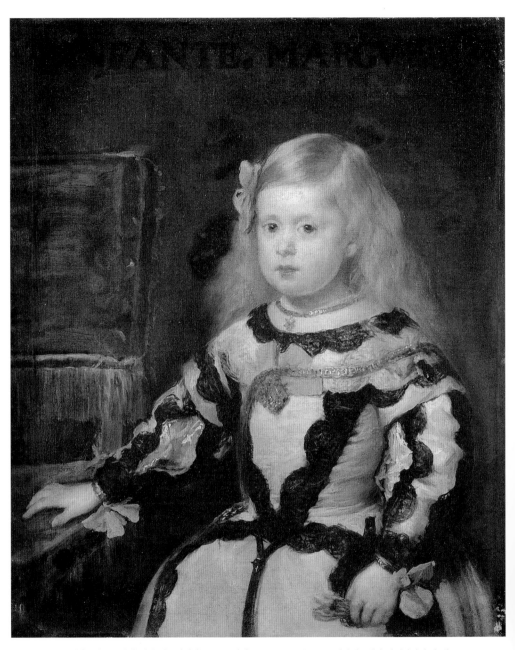

201 벨라스케스, 〈어린 왕녀 마르가리타〉, 1653년경, 70×58cm, Louvre 펠리페 4세와 마리아나의 딸 네 살난 공주의 초상이다. 벨라스케스가 그린 어린이의 모습은 훗날 프랑스 화가들에게 규범이 되었다. 그는 이 작품을 그리면서 청록색 · 진홍색 · 은색을 빛나는 색채로 밝게 사용했다.

〈어린 왕녀 마르가리타〉

벨라스케스는 1651년 여름 마드리드로 돌아가 펠리페 4세의 환대를 받았다. 펠리페 4세는 1652년 왕의 방들을 정리하고 왕의 여행을 준비하는 직책인 궁정의 시종에 그를 임명했다.

펠리페 4세의 첫 번째 아내는 프랑스 앙리 4세의 딸 엘리자베스(스페인어로는 이사벨라)[202]였다. 1644년 그녀가 죽은 뒤 신성 로마 제국 황제 오스트리아의 페르디난드 3세의 딸 마리아나와 결혼했다. 벨라스케스가 돌아오자 펠리페 4세는 그에게 왕비 마리아나와 그녀의 자녀들의 새로운 초상화를 그리게 했다. 벨라스케스는 왕비의 초상화[203]와 왕의 맏딸인 마리아 테레사 공주의 초상화[204]에서 유사한 구도법을 사용했으며, 많은 화실에서 이 작품들의 복제가 이루어졌다. 왕가의 여인들은 커다란 머리장식을 하고 버팀살대로 장식한 치마를 입고 있어 마치 인형같이 묘사되어

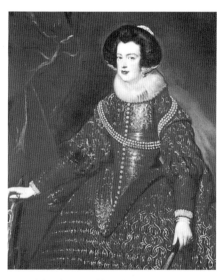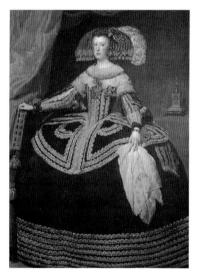

202 벨라스케스, 〈부르봉의 이사벨라〉, 1632, 132×101.5cm, **Art Institute of Chicago** 펠리페 4세의 첫 번째 아내. 이 작품은 원래 이사벨라의 전신을 그린 것인데, 훗날 아랫부분이 잘려나갔다.

203 벨라스케스, 〈신성 로마 제국 황제 페르디난드 3세의 딸 마리아나〉, 1652-53, 234×131.5cm, **Prado** 펠리페 4세의 두 번째 아내. 열아홉 살의 왕비는 1649년에 그녀의 외삼촌 펠리페 4세와 결혼했다. 여기에서 정성들여 만들어진 드레스가 그녀를 압도하고 있다. 이 작품은 벨라스케스가 1651년 두 번째 이탈리아 여행에서 돌아온 후 이듬해에 궁전화가로 지명된 후에 그린 것이다.

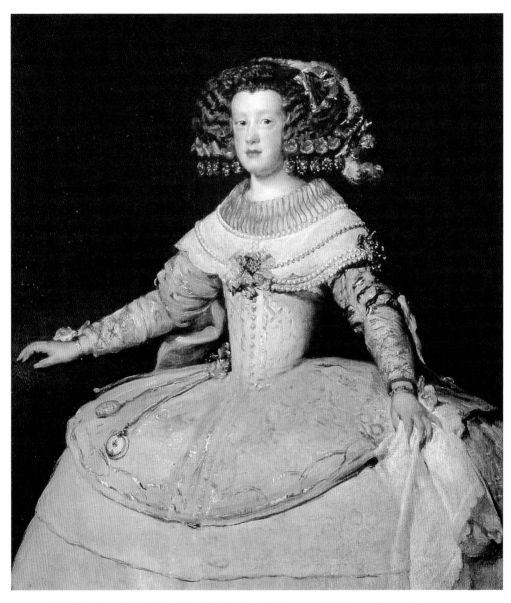

204 벨라스케스, 〈왕녀 마리아 테레사〉, 1652-53, 127×98.5cm, **Kunsthistorisches Museum, Wien**
펠리페 4세와 이사벨라의 맏딸. 후에 루이 14세의 왕비가 된다.

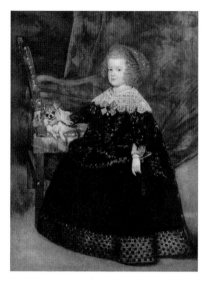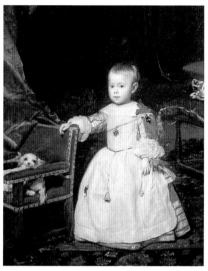

205 후앙 보티스타 마소, 〈어린 왕녀 마리아 테레사〉, 1644-45, 127×98.5cm, Metropolitan 벨라스케스의 제자 마소는 1634년 벨라스케스의 딸과 결혼했고 1661년에 스승의 뒤를 이어 궁정 화가가 되었다. 마소의 서명이 들어 있는 작품은 거의 찾아보기 어렵다. 서명된 것 중에 1666년에 그린 마리아나 왕비의 초상화 한 점이 있으며 이것은 현재 런던 내셔널 갤러리에 소장되어 있다.

206 벨라스케스, 〈펠리페 프로스페로 왕자〉, 1659, 128×99.5cm, Kunsthistorisches Museum, Wien 펠리페 4세와 마리아나의 아들. 왕자 발타사르 카를로스가 1642년에 사망하면서 왕위 후계자가 되었으나 4살에 사망했다. 그의 초상과 그의 누이 마르가리타의 초상은 빈의 궁전으로 보내졌다.

있다. 마소도 1644~45년 〈어린 왕녀 마리아 테레사〉[205]를 그렸는데 시기적으로는 벨라스케스보다 앞서지만 구성에서는 스승의 영향을 받은 것으로 보인다. 마소가 이런 구성을 먼저 시도했다고 하더라도 색채를 밝게 사용한 벨라스케스의 작품과는 인물의 개성과 생동감에서 비교가 되지 않는다.

벨라스케스의 〈어린 왕녀 마르가리타〉[201]와 〈펠리페 프로스페로 왕자〉[206]는 구도와 양식이 서로 비슷하고 그의 작품들 중 가장 화려한 것으로 꼽히는데, 오른손을 의자에 올려놓은 것은 벨라스케스의 회화적 의도로 어리지만 왕녀의 의젓함을 나타내기 위해서였다. 그는 모델을 표현하는 데 있어 매우 섬세하게 정면에 왕가의 위엄을 드러내면서도 그 이면에는 모델들의 어린아이 같은 성격을 나타내고 있다.

207 드가, 〈벨라스케스의 어린 왕녀 마르가리타 모사〉, 1861-62, 13.2×10.8cm, Bibliothèque
Nationale, Départment des Estampes, Paris
208 마네, 〈벨라스케스의 어린 왕녀 마르가리타 모사〉, 1861-63, 22.9×18.9cm, Baltimore Museum of
Art, Lucas Collection

209 르누아르, 〈로마인 라코〉, 1864, 81.3×65cm, Cleveland Museum of Art, Ohio
210 장-자크 에네, 〈앙리에테 제르맹〉, 1874, 40×32cm, Musée National J.J. Henner, Paris

화가 지망생이던 드가와 마네는 루브르의 스페인 전시관에서 대가들의 작품을 모사하면서 다양한 양식을 익혔는데, 벨라스케스의 〈어린 왕녀 마르가리타〉를 모사하면서 스페인 화풍의 장점을 받아들였다.[207, 208] 르누아르가 1864년에 그린 〈로마인 라코〉[209]도 〈어린 왕녀 마르가리타〉에서 영감을 받아 그린 것이고, 장-자크 에네도 이 작품에서 영감을 받아 〈앙리에테 제르맹〉[210]을 그렸다. 휘슬러의 〈회색과 초록색의 조화: 미스 시셀리 알렉산더〉[211]도 마찬가지로 이 작품에서 영감을 받아 그린 것이다. 미국 화가 윌리엄 메릿 체이스도 1899년에 〈어린 왕녀, 벨라스케스의 유물〉[212]를 그려 벨라스케스에 대한 존경을 표했다. 이들의 작품과 〈어린 왕녀 마르가리타〉를 나란히 놓고 보면 200년 전에 그린 벨라스케스의 작품이 명암의 대비와 은은하면서도 밝은 색상에 의해 더욱 생동감 있으며 붓질이 자유롭고 활기차다는 것을 알 수 있다.

211 휘슬러, 〈회색과 초록색의 조화: 미스 시셀리 알렉산더〉, 1872-74, 190.2×97.8cm, **Tate Gallry, London**
212 윌리엄 메릿 체이스, 〈어린 왕녀, 벨라스케스의 유물〉, 1899, 77.5×61.3cm, 개인소장

〈시녀들〉

펠리페 4세의 흉상을 그린 벨라스케스의 후기 초상화들(1654년경 프라도 뮤지엄, 1656년경 런던 내셔널 갤러리)은 이전 작품들과 성격이 매우 다르고 왕의 비공식적인 모습을 그린 것들로서 예외적인 작품이며 현재 많은 복제품들이 존재하고 있다. 슬픔에 잠긴 늙은 군주의 모습을 상세하게 그린 이 마지막 초상화들은 그가 그린 왕의 모든 초상화들 가운데 가장 친밀감을 주는 작품들로 꼽힌다.

벨라스케스는 많은 공식 초상화들 외에도 말년에 독창적인 구도로 두 점의 뛰어난 걸작을 그렸는데 〈아라크네 우화〉[158]와 〈시녀들〉[213]이다. 〈왕가〉라고도 알려진 〈시녀들〉에서 그는 시녀들과 다른 하인들을 거느린 마르가리타 공주의 앞에 있는 왕과 왕비를 그리는 동안 자신의 작업실에서 순간적으로 우연한 장면을 얼핏 본 느낌을 자아내고 있다. 공주와 시종은 초상화의 모델을 서고 있는 왕과 왕비 쪽을 바라보고 있는 것으로 보인다. 국왕 부부는 화면 앞에 있어 그림 속에 나타나 있지는 않지만 배경의 거울에 어렴풋이 비치고, 반면 왼쪽에는 작업하고 있는 벨라스케스 자신이 등장한다. 언뜻 보아 평범한 정경같아 보이지만 사실은 고도로 구상된 것이며, 초상화에 대한 벨라스케스의 가장 복잡한 시도인 동시에 그 자체가 자신의 품위 있는 예술을 만들어낸 강도 높은 표현이다. 이 복잡한 구도에서는 거의 실물 크기의 인물들이 중앙의 공주와 조명원에 대한 관계에 따라 자세한 정도가 다르게 묘사되어 있으며, 벨라스케스 자신이나 당대의 어느 화가도 능가하지 못할 정도로 뛰어나게 실재와 같은 효과를 나타내고 있다. 피카소는 15세 때 이 작품을 보고 강한 인상을 받아 1957년에 이를 주제로 44점의 변형작을 그렸다.[215]

프랑스 화가들 중 벨라스케스를 가장 존경하고 그의 양식을 익힌 사람은 마네였다. 마네도 벨라스케스와 고야의 전례를 따라 팔레트를 든 모습으로 관람자를 바라보는 자화상을 그렸다.[218] 사전트의 〈윌리엄 체이스〉[219]의 초상도 벨라스케스의

213 벨라스케스, 〈시녀들(라스 메니나스)〉, 1656, 318×276cm, **Prado** 이 작품은 벨라스케스 만년의 대작. 여기에는 전통적인 선에 의한 윤곽과 조소적인 양감이라는 기법이 투명한 색채의 터치로 분해되어 실내 공기의 두께에 의한 원근법의 표현으로 대치되었다.

214 후앙 보티스타 마소, 〈예술가 가족〉, 1664-
65, 148×174.5cm. **Kunsthistorisches**
Museum, Wien
215 피카소, 〈시녀들〉, 1957, 194×260cm,
Museu Picasso, Barcelona
216 드가, 〈벨라스케스의 "시녀들"에 대한 변형〉,
1857-58, 31.2×25.1cm, **Bayerische**
Staatsgemäldesammlungen, München

〈시녀들〉에서 영감을 받아 그린 것이다.

드가는 1857~58년 〈벨라스케스의 "시녀들"에 대한 변형〉[216]이라는 제목으로 벨라스케스의 기본구성을 따르면서 인물과 배경 대부분을 색으로 추상화했고, 벨라스케스와 마찬가지로 이젤 앞에서 그리는 화가 자신의 모습을 왼편에 삽입했다. 그러나 벨라스케스가 관람자를 바라보면서 그림에 긴장감을 불어넣은 반면, 드가는 무릎을 꿇고 있는 인물을 바라보면서 작업에 열중한 자신의 모습을 부각시켰으므로 그림이 주는 강렬한 느낌이 사라졌다.

드가는 법률을 공부하다가 중단하고 1855년 에콜 데 보자르에 입학하여 앵그르의 제자이자 앵그르 숭배자였던 루이 라모트에게서 탁월한 소묘를 배울 수 있었다. 드가는 1856년 이탈리아의 여러 도시를 방문한 후 로마에 3년 동안 체류하면서 레오나르도 다 빈치를 비롯한 15세기와 16세기 화가들의 프레스코화를 모사하면서 양식을 익혔는데, 이런 훈련은 파리로 돌아온 후 루브르 뮤지엄에서도 계속되었다. 드가가 마네를 만난 때는 루브르에서 벨라스케스의 작품을 모사하고 있을 때였다. 주로 역사화를 그리던 그가 마네를 만난 후부터는 경마장, 발레, 극장, 서커스, 카페, 공연 리허설 등을 그렸는데, 마네와 소설가 에드몽 뒤랑티의 영향이었다.

드가는 〈시녀들〉에서 관람자를 바라보는 벨라스케스의 강렬한 시선에서 영감을 받아 그의 작업장에서 포즈를 취한 화가 〈제임스 티소〉[220]를 화가가 관람자를 빤히 바라보는 구성으로 그렸다.

213-1 벨라스케스, 〈시녀들〉 부분

217 렘브란트, 〈자화상〉, 1665년경, **Kenwood house, London**

218 마네, 〈팔레트를 든 자화상〉, 1879년경, 83×67cm, 개인소장

219 사전트, 〈윌리엄 체이스〉, 1902, 158.8×105.1cm, **Metropolitan**

220 드가, 〈제임스 티소〉 부분, 1867-68, 151.4×112cm, **Metropolitan** 드가가 젊었을 때 존경하면서도 경쟁상대로 여긴 티소는 파리에서도 잘 알려진 인물화 화가였다.

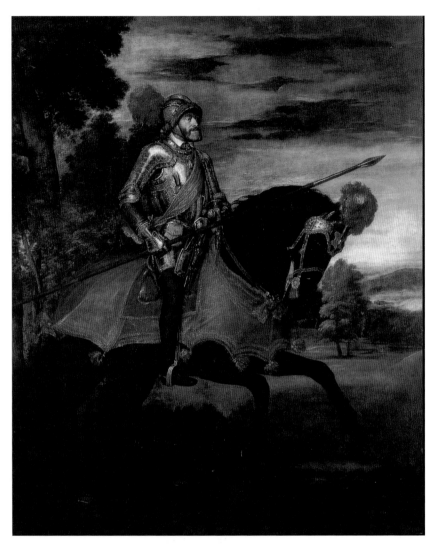

221 티치아노, 〈뮐베르크의 카를 5세〉, 1548, 332×297cm, **Prado**

기마 인물상

벨라스케스는 1631년 초 이탈리아에서 돌아온 뒤, 그의 생애에서 가장 많은 작품을 만들었다. 그는 다시 초상화가로서 중요한 직무를 맡았으며, 때때로 왕의 방들을 신화적인 주제의 그림들로 장식하도록 의뢰받았다. 1635년에 완성된 새로운 부엔레티로 궁전의 알현실을 장식하기 위하여 벨라스케스는, 스페인에서 티치아노의 〈뮐베르크의 카를 5세〉[221]를 시작으로 루벤스가 이어받은 전통에 따라, 왕을 주제로 한 일련의 기마 초상화들을 그렸다. 그가 그린 기마화들은 루벤스의 바로크 양식보다는 티치아노의 양식에 더 가까운 균형과 조화를 띠고 있는데, 이탈리아에서 돌아온 뒤 세세한 드로잉이나 명암의 강렬한 대비 대신 풍부한 붓놀림과 자연광을 이용하여 3차원적인 효과를 달성했다. 벨라스케스의 작품은 18세기 후반까지만 해도 스페인 밖으로 알려지지 않았다.

〈말 탄 발타사르 카를로스〉[222]는 궁정 소장품으로 훗날 재상이 된 마누엘 고도이가 '궁정 내 회화 인그레이빙 컴퍼니'를 만들고 스페인 대가들과 유명한 외국 화가들의 작품을 모사하여 국내에 널리 알리도록 했다. 고도이는 95점의 회화를 모사하게 했으나 50점 가량만 모사되었다. 여기에는 스페인 회화뿐 아니라 이탈리아와 프랑스 회화도 포함되었는데, 스페인 회화에 더 비중을 두었다. 리베라의 작품 10점이 모사되었고, 수르바란의 작품은 1점, 무리요의 작품은 6점, 그리고 벨라스케스의 작품은 15점이 모사되었다.

고야는 벨라스케스의 원작을 그대로 모사하여 에칭으로 제작했다. 고야의 〈피카도르〉[223]에서 기다란 창을 든 말 탄 사람의 모습과 앞다리를 들고 뒷다리로 몸을 지탱하는 말의 모습은 〈말 탄 발타사르 카를로스〉에서 영감을 받아 그린 것이다. 들라크루아가 1832년에 수채로 그린 〈피카도르〉[224]는 고야의 작품에서 영감을 받아 변형시킨 것이다.

신화와 종교에 관한 주제를 다룬 호색적인 그림으로 유명한 프랑스 상징주의 화가 구스타프 모로는 피렌체를 방문하고 반 데이크와 티치아노의 작품을 보고 감동했으며, 벨라스케스의 〈말 탄 펠리페 4세〉[225]를 보고는 〈말 탄 펠리페 4세, 벨라스케스를 모사〉[226]를 그렸다.

222 벨라스케스, 〈말 탄 발타사르 카를로스〉, 1634-35, 209.5×174cm, **Prado** 이탈리아와 계속 교류한 영향으로 벨라스케스는 독특한 색의 조화, 양감의 표현에 능숙했다. 이 작품에서도 배경의 구름, 원경의 산들과 대비되도록 힘차게 도약하는 말을 그려 시선을 아래에서 위쪽으로 유도함으로써 어린 귀족의 위엄 있는 자세를 표현하고 있다.

223 고야, 〈피카도르〉, 1792년경에 그린 것을 1808년경에 다시 제작함, 57×47cm, **Prado** 보조역으로 말을 타고 창으로 소를 찌르는 피카도는 투우에서 주역인 마타도르(투우사)와 망토를 가지고 소를 흥분시키다가 장식 작살인 반데리야를 황소의 목이나 어깨에 꽂는 조역인 반데리예로와 함께 등장한다.

224 들라크루아, 〈피카도르〉, 1832, **Louvre**

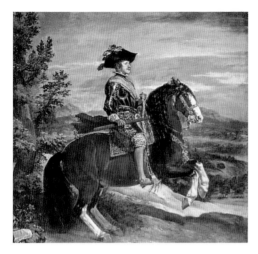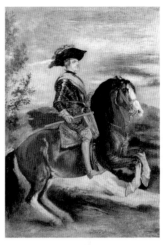

225 벨라스케스, 〈말 탄 펠리페 4세〉, 1634-35, 303.5×317.5cm, **Prado** 벨라스케스는 여기에서 펠리페 4세와 말을 옆모습으로 묘사했다. 그는 왕의 절대권력을 나타내기 위해 갑옷을 걸치고 오른손에 지휘봉을 든 군대를 총지휘하는 통치자의 모습을 부각시켰다.

226 구스타프 모로, 〈벨라스케스의 말 탄 펠리페 4세를 모사〉, 1859, 87.5×63.5cm, **Musée Gustave-Moreau, Paris**

전신 인물화

　　전통적으로 인물화는 왕족과 귀족의 전유물이었고, 전신 인물화의 경우 왕에게만 국한되고 귀족에게는 반신 인물화가 허용되었다가 나중에는 권력을 가진 귀족도 전신 인물화의 모델이 될 수 있었다. 전신 인물화에서는 인물의 권위를 과장하는 수단이 일반이었다. 그러나 평범한 시민, 그것도 사회에서 천대받는 걸인의 전신을 그리는 것은 스페인에서 벨라스케스 이전에는 없었던 일이다. 걸인화는 과장 없이 사실적으로 그려지기 때문에 좀더 인간적인 모습으로 나타나 보는 이에게 감동을 준다. 고야는 벨라스케스의 초상화에 관심이 많아 벨라스케스의 〈이솝〉[227]과 〈메니푸스〉[228], 〈바쿠스〉를 에칭으로 제작했다. 이솝은 거의 전설적인 인물에 가깝다. 고대에는 그가 실존 인물이었음을 입증하기 위한 많은 노력이 있었다. B.C. 5세기의 헤로도토스는 이솝이 B.C. 6세기에 살았던 노예였다고 했고, A.D. 1세기의 플루타르코스는 이솝이 B.C. 6세기 때 리디아의 왕이었던 크로이소스의 조언자였

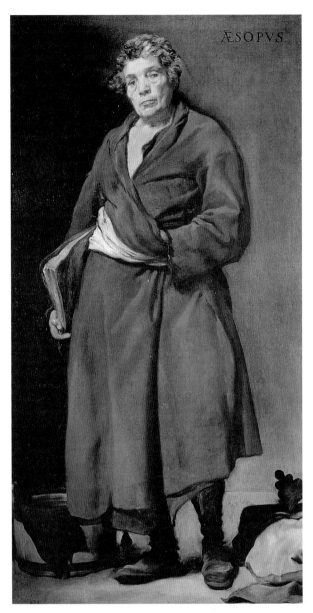

227 벨라스케스, 〈이솝〉, 1638년경, 179.5×94cm, **Prado** 〈이솝〉과 〈메니푸스〉는 펠리페 4세의 새로운 사냥용 별장인 '토레 데 라 파라다'를 장식하기 위해 그린 것들이다. 그는 별장을 장식하기 위해 펠리페 4세와 사냥꾼의 차림을 한 발타사르 카를로스 왕자의 초상화도 그리면서 비공식적인 왕의 초상화를 새로운 양식으로 그려냈다.

다고 했다. 그가 트라키아 출신이라는 설도 있고 프리지아 사람이라는 설도 있다. 1세기에 쓰여진 이집트 전기를 보면 그는 사모스 섬에 살던 노예였고 주인에게 자유를 얻어 리쿠르고스 왕의 수수께끼를 풀기 위해 바빌론에 갔으며, 델포이에서 죽음을 맞는 것으로 나온다. 아마 이솝은 동물을 중심으로 한 우화들의 작가로 만들어낸 인물에 불과한 것 같다. 그래서 '이솝 이야기'란 곧 '우화'를 뜻하게 되었다. 우화의 중요성은 이야기의 줄거리보다 이야기가 주는 교훈에 있다. 메니푸스는 훌륭한 헬레니즘 문화를 꽃피운 데카폴리스Decapolis에 속한 도시들에서 활동한 철학자이자 풍자 작가이다. 데카폴리스는 B.C. 63년 로마가 팔레스티나를 점령한 뒤 팔레스티나 동부지방에 있던 고대 그리스 도시 10개가 결성한 동맹으로 이 동맹에 속한 10개 도시는 스키토폴리스(지금의 이스라엘에 있는 베트세안) · 히포스 · 가다라 · 라파나 · 디온(또는 디움) · 펠라 · 게라사 · 필라델피아(지금의 요르단에 있는 암만) · 카나타 · 다마스쿠스(지금의 시리아 수도)인데 다마스쿠스가 가장 북쪽에 있었고 필라델피아는 가장 남쪽에 있었다. 이 도시들은 서로 협력해 이웃 셈족에 대항하기 위해 데카폴리스를 결성했는데 이 동맹은 A.D. 2세기까지 지속되었다.

마네는 〈이솝〉과 〈메니푸스〉[228]에 감동하여 1864~67년에 〈철학자(망토를 걸친 걸인)〉[229]와 〈철학자(굴과 걸인)〉[230]를 그렸다. 그리고 한 걸음 더 나아가 걸인을 모델로 변형된 진지한 모습의 초상화 〈넝마주이〉[231]를 그렸다. 〈압생트 마시는 사람〉[233]은 〈메니푸스〉로부터 영향받은 것으로 이 시기에 그린 것들 가운데 가장 주목할 만한 작품이다. 마네는 친구에게 벨라스케스로부터 발견한 단순화시키는 기교를 사용해서 파리 사람의 모습을 보여주겠다고 공언했는데, 이 작품에서 그의 의도가 충분히 표현되었다. 그는 바닥에 술병을 그려 관람자에게 모델이 독한 압생트에 중독된 자임을 강조했다. 압생트는 브랜디와 마찬가지로 알코올 농도가 높은 주정을 원료로 하여 만들며 1797년 최초로 상업적으로 생산한 단위 부피당 알코올 농도가 68퍼센트인 독한 술이다.

이 작품에 대한 반응이 좋자 마네는 〈늙은 음악가〉[234]를 그렸다. 〈늙은 음악가〉는 이질적인 인물들을 배열하여 구성한 작품이다. 늙은 음악가는 마네의 작업장 부근에 살던 바이올린 연주자 집시 장 라렌인데 늘 술에 취해 있었던 그는 경찰들로

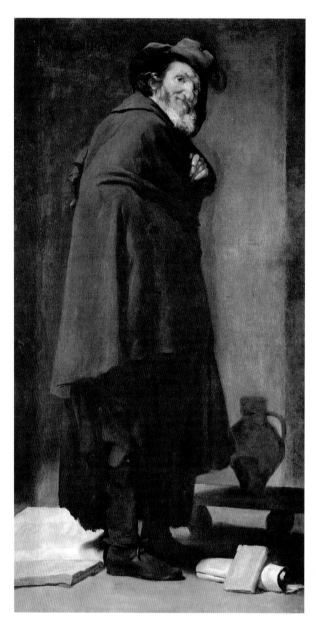

228 벨라스케스, 〈메니푸스〉, 1638년경, 179×94cm, **Prado**

229 고야, 〈벨라스케스의 메니푸스를 모사〉, 1778년 7월, 30×22cm, **Metropolitan**

230 마네, 〈철학자(굴과 걸인)〉, 1864-67년경, 187×110.5cm. **Art Institute of Chicago**
231 마네, 〈넝마주이〉, 1869, 195×130cm. **Norton Simon Museum, Pasadena, California**
232 마네, 〈철학자(망토를 걸친 걸인)〉, 1864-67년경, 187.7×109.9cm. **Art Institute of Chicago**

부터 몹시 천대를 받았다. 마네는 라렌을 캔버스 중앙에 고대 철학자의 모습처럼 앉히고 아이들의 호기심과 사랑을 받는 순진한 사람으로 묘사했는데, 그리스 철학자 크리스포스를 묘사한 헬레니즘 조각을 변형한 것이다. 모자를 쓴 흰색 옷을 입은 아이는 바토의 〈피에로〉를 상기시키며 아이의 어깨에 손을 얹고 놀라운 시선으로 늙은 음악가를 바라보는 소년의 얼굴에는 호기심이 가득하다. 아이를 안고 있는 소녀도 호기심 가득한 눈으로 늙은 걸인을 바라보는데 라렌은 마치 기념촬영이라도 하는 듯한 모습으로 관람자를 바라본다. 오른편에는 〈압생트 마시는 사람〉이 걸터앉아 라렌을 바라보고 있다.

마네가 그린 〈죽은 기마 투우사〉[236]는 벨라스케스의 〈죽은 군인〉[235]에서 영감을 받은 것이다. 마네가 졸라에게 주기 위해 그린 〈에밀 졸라〉[238]의 초상은 벨라스케스의 〈아케도의 난쟁이 돈 디에고〉[237]에서 영감을 받은 것이다. 그러나 벨라스케스

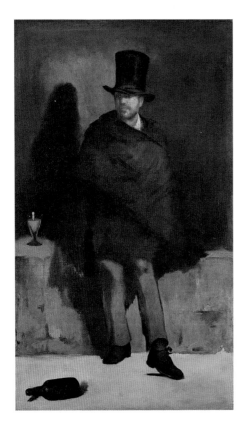

233 마네, 〈압생트 마시는 사람〉, 1858-59년에 그린 것을 1868-72년경에 다시 그림, 180.5×105.6cm, **Ny Carlsbrg Glyptotek, Copenhagen**
234 마네, 〈늙은 음악가〉, 1862년경, 188×249cm, **National Gallery of Art, Washington D.C.**

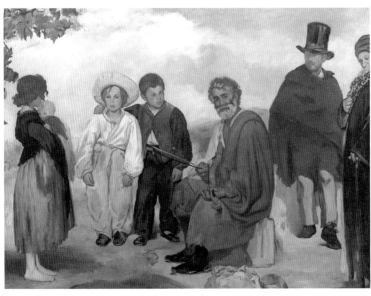

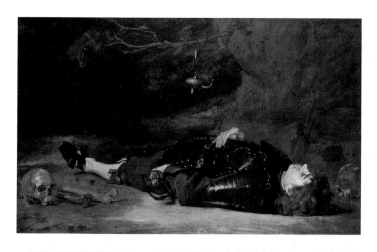

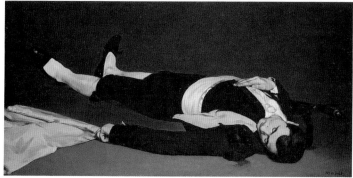

235 벨라스케스, 〈죽은 군인〉, 104.8×167cm, The National Gallery, London
236 마네, 〈죽은 기마 투우사〉, 1863-64, 75.9×153.3cm, National Gallery of Art, Washington D.C.

는 배경을 단순화시켜 관람자가 인물을 집중적으로 바라보게 한 데 비해 마네는 배경을 복잡하게 구성함으로써 졸라의 개성을 두드러지게 표현하는 데 실패했다.

마네는 1859~60년 벨라스케스의 〈신사들의 회합〉[239]을 〈벨라스케스의 키 작은 신사들 모사〉[240]라는 제목으로 모사했다. 당시의 작품 제목은 〈집단초상화〉였다. 이 작품은 루브르가 1851년에 벨라스케스의 작품으로 확인한 것이지만 최근에 이 작품은 벨라스케스의 제자이자 사위인 후앙 보티스타 마소의 작품으로 보는 견해도 있다. 오늘날의 학자들은 화면 왼편의 관람자를 향한 두 얼굴을 벨라스케스와

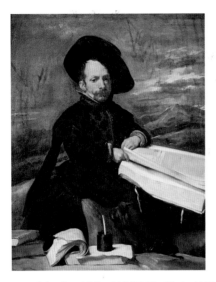
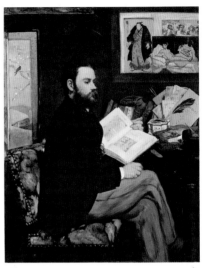

237 벨라스케스, 〈아케도의 난쟁이 돈 디에고〉, 1636-38년경, 107×82cm, **Prado**
238 마네, 〈에밀 졸라〉, 1868년 2-3월, 146.5×114cm, **Musée d' Orsay. Paris** 벨라스케스의 초상은 배경을 단순하게 하여 관람자가 인물을 집중적으로 바라보게 한 데 비해 마네는 배경을 어지럽혔으므로 졸라의 개성을 두드러지게 표현하는 데는 실패했다.

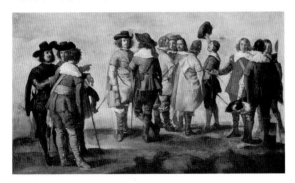

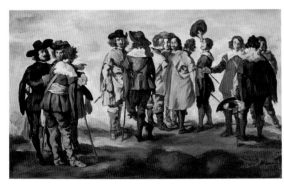

239 벨라스케스, 〈신사들의 회합〉, 47×77cm. **Louvre**
240 마네, 〈벨라스케스의 키 작은 신사들 모사〉, 1859-60?, 47×78cm, **Chrysler Museum of Art, Norfork**

무리요로 짐작한다. 17명의 학생과 화가들이 1851년 6월과 1855년 3월 사이에 이 작품을 모사한 것으로 기록되어 있지만 마네의 이름은 기록에 없다. 마네는 1859년 1월 29일 쿠튀르의 제자로 루브르에 등록했고, 그가 화가로 다시 등록한 것은 1859년 7월 1일이었다. 1859~60년에는 루브르에서 여러 작품을 모사했는데, 그때 이 작품도 모사했을 것으로 추정된다. 마네는 붓질을 길게 하는 방법으로 채색은 달리 했지만 구성과 명암의 대비는 벨라스케스를 따랐고 제목을 〈키 작은 신사들〉이라고 했다. 그가 독창적으로 그린 것들로 보이는 〈스페인 신사들〉[241]과 〈스페인 작업장 장면〉[242]은 〈신사들의 회합〉을 응용한 것들로 벨라스케스의 영향이 얼마나 그에게 강렬했는지 보여준다.

벨라스케스의 전신 인물화는 많은 화가들에게 영감을 주었지만 특히 마네가 주로 영향을 받았다. 벨라스케스가 1632년경에 그린 〈사냥꾼 차림의 펠리페 4세〉[243]는 펠리페 4세의 새로운 사냥용 별장인 '토레 데 라 파라다'를 장식하기 위해 그린

241 마네, 〈스페인 신사들〉, 1859-60년경, 45.5×26.5cm, **Musée des Beaux-Arts, Lyon** 마네가 벨라스케스의 〈신사들의 회합〉에서 영감을 받아 쟁반을 나르는 소년을 삽입하여 그린 것이다.
242 마네, 〈스페인 작업장 장면〉, 1865-70, 46×38cm, 개인소장, 일본

것으로 벨라스케스는 사냥꾼 차림을 한 비공식적인 왕의 인물화를 새로운 양식으로 그려냈다. 마네가 아들 레옹을 모델로 1860~61년에 그린 〈칼을 든 소년〉[244]도 〈사냥꾼 차림의 펠리페 4세〉에서 영감을 받아 그린 것이다.

1865년 8월 마드리드를 방문한 마네는 프라도 뮤지엄에서 벨라스케스와 고야의 작품을 보고 감동했다. 그가 그곳에서 친구 앙리 팡탱-라투르(1836-1904)에게 보낸 편지에서 두 대가에 대한 그의 관심이 얼마나 컸었던지를 짐작할 수 있다.

벨라스케스의 작품을 즐기는 기쁨을 자네와 함께 나누지 못해 유감이네. 실은 벨라스케스가 이 여행의 목적이나 다름없네. 마드리드의 뮤지엄을 차지하고 있는 나름대로 표현이 훌륭하다고 하는 화가들은 손재주꾼일 뿐이란 생각이 들지만, 벨라스케스는 확실히 화가들 중의 화가일세. 그는 나를 놀라게 만드는 것이 아니라 기쁘게 해주네. 루브르 뮤지엄에 소장된 전신 인물화는 그의 작품이 아니라네. 공주 그림만 그의 것이네. …

243 벨라스케스, 〈사냥꾼 차림의 펠리페 4세〉, 1632년경, 200×120cm, **Musée Goya, Castres**
244 마네, 〈칼을 든 소년〉, 1860-61, 131.1×93.4cm, **Metropolitan**

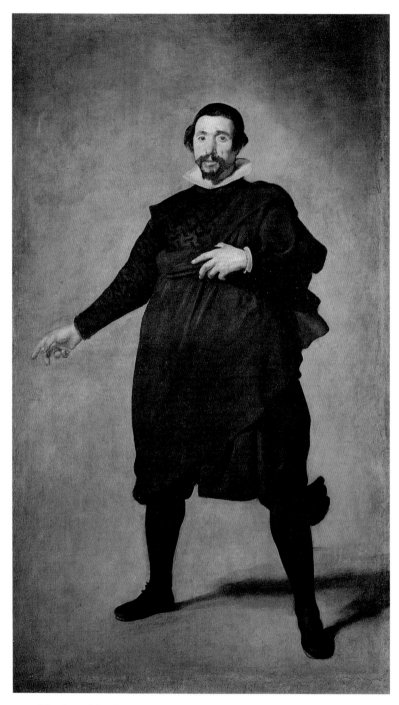

245 벨라스케스, 〈바야돌리드의 파블리오스〉, 1632–35년경, 213.5×125cm, **Prado**

246 마네, 〈비극 배우(햄릿 역의 루비에르)〉, 1865-66, 187.2×108.1cm, **National Gallery of Art, Washington, D.C.**
247 마네, 〈피리 부는 소년〉, 1866, 160×98cm, **Orsay**

난 또 고야의 작품을 보았네. 고야는 맹목적으로 베낀 스승 벨라스케스 이후 가장 주목되는 화가이며, 나름대로 재주가 많은 사람이니까. 뮤지엄에 소장된 벨라스케스식의 초상화 두 점을 보았네. 물론 벨라스케스의 것만 못했지. 솔직히 말해서 여태까지 내가 본 고야의 작품은 만족스럽지 않네. …

마네는 9월 17일 친구 아스트뤽에게 보낸 편지에도 역시 다음과 같이 적었다.

248 들라크루아, 〈자화상〉, 1821년경, 41×33cm, **Musée Eugène Delacoix, Paris** 이것은 들라크루아가 23세 가량 되었을 때 자신을 셰익스피어의 비극『햄릿』의 주인공으로 분장하고 그린 자화상이다. 그는 어려웠던 어린 시절 가족에 대한 느낌을 평생 간직했다. 그의 출생은 의혹투성이이다. 법적으로는 샤를 들라크루아와 유명한 가구제작자의 딸인 빅투아르 외벤의 네 번째 자식이지만 실제 아버지는 탈레랑이란 소문이 당시에도 떠돌았으며 지금까지 계속되고 있다. 이런 소문은 여러 가지 사실에 근거하는데, 당시 샤를 들라크루아가 심각한 종양을 앓고 있었기 때문에 아이를 가질 수 없다는 사실을 들 수 있다. 실제로 1797년 말경 샤를의 남성 능력을 회복시켜주는 수술이 근친들이 지켜보는 가운데 행해졌고, 이 사실은 모든 사람들에게 익히 알려졌다. 그 후의 근거로는 들라크루아와 탈레랑의 외모가 분명히 닮았다는 점, 또한 들라크루아가 화가로서 첫 발을 내디딜 때 탈레랑이 뒤에서 은밀히 보호하며 도와주었다는 점이다. 샤를 들라크루아와 탈레랑 모두 1795년과 1797년에 각각 외무장관직을 수행했다. 7살 때 아버지를 잃고 16살 때 어머니를 잃은 들라크루아는 누나 앙리에트와 매형 레몽드 베르니냐크에 의해 양육되었다.

가장 즐거웠던 기억은 벨라스케스의 작품을 본 것이며, 사실 이는 스페인까지 여행을 하게 된 유일한 이유이기도 합니다. 그는 화가들 중의 화가이며 내가 생각했던 대로였습니다. 나의 생각대로 회화에 대한 나의 이상이 그에게서 발견되었다는 점이며, 그의 작품들을 보는 순간 희망과 자신감으로 들떴습니다. 난 리베라와 무리요의 작품에는 전혀 관심이 없습니다. 이들은 이류에 불과하니까 말입니다. 벨라스케스 다음으로 내게 감동을 준 사람은 엘 그레코와 고야였습니다.

벨라스케스의 인물화인 〈바야돌리드의 파블리오스〉[245]에서 영향을 받아 마네의 〈비극 배우(햄릿 역의 루비에르)〉[246]와 〈피리 부는 소년〉[247]이 그려졌다. 〈피리 부는 소년〉에는 벨라스케스의 영향뿐 아니라 일본 회화법도 혼용되었다. 마네는 벨라스케스로부터 배경을 없애고 여백을 어두운 색으로 칠하여 환상적인 요소로 사용하는 방법을 익혔고 일본 화가들로부터는 단순한 구성이 오히려 모티브를 힘있게 해준다는 점을 배웠다. 마네는 배경을 회색빛으로 하여 피리 부는 소년의 모습을 두드러지게 했으며 바지의 외곽선을 힘있게 강조함으로써 소년의 다리를 더욱 튼튼하게 묘사했다. 외곽선의 붓칠은 일본 판화에서나 볼 수 있는 서예처럼 나타났다. 〈피리 부는 소년〉은 벨라스케스의 모델처럼 공간에 홀로 존재하는 모습으로 나타났으며 시간과 장소를 초월하는 비잔틴의 성상과도 같은 모습이 되었다. 마네는 소년의 발뒤꿈치에 약간의 그림자를 그려넣어 단지 빛의 방향과 깊이만을 관람자가 알게 했다. 회화의 양식이 주제보다 더욱 중요해졌다. 조국의 영광을 위해 전쟁터로 나갈 준비가 된 〈피리 부는 소년〉의 모델은 궁전을 지키는 소년 기병인데, 기병대 대장 레조슨이 소년을 마네의 작업장으로 데리고 왔다.

들라크루아는 1821년경 자화상을 그리면서 햄릿의 의상을 한 비극 배우의 모습으로 묘사했다.[248] 들라크루아는 자신의 글에서 고독과 조용한 사회 생활에 대한 욕구를 끊임없이 표현했다.

249 사전트, 〈에드워드 달리 보잇의 딸들〉, 1882,
221.9×222.6cm, Museum of Fine Art, Boston
이 작품은 벨라스케스가 자신의 자화상을 삽입한 〈시
녀들〉, 〈마르스〉, 〈바닥에 앉아 있는 난쟁이〉를 상기
시킨다.
250 사전트, 〈벨라스케스의 어릿광대 칼라바자스
모사〉, 1879, Agnew's Gallery, London

벨라스케스의 영향을 받은 미국 화가들

벨라스케스는 리베라로부터 신속하고 섬세한 붓놀림과 프리마 묘법(밑그림 없이 바탕에 직접 그리는 화법)을 사용하여 200년 후에야 나타날 인상주의적인 색의 분할을 보여주었는데, 이런 방법을 마네와 존 싱어 사전트로 대표되는 대담한 붓놀림을 소유한 화가들에게 계승되었다.

피렌체 태생의 미국 화가 사전트는 피렌체 아카데미와 파리의 초상화가 카롤뤼스 뒤랑으로부터 수학했다. 1884년 런던의 첼시에 정착하여 상류층 사람들의 초상을 그리는 화가로 국제적 명성을 얻었다. 기교에서는 벨라스케스와 마네의 양식을 기반으로 하여 물감을 듬뿍 묻힌 붓으로 그리면서 붓놀림을 적극 활용하는 대가들의 방법을 이용했다. 당대에 인기를 누렸지만 그의 작품은 비평가들과 예술가들로부터 외면당했다. 영국의 비평가 로저 엘리엇 프라이는 『변모』(1926)에서 사전트의 작품을 '응용미술', 즉 사교적인 목적을 위해 활용된 기교적인 기술이라고 적었다.

미국에서 태어나 영국에 영주한 휘슬러도 인물화를 여러 점 그렸으며 마찬가지로 벨라스케스의 영향을 받았다. 휘슬러 외에도 미국 화가들이 벨라스케스의 영향을 받았는데 1860년대와 70년대에 벨라스케스의 영향은 대단했다.

휘슬러는 처음부터 화가가 되려고 한 것은 아니었다. 미국 육군사관학교에서 제적된 뒤 미국 연안측량부 제도원으로서 에칭을 배운 것이 화가가 된 동기였다. 1855년 파리로 간 그는 루브르 뮤지엄에서 모사를 통해 평생 찬탄의 대상이었던 벨라스케스를 알게 되었다. 그리고 일본 판화와 동양의 미술품, 공예품 전반에 관심을 기울었다. 친구인 팡탱-라투르를 통해 귀스타브 쿠르베를 만났는데, 쿠르베의 사실주의는 휘슬러의 초기 작품에 직접적으로 영향을 주었다. 1859년 런던에 정착했으며 파리에서 느꼈던 감동을 영국에 전했다. 1860년대에 쿠르베의 영향에서 벗어나려고 노력했으며 1862년에 그린 〈흰색 교향곡 1번: 하얀 소녀〉[253]는 영국에서 사귀었던 초년 시절의 친구 단테 가브리엘 로제티와의 관계를 보여준다. 휘슬러는 친구가 많았는데, 폭넓은 교제에도 불구하고 그는 예술적으로 고립된 채 작업하는 것을 택했으며 사실주의와 1860년대 초 발아 단계에 있던 인상주의에서 직관적인 상징주의로 관심을 돌렸다. 휘슬러는 마네 · 모네 등 인상파 화가들과 교류하

면서 점차 독자적인 화풍을 개척하였다. 그 뒤 '예술을 위한 예술'을 표방하고 회화의 주제 묘사로부터의 해방을 주장했으며, 이 작품 등으로 차분한 색조와 그 해조의 변화에 의한 개성적인 양식을 확립했다. 그의 작품에서 주제는 대부분 무시되었고 작품의 제목은 음악적이거나 추상적이었다.

미국 화가 이킨스는 1866~70년 유럽에서 교육을 받았으며 스페인의 벨라스케스와 리베라의 영향을 받았다. 이킨스는 미묘하고 극적인 빛의 움직임에 관심이 있었지만 인상주의 화가들의 정확하고 객관적인 묘사보다는 렘브란트 풍의 어슴푸레하면서도 깊은 빛과 그늘의 명암법을 더 좋아했다. 펜실베니아 주 미술학교에서 강의하면서 그는 고대 조각이나 석고상 습작보다는 살아 있는 모델을 그릴 것을 주장하여 혁신을 일으켰으며 당시 젊은 화가들에게 지속적인 영향을 주었다.

미국 화가 로버트 헨리는 1888~91년 파리에서 공부했고 1891년 필라델피아로

251 벨라스케스, 〈어릿광대 칼라바자스〉, 1630년경, 175.5×106.7cm, **Cleveland Museum of Art, Ohio**
252 사전트, 〈장미를 든 숙녀(샬로트 루이즈 벅카트)〉, 1882, 213.4×113.7cm, **Metropolitan**
253 휘슬러, 〈흰색 교향곡 2번: 하얀 소녀〉, 1864, 76.5×51.1cm, **Tate Gallery, London**

돌아와 당시 활기를 잃은 아카데미 미술에 반대한 화가들의 모임인 에이트The Eight
에 참여했다. 에이트는 1907년 미국의 화가들이 국립 디자인 아카데미의 보수적인
전시 정책에 항의하여 결성한 단체이다. 1907년 국립 디자인 아카데미가 룩스, 슬
론, 글래큰스의 작품 전시를 거부하자 헨리가 이에 대한 항의로 자신의 작품을 전
시회에서 철거하면서 형성되었다. 헨리는 예술가가 하나의 사회적인 힘, 즉 작품으
로 세계를 도발하는 존재가 되어야 한다고 주장했으며, 또한 동시대의 삶과 관련된
예술의 존엄성과 중요성을 강조했다. 이런 그의 사상에 힘입어 애시캔Ash Can 파라
는 미국 사실주의의 새로운 유파가 등장했다. 그러나 그 자신의 작품은 평범하고
피상적일 뿐 아니라 진보적이거나 혁신적으로 보이지 않아 오늘날의 시각에서는
동시대의 보수적인 화가들과 그다지 다르게 보이지 않는다.

254 토마스 이킨스, 〈생각하는 사람: 루이스 켄턴의 초상〉, 1900, 208.3×106.7cm,
Metropolitan
255 로버트 헨리, 〈조지 럭스〉, 1904, 196×96.8cm, **National Gallery of Canada, Ottawa**

256 고야, 〈페르디난드 기에마르드〉, 1798, 186×124cm, **Louvre**

고야의 정치적 사실주의

고야의 인물상

스페인을 소개하는 책이 프랑스 혁명 한 해 전인 1788년에 출간되었다. 스페인 대사로 파견되었던 장-프랑수아 드 부르고잉이 쓴 『스페인에서의 새 여행기, 혹은 이 군주국의 현상황에 관한 설명』이다. 이 책은 프랑스인이 스페인을 이해하는 데 크게 기여했는데, 스페인의 지리적·사회적 상황뿐만 아니라 예술의 상황까지도 전달했다. 1807년에는 네 번째 증보판이 나왔다. 이 책에서 부르고잉은 자신의 마음에 든 작품 리스트를 적었는데, 이제 막 활동을 개시한 고야의 작품들도 포함되었다. 부르고잉은 1784~85년 18개월 동안 실재 대사로서의 역할을 수행하고 1792년에는 스페인 대사로 부임해 스페인으로 갔다. 그는 고야에 관해 언급한 최초의 프랑스인이다. 1798년에 그의 후임으로 부임한 페르디낭 기에마르드는 스페인에 도착하자마자 고야에게 자신의 초상화를 주문했는데, 훗날 고야는 "이보다 더 잘 그릴 수 없었다"고 술회했다.[256] 그러나 고야의 명성이 프랑스인에게 널리 알려진 것은 1838년 루브르의 스페인 전시관이 일반인에게 개방된 후였다.

기에마르드는 1800년에 프랑스로 귀국하면서 고야의 작품 몇 점을 가져왔는데, 자신의 초상화와 〈스페인 의상을 한 여인〉[257], 그리고 카프리초 세트였다. 고야가 1799년 마드리드에서 그린 〈스페인 의상을 한 여인〉을 페르디낭 기에마르드의 아들 루이 기에마르드가 1865년 부친의 초상화와 함께 구입했다. 앙리 레뇰이

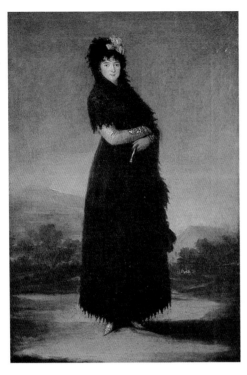

257 고야, 〈스페인 의상을 한 여인〉,
1797-99년경, 52×34cm, **Louvre**
258 앙리 레뇰, 〈바르크의 공작부인〉,
1869, 60×44cm, **Orsay**

그린 〈바르크의 공작부인〉²⁵⁸은 〈스페인 의상을 한 여인〉에서 영감을 얻은 것이다. 귀국 후 기에마르드는 스페인 민족의 정서와 관습을 제대로 읽어내지 못했다는 정치적 비난을 받았지만 들라크루아와 주변 화가들에게 고야의 작품을 소개한 것은 미학적 역할로서 간과할 수 없는 일이다. 고야는 곧 프랑스 화가들에게 모방의 규범이 되는 인물로 부상했다.

스페인의 아라곤 지방의 푸엔데토도스에서 태어난 프란시스코 데 고야 이 루시엔테스는 사라고사에서 견습 생활을 한 후 마드리드로 가서 궁정 화가 프란시스코 바예우의 조수로 함께 작업했다. 바예우는 1763년부터 독일 화가 멩스와 함께 스페인의 여러 왕궁에 프레스코 천장화를 그렸으며, 1777년 멩스의 뒤를 이어 왕립 태피스트리 공장의 책임자가 되었다. 그는 1788년 카를로스 4세의 궁정 화가 및 산 페르난도 미술 아카데미의 학장이 되었다.

고야는 1771년 로마를 여행했고 2년 후 바예우의 여동생과 결혼하고 1775년

259 고야, 〈마누엘 오소리오 데 수니가〉, 1788, 127×101cm, **Metropolitan**

마드리드에 정착했다. 1776~91년에는 왕실 태피스트리 공장에서 태피스트리 밑
그림들을 제작했다. 작품의 모티브는 목가적인 정경에서부터 일상의 장면에 이르
기까지 다양했으며 경쾌하고 낭만적으로 표현되었고 로코코 풍의 장식적 매력을
발산했다. 이 시기에 고야의 명성은 급속히 높아졌다. 1780년 산페르난도 미술 아
카데미 회원이 되었으며, 1785년에는 같은 아카데미 회화부장 대리가 되었고,
1795년 바예우의 뒤를 이어 산페르난도 미술 아카데미의 회화부장이 되었다.

　고야의 초기 초상화는 다소 경직된 멩스의 양식을 따르고 있지만, 왕실 컬렉션
인 벨라스케스의 작품을 연구하면서 점차 자연스럽고 생기 넘치는 독자적인 양식
을 진전시켰다. 이 양식은 〈마누엘 오소리오 데 수니가〉[259]와 〈엘 카르피오 백작부
인〉(1791) 같은 어린이와 여성을 모델로 한 초상화에서 분명히 볼 수 있다. 그는 프
랑스 회화에 관해서도 잘 알고 있었는데 그의 〈산이시드로 강변의 낮은 풀밭〉[260]과
〈가을〉[261]에서 바토와 부셰의 영향이 보인다.

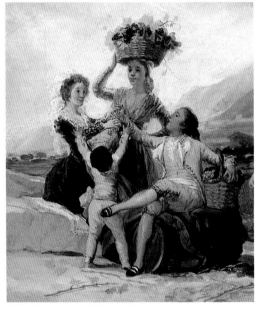

260 고야, 〈산이시드로 강변의 낮은
풀밭〉, 1788년 5-6월, 42×90cm,
Prado
261 고야, 〈가을〉 혹은 〈포도 수확〉
부분, 1786, 34×24.1cm, **Sterling
and Francine Clark Art Institute,
Williamstown, Mass**

　1792년 고야는 급성 중이염인 듯한 병을 앓았으며 1794년 건강을 회복했을 때
는 청력을 완전히 잃었다. 귀머거리가 된 것이 이후의 예술활동에 지장을 주지는
않았더라도 정서적인 변화는 뚜렷이 나타났다. 1794~97년 가장 아름다운 초상화
를 그렸으며 특히 여배우를 그린 〈라 티라나〉[262]는 회색과 은색의 색채 구성을 즐
겨 사용한 이른바 '은색 시기'의 걸작으로 꼽힌다.

　고야는 1799년에 궁정 수석화가에 임명되었고 이듬해에 가장 유명한 집단초상

262 고야, 〈라 티라나〉, 1799, 206×130cm, **Real Academia de Bellas Artes de San Fernando, Madrid**

화 〈카를로스 4세의 가족〉[263]을 완성했다. 카를로스 4세는 고야에게 아란후에즈의 왕궁으로 와서 자신의 가족을 그릴 것을 요청했다. 고야는 8월에 가족의 여러 인물을 그릴 스케치를 시작했다. 고야가 그린 초상화는 수백 점에 달하고 왕과 왕후를 그린 것도 아주 많았으므로 그는 왕과 왕후의 얼굴을 이미 익히고 있었을 것이다. 이 그림을 그리기 전 열 차례에 걸쳐서 왕족들의 실재 모습을 습작으로 실험했다. 스케치한 것들을 배열하면서 마치 한 번에 기념촬영을 한 듯한 모습으로 완성시켰다. 왕족들이 왕과 왕비를 앞에 두고 왕궁의 접견실 벽 앞에 모여 서 있는 전신상이다. 이것은 고야가 그린 왕족의 초상 중 가장 큰 그림이며 완성하는 데 거의 일 년이 걸렸다. 왼쪽 어둠 속 캔버스 앞 고야의 얼굴이 겨우 보인다. 벨라스케스가 〈시녀들〉[213]을 그리면서 자신의 모습을 크게 그린 데 비해, 고야는 겸손하게 자신의 얼굴만 희미하게 나타냈다. 자신의 모습을 삽입한 부분의 명암 효과는 벨라스케스

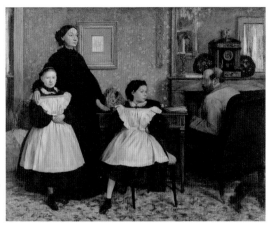

263 고야, 〈카를로스 4세의 가족〉, 1800-01, 280×
336cm, **Prado** 고야는 이 작품에서 노골적인 사실주의 방
법으로 취약한 왕실을 드러냈는데, 그의 의도는 은밀히 감
추었다. 이 작품에는 당시 궁정 사회의 인습과 무기력함, 허
영과 퇴폐가 뚜렷하게 나타나 있다.

264 드가, 〈벨에이 가족〉, 1858-67, 200×250cm,
Orsay

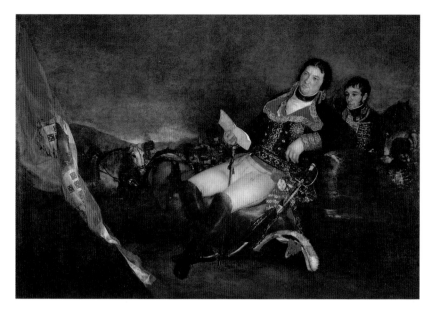

265 고야, 〈마누엘 고도이〉, 1801, **Museo de la Real Academia de Bellas Artes de San Fernando, Madrid**

카스투에라에서 태어난 마누엘 고도이는 하급귀족 출신으로 1784년에 근위장교가 되었고, 카를로스 4세의 총애를 받아 1791년 알쿠디아 공이 되었다. 그는 왕비 마리아 루이사의 애인이었으므로 국민의 격분을 사면서 1792년에 총리로 임명되었다. 1793년 영국과 동맹을 맺고 프랑스와 교전하였으나 카탈루냐 전투에서 패하고 1795년 바젤 화친조약을 체결함으로써 '평화대공'이라는 칭호를 받았다. 그 후 내분과 프랑스의 간섭으로 공직에서 물러났으나 1801년에 복귀하여 스페인 군대를 동원하여 포르투갈을 침공했다. 또한 나폴레옹과 동맹을 맺어 영국 군대와 싸웠지만 1805년 트라팔가르 해전에서 패했다. 1808년 아란후에스의 반란이 일어나자 민중에게 쫓겨 로마로 망명하였다가 후에 파리로 옮겨 그곳에서 죽었다.

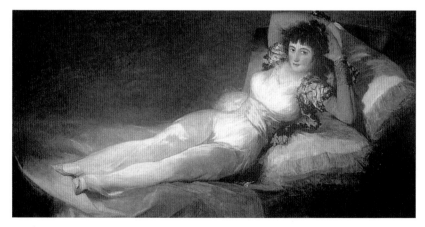

266 고야, 〈옷을 걸친 마하〉, 1798-1805, 95×190cm, **Prado**

와 렘브란트로부터 받은 영향이다. 고야의 붓놀림은 다비드의 카라바조 스타일의 신고전주의와는 다르지만 언뜻 보기에는 다비드의 작품과 유사해보인다. 카를로스 4세의 가족 열세 명이 고야 앞에서 포즈를 취했는데, 고야는 그들을 세 그룹으로 무리를 짓게 하고 시선을 다양하게, 그러나 빤히 쳐다보도록 했다. 그들은 자신들의 집이지만 웬지 낯선 곳에 온 사람들처럼 편하지 않은 자세로 고야가 시키는 대로 눈을 크게 뜨고 빤히 바라보고만 있다.

중앙의 여인이 마리아 루이사 왕후로 카를로스 4세의 아내이다. 그녀는 머리, 귀, 목을 보석으로 치장했으며 우스꽝스러운 드레스를 입고 있는데, 그녀의 추함이 잘 나타난다. 고야는 그녀를 〈시녀들〉에서의 공주 마르가리타와도 같은 포즈를 취하게 해서 기괴하고도 저속한 왕후로 보이도록 했다. 왕후는 오른팔로 딸을 자기 가까이 끌어당기고 있으며 막내 아들은 빨간색 의상 차림으로 엄마의 손을 잡고 캔버스의 중앙에 시선을 두고 서 있다. 카를로스 4세는 네 개의 별 모양 메달을 가슴에 달고 있다. 그의 열여섯 살의 아들 페르디난도 왕자는 파란 예복 차림으로 왼쪽에 서 있다. 페르디난도의 열두 살의 동생은 뒤에 숨어 페르디난도의 허리를 잡고 서 있다. 각 사람의 내면의 모습이 얼굴과 제스처로 너무도 솔직하게 표현되었으므로 이 그림은 근대 회화로 손색이 없어 보인다. 적나라하게 드러난 각 인물들의 개성은 마치 유령들의 집단처럼 보이기도 한다. 이 작품에서 고야는 노골적인 사실주의 방법으로 왕실의 취약성을 드러냈다. 그는 벨라스케스의 양식을 더욱 자연스럽고 개성적인 양식으로 진전시키면서 모델의 포즈와 표현을 강조하고 명암으로 극적인 느낌을 증대했다. 드가의 〈벨에이 가족〉[264]은 배경과 인물의 구성이 다르게 보이지만 고야의 〈카를로스 4세의 가족〉과 벨라스케스의 〈시녀들〉로부터 영감을 받아 그린 것이다.

고야는 1801년 〈마누엘 고도이〉[265]의 초상을 그렸으며, 이후 2~3년 동안 제작한 많은 초상화에서는 명암의 극적인 대조에 의해 화면의 효과가 고양되었으며 인물의 자세와 표현에서 원숙한 기량을 보여주었다. 찬사를 받는 두 점의 작품, 〈벌거벗은 마하〉[196]와 〈옷을 걸친 마하〉[266]도 이 시기에 제작되었다. 두 마하는 같은 모델과 같은 포즈로 그려진 작품이다. 이것들은 스페인의 전통적 여성이 잠자는 비

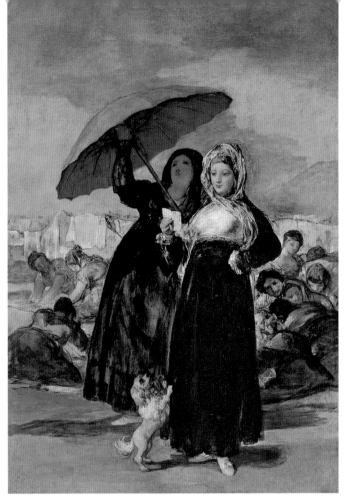

267 고야, 〈젊은 여인들(편지)〉, 1812년 이후,
181×125cm, **Musée des Beaux-Arts, Lille**
268 고야, 〈대장간〉, 1813-18년경, 191×
121cm, **The Frick Collection, New York**

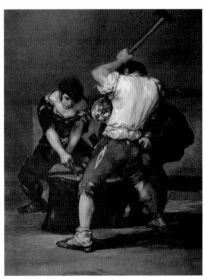

너스라는 고전적 주제에서 벗어나 강한 리얼리티로 표현되어 있다. 마하maja를 영어로는 마야라고 하는데, 고야 생존 당시 스페인의 멋쟁이 여자들에 대한 명칭으로 고야는 종종 이 소재로 그림을 그렸다.

1812년 이후에 그린 〈젊은 여인들(편지)〉[267]과 〈대장간〉[268]은 그가 사실주의에서 벗어나 표현주의로 달라지고 있음을 보여주는 작품들이다. 1814년 부르봉 왕조가 부활한 이후에도 고야는 궁정 화가로 남았지만, 멩스의 영향을 받은 초상화가 로페스 이 포르타냐가 왕의 총애를 얻어 고야의 지위를 차지했다. 포르타냐는 1815년 페르디난도 7세의 궁정 화가가 되었고 1817년에 산페르난도 미술 아카데미의 학장이 되었으며 1823년에는 프라도 뮤지엄의 관장이 되었다.

고야는 발코니 가까이에 있는 여인 혹은 여인들을 그렸는데, 무리요의 〈창가에 있는 두 여인〉[270]에서 영감을 받은 것으로 추정된다. 무리요의 이 작품은 1814년 궁정 소장품 리스트에 적혀 있다. 고야가 무리요의 작품에서 영감을 얻었든 그렇지 않든 두 사람의 작품에서 창문과 발코니는 회화적 환영이 생겼고 이를 마네가 호기심 있는 눈으로 보았다. 마네는 고야의 〈발코니에 있는 마하들〉[260]에서 영감을 받아 〈발코니〉[271]를 그렸다. 마네는 고야의 발코니의 구성을 따랐지만 인물의 배열은 달리 했으며 자신과 절친한 인물들을 모델로 삼았다. 우수에 젖은 모습으로 보이지만 강렬한 미모의 여인은 베르테 모리소로 그가 선호하는 모델인데, 훗날 마네의 동생과 결혼하고 화가가 된다.

에바 곤잘레스의 〈이탈리아 극장의 관람석〉[273]과 메리 카삿의 〈특별 관람석에서〉[272]도 고야의 〈발코니에 있는 마하들〉에서 영감을 받아 그린 것들이다. 회화를 배우기 위해 1866년에 파리로 온 미국 여류화가 카삿은 드가의 관심을 얻어 인상파 화가들의 그룹전에 초대받았다. 카삿은 드가와 마찬가지로 일본 목판화의 영향을 받아 사물을 한 덩어리로 표현하며 선을 강조하는 비대칭의 복합성을 강조하면서 격식에 구애받지 않는 자연스러운 동작과 자세를 표현하기 시작했다. 드가가 무대의 장면을 그릴 때 카삿은 객석에서 무대를 바라보는 관객의 모습을 그렸다.

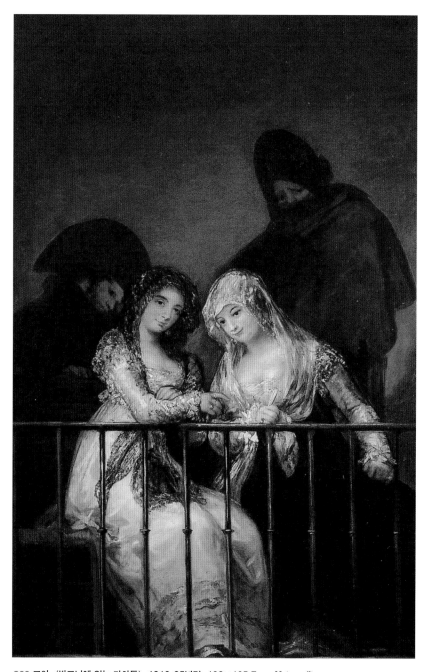

269 고야, 〈발코니에 있는 마하들〉, 1812-35년경, 193×125.7cm, **Metropolitan**

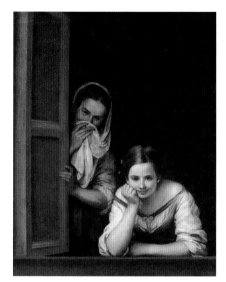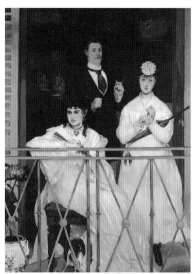

270 무리요, 〈창가에 있는 두 여인〉, 1655-60, 106×127 cm, **National Gallery of Art, Washington, D.C.**
271 마네, 〈발코니〉, 1868, 170×125cm, **Orsay** 마네는 산보하다가 발코니에 사람들이 나와 있는 것을 보고 착상하여 이 그림을 그리면서 존경하는 고야의 〈발코니에 있는 마하들〉을 염두에 두었다. 고야의 작품에는 연결이 있지만 마네의 것은 모델들이 제 각각 포즈를 취한 것이 다른 점이다.

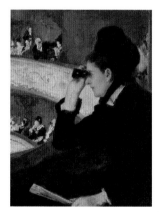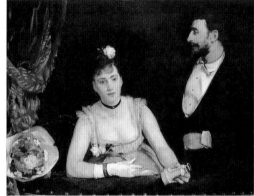

272 메리 카샷, 〈특별 관람석에서〉, 1877-78, 81.3×66cm, **Museum of Fine Art, Boston**
273 에바 곤잘레스, 〈이탈리아 극장의 관람석〉, 1874, 98×130cm, **Orsay**

274 고야, 〈카프리초 No. 43: 이성이 잠들면 괴물이 탄생한다〉, 1799, 21.7×15.2cm, **Metropolitan**

『로스 카프리초』

고야는 1799년에 에칭과 애쿼틴트aquatint(워시 드로잉의 효과를 내는 에칭의 한 방법)를 병용한 80점(후에 3점을 추가)을 모아 『로스 카프리초』라는 제목으로 동판화집을 발행했다. 표지에는 고야의 자화상이 있었다.[275] 1793~98년에 제작된 이 시리즈에는 유머러스한 표현에 악몽과 같은 불길한 요소가 항상 그림자를 드리우고 있다.

고야의 기법은 렘브란트로부터 받은 영향으로 보이지만, 작품의 모티브는 사회적인 관습과 교회의 병폐에 대한 신랄한 공격이며 마녀와 악마가 등장하는 장면에는 죽음의 무도 같은 요소도 들어 있다. 시리즈는 속담, 사회에 대한 다소 직설적인 비판, 마녀세계에 대한 재담 등 조롱과 분노의 색채를 띠었다. '카프리초'라는 말은 '종작없는 생각'이란 뜻이다. 에칭화를 보면 공상과 상상이 한껏 표현되었으며 기분 나쁜 환상적인 요소와 공포, 위협 등 어두운 면이 두드러진 데서 그의 사상이 얼마나 자유로우며 선동적인지 알 수 있다. 이런 경향의 초기 작품으로 1793년 산 페르난도 미술 아카데미를 위해 제작한 작품 중 〈마을의 투우〉, 〈정신병원〉, 〈감옥소 내부〉[276] 등이 있다.

에칭은 동판에 항산성 물질인 그라운드를 입히고 그 위에 뾰족한 도구로 밑그림을 새겨서 질산 등 부식액에 넣으면 그라운드가 벗겨진 그림 부분이 부식되면서 동판에 홈이 패여 새겨진 선을 이용하는 판화기법이다. 최초이자 최고의 에칭의 거장은 렘브란트로서, 그는 인그레이빙과의 연관을 전적으로 배제하고 이 기법의 특성인 자유로움을 활용하여 빛과 분위기, 누구도 따를 수 없는 대가적 솜씨로 공간을 표현한 300점 이상의 에칭 작품을 제작했다. 18세기 베네치아 화파의 위대한 화가 티에

275 고야, 〈카프리초 No. 1: 프란시스코 고야 이 루시엔테스, 화가〉, 1799, 22×15.3cm, **Metropolitan**

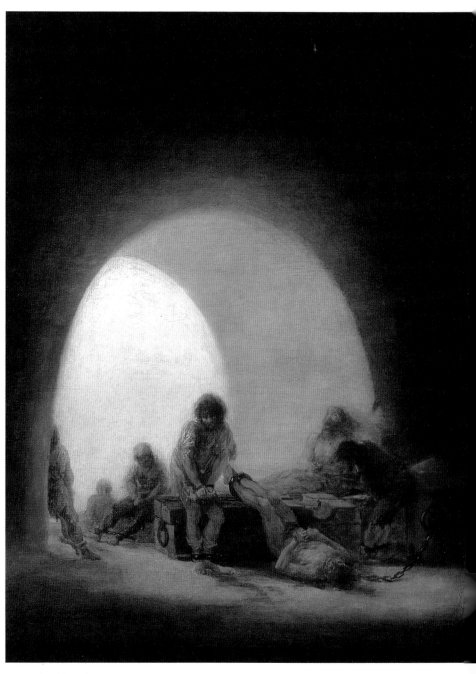

276 고야, 〈감옥소 내부〉, 1810-14, 42.9×31.7cm, **Bowes Museeum, Durham**

폴로와 카날레토 또한 에칭을 이용하여 분위기 효과를 포착했으며 로마의 에칭 제
작자이자 고고학자였던 잠바티스타 피라네시는 불길한 상상의 감옥 내부 장면을
그린 연작 〈감옥〉(1745년경)에서 에칭을 이용해 환상적 분위기를 연출했다. 그러나
1778년경 궁전에 소장된 벨라스케스의 그림을 대부분 동판화로 모사한 적이 있는
고야는 연작 〈전쟁의 참화〉[277, 278]를 통해 피라네시보다 더 공포스러운 분위기를
표현했다.

　〈카프리초 No. 39: 선조에게 돌아감〉[279]은 당나귀가 자신의 조상을 자랑스럽게
여기는 장면인데.. 조상들 역시 당나귀인 것이다. 이는 귀족 숭배에 대한 고야식 조
소이다. 〈카프리초 No. 43: 이성이 잠들면 괴물이 탄생한다〉[274]는 인간이 이성을

277 고야, 〈전쟁의 참화, No. 37:
이것은 보다 심하다〉, 1812-14년경,
15.7×20.8cm, **Metropolitan**
278 고야, 〈전쟁의 참화, No. 47:
이런 일이 일어난 것이다〉, 1812-14
년경, 15.6×20.9cm, **Metropolitan**

279 고야, 〈카프리초 No. 39: 선조에게 돌아감〉,
1799, 21.8×15.4cm, **Louvre**

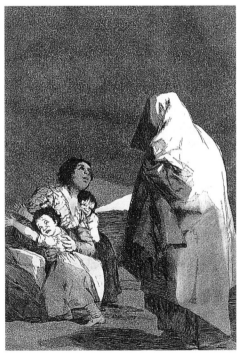

280 고야, 〈카프리초 No. 3: 도깨비가 온다〉, 1799,
21.9×15.4cm, **Metropolitan**
281 들라크루아, 〈실내 장면〉, 1820-24, 18.9×
13.1cm, **Bibliothèque Nationale de France, Paris**

282 고야, 〈카프리초 No. 34: 그들을 압도한 잠〉, 1799, 21.8×15.3cm, **Metropolitan**

버릴 때 인간의 상상 속에는 악이 생긴다는 점을 말하는 작품이다. 기에마르드는 고야가 자신의 풍자 에칭인 〈카프리초 No. 34: 그들을 압도한 잠〉[282], 〈카프리초 No. 17: 제대로 끌어올렸다〉, 〈카프리초 No. 31: 그녀는 자기 자신을 위해 기도한다〉 등을 대사관 인쇄기로 제작하는 것을 허락했다. 고야가 『로스 카프리초』에 대한 판매를 시작한 지 불과 이틀만에 이단심문소의 요청에 의해 중단되었다고 한다. 27점의 사본이 팔렸는데 4점을 오수나 공작 부부가 구입했다. 사회 풍속에 대한 그의 가차없는 풍자 중에는 궁정 스캔들을 다룬 것도 있으며, 어떤 에칭은 역사적 맥락을 알아야만 이해할 수 있는 복잡한 수수께끼 같은 것도 있었다. 기교에 뛰어난 그는 사회적·정치적 비판을 예술로 함축성 있게 포장해냈다. 그의 주제는 매춘, 미신, 이단심문소, 탐욕, 야심, 권력의 남용 등을 망라했으며 뛰어난 그의 상상력이 이런 주제를 활기찬 이미지들로 변용시켰다. 『로스 카프리초』를 구입한 사람들 상당수는 외국의 고야 숭배자들이다.

고야의 양식에 가장 매료된 사람은 들라크루아였다. 그는 1818년 혹은 1819년

Allá vá eso.

283 고야, 〈카프리초 No. 66: 저기 간다〉, 1799, 21×16.7cm, **Metropolitan**
284 들라크루아, 〈고야의 카프리초 습작 No. 11, 31, 33, 66〉, 1824~26년경, 31.8×20.7cm, **Louvre**
285 들라크루아, 〈날아오르는 메피스토펠레스, 『파우스트』에서〉, 1828, 27.3×24cm, **Metropolitan**

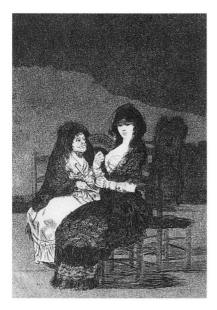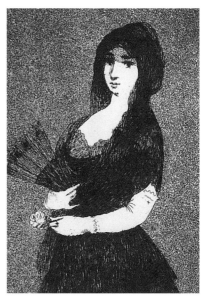

286 고야, 〈카프리초, No. 15: 훌륭한 충고〉, 1799, 21.8×15.3cm, **Metropolitan**
287 마네, 〈외국산 꽃(만틸라를 걸친 여인)〉, 1868, 15.9×10.5cm, **Metropolitan**

부터 고야의 작품을 모사하기 시작했으며, 1824년 『로스 카프리초』에서 영감을 받아 모사하면서 변형된 자신의 모티브를 제작하기도 했다.[281, 284] 프랑스인의 스페인 문화에 대한 선호와 더불어서 고야의 영향은 마네와 드가의 작품에서도 현저하게 나타났으며 마네에게 고야는 매우 중요했다. 마네도 들라크루아와 마찬가지로 『로스 카프리초』에서 영감을 받아 모사하면서 변형된 자신의 모티브를 제작했다.[287]

고야는 1816년에 〈라 토로마퀴아〉로 알려진 투우를 모티브로 판화 33점을 제작했다.[288] 무어인이 전한 투우는 스페인의 국기로서 17세기 말까지 궁정의 오락거리로 귀족들 사이에 성행했으나 18세기 초 부르봉 왕조시대에 이르러서는 현재와 같이 일반 군중의 구경거리가 되었다. 투우는 매년 봄 부활제의 일요일부터 11월까지 일요일마다 마드리드·바르셀로나 등 도시에 있는 아레나arena라는 투기장에서 개최된다. 투우는 투우사를 소개하는 장내 행진으로 시작되며, 투우사는 중세 풍의 금과 은으로 장식된 화사한 복장을 걸치고 엄숙하고 화려한 연출과 함께 투우 특유

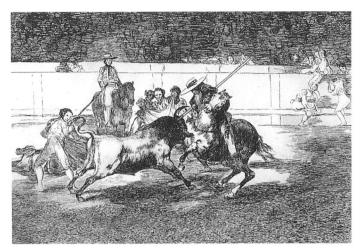

288 고야, 〈라 토로마퀴아 No. 28: 강력한 레돈이 피카로 황소를 찌른다〉, 1815-16, 25.5×35.6cm, **Metropolitan**

의 분위기를 엮어낸다. 투우사와 싸울 소는 들소 중에서 골라 투우장에 내보내기 전 24시간을 완전히 빛이 차단된 방에 가두어 둔다. 피카도르는 교묘하게 말을 부리면서 창으로 소를 찌르고 소는 흥분하여 성질을 억제하지 못할 정도에 이르게 된다. 이때 반데릴레로가 등장하여 소의 돌진을 피하면서 여섯 개의 작살을 차례로 소의 목과 등에 꽂는다. 작살이 꽂힐 때마다 소는 더욱 미쳐 날뛰며 이에 따라 장내는 야릇한 흥분에 싸이게 된다. 이때 주역 마타도르가 검과 붉은 천을 감은 물레타라를 들고 등장하여 거의 미쳐버린 소를 유인하고는 교묘하게 몸을 비키면서 소를 다룬다. 싸우기를 약 20분, 장내의 흥분이 최고도에 이를 무렵 마타도르는 정면에서 돌진해 오는 소를 검으로 찔러 죽임으로써 투우는 끝난다. 마타도르가 물레타로 소를 다룰 때의 몸동작은 고전 무용의 한 동작 같이 아름답게 보인다.

1819년 말 고야는 두 번째로 큰 병을 앓았고 이때 마드리드 교외에 퀸타 델 소르도(귀머거리의 집)라는 별장을 구입했다. 그는 1820~22년 동안 이 집에서 14점의 대작들을 제작했다. '검은 회화 *Black Painting*'라고도 알려진 이 작품들은 대부분 검정색, 회색, 갈색으로만 그려져 있어 고야의 상상력에 병적 경향이 있었음을 보여준다.

1824년 고야는 건강을 이유로 페르디난도 7세에게 국외로 나가는 것을 허가받아 프랑스의 보르도에 정착했다. 그는 그 해 파리에서 두 달을 지냈고 1826년과 1827년에 잠시 마드리드를 방문했을 뿐이다. 그는 1828년 4월 16일에 세상을 떠났다. 그는 최후의 몇 년 동안 새로운 기법으로 석판화를 시도했다. 고야는 500여 점의 유화와 벽화, 300여 점에 이르는 에칭과 석판화, 수백 점의 소묘를 남겼다. 그는 생전에 200여 점이 넘는 초상화를 그려 초상화가로도 인기를 얻었다. 그는 "자연 · 벨라스케스 · 렘브란트" 이 셋을 자신의 스승으로 삼았다고 했다.

총살형

프랑스의 정치적인 사건은 스페인 문화 특히 미술을 프랑스에 폭넓게 전하는 데 큰 역할을 담당했다. 나폴레옹의 동생 루시앵 보나파르트는 1800년 11월 8일에 스페인 대사로 마드리드에 도착했다. 루시앵은 1801년 3월 21일 아란후에즈 조약을 체결했는데, 이는 스페인이 루이지애나의 거대한 영토를 프랑스 령에 속하게 하는 조건으로 프랑스는 스페인 여왕의 사위이자 파르마 공작의 아들 루이 드 부르봉에게 토스카니의 왕위를 양도하는 것을 의미했다. 그러나 나폴레옹은 1802년 3월 27일에 영국과 아미앵 평화조약을 체결하면서 스페인의 식민지 트리니다드를 영국에 양도하고 루이지애나를 미국에 팔았는데, 이는 아란후에즈 조약을 위반하는 것이었다. 아미앵 평화조약은 짧은 기간만 존속했을 뿐인데, 나폴레옹은 영국과의 평화를 원했던 것이 아니라 그의 야심은 영국을 자신의 속국으로 만드는 데 있었다. 나폴레옹은 자신과 힘을 겨룰 수 있는 건 영국 군대뿐임을 알았으므로 영국을 유럽의 나라들로부터 고립시키는 정책을 폈다. 영국과의 교역을 차단함으로써 영국 스스로 붕괴되기를 바랐다. 1807년 나폴레옹은 스페인이 영국과 교역을 하지 못하도록 대륙봉쇄 정책을 폈지만 밀수와 부정한 공무원의 상인과의 결탁으로 영국을 경제적으로 고립시키는 데는 실패했다.

나폴레옹이 스페인 정치에 개입한 것은 대륙봉쇄의 논리만을 위해서가 아니었다. 부르봉 왕가의 후손인 스페인의 왕 카를로스 4세가 스페인을 제대로 관리도, 개발도 하지 못해 그동안 해군력과 경제적 측면의 효과를 내지 못했기 때문이다.

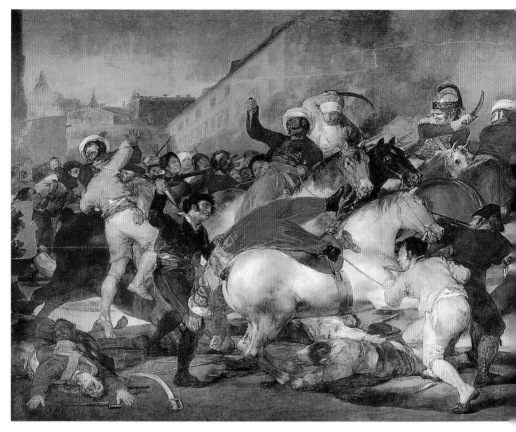

289 고야, 〈1808년 5월 2일〉, 1814, 255×345cm, **Prado**

이 시기에 카를로스 4세는 왕비 마리아 루이사의 정부인 마누엘 고도이의 도움을
받으며 마드리드를 통치하고 있었다. 1759년에 왕위에 오른 카를로스 3세가 1788
년에 타계하자 왕위를 이어받은 60세의 아들 카를로스 4세는 지성적이지도 능동적
이지도 못했다. 이런 남편보다는 고도이와 놀아날 궁리만 하던 왕비는 왕위대에 속
한 고도이를 일약 총리로 만들었다. 1804년 이래 스페인이 프랑스와 불편한 동맹
관계를 유지하게 된 건 고도이의 야심 때문이었다. 고도이는 왕의 맏아들 페르디난
도가 왕위를 계승하게 되면 자신이 포르투갈을 차지하려는 야심으로 프랑스와의

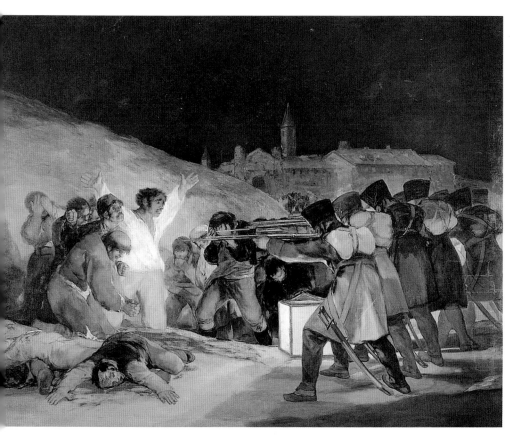

290 고야, 〈1808년 5월 3일〉, 1814, 266×345cm, **Prado**

동맹관계에 불성실한 태도를 보였다. 나폴레옹은 이에 대한 보복으로 스페인에 대륙봉쇄에 동참할 것과 하노버 점령에 필요한 군대를 제공할 것을 요구했다.

카를로스 4세의 측근들에게 미움을 산 고도이는 페르디난도를 왕으로 세우려는 음모를 진행시켰다. 페르디난도는 부왕이 죽으면 고도이가 왕위를 탈취할 것이 염려되어 비밀리에 나폴레옹의 지지를 구하고 있었다. 스페인 원정군 사령관 요아킴 뮈라가 1808년 3월 마드리드로 진격할 때 아란후에즈에서 대규모 폭동이 일어나 고도이는 실각하고 카를로스 4세가 하야했다. 나폴레옹은 스페인 왕족들을 베

290-1 고야, 〈1808년 5월 3일〉 부분

이온으로 모이게 했다. 베이욘 회의에서 왕과 페르디난도는 서로 헐뜯기에 여념이 없자 나폴레옹은 두 사람 모두 퇴위시킨 후 탈레랑의 성에 가두었다.

이 조치는 스페인 국민의 자존심을 무척 상하게 만들었다. 훗날 나폴레옹은 왕과 왕자 모두 퇴위시킨 것은 부덕한 조치였음을 시인했다. 그동안 스페인 국민이 잠잠했던 건 나폴레옹이 미운 고도이 대신 페르디난도를 지원하고 있다고 믿었기 때문이다. 마드리드 주민들은 프랑스에 대항해 봉기했고 뮈라가 진압하는 과정에서 프랑스군 150명, 스페인인 400명의 사상자가 발생했다. 1808년 5월 2일 성난 군중이 성앞으로 몰려와 공주들이 성을 떠나는 데 대해 반대했다. 프랑스 군인들이 궁정의 마차를 호위하고 있었는데 전하는 바에 의하면 군중이 군인 몇몇을 찢어 죽였다고 한다. 뮈라는 군대를 풀어 군중을 향해 발포하게 했다.

사건이 발생하고 6년이 지난 1814년, 고야는 그날의 장면을 상기해 〈1808년 5월 2일〉[289]이란 제목으로 그렸고, 그 이튿날 마드리드 주민들이 처형당하는 장면을 〈1808년 5월 3일〉[290]이란 제목으로 그렸다. 두 작품은 인간에 대한 인간의 잔학한 행위를 고발하는 그림들 가운데 가장 통렬한 것으로 평가받고 있다. 고야는 프린시페 피오 언덕을 뒤로 하고 프랑스 군인들이 밤에 스페인 민중을 처형하는 장면을 묘사하면서 총살당하기 직전의 한 사람을, 마치 스페인 민중의 부활을 약속하는 진정한 승리자를 상징하듯, 흰색 상의와 노란색 바지를 입고 두 손을 위로 든 모습으로 부각시켰다. 갈색·검정색·파란색이 두드러진 화면에서 고야의 의도대로 흰색과 노란색은 매우 호소력이 있다. 두 손을 들고 항복하는 제스처를 취한 사람은 십자가 위의 그리스도를 상기시킨다. 그 아래에는 이미 처형당해 피를 흘리고 쓰러진 시체가 있다. 담 뒤에서 이를 바라보는 사람들 중에는 그들을 위해 기도하는 사람도 있고 두 손으로 얼굴을 감싸고 참혹한 광경을 차마 보지 못하는 사람도 있다. 하지만 그들도 곧 처형될 사람들이다. 이 그림은 종교화에서 발견되는 온갖 감정적 긴장감이 있지만 시민들은 천국을 위해 목숨을 잃는 것이 아니라 자유를 위해 생명을 잃은 것이다. 고야는 프랑스 군인들의 뒷모습만 보이게 구성함으로써 그들을 기계적으로 묘사했다. 고야는 그날의 사건을 역사적인 기록으로 남기려고 했지 스페인 민중을 영웅화하여 찬양하려고 하지 않았다. 그는 전쟁 자체를 비난했다.

291 고야, 〈스페인 국왕 페르디
난도 7세〉, 1814, 225.5×
124.5cm, **Prado** 나폴레옹은
페르디난도 7세를 만난 후 소감
을 말했다. "페르디난도는 만사에
무관심하고 물질에 매우 탐욕적
이며 하루에 식사를 네 번이나 하
고 아무 생각이 없다."

　두 작품이 1814년 5월 마드리드에서 개최된 추도식에서 공개되어 스페인 국민
을 민족주의로 단결시켰다. 그러나 왕정을 회복한 페르디난도 7세는 1814년 5월
13일, 1812년에 제정된 헌법을 폐지하고 의회를 해산했다. 자유주의 대표들을 구
금하고 왕권의 축소를 요구한 자유주의자들을 박해했다. 고야는 1814년 페르디난
도 7세의 초상291을 그렸는데 자신이 좋아하지 않는 왕의 초상을 그린다는 것이 그
에게 곤혹스러웠을 것이다. 곰브리치는 이 작품에 관해 다음과 같이 적었다.

　얼핏 보면 반 데이크나 레이놀즈 류의 어용 초상화처럼 보인다. 마술을 부리듯 비단과
황금의 반짝임을 만들어내는 고야의 기술은 티치아노나 벨라스케스를 연상시키지만 사
실 그는 그들과는 다른 시각을 가지고 있었다. 옛 거장들은 권력에 아첨했지만 고야는

그것을 버리는 것을 전혀 아까워하지 않는 듯 보인다. 그는 그들의 초상화에서 허영과 추악함, 탐욕과 공허함을 낱낱이 드러냈다. 자기 후원자들의 모습을 이렇게 묘사한 궁정 화가는 전무후무할 것이다.

3년 후 마네는 고야의 〈1808년 5월 3일〉에서 영감을 얻어 〈멕시코의 황제 막시밀리안의 처형〉을 그리게 된다.[292, 293] 오스트리아 합스부르크 가의 대공 조제프 페르디난드 막시밀리안이 서른다섯 살의 나이로 멕시코에서 총살당했다는 보도가 1867년 7월 1일 파리에 알려졌다.

막시밀리안은 오스트리아 황제의 동생이다. 나폴레옹 3세의 강요로 1864년 4월에 합스부르크(1276-1918년까지 오스트리아의 왕가)의 왕자 막시밀리안은 멕시코 독립군에게 맞설 군사력도 갖추지 못한 채 멕시코 황제에 즉위했다. 1867년 2월, 막시밀리안이 집권한 지 3년도 채 안 되어 나폴레옹 3세는 10년 이상 멕시코에 주둔하고 있던 프랑스군을 멕시코에서 모두 철수시켰다. 이 과정에서 나폴레옹 3세는 막시밀리안과의 약속을 어기고 그를 구출하지 않았으므로 막시밀리안과 그의 장군들은 과격한 멕시코 게릴라들에게 체포되어 1867년 6월 19일 모두 처형당했다. 이에 막시밀리안은 총살형 집행장에서 여섯 명의 군인에 의해서 처형되었다.

공화주의자인 마네는 막시밀리안의 죽음을 폭로하겠다는 결심으로 황제의 처형장면을 그렸다. 그는 캔버스를 가득 채우는 구성방법을 사용했는데 고야의 작품을 따른 것이었다. 고야의 〈1808년 5월 3일〉은 영화의 한 장면처럼 극적으로 표현된 데 비해 마네의 그림에는 그런 점이 전혀 없어 사실주의에 더욱 가까운 그림이 되었다. 고야는 집행자들이 총을 겨누는 장면을 묘사했는데, 마네는 총에서 불이 뿜는 좀더 사실적인 장면을 묘사했다. 처형당하는 사람들의 모습은 당당하고 장전하는 군인의 얼굴은 무덤덤하다. 마네는 고야와 마찬가지로 총구를 겨누며 사형을 집행하는 군인들을 오른편에, 사형당하는 사람들은 왼편에 구성했다. 마네의 그림이 특이한 점은 무엇보다도 총살을 집행하는 군인들이 프랑스 군복을 입고 있는 것이다. 황제의 처사에 매우 분노했던 마네는 이 사건의 궁극적인 책임이 나폴레옹 3세에게 있음을 시위했고, 그림에 막시밀리안의 처형일(6월 19일)을 적어넣었다. 마

292 마네, 〈멕시코의 황제 막시밀리안의 처형〉, 1867-68, 252×305cm, **National Gallery, London**

네는 이 작품을 이듬해 국전에는 출품하지 않았는데, 정치적 물의를 염려한 때문이다. 이 작품은 1879년 뉴욕의 호텔에서 있었던 전시회를 통해 처음 소개되었다.

훗날 피카소가 이와 유사한 방법으로 〈한국에서의 대학살〉[294]을 그렸다. 피카소는 1937년에 〈게르니카〉로 조국의 동란을 기소하면서 전쟁의 비극을 알렸으며, 한국에서 동란이 발발하자 고야와 마네의 전례를 따라 유사한 방법으로 전쟁의 참혹함을 고발했다.

모방의 미술사를 통해서 드러난 것은 화가의 길을 걷기로 한 사람들은 어떤 방법으로라도 과거 성공한 화가들의 작품을 직접 보는 기회를 가지려고 노력하며, 그런 기회를 루브르 뮤지엄에서 주로 활용하면서 대가들의 작품을 모방하는 가운데 그들의 독특한 양식을 익혔다는 것이다. 그들에게는 선택의 여지가 별로 없었는데,

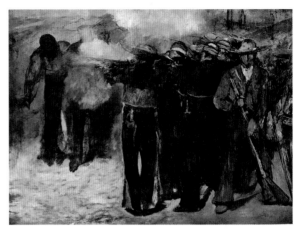

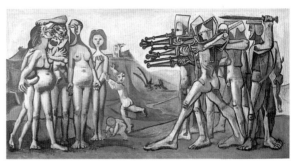

293 마네, 〈멕시코의 황제 막시밀리안의 처형〉, 1867년 7-9월, 196×259.8cm, **Museum of Fine Art, Boston**
294 피카소, 〈한국에서의 대학살〉, 1951, 109.5×209.5cm, **Musée du Picasso, Paris**

주어진 혹은 루브르에 전시된 작품들 가운데 자신의 취향에 맞는 것들을 모방할 수밖에 없었고, 자연히 궁정 취향을 따르게 되었다. 화가들이 이탈리아, 독일, 영국, 네덜란드, 벨기에, 스페인 등 유럽의 여러 나라들을 직접 여행할 수 있게 되면서부터 그들은 궁정 취향을 더 이상 따르지 않고 자신들의 취향에 맞는 작품들에서 영감을 받았으며, 이런 것이 일반적으로 가능해진 19세기 초부터 프랑스 미술은 프랑스인의 취향에 근거하는 독자적인 특색을 띠게 된다. 그럼에도 불구하고 모방이 수련의 한 과정으로 존속될 수밖에 없었던 이래 모방의 미술사는 중단될 수 없었다. 모방은 자신의 독자적인 양식을 발견하기 위한 참조의 성격이 짙다. 모방과 창조의 차이는 모방을 통해서 재창조가 이루어졌느냐 하는 것이다. 피카소가 고야를 참조한 것은 이런 의미에서 좋은 예가 될 것이다.

정치와 미술

프랑스 최대 국립 뮤지엄 루브르의 소장품은 역대 왕의 컬렉션을 토대로 한 것이지만 기원은 프랑수아 1세가 동시대의 이탈리아 회화를 퐁텐블로 궁전에 수집했던 '회화실'로 거슬러 올라간다. 루이 13세시대에 이미 200점의 회화가 수집되었으며, 루이 14세시대에 회화실이 루브르 궁전으로 옮겨졌고, 루브르 궁전을 뮤지엄으로 이용하려는 시도가 이때부터 있었다.

자크-루이 다비드는 뮤지엄이 예술가들로 하여금 작품을 모사하는 장소가 되어 프랑스 예술가들에게 지침을 주는 기능이 되어야 한다고 주장했고, 그의 주장이 루브르 뮤지엄의 방향에 기초가 되었다. 이런 이념에 의해서 나폴레옹이 유럽을 제패할 때 수백 점의 미술품을 각 나라로부터 약탈해왔다. 그 후 수집품은 국가의 보조와 수많은 기증, 발굴 등으로 증가하여 현재 30만 점에 달하게 되었다.

296 기우세페 카스티리오네, 〈루브르 뮤지엄의 살롱 카레〉, 1861, 69×103cm, **Louvre** '살롱' 이라는 말은 왕립 회
화 · 조각 아카데미가 주관한 공식 전시회가 루브르의 살롱 카레에서 열리고부터 생긴 말이다. 1737년부터 살롱 카레에서 열
린 전시회를 '살롱'으로 줄여 부르게 되었다. 드니 디드로는 18세기 중반부터 정기적으로 간행된 자신의 미술평론집을 '살
롱' 이라고 불렀다.

국립 뮤지엄 루브르

프랑스 최대의 국립 뮤지엄으로 사용되는 루브르 궁전은 12세기 말 필리프 2세가 외적으로부터 파리를 수호하기 위해 건립한 성채를 기원으로 한다. 14세기 후반 샤를 5세가 성채를 확장 정비하여 왕궁으로 개조했지만 그의 사후 백년전쟁으로 파리는 황폐해졌으며 루브르는 왕궁으로 사용되지 않았다. 그러다가 16세기 전반의 이탈리아 전쟁을 통해 이탈리아 르네상스에 자극을 받은 프랑수아 1세는 프랑스 르네상스 양식에 의한 질서와 조화를 추구하는 건축물로 개축했다. 1563년 앙리 2세의 왕비가 왕궁의 서쪽에 튈르리 궁을 세웠고, 앙리 4세시대에 걸쳐 센 강 연변에 '물가의 장랑'을 증축하여 루브르와 튈르리 두 궁전을 연결시켰다. 그 후에도 개수는 틈틈이 계속되었으며 17세기 루이 14세시대에는 클로드 페로에 의해서 콜로네이드가 완성되었다. 그러나 1682년 루이 14세가 베르사유로 거처를 옮긴 후 루브르의 증축 공사는 중단되었고 내부에는 여러 아카데미와 국가 기관이 배치되었으며, 예술가 및 기술자의 숙소로도 사용되었다.

18세기 들어서 그곳을 공공 뮤지엄으로 사용하려는 움직임이 있었다. 당지비에 백작[297]이 그랑드 갤러리(대전시장)[301]의 건축과 설계를 지원하고 중요한 예술작품들을 계속해서 모아들였고, 1793년 혁명정부가 그랑드 갤러리에 국립 중앙 뮤지엄을 설치·공개했다. 나폴레옹 통치 하에서는 카레 궁과 리볼리 가를 끼고 북쪽 파빌리온(건물의 별관. 별채)에 잇댄 건물들이 지어지기 시작하면서 19세기에 서쪽으로 뻗은 전시장

297 조제프 시프레드 두플시스,
〈당지비에 백작의 초상〉, 1779,
144×106cm, **Musée National
du Château de Versailles**

들과 파빌리온들을 거느린 두 개의 주요 윙wing(건물의 옆으로 뻗은 부분)이 완성되고 후에
나폴레옹 3세가 그것들을 전시장으로 개관했다. 완성된 루브르는 두 개의 사각형 본
관과 그 주위를 둘러싼 두 개의 커다란 정원으로 이루어진 거대한 건물 복합체이다.

　7월왕정(1830-48) 때 한층 더 늘려 안의 정원과 아폴론 회랑이 정비되었다. 나폴레
옹의 실각으로 한때 중단되었던 증축공사는 나폴레옹 3세시대에 더욱 대규모로 이루
어졌다. 1870년대에는 다른 부분의 증축도 완성되어 총면적 약 20만 평방미터에 이르
는 현재의 규모로 완성되었는데, 약 4세기가 걸려서 완성되었다.

　루브르 뮤지엄의 소장품은 역대 왕의 컬렉션을 토대로 한 것이지만, 기원은 미술
에 깊은 관심을 가졌던 프랑수아 1세가 동시대의 이탈리아 회화를 퐁텐블로 궁전에 수
집했던 '회화실 *Cabinet des tableaux*'로 거슬러 올라간다. 루이 13세시대에는 이미 200
점의 회화가 수집되었다. 루이 14세시대에는 회화실이 루브르 궁전으로 옮겨졌고 총
리 콜베르의 예술진흥정책에 의해서 왕실 컬렉션이 급속히 늘어났다. 이때부터 루브
르 궁전을 뮤지엄으로 이용하려는 시도가 있었다. 18세기에 프랑스 궁정에서 수집한

스페인 작품은 콜란테스의 〈불타는 덤불〉과 벨라스케스 작업장에서 제작된 스무 점의 합스부르크 가 사람들의 작은 초상화가 전부였다. 초상화들은 루이 13세의 왕비 안이 주문한 것들로 〈어린 왕녀 마르가리타〉[201]도 포함되었다. 이 작품들은 루브르 궁전 내의 안 아파트에 프리즈처럼 장식되었으므로 일반인에게는 관람이 허락되지 않았다.

루이 14세가 거처를 베르사유로 옮긴 후 콜베르는 루브르 궁전의 방 몇 개를 정비하여 공개했다. 계속해서 루이 15세시대에는 왕립 회화 · 조각 아카데미가 설치되어 그 회원들의 작품이 루브르 궁전 내의 살롱 카레에서 전시되었다.[296] 또한 총리 마리니는 왕실 컬렉션 가운데 100여 점을 뤽상부르 궁전에 모아서 일반인에게 공개했다.

당시의 예술가, 아카데미 출신, 그리고 미술품 감식가들과 마찬가지로 당지비에도 스페인 회화는 불과 몇 점 밖에 알지 못했으며 그것들을 파리의 30~40명의 개인 화상들을 통해 구입했다. 이때만 해도 스페인 대가들의 작품은 프랑스에서 구하기 어려웠고, 그나마 옛 대가들의 주요 작품을 볼 수 있는 곳은 루아얄 궁전으로 오를레앙 공의 컬렉션이었다. 루아얄 궁전은 후원자 리슐리외 추기경을 위해 르메르시에가 지은 궁전이다. 오를레앙 공 필리프 2세는 루이 14세의 손자로 다섯 살난 루이 15세를 대신해 군주로 군림했는데, 예술을 사랑한 그는 많은 미술품을 수집했다. 1733년 오를레앙 컬렉션 목록에는 스페인 작품이 아홉 점으로 적혀 있으며 그것들 중 한 점이 벨라스케스의 〈모세의 발견〉이다. 하지만 이 작품은 훗날 카라바조의 영향을 받은 네덜란드 화가 혼토르스트(1590-1656)의 원작으로 판명되었다. 7점은 리베라의 작품이고 나머지 한 점은 루이스 데 바르가스의 작품이다. 루이-필리프-조제프 오를레앙(1747-93)은 정치자금을 충당하기 위해서 소장품을 투기꾼에게 팔았고 투기꾼은 1793년과 1800년 사이 런던에서 전시한 후 팔았다. 1790년대에 이 작품들이 화상들에게 소개되면서부터 옛 대가들에 대한 관심이 새롭게 생겼으며 영국의 젊은 화가들이 이들의 영향을 직접 받았다.

당지비에는 1779년 마드리드 주재 프랑스 외교관에게 보낸 편지에서 "티치아노 · 벨라스케스 · 무리요 등의 작품을 싸게 구입할 수 있다면 궁정 컬렉션으로 하고 싶으니 알아보고 그 밖에도 흥미로운 작품이 있다면 연락하라"고 적었다. 당지비에는 당시 스페인의 상황을 알지 못하고 이런 편지를 보낸 것인데, 스페인의 총리는 미술품

리볼리 가

팔레-로얄 광장

리볼리 가

North

19 18

19

쿠르 마르리 17 쿠르 퓌제

17

4

쿠르 카레 5

3

2

카루젤 광장의 개선문

카루젤 광장

피라미드

쿠르 나폴레옹

1

6

7

16 15

13 13

8 쿠르 스핑크스

쿠르 르퓌엘

14 쿠르 비스콘티

9

11 10

루브르 강가

12

틸르리 강가

센강

298 루브르 뮤지엄 시기별 증축도

■ 16세기 후반(프랑수아 1세, 앙리 2세) 레스코에 의해 건축

16세기 말, 17세기 초(카트린 데 메디치, 앙리 4세) 레스코, 루이 매트조, 자크 2세 안두르에, 뒤세르소에 의해 건축

1624-54(루이13세와 루이 14세) 르메르시에에 의해 건축

1654-78(루이 14세) 르 보와 드 페로에 의해 건축

1804-46(나폴레옹 1세, 루이 18세, 샤를 10세. 루이-필리프) 퐁텐과 드 페르시에가 건축

■ 1853-80(나폴레옹 3세, 제3공화국) 르퓌엘에 의해 건축

1982(프랑수아 미테랑) 이오 밍 페이에 의해 건축

축조 부분 명칭

1. 레스코 윙 2. 쉴리 파빌리온 3.르메르시에 윙 4. 쿠르 카레의 북쪽 윙 5.콜로나드 윙 6. 쿠르 카레의 남쪽 윙 7.왕의 파빌리온 8.아폴로 갤러리의 윙 9. 살롱 카레 파빌리온 10. 대전시실의 윙 11. 국무 파빌리온 12. 플로라 파빌리온 13. 왕비의 정완이나 스핑크스 정원을 바라볼 수 있는 윙 14. 르퓌엘과 비스콘티 뜰 사이의 윙 15. 두동 파빌리온 16. 몰리앙 파빌리온 17. 1853-57년 르퓌엘에 의해 집무실로 지어진 건축 18. 1810-24년 페르시에와 퐁텐에 의해 건축된 윙 19. 1873-75년 르퓌엘에 의해 재건축된 부분

을 국외로 수출하는 것을 금하는 법을 공포했다. 당지비에는 스페인으로부터 직접 미술품을 구입할 수 없음을 알게 되자 파리의 화상들을 통해 다양한 경로로 구입했다.

프랑스 혁명의 물결 속에서 루이 16세가 처형되고 당지비에는 더 이상 그랑드 갤러리 내의 루아얄 뮤지엄을 위한 프로젝트를 수행할 수 없게 되었다. 왕실 소장품을 루브르에 수용한다는 국민의회의 결의에 기초하여 1793년 8월 10일 루브르가 정식으로 뮤지엄으로서 공개되었다.

루브르 뮤지엄은 왕실이 소장한 스페인 회화 열 점을 소개했는데, 다섯 점이 무리

요의 작품이었고, 리베라의 작품으로 분류되었
던 네 점은 훗날 그의 것이 아닌 것으로 판명되
었다. 무리요의 〈로사리오 묵주의 처녀〉[299]가
렘브란트와 티치아노의 작품과 나란히 걸려 있
었다. 당시 이 작품의 제목은 〈여인과 로사리오
묵주를 든 아기〉였다. 무리요의 〈겟세마네 동
산에서의 그리스도〉[132]와 〈기둥에 묶인 그리스
도 앞의 성 베드로〉[133]가 루브르에 전시되기 시
작한 것은 1801년 이후부터였다. 궁정의 취향
이 미술사를 제대로 반영하지 못했음이 드러났
고 이 점을 안 새 내무장관 장-마리 롤랑은 궁정
화가 다비드에게 말했다.

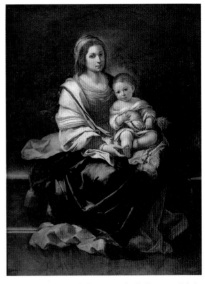

299 무리요, 〈로사리오 묵주의 처녀〉, 1650년경,
160×125cm, Musée Goya, Castres

이 뮤지엄은 이 나라의 부유함을 시위하는 곳으로 … 프랑스는 모든 시대와 모든 민족에 의
해서 영광이 드러나야 하며, 국립 뮤지엄은 온갖 아름다움에 대한 지식을 포용하고 세계로
부터 사랑을 받아야 합니다.

롤랑은 뮤지엄이 프랑스 공화국을 알릴 수 있는 가장 강력한 장소가 되도록 해달
라고 주문했으며 다비드는 1794년에 응답했다.

뮤지엄은 무익한 진기한 물건에 대해 만족시켜주는 보잘 것 없는 사치품들의 헛된 조합이
되어서는 안 될 것입니다. 반드시 성취되어야 할 점은 화파가 만들어져야 한다는 것입니다.

다비드는 뮤지엄이 미술품 감식가들을 위한 즐거움을 주는 곳이 되기보다는 예술
가들이 작품을 모사하는 장소가 되어 프랑스 예술가들에게 지침을 주는 것이 주된 기
능이 되어야 한다고 했다. 이런 그의 주장이 근대 루브르 뮤지엄의 방향에 기초가 되었
다. 이런 이념에 의해서 나폴레옹이 유럽을 제패할 때 수백 점의 미술품을 각 나라로부

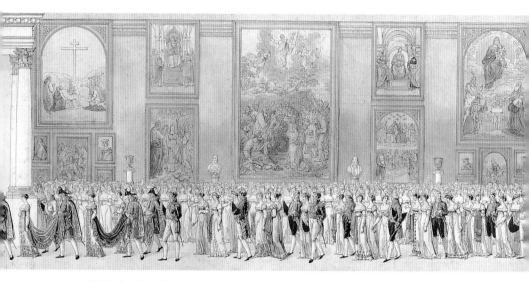

300 벤자민 지스, 〈1810년 4월 2일 루브르의 그랑드 갤러리에서 열린 나폴레옹과 오스트리아 황녀 마리 루이즈의 결혼식〉, 1810, 172×24cm, **Louvre** 나폴레옹은 오스트리아 황제 프란츠 1세의 장녀 마리 루이즈와의 정략결혼으로 유럽 왕가에 편입되었다. 이 세속적인 결혼식은 1810년 4월 1일 생클루에서 있었고 종교적 결혼식은 이튿날 루브르에서 거행되었다.

터 강제로 가져왔고 루브르에는 스페인 미술품이 부쩍 늘었다.

나폴레옹의 군대가 1794년 여름 오스트리아 군대를 격파하고 오늘날의 벨기에인 플랑드르를 합병한 후 9월에 두 나라로부터 150점의 미술품을 강제로 파리로 운반해 왔다. 여기에는 루벤스의 거대한 제단화 세 점도 포함되었는데, 〈십자가에서 내림〉, 〈십자가를 올림〉, 〈십자가에 못 박힌 예수〉[175]였다. 걸작과 기념비적인 작품들이 파리에서 전시되자 프랑스의 젊은 예술가들은 크게 동요했다. 루벤스 외에도 반 데이크와 플랑드르 화파를 이룩한 예술가들의 작품은 프랑스 예술가들에게 감동을 주었으며 유럽의 주요 화파들의 경향을 한눈에 볼 수 있게 되었다. 파리는 미술의 수도가 되었다. 나폴레옹의 군대는 이탈리아로 향했고 바티칸을 점령하게 되자 많은 미술품이 상자에 담겨 파리로 운반되었는데, 라파엘로의 〈변모〉, 카라바조의 〈십자가에서 내림〉, 로마인이 그리스인의 청동 조각을 대리석으로 모사한 〈라오콘〉, 대리석 조각을 대리석으로 모사한 〈아폴로 회화관〉 등이 포함되었다. 프랑스인은 조국이 유럽의 막강한

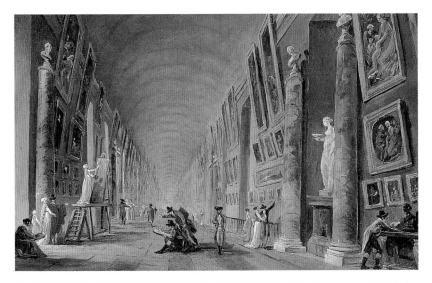

301 위베르 로베르, 〈1801년과 1805년 사이의 루브르 그랑드 갤러리〉, 37×46cm, Louvre 당지비에 백작이 그랑드 갤러리의 설계와 건축을 지원했고, 1793년 혁명정부에 의해 이 그랑드 갤러리에 국립 중앙 뮤지엄이 설치 공개되었다. 로코코시대의 이상적인 풍경화가로 인기를 끈 로베르는 국유 미술품 관리원이되었고, 이후 루브르 뮤지엄의 최초 큐레이터 중 한 사람이 되었다. 베르사유 궁전에 영국식 정원을 건설할 때 건축 감독관을 맡기도 했다.

나라임에 열광했다.

혁명 후 나폴레옹 1세는 건축가 샤를 페르시에와 피에르 퐁텐을 기용하여 북쪽 파빌리온에 잇댄 건물들을 짓기 시작하여 튈르리 궁전을 루브르에 연결시키는 등 건물의 정비와 확장을 진행시키는 동시에 이탈리아·독일 등 외국 원정에서 약탈한 미술품들의 전시 및 공개사업을 추진했다.

1803년 1월 1일 루브르 뮤지엄에 새로 부임한 관장 도미니크-비방 드농은 나폴레옹을 그랑드 갤러리로 초대하여 라파엘로의 작품을 포함하여 나폴레옹 군대가 포획하여 운반해온 작품들을 전시하고 보여주었다. 그랑드 갤러리는 나폴레옹이 오스트리아 황녀 마리 루이즈와 결혼식을 올린 곳이기도 했다.[300]

나폴레옹에 의해 건설된 프랑스 제국시절(1804-14) 유럽의 많은 미술품이 구입을 통해서 또는 강제로 프랑스로 이전되었다. 프랑스 왕 루이-필리프(1830-1848년 재위)는 스페인 화가들의 작품을 무려 4백 점이나 소장하고 있었으며 1838년 소장품을 정부에

기증한 후 루브르에 마련된 스페인 전시관에 전시하여 일반인이 관람할 수 있도록 했다. 루이-필리프는 스페인에 관해 잘 알고 있었다.

루이-필리프는 7월혁명으로 권좌에 올랐는데, 이는 귀족계급에 대한 상층 부르주아의 승리였다. 1830년 7월혁명(7월 27-30일)은 오랫동안 집권을 노려온 루이-필리프에게 기회가 되었다. 샤를 10세가 퇴위하기 이틀 전인 7월 31일, 법령에 따라 프랑스 의회는 그를 프랑스 왕국의 부사령관으로 선출했다. 이어서 8월 9일 그는 왕위를 수락했다. 그는 프랑스 왕 필리프 7세가 아니라 프랑스 국민의 왕 루이-필리프라는 칭호를 받았다. 루이-필리프라는 칭호로 프랑스 왕위에 오르기 전 샤르트르 공작으로서 그는 1793년 11월 아버지가 자코뱅 정부에 의해 처형당하자 그 뒤를 이어 오를레앙 공작이 되었고 그 뒤 2년 남짓 미국에서 살다가 유럽으로 돌아가기로 결심했다. 1800년 초 영국에 도착한 그는 나폴레옹 반대 세력을 끌어모으기란 전혀 가망없는 일임을 알고 망명 중이던 이름뿐인 프랑스 왕 루이 18세가 이끄는 부르봉 왕가와 오를레앙 가문을 화해시켰다. 그는 잉글랜드의 트위크넘에서 오랫동안 살다가 1809년에 시칠리아 팔레르모로 가서 나폴리 왕가와 손을 잡았으며, 11월 25일 나폴리 왕 페르디난도 4세의 딸 마리-아멜리에와 결혼했다. 부르봉 가의 마리-아멜리에는 스페인의 왕 카를로스 4세의 질녀로 페르디난도 7세와는 사촌이다.

이후 루브르의 개축공사는 제2 제정기인 1857년 건축가 비스콘티의 원안을 가지고 르퓌엘이 완성시켰지만, 1871년 파리 코뮌 때 튈르리 궁전이 소실되면서 현재의 모습이 되었다.

그 후 수집품은 국가 보조와 수많은 기증 발굴 등으로 증가하여 현재 30만 점에 달하게 되었다. 고대 오리엔트, 고대 이집트, 고대 그리스, 로마, 중세부터 근대의 회화, 조각, 공예 등 여섯 개 부문에 걸쳐 질과 양 모두 세계 유수의 수집품을 소장하고 있다. 내부에는 보존과학연구소와 미술사 교육을 담당하는 루브르 학원이 있어 다각적인 미술사업이 추진되고 있다. 1981년 그랑 루브르 계획이 시작되었는데, 그 내용은 나폴레옹 궁전과 카루젤 궁전의 중앙공원 지하에 관람자들을 위한 제반시설의 조성과 루브르 궁전 내에서의 뮤지엄 확장으로 크게 분류된다. 1989년 강당, 주차장, 상점, 사무실 등의 부대시설과 대중 오락시설을 갖춘 지하 단지가 문을 열게 된다.

전리품이 된 미술품

　나폴레옹의 동생 루시앵 보나파르트가 스페인 대사로 파견되어 1801년 아란후에즈 조약을 체결한 날 루시앵은 형 나폴레옹에게 보낸 편지에 조약을 체결한 대가로 레티로의 화랑으로부터 훌륭한 그림 20점을 받았다면서, 이것들이 자신에게는 십만 개의 다이아몬드보다 소중하다고 적었다. 미술품 수집을 즐긴 루시앵은 자신의 고문이자 화가인 기욤 르티에르에게 스페인 화가의 작품 70점을 구입하도록 지시했다. 루시앵이 받은 20점과 구입한 70점이 무엇인지 구체적으로 밝혀지지 않았지만 그 중에는 무리요의 작품이 3점, 모로의 작품이 1점 그리고 벨라스케스의 〈부채를 든 여인〉[302]이 포함되어 있었다. 루시앵은 1801년 11월 파리로 돌아왔고 작품들이 루시앵이 새로 장만한 거처인 브리엔 호텔에 장식되었다. 루시앵은 신분이 낮은 여인과 결혼한 것 때문에 형의 노여움을 사 로마에 정착하여 평민으로 살았다. 소장품은 모두 1803년 말에 로마로 우송되어 루시앵 저택에 장식되었다가 1816년 런던에서 팔렸다.

　1808년 5월 9일 나폴레옹은 나폴리의 왕으로 있던 형 조제프를 스페인의 새 국왕으로 세우고 나폴리 왕국은 자신의 처남인 뮈라에게 통치권을 주었다. 조제프의 즉위가 알려지면서 스페인은 전면적인 봉기에 휩싸였으며, 주동자들의 요청으로 영국 총리 캐닝이 원정군을 파견했다. 이에 나폴레옹은 5월 말 1개 사단을 거느린 뒤퐁 장군에게 장 안도쉬 쥐노가 이끄는 포르투갈군의 지원을 받아 안달루시아를 거쳐 카디스를 장악하라고 명령했다.

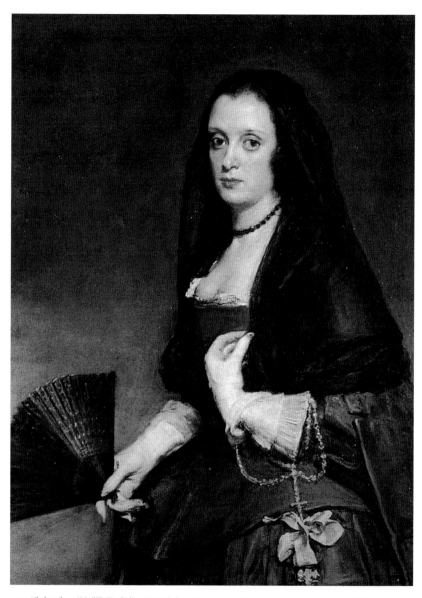

302 벨라스케스, 〈부채를 든 여인〉, 1635년경, 95×70cm, Wallace Collection, London 이 그림은 벨라스케스가 여인들을 그린 몇 점의 비공식적인 초상화들 중 하나로 미묘하고 섬세한 채색법과 뛰어난 감각적 인물 묘사로 유명하다. 드가가 1862–63년에 그린 여동생의 초상화 〈테레사 드 가스의 초상〉도 이 작품에서 영감을 받아 그린 것이다. 마네가 자신의 양식을 발견하기 전인 1860–64년에 그린 〈창가의 여인〉도 이 작품의 영감을 받은 것이다.

1808년 6월 10일 조제프가 새 국왕으로 마드리드에 입성했지만 이튿날 뒤퐁 장군은 바일렌에서 스페인군을 맞아 치욕적인 항복을 했으며 나폴레옹 대군이 무적이 아님을 보여주었다. 조제프는 나폴리를 버리고 스페인으로 온 것을 후회했다. 몇 주만에 스페인은 불에 타고 피로 물들었다. 마드리드에서의 소요는 1808년 말까지 지속되었다. 나폴레옹은 12월 4일 몸소 마드리드로 가서 형 조제프를 왕위에 앉혔다. 3주 후 나폴레옹 뮤지엄의 디렉터, 도미니크-비방 드농이 마드리드로 와서 파리의 뮤지엄으로 가지고 갈 회화작품 20점을 선정했다. 그는 과거의 궁정 소장품, 고야의 〈옷을 걸친 마하〉[266]와 〈벌거벗은 마하〉[196]가 포함된 고도이의 소장품, 귀족의 소장품들 가운데서 선정했다. 나폴레옹은 조제프에게 보낸 편지에서 드농이 회화작품을 가져갈 것이라면서 형이 포획한 작품들이 많은 줄 알며 그것들 중 파리의 뮤지엄에는 없는 걸작들로 50점을 자신에게 선물로 보내주면 이에 상당하는 것들을 나중에 보상하겠다고 적었다. 조제프가 나폴레옹에게 보내는 회화작품들은 1812년에야 파리로 운반되었다. 조제프는 50점 외에 250점을 더 보냈는데, 이것들을 본 드농은 매우 실망하면서 나폴레옹 뮤지엄에 전시할 만한 것은 여섯 점에 불과하다며 조제프가 형편없는 것들만 보냈다고 투덜거렸다. 나폴레옹 뮤지엄에 전시할 만한 것들에는 수르바란의 〈소틸로에서의 크리스천과 무어인의 전투〉[303]와 무리요의 〈로마 제국 지방집정관의 꿈〉[304]이 포함되었다.

나폴레옹에게 300점의 회화작품을 보낸 지 몇 주 후 조제프는 아주 많은 짐을 꾸리고 1813년 6월 마드리드를 떠나 파리로 향했다. 그의 짐 속에는 165점의 회화작품이 있었으며 그 가운데는 무리요와 리베라의 훌륭한 작품들과 벨라스케스의 〈세비야의 물장수〉[164]도 있었다. 이 작품들은 조제프가 그의 아내와 살던 마드리드의 레알 궁전을 장식했던 것들로 나폴레옹에게도 주지 않고 그가 아꼈던 것들이다. 조제프의 행렬은 장군 위고(빅토르 위고의 아버지)의 인솔로 파리로 향하고 있었는데, 도중에 영국의 명장 아서 웰레슬리 웰링턴 장군의 군대를 만나 회화작품들을 포획당했다. 페르디난도 7세는 자신의 왕위를 복위시켜준 웰링턴에게 그것들을 선물로 주었고, 이 작품들은 현재까지 웰링턴의 저택에 소장되어 있다.

회화작품에 대한 조제프의 집착은 아주 컸으며 걸작을 수집하려고 노력하는 나폴

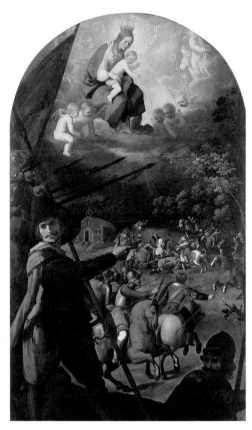

303 프란시스코 데 수르바란, 〈소틸로에서의 크리스천과 무어인의 전투〉, 1638년경, 335×191.1cm, **Metropolitan**

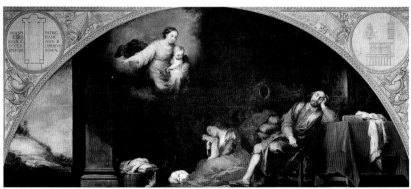

304 무리요, 〈로마 제국 지방집정관의 꿈〉, 1662-65, 232×522cm, **Prado**

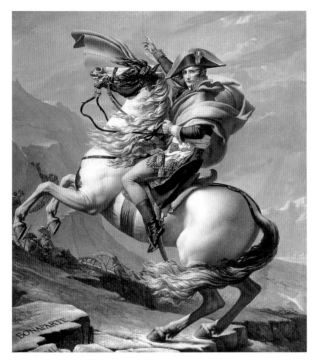

305 자크-루이 다비드, 〈생베르나르 고갯길을 지나는 보나파르트〉, 1800-01, 271×232cm, **Musée Nationale du Château de Malmaison, Rueil-Malmaison** 나폴레옹은 군대를 최대한 신속하게 이탈리아로 보내기 위해 지름길이지만 가장 험난한 알프스 산맥을 넘는 방법을 선택했다. 이때 나폴레옹이 탄 것은 말이 아니라 노새였지만 다비드는 이처럼 웅장한 형태의 말로 영웅을 이상화시켰다.

레옹과 드농의 눈을 속이고 은밀히 보관하다가 파리로 운반한 것들이 몇 점 있다. 그가 특별히 아끼던 것들로 이것들에는 당시에는 딴 화가의 작품으로 인식되었으나 훗날 라파엘로의 작품으로 확인된 3점이 포함되어 있었다. 이것들 중 일부는 스페인에 남겨두었지만 일부는 그가 미국의 필라델피아로 망명할 때 가지고 갔으며 이 작품들을 전시에 종종 빌려주었다. 1841년 그는 미국을 떠나 피렌체로 가서 1844년 그곳에서 죽었다. 그가 사망할 때까지 갖고 있던 작품들 중에는 무리요와 벨라스케스의 걸작들이 있었고, 다비드가 나폴레옹을 영웅으로 묘사한〈생베르나르 고갯길을 지나는 보나파르트〉[305]와, 이것을 작은 크기로 모사한 것도 있었다.

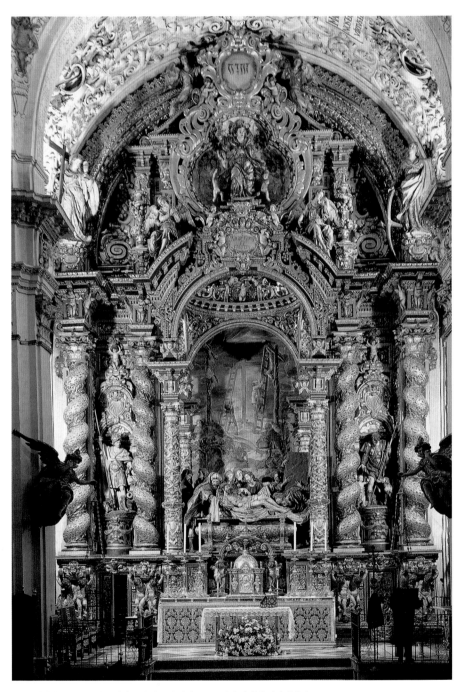

306 세비야의 라 카리다드 병원 교회의 중앙 제단, 1664년에 건립이 시작되었다.

미술품 반환요구

1814년 3월 30일 파리는 오스트리아 · 영국 · 프러시아 · 러시아 · 스웨덴으로 결성된 동맹군에 의해 함락되었다. 동맹군의 총사령관인 웰링턴 장군의 목적은 나폴레옹 제국을 멸망시키고 프랑스의 왕권을 부르봉 왕가로 복원시키는 것이었다. 프랑스를 제외한 유럽의 모든 나라는 왕정을 원하고 있었는데, 나폴레옹의 출현으로 유럽의 모든 군주들이 위협을 받았다. 나폴레옹의 몰락으로 프랑스 대혁명은 종료되었고, 유럽과의 전쟁으로 2백만 명 이상의 프랑스 젊은이가 희생되었다. 웰링턴의 후원을 받은 탈레랑이 4월 1일 임시정부를 구성하고 이틀 후 상원 잔류파를 설득해 나폴레옹의 폐위를 결정지었다. 탈레랑이 이끄는 임시정부는 4월 6일 황제의 폐위를 선언하고 루이 18세의 복위를 결의했다. 루이 18세는 프랑스 혁명 때 단두대에서 처형된 루이 16세의 동생이다.

루이 18세는 1814년 5월 14일 스페인으로부터 강제로 가져온 미술품과 루브르에 소장된 탈취한 미술품들을 동맹군의 압력으로 원래의 주인에게 돌려주겠다는 법령에 서명했다. 그는 프러시아 국민에게 프러시아에서 약탈한 모든 것을 돌려주겠다고 언약했다. 그러나 그는 6월 4일 다음과 같이 선언했다. "프랑스군의 영광은 아직도 건재한다. 훌륭한 미술품들은 이제 우리의 승리에 대한 권리로 우리의 것이다." 드농은 루브르에 있는 무리요의 작품들은 세비야 시가 프랑스 집행관 장 드 디유 술트에게 기증한 것이므로 반환할 수 없다고 주장했다. 스페인 대사는 "그것들은 시에 속한 것이 아

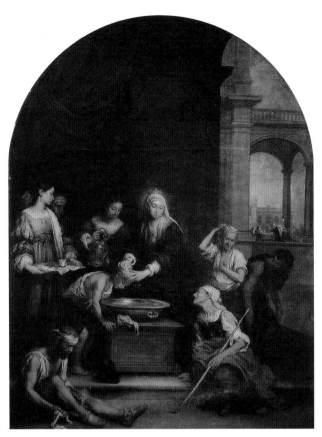

307 무리요, 〈병든 자를 돌보는 헝가리의 성녀 엘리자베스〉, 1672, 325×
245cm, El hospital de la Caridad, Sevilla

니며 시에 속했던 적이 없었으므로 세비야 시가 집행관에게 기증할 수가 없었다"고 맞
섰다. 술트는 스페인에서 약탈해온 작품들을 파리에 있는 자기 집에 가져다 놓았는데
법령에 의하면 정부 기관에 있는 것들만 돌려주기로 했고 개인이 소장한 것들에 관해
서는 언급이 없었기 때문이다. 그리고 드농이 지방 뮤지엄에 보낸 것들에 대해서는 돌
려주지 않아도 되었다.

세비야 시는 유럽에서 미국과의 교역을 독점적으로 하던 곳이었기에 경제붐이 일
어났고 수많은 외국 상인들이 이 도시를 찾아왔다. 이러한 부의 축적은 예술가들을 불
러들였으며, 개인의 저택을 비롯해 수도원, 교회들은 유명한 미술품들로 장식되었

308 작가미상, 〈1815년 미술품 반환을 슬퍼하는 프랑스 예술가〉, 19세기, **Bibliothèque Nationale de France, Paris**

다.[306] 이 도시에서는 유명한 스페인 화가뿐 아니라 유명한 유럽 화가들의 작품을 쉽게 볼 수 있었고, 특히 이탈리아와 플랑드르 화가들의 작품이 흔했다.

다양한 화파의 스페인 회화 284점이 스페인으로 반환되었다. 반환된 것들 중에는 리베라의 〈어머니 돌로로사〉와 마소의 〈예술가 가족〉[214]이 포함되었는데, 당시 〈예술가 가족〉은 벨라스케스의 작품으로 알려져 있었다. 〈예술가 가족〉은 나폴레옹이 1809년 빈을 침공하고 그곳에서 가져와 루브르의 나폴레옹 뮤지엄에 걸었던 작품으로 1815년 9월 9일 빈 갤러리로 반환되었다. 〈어머니 돌로로사〉와 〈예술가 가족〉은 반환되기 전, 1809년과 1815년 사이에 제리코가 모사했다. 프랑스인에게 가장 사랑받았던 작품들 가운데 한 점인 무리요의 〈병든 자를 돌보는 헝가리의 성녀 엘리자베스〉[307]도 반환되었다. 드농의 장례식에서 바롱 그로는 드농이 늘 하던 말을 상기시켰다.

그들로 하여금 그것들을 가져가게 하라. 그러나 그들에게는 그것들을 볼 수 있는 눈이 없다. 프랑스인은 예술에 있어서의 우수함을 늘 증명해낼 수 있으며 걸작들은 그 어느 곳보다도 여기에 있는 것이 낫다.

309 국립 프라도 뮤지엄 프라도 뮤지엄은 세계에서 가장 유명한 뮤지엄들 중 한 곳으로 플랑드르, 네덜란드, 이탈리아, 그리고 스페인 화파의 옛 대가들의 작품들이 대거 소장되어 있다. 소장품들은 왕실 컬렉션와 1872년 수도원들이 가지고 있던 것들을 합친 것이다. 뮤지엄의 명칭은 1785년 성 예로니모 공원의 프라도에 건물을 지으면서 그곳의 명칭에서 따온 것이다. 이 궁정 뮤지엄의 회화와 조각은 1819년에 일반인에게 공개되었다. 1868년 군사 쿠데타가 전국적으로 확산된 후 궁정 뮤지엄은 국립 뮤지엄으로 명칭이 바뀌었다. 프라도 뮤지엄은 세계에서 벨라스케스의 가장 많은 작품들을 소장한 곳이다.

310 작가미상, 〈무리요의 회랑〉, 1910년경, **Photo Courtesy Prado**

프라도 뮤지엄의 설립

나폴레옹의 몰락 이후 스페인으로 반환된 모든 작품들은 원래의 자리로 돌아가지 않았다. 종교기관에서 약탈한 것들은 제자리로 돌아갔지만 궁정 소장품들은 궁정으로 되돌려지지 않았다. 많은 작품이 1630대에 건설된 부엔 레티로 궁전 근처 프라도 거리에 있는 레알 뮤지엄에 소장되었는데, '왕립 회화·조각 뮤지엄'으로서의 이곳은 과거에 자연사 박물관이었다. 후앙 데 빌라누에바가 1787년에 새롭게 디자인하여 1819년 11월에 개관했다. 신고전주의 양식을 띤 이 건물은 1819년 페르디난도 7세 통치 때 완성되어 일반인에게 공개되었다. 왕궁 및 에스코리알에 있는 회화 작품들을 모아 이 미술관의 소장품을 확장시킨 이사벨라 2세가 추방된 뒤 1868년 국립 프라도 뮤지엄[309]이 되었다. 이제 프랑스 화가들은 스페인 화풍을 본격적으로 연구하기 위해 마드리드로 가서 프라도 뮤지엄을 찾아야 했다. 이 뮤지엄에는 프랑스에서 돌려받은 무리요와 수르바란의 작품들이 있었고, 스페인 내의 교회, 수도원, 수녀단에 소장되었던 작품들이 수거되어 이곳에 소장되었다. 무엇보다도 벨라스케스의 작품을 볼 수 있는데, 과거 스페인의 여러 궁전에 장식되어 일반인은 볼 수 없었던 작품들이 소장되었다. 이 뮤지엄이 개관하기 전까지 벨라스케스의 작품은 주로 빈의 궁정 컬렉션에 많았지만 개관 이후부터는 이곳에서 더 많은 그의 작품을 대할 수 있게 되었다. 루브르에서 볼 수 있는 벨라스케스의 작품은 〈어린 왕녀 마르가리타〉[201]뿐이었다. 페르디난도 7세가 왕위를 회복한 시기에는 프라도 뮤지엄을 찾는 프랑스 화가들이 드물었지만 어느 정도 시간이 흐른 뒤에는 프랑스 화가들이 찾는 미술의 성지가 되었다.

소장품은 스페인의 합스부르크 가와 부르봉 가의 군주들이 수집한 미술품으로 이루어졌다. 펠리페 2세(1556-98년 재위)는 카를로스 1세(1516-56년 재위)의 소장품을 확장했는데, 이 두 왕은 모두 티치아노의 중요한 후원자였다. 펠리페 4세는 궁정 화가 벨라스케스를 시켜 이탈리아에서 회화작품을 구입해옴으로써 왕궁의 소장품들을 더욱 늘렸다. 펠리페 5세(1700-24년 재위)는 여기에 프랑스의 바로크 작품들을 덧붙였으며 페르디난도 7세는 새로 지은 뮤지엄의 건물에 여러 왕의 수집품들(에스코리알에 있는 것들은 제외) 중에서 회화만을 한데 모았다.

프라도 뮤지엄은 개관하는 날부터 스페인 화파를 알리는 곳을 목적으로 했으며 중

311 베르나르도 로페스, 〈브라간자의 이사벨라〉, 1829, **Prado**

앙의 화랑 하나를 당시의 화가들, 예를 들면 고야 · 루이스 파레트 · 마리아노 살바도르 마엘라 등을 위한 전시공간으로 꾸몄다. 뮤지엄은 얼마 후 이탈리아 르네상스 작품들을 전시했는데, 티치아노의 작품이 많았다. 티치아노는 벨라스케스와 무리요에게 가장 큰 영향을 준 화가이자 곧 스페인 화파에 영향을 끼친 화가였다.

프라도 뮤지엄은 1872년 1830년대의 자유주의 개혁 때 교회와 수도원으로부터 몰수한 미술품들을 모아놓은 마드리드의 트리니다드 미술관을 흡수 합병했다. 따라서 17세기 스페인을 중심으로 한 종교화가 대량 확보되고 폭넓은 컬렉션이 이루어짐으로써 대규모 뮤지엄의 위상을 갖추게 되었다. 또한 20세기에 들어와서 부속건물들이 건립되었고 컬렉션도 더욱 늘었다. 소장품은 대부분 유화로 약 3만 점에 달한다. 역대 스페인 국왕들의 컬렉션을 기반으로 하고 있는 만큼 그들의 취향이 뚜렷하게 반영되어 있는 것이 특징이다. 따라서 교육적 목적으로 계통을 좇아 수집한 뮤지엄들과는 사뭇 다르다.

스페인 회화 부문에서는 로마네스크 시기의 프레스코 벽화 약간을 제외하면 고딕부터 19세기 말까지의 대표적인 작품을 소장하고 있다. 이 중 걸출한 것들로는 엘 그레코, 벨라스케스, 리베라, 수르바란, 무리요 등 16세기 말에 시작된 '황금 세기'의 화가들과 고야의 컬렉션이다. 스페인 회화에 정통한 학자로서 『스페인 화파 화가들의 역사』(1869)와 『모든 화파의 화가들의 역사』(1861-76)의 저자 스터링-맥스웰은 벨라스케스와 무리요를 가리켜 "스페인 화파의 호메로스와 베르길리우스"라고 했다. 벨라스케스와 고야는 궁정 화가였기에 질적으로나 양적으로 유례없는 수집을 자랑하고 있다. 벨라스케스의 작품으로는 〈브레다의 항복〉[177]과 〈시녀들〉[213]을 포함하여 약 50점이 있으며, 고야의 작품으로는 〈카를로스 4세의 가족〉[263], 〈옷을 걸친 마하〉[266], 〈벌거벗은 마하〉[196] 등 약 110점이 소장되어 있다. 20세기 초에 재평가된 엘 그레코의 작품은 유럽 각지에 산재해 있었는데, 〈목자들의 경배〉 등 30점 이상을 갖추어 세계 최대의 수집이 이루어졌다.

19세기에 프라도 뮤지엄은 예술가들과 일반 모두에게 스페인 회화를 한눈에 알 수 있는 명소였으며 많은 화가들이 이곳을 방문했는데, 쿠르베 · 드가 · 마네 · 모네가 방문했고 미국 화가들로는 체이스와 사전트가 방문했다.

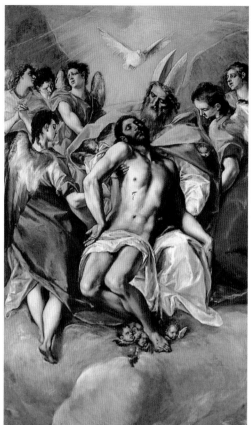

312 엘 그레코, 〈삼위일체〉, 1577-79, 300×179cm, **Prado**
313 리베라, 〈삼위일체〉, 1632/35-36, 226×118cm, **Prado**
314 사전트, 〈엘 그레코의 삼위일체를 모사〉, 1895, 80×47cm,
개인소장

프라도 뮤지엄의 설립은 페르디난도 7세의 결정에 의한 것으로 그는 자신의 소장
품들을 기꺼이 내놓았다. 기록에 의하면 뮤지엄 설립에 페르디난도 7세의 배우자 이
사벨라의 공이 컸다. 베르나르도 로페스가 그린 〈브라간자의 이사벨라〉[311]에는 그녀
가 오른손을 들어 벽에 걸린 뮤지엄 건물 그림을 가리키고 왼손으로는 옆에 놓여진 탁
자 위의 뮤지엄 내부 화랑 도면을 가리키고 있다. 이 뮤지엄이 1819년 개관했을 때만

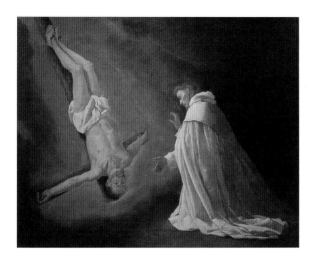

315 프란시스코 데 수르바란,
〈십자가에 매달린 성 베드로
에 대한 성 피터 놀라스코의
환영〉, 1629, 45×223cm,
Prado

해도 소장품의 수가 311점 미만이었고 모두 스페인 화가들의 작품이었다. 그 후 20년
에 걸쳐서 궁정 컬렉션이 이곳으로 옮겨졌으며, 국립 화랑으로서의 면모를 갖추기 시
작한 것은 19세기 중반에 이르러서였다. 이때에는 이탈리아 화파를 알 수 있는 작품들
이 따로 전시되었고 뮤지엄 카탈로그는 스페인어 외에도 프랑스어와 이탈리아어로
번역되어 있었다. 프랑스어와 이탈리아어 카탈로그를 만든 데서 이 뮤지엄이 소장품
을 국외에 널리 알리려고 했음을 알 수 있다. 뮤지엄 측은 외국인이 와서 작품을 모사
하는 데 호의를 보였다.

　페르디난도 7세는 뮤지엄의 소장품을 늘이는 데도 한 몫을 했다. 그는 1820년에
화가 아구스틴 에스베로부터 리베라의 걸작 중 하나인 〈삼위일체〉[313]를 구입했다. 웅
장한 형태와 다양한 표현력과 더불어 세부 묘사가 뛰어난 이 작품은 작품 속 인물의 인
간성과 내면성의 강조가 두드러진다. 리베라는 이 작품을 엘 그레코의 〈삼위일체〉[312]
에서 영감을 받아 그렸다. 훗날 사전트가 엘 그레코의 작품을 모사하면서 양식을 익혔
다.[314]

　페르디난도 7세는 1821년에 세비야의 유명 컬렉터 마뉴엘 로페즈 세페로와 거래
를 했는데 궁정 소장품 여러 점을 주고 수르바란의 〈십자가에 매달린 성 베드로에 대
한 성 피터 놀라스코의 환영〉[315] 및 〈성 피터 놀라스코의 천상 예루살렘에 대한 환영〉

과 교환했다. 1827년에는 조각가 발레리아노 살바티에르라로부터 엘 그레코의 〈삼위일체〉[312]를 구입했다. 벨라스케스의 〈십자가에 못 박힌 예수〉[174]는 페르디난도 7세가 선물로 받은 것으로 1829년에 이 뮤지엄에 소장되었다.

19세기의 대부분 작가들은 프라도 뮤지엄이 곧 스페인 회화사라고 말했다. 세계 어느 곳도 스페인 회화사를 보여줄 수 있는 다양하고 많은 스페인 회화작품을 갖고 있지 못하다. 벨라스케스의 양식을 연구하기 위해서는 이 뮤지엄으로 가야 한다. 여기에는 스페인 미술품 외에도 플랑드르, 이탈리아, 프랑스의 다양한 미술품들이 소장되어 있는데, 합스부르크 가와 부르봉 가 궁정이 수집한 것들이다. 여기 소장되어 있는 벨라스케스의 〈아라크네 우화〉[158]는 서양 미술 전통의 근본적인 관점을 알 수 있는 작품이다. 이 작품에서는 벨라스케스의 재능뿐 아니라 그가 존경을 표하고 인용한 티치아노와 루벤스의 재능도 함께 발견할 수 있다.

미술품 구입

이제 미술품을 소장하기 위해서는 정상적인 통로로 수입해야 했다. 프랑스 왕 루이-필리프는 스페인 미술품을 구입하기 위해서 1835년 말 바롱 타일러를 스페인으로 보냈다. 타일러는 1837년까지 스페인에 머물면서 중세로부터 동시대 화가 고야에 이르기까지 약 85명의 작품 412점을 구입하는 데 132만 7천 프랑을 지불했다. 이에 대해 알렉산더 뒤마는 1837년 『라 프레스』에 "왕은 프랑스 국민에게 스페인 회화가 있는 대규모의 전시관을 선물로 주고 싶어했는데, 우리에게 잘 알려진 대가들의 것이지만 유명하지 않은 작품들로 채웠다"라고 썼다. 타일러는 자신이 구입한 미술품들이 마르세유로 떠나는 프랑스 배에 선적되는 것을 본 후 런던으로 가서 그곳에 있는 스페인 화가들의 작품을 더 구입했는데, 무리요의 〈돈 안드레스 데 안드라데 이 라 칼〉[316]은 이때 구입한 것이다. 타일러가 구입한 작품들은 1837년 소수의 이탈리아와 북유럽 화가들의 작품들과 함께 루브르에 전시되었으며 루이-필리프는 1838년 자신의 소장품을 정부에 기증하여 1838년 1월 7일 루브르의 스페인 전시관을 통해 일반인이 관람할 수 있게 했으며, 스페인 전시관은 프랑스 미술 발전에 괄목할 만한 기여를 했다.

1842년 영국의 컬렉터 스탠디시 경이 루이-필리프에게 자신의 컬렉션 220점을 유

증했으므로 숫자에 있어서 루브르는 프라도가 소장한 작품보다 많게 되었다. 이 시기에 파리뿐 아니라 베를린 · 부다페스트 · 드레스덴 · 런던 · 뮌헨 · 상트페테르스부르크 · 빈 등에 국립 컬렉션이 생겨났는데, 루브르 뮤지엄의 전신인 나폴레옹 뮤지엄의 설립과 내셔널리즘의 대두에 자극을 받아 유럽 각지에 생겼다. 미술품의 소장은 그 나라의 문화를 상징하는 지표가 되었다. 시인 보들레르는 루이-필리프의 스페인 전시관을 스페인 뮤지엄이라고 불렀다. 루이-필리프는 1848년 2월 혁명에 의해 퇴위하여 영국으로 망명했고 1850년에 타계했다.

이 시기에 작품에 대한 감정이 제대로 이루어지지 않았다. 루이-필리프의 스페인 전시관은 열아홉 점의 벨라스케스의 작품을 소장하고 있다고 전시했지만, 훗날 열아홉 점 모두 벨라스케스의 작품이 아닌 것으로 판명되었다. 수르바란의 작품은 〈스틸

316 무리요, 〈돈 안드레스 데 안드라데 이 라 칼〉, 1665-72, 200.7×119.4cm, **Metropolitan**
317 프란시스코 데 수르바란, 〈성녀 루시〉, 1636년경, 115×68cm, **Musée des Beaux-Arts, Chartres**

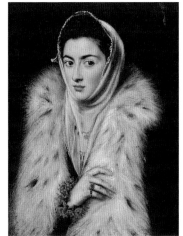

318 엘 그레코, 〈십자가에 못 박힌 예수와 두 기증자〉, 1585-90, 250×180cm, **Louvre**
319 엘 그레코, 〈모피를 두른 숙녀〉, 1577-80, 62.5×48.9cm, **Glasgow Museums, The Stirling Max-well Collection, Pollock House**
320 고야, 〈늙은 여인들(시간)〉, 1808-12년경, 181×125cm, **Musée des Beaux-Art, Lille**

로에서의 크리스천과 무어인의 전투〉[303], 현재 그레노블 뮤지엄에 소장된 〈동방박사의 경배〉, 〈성녀 루시〉[317]와 〈성녀 카실다〉를 포함하여 성녀 시리즈, 〈명상하는 성 프란체스코〉[154]를 포함하여 무려 80점이나 소장했으므로 루브르의 자랑거리가 되었다. 엘 그레코의 작품은 〈십자가에 못 박힌 예수와 두 기증자〉[318]와 '엘 그레코 딸의 초상'으로 불리기도 하는 〈모피를 두른 숙녀〉[319]를 포함하여 8점을 소장했는데, 파리의 뮤지엄으로는 최초로 그의 작품을 소장하는 것이었다.

고야의 작품은 타일러가 직·간접적으로 고야의 아들 야비에르를 통해 구입했으며 〈발코니에 있는 마하들〉[269], 〈대장간〉[268], 〈늙은 여인들(시간)〉[320]등이 포함되었다. 고야를 위해서는 전시실이 따로 마련되었다.

프랑스 미술에 기여한 스페인 전시관

1838년 루브르의 스페인 전시관이 일반인에게 개방되자 그곳은 젊은 예술가들에게 배움의 터전이 되었으며 많은 화가 지망생이 대가들의 작품을 모사하며 스페인 양식을 익혔다. 공쿠르 형제는 1861년 회화 양식에 관한 글을 발표하면서 위대한 화가 두 사람을 꼽았는데, 렘브란트와 틴토레토였다. 1889년 형 에드몽 공쿠르 는 "진정한 회화는 세 사람에 의해 이루어졌는데, 렘브란트, 루벤스, 벨라스케스이다"라고 적어 틴토레토를 제외시키고 루벤스와 벨라스케스를 꼽았다.

여기서 지적할 점은 벨라스케스가 이때까지만 해도 프랑스에 잘 알려지지 않았다는 사실이다. 그럼에도 불구하고 마네처럼 야망을 가진 젊은이가 스페인으로 여행을 떠나기 전에 이미 고야와 벨라스케스의 양식을 집중적으로 연구한 사실은 흥미롭다. 고야와 벨라스케스가 프랑스인에게 중요한 화가로 인식되지 않을 때 마네가 두 사람의 양식을 연구하면서 독자적 화풍을 모색한 것이다. 에드몽이 1889년 벨라스케스를 렘브란트와 루벤스의 반열에 올려놓을 때는 마네가 이미 프랑스 화단의 주요 인물로 부상되고 있었으며 그의 작품에서 두 대가의 영향이 두드러지게 나타날 때였다. 프랑스인이 벨라스케스를 대가로 인식하게 만든 건 에드몽이 아니라 오히려 마네였고 고야를 대가의 반열에 올려놓은 건 들라크루아였다. 들라크루아가 마네에 앞서 고야의 낭만주의 영향을 직접 받았다.

보들레르는 1846년에 "스페인 전시관은 프랑스인에게 예술에 관한 일반적 관념

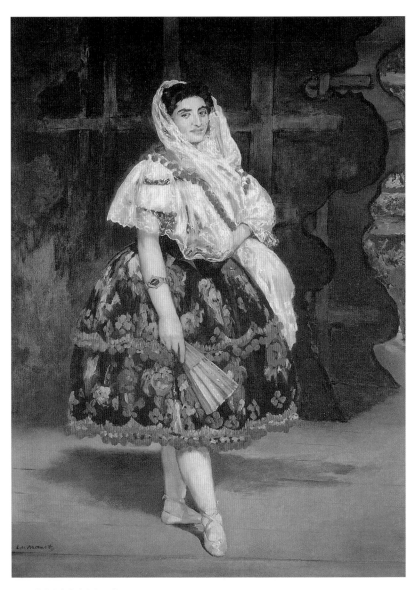

321 마네, 〈발렌시아의 롤라〉, 1862, 123×92cm, **Orsay**

의 폭을 크게 넓혀주었다"고 말했다. 스페인 대가들의 작품이 젊은 화가들에게 양식에 있어 변화를 주었을 뿐 아니라 젊은 화가들은 스페인 문화 전반에 걸쳐 관심을 나타냈다. 그들은 스페인 문화를 회화에 주제로 삼았다. 복잡한 무늬와 화려한 색상의 스페인 의상이 스페인인의 기질을 적절하게 나타냈으며 프랑스인은 그들의 열정적인 춤을 좋아했다. 1862년 여름 캄프루비 무용단의 파리 공연에서 롤라 멜레아의 춤은 파리 시민들을 매혹시켰다. 스페인 문화에 관심이 많은 마네는 롤라를 모델로 〈발렌시아의 롤라〉[321]를 그렸다. 이 시기에 유명한 4행시 《악의 꽃》을 발표한 보들레르는 마네에게 이 그림의 제목을 '악의 꽃'으로 하면 어떻겠느냐며 이렇게 말했다.

친구여, 발렌시아의 롤라에게는 장미빛이나 검은 보석과도 같은 상상하기도 힘든 매력이 두드러져 보이네. 서가 사이에서 무대로 전해지는 소음에 싸여 기분좋게 포즈를 취한 롤라, 그녀의 야성적인 표정과 흑백과 붉은색의 어울림은 우리에게 선열한 인상을 주네.

그해 마네는 파리에 온 스페인 투우사들을 작업장으로 초대해 실재 모델을 보고 그리면서 스페인의 특징을 표현했다. 마네는 작업장에서 모델에게 투우사의 의상을 걸치게 한 후 마치 투우장에서 직접 그린 듯이 배경에 투우 장면을 삽입했다.[322] 그는 마드리드를 방문할 때 투우 경기장에 가서 투우 장면을 스케치한 후 파리로 돌아와 완성시켰다. 그는 과거에 투우사를 자신의 작업장에서 그린 경험이 있었으므로 투우사를 묘사하는 데 자신감이 생겼고, 투우에 관련된 고야의 작품을 보고 영감을 받았다.[323,324]

또한 스페인 댄서들을 모델로 그리기도 했는데, 〈스페인 발레〉[325]가 그 중의 하나이다. 마네는 보들레르의 권유로 공연을 관람한 후 매우 만족해 했다. 공연이 없는 날에는 댄서들이 마네를 위해 포즈를 취해주었다. 마네는 십수 년 후에도 스페인 의상을 한 여인들을 그렸다.[326]

스페인 문화에 대한 관심은 파리의 많은 화가들의 모티브가 되었다. 귀스타브 쿠르베도 스페인 의상을 한 댄서를 모델로 〈아델라 구에레로〉[327]를 그린 적이 있었다. 파리에 체류하던 미국인 여류 화가 메리 카삿도 스페인 의상을 한 인물을 그렸다.[328] 미

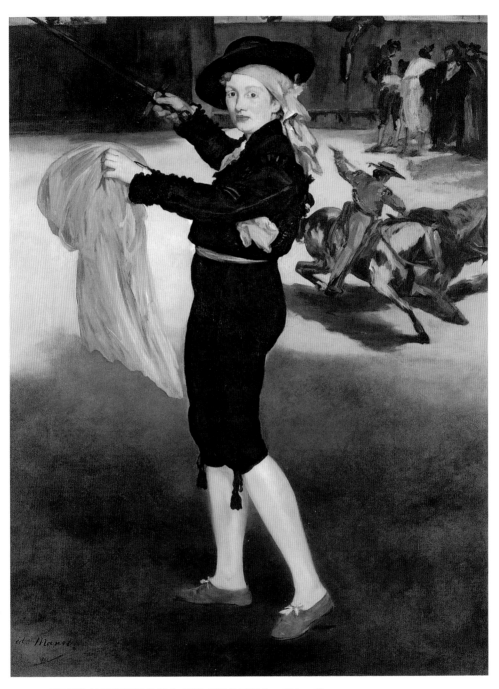

322 마네, 〈스페인 의상을 한 처녀〉, 1862, 165.1×127.6cm, **Metropolitan**

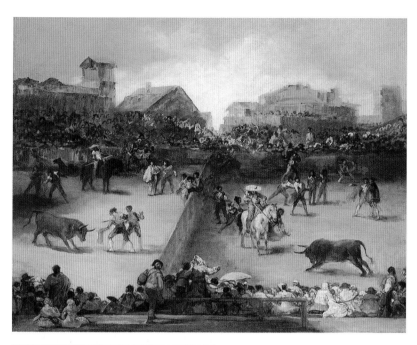

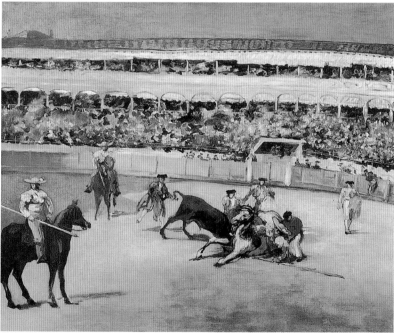

323 고야, 〈나눠진 투우장에서의 투우〉, 1828년 이후, 98.4×126.4cm, **Metropolitan**
324 마네, 〈마드리드의 투우장〉, 1865, 90×110cm, **Orsay**

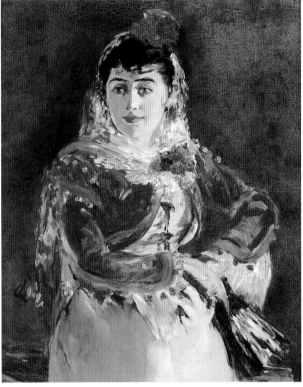

325 마네, 〈스페인 발레〉, 1862-63, 23.2×41.5cm, Szepmuveszet Museum, Budapest
326 마네, 〈카르멘으로 분장한 에밀리에 암브르〉, 1880, 92.4×73.5cm, **Philadelphia Museum of Art**

국 화가 체이스와 사전트도 스페인 의상을 한 모델을 그렸으며[329, 330], 토마스 이킨스 (1844-1916)도 세비야 시를 방문할 때 거리의 장면을 그렸다. 필라델피아에서 태어난 미국인 화가 이킨스는 벨라스케스와 리베라의 영향을 받았다. 그의 사실에 근거한 묘사는 강한 과학적 관심과 결합되어 대작 〈그로테스크한 임상 실습〉[331]에서 정점에 이르렀다. 이킨스는 미묘하고 극적인 빛의 움직임에 관심이 있었지만 인상주의자들의 정확하고 객관적인 묘사보다는 렘브란트 풍의 어슴프레하면서도 깊은 빛과 그늘의 명암법을 더 좋아했다.

루브르 뮤지엄을 방문한 예술가들은 스페인 회화를 많이 관람할 수 있게 해준 루이-필리프에게 감사를 표했다. 무리요의 〈순결한 수태〉[120]는 그가 61만 5천 3백 프랑을 주고 구입한 작품으로 많은 화가들이 이 작품을 모사했다. 장-프랑수아 밀레는 1851년 이 작품에서 영감을 받아 〈로레토의 처녀〉[334]를 그렸다. 밀레는 스페인 전시관

327 쿠르베, 〈아델라 구에레로〉, 1851, 158×158cm, **Musées Royaux des Beaux-Arts de Belgique, Brussels**
328 메리 카삿, 〈투우사에게 패널을 권하다〉, 1872-73, 101×85cm, **Philadelphia Museum of Art**

329 윌리엄 메릿 체이스, 〈카르멘시타〉, 1890, 177.5×103.8cm, **Metropolitan**
330 사전트, 〈카르멘시타〉, 1890, 232×142cm, **Orsay**

을 둘러보고 감동을 말로 표현할 수 없다고 했다. 밀레는 1841년에 〈성 바바라의 몽소
승천〉[333]을 그렸는데, 리베라의 〈성 마리아 막달레나의 환희〉[332]에서 영감을 받아 그
린 것이다. 하지만 이 작품은 훗날 루카 조르다노가 그린 것으로 판명되었다. 농부의
아들로 태어나 가난한 생활 환경에서 그림을 그리기 시작한 밀레의 초기 작품은 전통
적인 신화화와 일화적인 풍속화, 그리고 초상화였다. 〈곡식을 키질하는 사람〉은 농촌
생활을 묘사한 최초의 작품으로 1848년 파리 살롱전에 입선했다. 1849년 파리를 떠나
바르비종에 정착했고 그곳에서 테오도르 루소와 가까운 친구가 되었다. 이 시기부터
그는 농부들의 생활만을 그리는 데 전념했으며 그것으로 명성을 얻었다. 코로도 루브
르에서 영감을 받아 그렸으며, 많은 그의 인물화의 원형은 스페인 회화였다.[335]

331 토마스 이킨스, 〈그로테스크한 임상 실습〉, 1875, 243.8×198.1cm,
Jefferson Medical College, Thomas Jefferson University, Philadelphia

　　스페인 화파의 영향은 프랑스뿐만 아니라 영국에서도 매우 컸다. 1857년 여름 영
국 맨체스터에서 대대적인 전시회가 열렸고 많은 프랑스 화가들이 전시를 관람하기
위해 그곳으로 갔다. 전시회의 규모는 매우 컸고 스페인 대가의 작품만도 거의 백 점이
걸렸는데, 무리요의 작품이 31점, 벨라스케스의 작품이 24점 전시되었다. 프랑스인은
이제 네 개의 화파, 즉 이탈리아·플랑드르·스페인 그리고 프랑스 화파가 존재한다
고 믿기 시작했다. 프랑스 화가들에게 스페인 화파의 영향은 거의 절대적이었다.

332 루카 조르다노, 〈성 마리아 막달레나의 환희〉,
1660–65년경, 256×193cm, The Hispanic Society
of Amrica, New York

333 밀레, 〈성 바바라의 몽소승천〉, 1841, 92.5×
73.5cm, Musée des Beaux-Arts, Angers

334 밀레, 〈로레토의 처녀〉, 1851, 232×132.5cm,
Musée des Beaux-Arts, Dijon 이 작품은 무리요의 〈순
결한 수태〉에서 영감을 받아 그렸다.

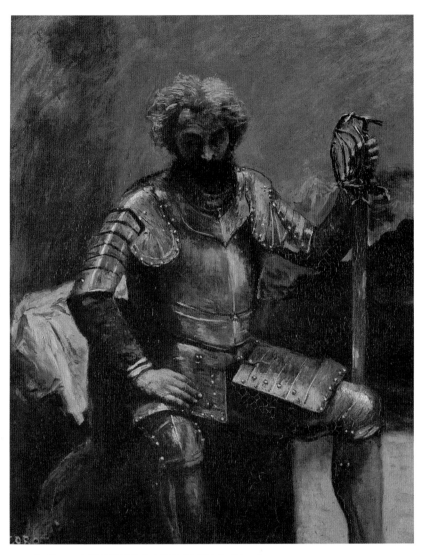

335 카미유 코로, 〈갑옷을 입은 남자〉, 1868-70년경, 73×59cm, **Louvre**

프랑스 모더니즘의 시작

쿠르베의 스페인 지향주의는 특이했다. 그는 1840년대 후반에 자화상 열 점을 그렸는데, 렘브란트와 리베라로부터 영감을 받아 그린 것들이다. 쿠르베는 스페인의 자연주의와 벨라스케스가 일상을 모티브로 그리는 데 감동을 받았다. 쿠르베는 파리에서의 피곤한 생활을 벗어나 건강을 되찾기 위해 1849년 오르낭에 있는 가족을 방문했다. 그는 고향마을에 감화되어 두 점의 뛰어난 그림 〈돌 깨는 사람들〉[336]과 〈오르낭의 장례〉[337]를 그렸다. 〈돌 깨는 사람들〉은 비천한 노동을 하고 있는 두 인물을 황폐한 시골을 배경으로 사실적으로 묘사한 것이고, 〈오르낭의 장례〉는 농민의 장례식을 묘사한 대형 작품으로 실물 크기의 인물이 40명 이상 등장한다. 두 작품은 신고전주의나 낭만주의의 좀더 절제되고 이상화된 작품들과는 근본적으로 다르다. 그것들은 귀족적인 인물이 아닌 초라한 농민들의 삶과 정서를 사실적으로 묘사하고 있다. 쿠르베가 농민들을 미화하지 않고 대담하게 있는 그대로를 묘사한 사실은 화단에 격렬한 반응을 불러일으켰다. 1851년 살롱전에 전시된 〈오르낭의 장례〉는 구성과 인물들의 배치

336 쿠르베, 〈돌 깨는 사람들〉, 1849, 160×260cm, **Formerly Gemäldegalerie, Dresden, Germany**(1945년에 파괴됨)

에서 전통적인 구성을 완전히 깨는 작품으로 큰 반향을 불러일으켰다. 그는 벨라스케스의 작품에 정통하지는 못했지만 벨라스케스처럼 환영을 만드는 데 능숙했으며, 벨라스케스를 이해하는 사람만이 그를 이해할 수 있었다. 그의 친구 평론가는 쿠르베의 자화상〈첼로 연주자(자화상)〉[339]와 〈가죽 벨트를 쥔 남자(예술가의 초상)〉[340]를 벨라스케스와 무리요의 작품과 나란히 전시한다면 매우 어울릴 것이라고 말했다.

　　시인 보들레르와 사회철학자 피에르 조제프 프루동 등 당대의 작가 및 철학자들과 가까이 지낸 쿠르베는 새로운 사실주의파를 이끌었으며, 이 운동은 동시대의 다른 운동들을 압도했다. 그가 사실주의를 발전시키게 된 결정적인 요인들 가운데 하나는 그가 태어난 지방인 프랑슈콩테와 이 지방에서 가장 아름다운 마을들 중 하나이자 자신이 태어난 마을 오르낭의 전통과 관습에 대한 일생 동안의 애착이었다. 그는 잠깐 스위스를 방문한 뒤 오르낭으로 돌아가서 1854년 후반에 거대한 캔버스화를 그리기 시작해 6주 만에 완성했는데, 그의 미술 생애에 미친 영향들을 온갖 사회 계층의 인물들로 묘사한 우의적인 회화〈화가의 화실〉[341]이 바로 그것이다. 화면에서 화가 자신은 자부

337 쿠르베, 〈오르낭의 장례〉, 1849–50, 311.5×668cm, Orsay

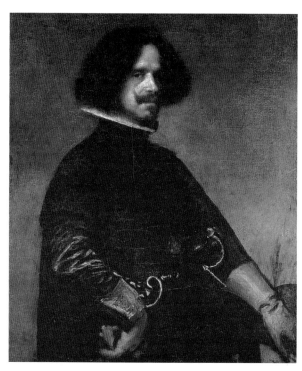

338 벨라스케스, 〈자화상〉, 1636
년경, 101×81cm, **Uffizi**

339 쿠르베, 〈첼로 연주자(자화
상)〉, 1847, 117×89cm, **National
Museum, Stockholm**

340 쿠르베, 〈가죽벨트를 쥔 남자
(예술가의 초상)〉, 1845-46?,
100×82cm, **Orsay**

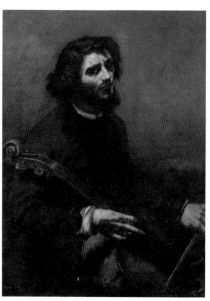

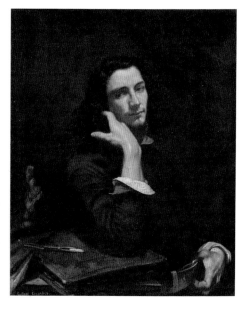

심을 드러낸 채 모든 인물들을 주재하면서 누드 모델에게는 등을 돌린 채 풍경화를 그리고 있다.

나폴레옹 3세는 1855년 "유럽을 한 가족으로 만드는 진정한 계기"라는 의미를 부여한 만국박람회를 파리에서 개최했다. 28개 국이 참가한 이 축제에 영국의 빅토리아 여왕도 참관했으며 런던 뉴스는 만국박람회 현장을 연신 삽화로 보도했다. 이 전시회에 앵그르의 작품이 41점, 들라크루아의 작품이 35점이나 받아들여졌으면서도 자신의 작품은 11점밖에 받아들이지 않자, 쿠르베는 "프랑스 미술의 재앙"이라고 낙담하여 박람회장에서 멀지 않은 곳에 자비로 별관을 마련하고 그곳에서 개인전을 열면서 〈화가의 화실〉을 포함시켰다. 쿠르베는 카탈로그 서문에 회화가 사실을 전달하는 매체임을 선언했다.

나는 다른 사람들의 그림을 더 이상 모방하지 않을 것이다. … 살아서 숨쉬는 예술을 창조하는 것이 나의 목표이다.

그의 「사실주의 선언」은 아방가르드 정신의 선언이라는 중요한 의미를 미술사에 남겼는데, 모더니즘이 이미 도래했음을 알리는 선언이기도 했다. 아방가르드 정신이란 순수미술, 즉 '예술을 위한 예술'을 추구하는 진보주의 예술가들의 정신을 말한다. 쿠르베의 사실주의는 과거에서 벗어나는 과격한 출발점이었다. 16세기와 17세기의 예술이론의 척도가 미켈란젤로와 푸생에 의해 규정되었다면 19세기 예술이론에서는 쿠르베의 작품이 중심에 놓여 있다. 화가로서 16세기와 17세기의 위대한 전통을 계승한 들라크루아에서 예술과 예술이론은 이미 통일되었다. 쿠르베의 저작에서는 현대적인 삶에 대한 집중을 통해 고전주의의 그리스 동경과 낭만주의의 중세 동경에 대한 단적인 거부가 나타난다.

오르낭에서 지주의 아들로 태어난 쿠르베는 독립적이고 완고하며 자기 확신에 차 있었다. 그는 스무 살 때 회화를 수학하기 위해 파리로 갔지만 공식적인 수업보다는 17세기 자연주의자인 카라바조와 스페인 화가 벨라스케스, 리베라, 수르바란의 작품을 모사하면서 그들의 양식을 익혔다. 그의 초기작은 낭만주의 경향이었지만 스물세 살

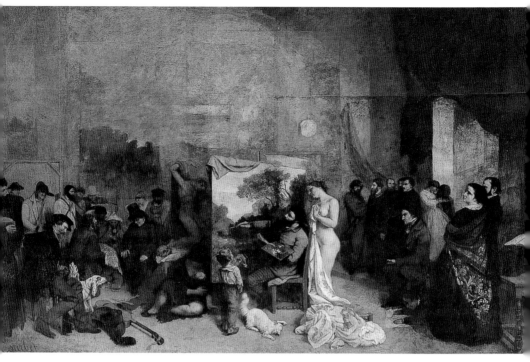

341 쿠르베, 〈화가의 화실〉, 1854-55, 361×598cm, Orsay

때 그린 〈검은 개와 예술가의 초상〉을 통해 사실주의로 전향했다. 그는 〈오르낭의 장례〉로 주목을 받았고 사실주의파의 선두자로 입지를 세웠다. 그는 낭만적 과장이나 이국적인 정서를 배제하고 제리코와 들라크루아의 사실적 요소를 지속시켰다. 그는 사소하거나 일화적인 것에 장엄함을 부여하고 색조를 부드럽게 하거나 이상화시키지 않고, 추하거나 혐오감을 불러일으키는 것에 위엄을 불어넣는 재능을 보였는데, 스페인 화가들 특히 벨라스케스의 영향이었다. 그는 "회화는 눈에 보이는 것이므로 보이는 대상에 관심을 기울여야 한다. 그리고 고전주의의 역사적 풍경과 낭만파가 좋아하는 괴테와 셰익스피어에서 따온 시적인 화제를 포기해야만한다"고 말했다.

〈화가의 화실〉에서 벨라스케스의 〈시녀들〉[213]에서와 같은 공간의 깊이를 느낄 수 있다. 이는 쿠르베가 벨라스케스로부터 받은 영향이다. 그는 스페인 대가들의 구성과 모티브를 직접적으로 사용한 것이 아니라 자신의 모티브에 양식의 특징을 적절하게

사용했다. 쿠르베는 다음과 같이 말했다.

리베라, 수르바란, 그리고 특별히 벨라스케스에게 관심이 많았다. … 라파엘로로 말할 것 같으면 물론 그가 관심을 끌게 하는 초상화를 그렸지만, 그의 작품에서는 별로 배울 게 없다. 소위 말하는 이상주의자들이 그를 경모하기 때문에 내게는 관심사가 되지 못하는 것 같다. 이상이라 하! 하! 하! 하! 하! 얼마나 속임수적이냐! 호! 호! 호! 하! 하! 하!

쿠르베는 1868년 여름이 지나갈 무렵 마드리드를 방문했다. 근래 미술사학자들은 쿠르베의 양식이 루브르 뮤지엄의 스페인 전시관에 전시된 17세기 스페인 대가들의 양식과 관계가 있다는 걸 안다. 그렇지만 1860년대 프랑스 화단에서는 그가 독창적인 양식으로 새로운 미술운동을 전개하기 시작했다고 보았다. 쿠르베는 있는 그대로의 세계와 사회를 묘사하는 것을 이상으로 했으며 평범하고 일상적인 인간성을 애호했으며, 문학에서의 졸라에 비견된다.

1860년대 마네의 작품은 무리요로부터 수르바란, 벨라스케스로부터 고야에 이르기까지 다양한 스페인 양식 하에서 제작한 것들이다. 그는 또 이탈리아의 대가들 조르조네와 티치아노 그리고 플랑드르의 루벤스로부터 영향을 받았다. 마네의 1861년 살롱전 데뷔작인 〈스페인 가수(기타리스트)〉[344]는 붓놀림이 대담하며 사실주의 색채가 강렬하다. 그가 탐구해온 대가들의 장점이 두루 나타난 그림으로 배경을 어둡게 하고 조명효과를 극적으로 살린 작품이다. 색과 색의 대비를 통해 인물에 강렬한 인상을 부여한다. 보들레르와 고티에는 〈발렌시아의 롤라〉[321]와 〈스페인 가수〉 등 사실주의 그림들을 매우 좋아했다. 이 작품을 보고 비평가 고티에는 벨라스케스와 고야가 매우 반길 만한 그림이라고 적었다.

보라! 오페라에서는 볼 수 없는 웃기는 기타리스트가 여기에 있다. 벨라스케스는 그에게 친근한 눈짓으로 인사할 것이고 고야는 담뱃불을 빌리러 그에게 다가갈 것이다. 이 자연스럽고도 매력적인 인물은 마네의 회화 솜씨를 돋보이게 한다. 물감을 입힌 형태 속에 과감한 붓놀림과 너무나도 사실적인 색감이 있다.

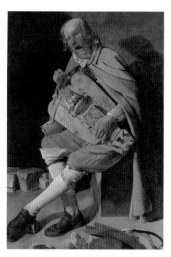

342 조르주 드 라 투르, 〈현악
기 연주자〉, 17세기, 162×
105cm, **Musée des Beaux-
Arts, Nantes**
343 드가, 〈로렌조 파강과 오
귀스트 드 가즈〉, 1871-72년
경, 54.5×40cm, **Orsay**

344 마네, 〈스페인 가수(기타
리스트)〉, 1860, 147.3×
114.3cm, **Metropolitan** 1861
년 살롱전에 입선하여 처음으로
호평을 받은 작품이다.

345 앵그르, 〈율법학자들 가운데 예수〉, 1842-62, 265×320cm, Musée Igres, Montauban

마네는 쿠르베의 전례를 따라서 공간에 대한 벨라스케스의 환영적인 묘사에 영향을 받았으며 이 작품의 경우 구성에 있어서는 프랑스 화가 조르주 드 라 투르의 〈현악기 연주자〉[342]에서도 영감을 받았다. 마네의 가까운 친구 드가도 마네의 작품에서 아이디어를 얻어 〈로렌조 파강과 오귀스트 드 가즈〉[343]를 그렸는데, 자신의 아버지를 오른편에 배경으로 삽입한 가운데 기타리스트가 노래를 부르는 모습으로 묘사했다. 마네가 〈스페인 가수(기타리스트)〉를 살롱전에 소개한 이듬해, 여든두 살의 앵그르는 살롱전에 〈율법학자들 가운데 예수〉[345]를 소개했다. 쿠르베와 마네의 모더니즘이 미술사의 새로운 국면을 마련한 이 시기에 앵그르의 작품은 라파엘로의 영향이 더이상 유효하지 못함을 보여준 예가 되었다.

프랑스 미술 500년의 성과

프랑스 미술은 루이 13세 때 예술과 정신의 영역에서 표현의 절제, 중용, 장중함의 존중 등을 선호하는 경향이 나타났다. 그리고 막강한 권력으로 군주제를 확립한 루이 14세 치세 초기에 미술 아카데미가 등장하게 되었다. 이렇게 '아카데믹한 예술'이라는 말이 생긴 것은 예술에 정통파가 확립되었음을 말해주며 또한 미학적 이론이 뒷받침되었음을 말해주는 것이다. 18세기 초에 이르면 새로운 경험을 토대로 자연의 개념이 생겨나서 관람자가 단순한 방관자가 아니라 예술과정의 필수불가결한 존재임이 직시된다. 이런 사상은 이후 특히 드니 디드로와 들라크루아에 의해 더욱 발전한다.

18세기 말 프랑스 대혁명을 이끈 세력이 자기들에게 가장 적합한 양식으로 신고전주의를 선택하면서 복잡했던 로로코 양식은 신고전주의에 의해 명확하고 단순하며 간결하고 솔직해졌다. 미술과 정치가 대혁명의 시기에 매우 유착된 것은 특기할 만하다. 미술이 정치에 유착된 것은 혁명세력이 애국적·영웅적 이상과 공화주의적 자유이념 등을 포함하는 혁명의 에토스를 표현하는 데 신고전주의 회화를 이용했기 때문이다. 흥미로운 사실은 신고전주의와 때를 같이 하여 이성보다는 감성을 중시하는 낭만주의도 동시에 성행했다는 점이다. 신고전주의와 낭만주의는 프랑스 혁명이라는 공통의 원천에서 출발했으며, 낭만주의가 신고전주의에 대한 공격으로 시작되지 않았으므로 오래 존속할 수 있었다.

그럼에도 풍경화의 경우, 특별한 진전 없이 여전히 푸생과 클로드 로랭의 방식으로서의 역사적 풍경화로 한정되어 있었다. 유복한 중산계급은 17세기 네덜란드 화풍의 풍속화와 결합된 작고 아담한 풍경화를 선호했고, 파리 교외의 거리 장면을 묘사한 이런 종류의 작품들이 몇몇 화가들에 의해 그려졌는데, 이것은 19세기 초 바르비종 파의 그림들을 예고했다. 또한 풍경화에서 영국의 풍경화파, 특히 폐결핵으로 요절한 천재 화가 리처드 파크스 보닝턴과 최고의 인기를 누린 존 컨스터블의 영향이 나타났으며 이런 친영국적 경향은 한동안 지속되었다. 프랑스 화가들은 존 컨스터블을 통해 새로운 양식을 만들어낼 수 있었고, 이런 영국 회화의 영향은 인상주의 화가들에게도 지속되었다. 19세기 말에 이르면 풍경화는 프랑스 회화에서 독립된 장르로 중요한 위치를 차지하고 세계적인 명성을 얻게 된다.

　이 책의 마지막 부분을 장식하는 새로운 사실주의의 창시자 쿠르베는 있는 그대로의 세계와 사회를 묘사하는 것을 회화의 이상으로 삼고 평범하고 일상적인 인간성을 애호했다. 이는 고전적이지도 낭만주의적이지도 않은 현대인의 개념에 속하는 것이다. 인상주의를 어떤 의미에서 과학적 사실주의라고 한다면 이런 새로운 사실주의에 의해서 프랑스 회화는 비로소 여태까지의 주변 국가들의 영향의 짐으로부터 자유로워질 수 있게 되었다. 쿠르베와 인상주의 화가들에 의해서 비로소 프랑스의 독자적인 회화가 구축되었다고 말할 수 있다.

참고문헌

Anderson, Jaynie, *Giorgione*, Flammarion, 1997.

Asturias, Miguel Angel, *Velázguez*, Rizzoli, 2004.

Beaujean, Dieter, *Diego Velázguez, Life and Work*, Könemann, 2000.

Bonfante-Warren, Alexandra, *The Louvre*, Barnes & Noble,2000.

Borngasser, Barbara, *Baroque and Rococo*, Feierabend, 2003.

Brombert, Beth Archer, *Edouard Manet*, Little Brown & Company, 1996.

Brown, Jonathan, *Francisco de Zurbaran*, Harry N. Abrams, Inc., 1991.

Davies, David & Elliott, John H., *El Greco*, National Gallery Company, London, 2003.

Fleckner, Uwe, *Jean-Auguste-Dominique Ingres*, Könemann, 2000.

Gentili, Augusto & Barcham, William & Whiteley, Linda, *Paintings in the National Gallery*, A Bulfinch Press Book, London, 2000.

Gombrich, E. H., *The Story of Art*, Phaidon press Ltd., London, 1950, 1989[15]

Hauser, Arnold, *Sozialgeschite der Kunst und Literatur*, Munich, C.H. Beck, 1953, 백낙청 · 염무웅 · 반성완 역, 『문학과 예술의 사회사』, 1980, 창작과 비평사.

Janson, H.W. & Anthony, *A Basic History of Art*, Prentice Hall/ Harry N. Abrams, Inc., 1971, 1997[5].

Kaminski, Marion, *Tiziano Vecellio, Known as Titian*, Könemann, 1998.

Kemperdick, Stepham, *Rogier van der Weyden*, Könemann, 1999.

Laclotte, Michel, *Treasures of the Louvre*, Abbeville Press Publishers, 1993.

Lavergnée, Arnauld Brejon de, *Goya, Another Look*, Philadelphia Museum

of Art, 1999.

Montclos, Jean-Marie Pérouse de, *Paris, City of Art*, Vendôme, 2003.

Osborn, Harold ed., *The Oxford Companion to Art*, Oxford Univ. Press, 1970, 한국미술연구소 역,『옥스포드 미술사전』, 2002, 시공사.

Pérez, Javier Portús & Gómez, M. Leticia Ruiz, *The Prado Masterpieces*, Scala Publishers Ltd., 2003.

Quoniam, Pierre, *Louvre*, Réunion des Musées Nationaux, 1997.

Scholz-Hansel, Michael, *Jusepe de Ribera*, Könemann, 2000.

Stoichita, Victor I. & Coderch, Anna Maria, *Goya, The Last Carnival*, Reaktion Books, 1999.

Tatarkiewicz, Wladyslaw, *History of Six Ides*, PWN-Polish Scientific Publishers, Warsaw, 1980. 손효주 역,『미학의 기본개념사』, 미술문화, 1999.

Tinterow, Gary & Conisbee, Philip, *Portraits by Ingres*, The Metropolitan Museum of New York, 1999.

Tinterow, Gary & Lacombre, Geneviéve, *Manet/ Velázquez, The Franch Taste for Spanish Painting*, The Metropolitan Museum of Art, 2003.

Tomlinson, Janis, *Francisco Goya y Lucientes 1746-1828*, Phaidon press Ltd., London, 1994.

Turner, Jane ed., *From David to Ingres*, Groveart, 2000.

Wolf, Norbert, *Velázguez*, Tashen GmbH, 2005.

Winckelmann, Johan Joachim, *Gedanken über die Nachahmung der griechischen Werke in der Malerei und Bildhauerkunst*, 1755, 민주식 역『그리스 미술 모방론』, 이론과 실천, 1995

Zaczek, Iain & Wilkins, David G., *The Collins Big Book of Art*, Collins Design, 2005.

김광우,『다비드의 야심과 나폴레옹의 꿈』, 미술문화, 2003.

김광우,『레오나르도 다 빈치의 과학과 미켈란젤로의 영혼』, 미술문화, 2004.

김광우,『마네의 손과 모네의 눈』, 미술문화, 2002.

도판목록

· 작가를 가나다 순으로 배열하고 같은 작가의 작품들
 은 제목의 가나다 순으로 실었다.
· ()의 번호는 본문에 실린 도판의 일련번호임.
· 그림의 크기는 세로×가로 cm
· 다음 뮤지엄들은 약어로 표기하였다.
 The Metropolitan Museum of Art, New York
 ⇨Metropolitan
 Musée du Louvre, Paris⇨Louvre
 Museo Nacional del Prado, Madrid⇨Prado
 Galleria degli Uffizi, Florance⇨Uffizi
 Musée d' Orsay, Paris⇨Orsay

etching, watercolor, drypoint, and burin, 15.7×
20.8cm, Metropolitan. (277) p.295

〈전쟁의 참화, No. 47: 이런 일이 일어난 것이다 Los
Desastres de la Guerra, No. 47: Asi sucedio〉, 1812-14년
경, etching, drypoint, burin, and watercolor, 15.6×
20.9cm, Metropolitan. (278) p.295

〈젊은 여인들(편지) Young Women (The Letter)〉, 1812년
이후, 캔버스에 유채, 181×125cm, Musée des
Beaux-Art, Lille. (267) p.288

〈카를로스 4세의 가족 Family of Charles IV〉, 1800-01, 캔
버스에 유채, 280×336cm, Prado. (263) p.284, 285

〈카프리초 No. 1: 프란시스코 고야 이 루시엔테스, 화가
Francisco Goya y Lucientes, Pintor〉,1799, First
edition, etching, aquatint, drypoint, and burin, 22×
15.3cm, Metropolitan. (275) p.293

〈카프리초 No. 3: 도깨비가 온다 Los Caprichos, No. 3:
Que viene el Coco (Here Comes the Bogeyman)〉, 1799,
First edition, etching and burnished aquatint, 21.9×
15.4cm, Metropolitan. (280) p.296

〈카프리초, No. 15: 훌륭한 충고 Los Caprichos, No. 15:
Bellos consejos〉, 1799, etching, aquatint, drypoint,
and burin, 21.8×15.3cm, Metropolitan. (286) p.299

〈카프리초 No. 34: 그들을 압도한 잠 Los Caprichos, No.
34: Las rinde el sueno (Sleep …Overcomes Them)〉,
1799, First edition, etching, aquatint, drypoint, and
burin, 21.8×15.3cm, Metropolitan. (282) p.297

〈카프리초 No. 39: 선조에게 돌아� Los Caprichos, No.
39: Asta su abuelo (As Far Back as His Grandfather)〉,
1799, etching and aquatint, 21.8×15.4cm, Louvre.
(279) p.296

〈카프리초 No. 43: 이성이 잠들면 괴물이 탄생한다 Los
Caprichos, No. 43: El sueno de la razon produce
monstruos (The Sleep of Reason Produces Monsters)〉,
1799, First edition, etching and aquatint, 21.7×
15.2cm, Metropolitan. (274) p.292

〈카프리초 No. 66: 저기 간다 Los Caprichos, No. 66: Alla
va eso (There It Goes)〉, 1799, First edition, etching,
aquatint, and drypoint, 21×16.7cm, Metropolitan.
(283) p.298

〈페르디난드 기에마르드 Ferdinand Guillemardet〉, 1798,
캔버스에 유채, 186×124cm, Louvre. (256) p.278

〈피카도르 A Picador〉, 1792년경에 그린 것을 1808년경
에 다시 제작함, 캔버스에 유채, 57×47cm, Prado.
(223) p.258

곤잘레스, 에바 Eva Gonzales

〈이탈리아인 극장의 관람석 A Box at the Theatre des
Italiens〉, 1874, 캔버스에 유채, 98×130cm, Orsay.
(273) p.291

괴랭, 피에르-나르시세
Pierre-Narcisse Guérin(1774~1833)

〈카이로의 반역자들을 용서하는 나폴레옹 Napoleon
Pardoning the Rebels at Cairo〉, 1808, 365×500cm,
Musée National du Château de Versailles. (86) p.122

그레코, 엘 El Greco(1541-1614)

〈라오콘 Laocoon〉, 1610년경, 캔버스에 유채, 138×
173cm, National Gallery of Art, Washington D.C.
(76) p.106

〈모피를 두른 숙녀 Lady in a Fur Wrap〉, 1577-80, 캔버스
에 유채, 62.5×48.9cm, Glasgow Museums, The
Stirling Maxwell Collection, Pollock House. (319)
p.338

〈삼위일체 The Holy Trinity〉, 1577-79, 캔버스에 유채,
300×179cm, Prado. (312) p.334

〈십자가에 못 박힌 예수와 두 기증자 Crucifixion with
Two Donors〉, 1585-90, 캔버스에 유채, 250×180cm,
Louvre. (318) p.338

〈톨레도 풍경 Toledo Landscape〉, 1597-99년경, 캔버스에
유채, 121.3×108.6cm, Metropolitan. (19) p.34

톨레도의 성당의 높은 제단. 산토 도밍고 엘 안티구오 수
도원 교회의 중앙 제단과 두 개의 측면 제단을 위한 제
단화(1577-79) (18) p.30

그로, 바롱 앙트완-장
Antoine-Jean Gros(1771~1835)

〈아르콜 다리 위의 보나파르트, 1796년 11월 17일
Bonaparte on the Bridge at Arcole, 17 November
1796〉, 1801, 캔버스에 유채, 130×94cm, Louvre.
(84) p.118

〈자파의 역병 환자들의 집을 방문한 보나파르트
Bonaparte Visiting the Plague House at Jaffa〉, 1804,
532×720cm, Louvre. (87) p.128

그뢰즈, 장-밥티스트 Jean-Baptise Greuze

〈버릇없는 아이 L'enfant gâté〉, 1765, 캔버스에 유채, 67

83cm, Kunsthistorisches Museum, Wien. (61) p.86

르 노트르, 앙드레 André Le Nôtre(1613~1700)

〈베르사유 궁전의 정원 Palace of Versailles, park facade〉, 정원쪽 파사드는 루이 르 보와 쥘 아르두앵-망사르에 의한 것. 1668-78. (55) p.76

〈베르사유 궁전 정원의 라토나 분수 Versailles, Palace Park, Latona Fountain〉, 1668-86, 르 노트르, 앙드레와 쥘 아르두앵 망사르에 의함. (54) p.76

르 보, 루이 Louis Le Vau(1612~70)

〈보르비콩트 저택 Vaux-le-Vicomte〉, 1656년에 시작. 르 보가 건축물을 설계했고 르 노트르가 정원을 설계했다. (32) p.50

〈베르사이유 궁전, 정원쪽 파사드 Palace of Versailles, park facade〉, 1668-78.르 보, 루이 와 쥘 아르두앵-망사르. (33) p.50

르 브룅, 샤를 Charles Le Brun(1619~90)

〈알렉산드로스의 바빌론으로의 입장 L'Entrée d'Alexandre le Grand dnas Babylone〉, 1660년대. Louvre. (39) p.56

〈포르트 라틴에서의 사도 요한의 순교 Le martyre de Saint Jean I' Evangéliste à la Porte latine〉, Saint-Nicolas-du-Chardonnet Church, Paris. (35) p.54

르누아르, 피에르-오귀스트
Pierre-Auguste Renoir(1841~1919)

〈로마인 라코 Romaine Lacaux〉, 1864, 천에 유채, 81.3×65cm, Cleveland Museum of Art, Ohaio. (209) p.248

르메르시에, 자크 Jacques Lemercier(1585~1654)

〈소르본 교회〉(소르본 대학 안뜰에 위치한 교회 정면 허 현재 모습), 1635년 착공, Paris. (28) p.48

〈시계 별관〉, 루브르 궁전 (29) p.48

리고, 야셍트 Hyacinthe Rigaud(1659~1743),

〈루이 14세의 초상 Louis XI〉, 1701, 캔버스에 유채, 277×198cm, Louvre. (51) p.72

리베라, 호세 데 Jose de Ribera(1591~1652)

〈걸인 Le pied-bot〉, 1642, 캔버스에 유채, 164×93.5cm, Louvre. (143) p.196

〈그리스도를 십자가에서 내림 The Deposition〉, 1625-50년경, 127×182cm, Louvre. (138) p.193

〈목자들의 경배 The Adoration of the Shepherds〉, 1650, 239×181cm, Louvre. (146) p.198

〈사도들의 영성체 Communion of the Apostles〉, 1651, 캔버스에 유채, 400×400cm, Certosa di San Martino, Naples. (147) p.198

〈삼위일체 The Holy Trinity〉, 1632/35-36, 캔버스에 유채, 226×118cm, Prado. (313) p.334

〈성 빌립의 순교 Martyrdom of St. Philip〉, 1639, 캔버스에 유채, 234×234cm, Prado. (149) p.201

〈성 앤과 알렉산드리아의 성 카타리나와 함께 한 성가족 The Holy Family with Saints Anne and Catherine of Alexandria〉, 1648, 캔버스에 유채, 209.6×154.3cm, Metropolitan. (145) p.197

〈아르키메데스 Archimedes〉, 1630, 125×81cm, Prado. (144) p.197

〈여신자의 간호를 받는 성 세바스천 St. Sebastian Tended by the Devout Women〉, 1621?, 180.3×231.6cm, Museo de Bellas Artes, Bilbao. (136) p.190

〈은자 성 바울로 St. Paul the Hermit〉, 1625-50년경, 197×153cm, Louvre. (140) p.194

〈천상으로부터 트럼펫 소리를 듣는 성 히에로니무스 Saint Jerome Listening to the Sound of the Heavenly Trumpet〉, 1626, 캔버스에 유채, 185×133cm, hermitage Museum, St. Petersburg. (137) p.192

〈피에타 Pieta〉, 1637, 캔버스에 유채, 264×170cm, Church of the Certosa di San Martino, Naples. (148) p.200

리보, 테오뒬-오귀스탱 Theodule-Augustin Ribot

〈사마리아인 The Samaritan〉, 1870, 캔버스에 유채, 112×145cm, Orsay. (139) p.193

마네, 에두아르 Édouard Manet (1832-83)

〈기도하는 수도승 Monk at Prayer〉, 1864-65년경, 캔버스에 유채, 146.4×115cm, Museum of Fine Art, Boston. (156) p.207

〈넝마주이 The Ragpicker〉, 1869, 캔버스에 유채, 195×130cm, Norton Simon Museum, The Norton Simon Foundation, Pasadena, California. (231) p.263

〈늙은 음악가 The Old Musician〉, 1862년경, 캔버스에 유채, 188×249cm, National Gallery of Art, Washington D.C.(234) p.264

〈마드리드의 투우장 The Bullring in Madrid〉, 1865, 캔버스에 유채, 90×110cm, Orsay. (324) p.343

〈멕시코의 황제 막시밀리안의 처형 The Execution of the

(108) p.160

〈율법학자들 가운데 예수 *Jesus among the Doctors*〉, 1842-62, 캔버스에 유채, 265×320cm, Musée Igres, Montauban. (345) p.357

〈터키 목욕탕 *The Turkish Bath*〉, 1863, 지름 198cm, Louvre. (117) p.172

에네, 장-자크 Jean-Jacques Henner

〈앙리에테 제르맹 *Henriette Germain*〉, 1874, 캔버스에 유채, 40×32cm, Musée National J.J. Henner, Paris. (210) p.249

이킨스, 토마스 Thomas Eakins(1844~1916)

〈그로테스크한 임상 실습 *The Gross Clinic*〉, 1875, 캔버스에 유채, 243.8×198.1cm, Jefferson Medical College, Thomas Jefferson University, Philadelphia. (331) p.347

〈생각하는 사람: 루이스 켄턴의 초상 *The Thinker: Portrait of Louis N. Kenton*〉, 1900, 캔버스에 유채, 208.3×106.7cm, Metropolitan. (254) p.277

제리코, 테오도르 Théodore Gericault(1791~1824)

〈메두사 호의 뗏목 *Le Radeau de la Méduse*〉, 1818-19, 캔버스에 유채, 491×716cm, Louvre. (91) p.134

〈어느 불쌍한 노인의 슬픔에 대한 연민 *Pity the Sorrow of a poor old man*〉, 1821, 석판화, 개인소장, Paris.(93) p.137

〈돌격명령을 하는 황제 근위대 장교 *Officier de Chasseur á Cheval*〉, 1812, 349×266cm, Louvre. (92) p.136

조르다노, 루카 Luca Giordano

〈성 마리아 막달레나의 환희 *The Ecstasy of Saint Mary Magdalen*〉, 1660-65년경, 캔버스에 유채, 256×193cm, The Hispanic Society of Amrica, New York. (332) p.348

조르조네 다 카스텔프랑코
Giorgione da Castelfranco(1477년 경~1510)

〈카스텔프랑코 마돈나 *Castelfranco Madonna*〉, 1505년 경, 나무에 유채, 200×152cm, Duomo, Castelfranco Veneto. (185) p.230

〈폭풍 *The Tempest*〉, 1510년경, 캔버스에 유채, 78×72cm, Gallerie dell'Accademia, Venice. (189) p.234

〈풍경 속의 잠자는 비너스 *Venus Sleeping in a Landscape*〉, 캔버스에 유채, 108×174cm, Gemäldegalerie, Dresden. (187) p.232, 238

줄리오 로마노 Giulio Romano

〈천사들에 의해 태어난 마리아 막달레나 *Mary Magdalene Borne by Angels*〉, 1520년경, 프레스코, 165×236cm, National Gallery, London (31) p.36

지스, 벤자민 Benjamin Zix(1772~1811)

〈1810년 4월 2일 루브르의 그랑드 갤러리에서 열린 나폴레옹과 오스트리아 황녀 마리 루이즈의 결혼식 *Wedding Procession of Napoleon and Marie-Louise of Austria through the Grande Galerie of the Louvre, April 2, 1810*〉, 1810, 펜, 브라운 잉크, 브라운 수채, 172×24cm, Louvre. (300) p.318

체이스, 윌리엄 메릿
William Merritt Chase(1849~1916)

〈어린 왕녀, 벨라스케스의 유물 *A Child, A Souvenir of Velázquez*〉, 1899, 캔버스에 유채, 77.5×61.3cm, Mr. and Mrs. Joel R. Strote. (212) p.249

〈카르멘시타 *Carmencita*〉, 1890, 캔버스에 유채, 177.5×103.8cm, Metropolitan. (329) p.346

카노, 알론소 Alonso Cano(1601~67)

〈순결한 수태 *Immaculate Conception*〉, 1655, cedar wood, 높이 50cm, Granada Cathedral, Sacristy.(161) p.212

카라바조
Michellangelo Merisida Caravaggio (1571~1610)

〈매장 *The Entombment*〉, 1602-04, 유채, 300×203cm, Vatican Museum, Rome. (36) p.50

카삿, 메리 Mary Cassatt(1844~1926)

〈투우사에게 패널을 권하다 *Offering the Panal to the Bullfighter*〉, 1872-73, 캔버스에 유채, 101×85cm, Philadelphia Museum of Art. (328) p.345

〈특별 관람석에서 *In the Loge*〉, 1877-78, 캔버스에 유채, 81.3×66cm, Museum of Fine Art, Boston. (272) p.291

카스티리오네, 기우세페
Giuseppe Castiglione(1829-1908)

〈루브르 뮤지엄의 카레 화랑 *The Salon Carre at the Musée du Louvre*〉, 1861, 캔버스에 유채, 69×103cm, Louvre. (295) p.310

컨스터블, 존 John Constable(1776-1837)

〈건초 수레 *The Haywain*〉, 1821, 캔버스에 유채, 130.5×185.5cm, National Gallery, London. (95) p.140

코로, 장-밥티스트 카미유
Jean-Baptiste Camille Corot(1796-1875)
〈갑옷을 입은 남자 *Man in Armor*〉, 1868-70년경, 캔버스
　에 유채, 73×59cm, Louvre. (335) p.349
〈그리스도의 세례 *The Babtisme of Christ*〉, 1847, 캔버스
　에 유채, 400×205cm, Eglise St. Nicolas-du-
　Chardonnet, Paris. (103) p.154
〈성 프란체스코 *Saint Francis(Franciscan Kneeling in
　Prayer)*〉, 1840-45년경에 그린 것을 1870년경에 손질
　을 가함, 48×34cm, Louvre. (155) p.207
〈아침, 요정들의 춤 *Morning, the Dance of the Nymphs*〉,
　1850년경, 캔버스에 유채, 97×130cm, Louvre. (105)
　p.158
〈아이데 *Eyde*〉, 1870년경, 60×44cm, 캔버스에 유채,
　Louvre. (106) p.158
〈황야의 하갈 *Hagar in the Wilderness*〉, 1835, 181×
　247cm, The Metropolitan Museum, New York. (104)
　p. 156
쿠데, 오귀스트 **Auguste Couder(1789~1873)**
〈노트르담의 꼽추 *Notre-Dame de Paris*〉, 1833, 163×
　128.5cm, 빅토르 위고의 집, Paris. (90) p.132
쿠르베, 구스타프 **Gustave Courbet(1817~77)**
〈가죽벨트를 쥔 남자(예술가의 초상) *Man with the
　Leather Belt(Portrait of the Artist)*〉, 1845-46?, 캔버스에
　유채, 100×82cm, Orsay. (340) p.352
〈아델라 구에레로 *La Signora Adela Guerrero*〉, 1851, 캔
　버스에 유채, 158×158cm, Musées Royaux des
　Beaux-Arts de Belgique, Brussels. (327) p.345
〈오르낭의 장례 *Un enterrement à Ornans*〉, 1849-50, 캔버
　스에 유채, 311.5×668cm, Orsay. (337) p.351
〈첼로 연주자(자화상) *The Cellist(Self-Portrait)*〉, 1847, 캔
　버스에 유채, 117×89cm, Orsay. (339) p.352
〈화가의 화실 *L'Atelier du peintre*〉, 1854-55, 캔버스에 유
　채, 361×598cm, Orsay. (341) p.354
〈돌 깨는 사람들 *Casseurs de pierre*〉, 캔버스에 유채, 160
　×260cm, Formerly Gemaldegalerie, Dresden,
　Germany. 1945년에 파괴됨. (336) p.350
클루에, 장 **Jean Clouet(1485년 경~1540)**
〈프랑수아 1세 *Francis I*〉, 1530년경, 나무에 유채와 템페
　라, 96×74cm, Louvre. (6) p.18
테스트랭, 앙리 **Henri Testelin**

〈루이 14세에게 왕립 과학 아카데미 회원들을 소개하는
　콜베르 *Colbert Presents the Members of the Royal
　Academy of Sciences to Louis XIV*〉, 1667, 캔버스에 유
　채, 348×590cm, Musée National du Château de
　Versailles. (58) p.78
트리오종, 안-루이 지로데(루시-트리오종, 안-루이 지로데)
Anne-Louis Girodet de Roucy-Trioson (1767~1824)
〈아탈라의 매장 *The Entombment of Atala*〉, 1808, , 캔버
　스에 유채, 207×260cm, Louvre (88) p.130
〈자유의 전쟁기간 중 조국을 위해 죽은 프랑스 영웅들의
　신격화 *The Apotheosis of French Heroes Who Died for
　Their Country During the War of Liberty*〉, 1802, 캔버
　스에 유채, 192.5×184cm, Musée National du
　Château de Malmaison, Rueil-Malmaison. (85)p.120
티치아노 베첼리 **Tiziano Vecelli(1488/90~1576)**
〈교황 바오로 3세와 그의 손자들 오타비오, 추기경 알레
　산드로 파르네세 *PopePaul III and Grandsons Ottavio
　and Cardinal Alesandro Farnese*〉, 1545-46, 캔버스에
　유채, 200×173cm, Museo Nazionale di
　Capodimonte, Naples. (183) p.227
〈남자의 세 시기 *The Three Ages of Man*〉, 1511-12년경, 캔
　버스에 유채, 90×151cm, National Gallery of
　Scotland, Edinburgh. (190) p.235
〈모자를 벗은 교황 바오로 3세 *Portrait of Pope Paulus III
　Without Cap*〉, 1543, 캔버스에 유채, 106×85cm,
　Museo Nazionale di Cappodimonte, Naples. (182)
　p.227
〈뮐베르크의 카를 5세 *Charles Ⅴ Mueuhblberg The Emperor
　Charles V at Muhlberg*〉, 1548, 캔버스에 유채, 332×
　297cm, Prado. (221) p.256
〈바쿠스와 아리아드네 *Bacchus and Ariadne*〉, 1520-22,
　캔버스에 유채, 175×190cm, National Gallery,
　London. (193) p.237
〈바쿠스의 축제 *Bacchanal of the Andrians*〉, 1520년경,
　캔버스에 유채, 175×193cm, Prado. (179) p.224
〈성모승천(아순타) *Assumptionof the Virgin(Assunta)*〉,
　1516-18, 캔버스에 유채, 690×360cm, Santa Maria
　Glovisa dei Frari, Venice. (192) p.236
〈성스러운 사랑과 세속적인 사랑 *Sacred and Profane
　Love*〉, 1514년경, 캔버스에 유채, 118×279cm,
　Galleria Borghese, Rome. (191) p.235

색인

· 굵은 숫자는 본문에 실린 도판의 페이지를 가리킴.

프랑스 왕가 계보

재위년도	왕 명 (생졸년도)	비고
840–877	샤를 2세(823-877)	카롤링거 왕가
877–879	루이 2세(846-879)	
879–882	루이 3세(c. 863-882)	
882–884	카를로만(?-884년 사망)	
885–887	샤를 3세(879-929)	
922–926	로베르 1세(c. 865-923)	
923–936	루돌프(?-936년 사망)	부르곤디 공작
936–954	루이 4세(967-987)]	
954–986	로테르(941-986)	
986–987	루이 5세(967-987)	
987–996	위고 카페(938-996)	카페 왕가
996–1031	로베르 2세(c. 970-1031)	'경건왕'이라 불림.
1031–1060	앙리 1세(1008-1031)	
1060–1108	필리프 1세(1052-1108)	'미남왕'이라 불림.
1108–1137	루이 6세(1081-1137)	'비만왕'이라 불림.
1137–1180	루이 7세(c.1120-1180)	
1180–1223	필리프 2세(1165-1223)	'존엄왕'이라 불림.
1223–1226	루이 8세(1187-1223)	
1226–1270	루이 9세(1214-70)	
1270–1285	필리프 3세(1245-85)	
1285–1314	필리프 4세(1268-1314)	
1314–1316	루이 10세(1289-1316)	
1316–1316	장 1세(?-1316년 사망)	
1317–1322	필리프 5세(1294-1322)	필리프 3세의 손자
1322–1328	샤를 4세(1310-64)	'공정왕'이라 불림, 필리프 4세의 아들
1328–1350	필리프 6세(1293-1350)	발루아 왕가 필리프 3세의 손자
1350–1364	장 2세(1310-64)	

재위년도	왕 명 (생졸년도)	비고
1364–1380	샤를 5세(1337-80)	
1380–1422	샤를 6세(1368-1422)	
1422–1461	샤를 7세(1403-61)	
1461–1483	루이 11세(1423-83)	
1483–1498	샤를 8세(1470-98)	
1498–1515	루이 12세(1462-1515)	
1515–1547	프랑수아 1세(1494-1547)	① 클로드 드 발루아(1499-1524)와 결혼 ② 오스트리아의 엘레오노라(1498-1558)와 결혼
1547–1559	앙리 2세(1519-59)	카트린 데 메디치(1519-89, 우르비노 공작 로렌초 데 메디치의 딸)와 결혼
1559–1560	프랑수아 2세(1544-1560)	앙리 2세의 장남, 스코틀랜드의 메리 스튜어트(1542-87)와 결혼
1560–1574	샤를 9세(1550-74)	앙리 2세의 차남
1574–1589	앙리 3세(1551-1589)	앙리 2세의 3남
		부르봉 왕가
1589–1610	앙리 4세(1553-1610)	루이 9세의 6번째 아들의 직계손. 앙리 3세의 사촌, ① 마르그리트 드 발루아(1553-1615)와 결혼, ② 마리 데 메디치(1573-1642, 토스카나 대공 프란체스코 1세의 딸)와 결혼
1610–1643	루이 13세(1610-43)	안 도트리슈(1601-66, 스페인 합스부르크 가 펠리페 3세의 딸)과 결혼
1643–1715	루이 14세(1638-1715)	마리아 테레사(스페인 합스부르크 가 펠리페 4세의 딸 1629-83)와 결혼
1715–1774	루이 15세(1710-74)	루이 14세의 증손자(오를레앙 공 필리프의 섭정)
1774–1792	루이 16세(1754-93)	루이 15세의 손자, 오스트리아 마리 앙투아네트(1755-93)와 결혼
1804–1814	나폴레옹 1세(1769-1827)	제1 제정시대
		왕정복고
1814–1824	루이 18세(1755-1824)	루이 16세의 동생
1824–1830	샤를 10세(1757-1836)	루이 15세의 손자
1830–1848	루이-필리프(1773-1850)	루이 13세 차남의 직계손, 오를레앙 공작
1848–1870	루이 나폴레옹	제2 제정시대 나폴레옹3세(1808-73) 나폴레옹 1세의 조카

스페인 왕가 계보

* 왕의 이름 앞의 연대는 재위년도, 뒤의 연도는 생졸년도이다.
* ══ 은 혼인관계를 의미한다.

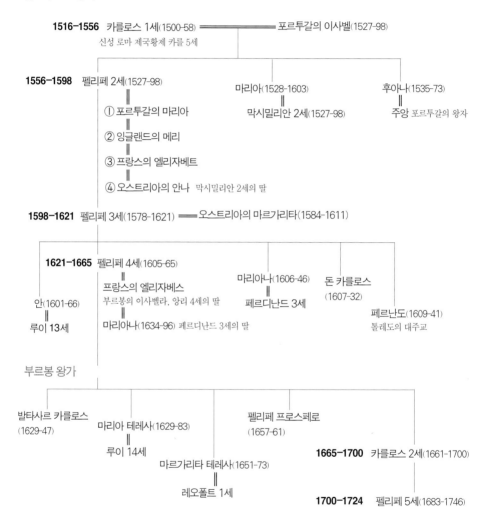

합스부르크 왕가

1516–1556 카를로스 1세(1500-58) ══════════ 포르투갈의 이사벨(1527-98)
신성 로마 제국황제 카를 5세

1556–1598 펠리페 2세(1527-98)
‖
① 포르투갈의 마리아
‖
② 잉글랜드의 메리
‖
③ 프랑스의 엘리자베트
‖
④ 오스트리아의 안나 막시밀리안 2세의 딸

마리아(1528-1603) 후아나(1535-73)
‖
막시밀리안 2세(1527-98) 주앙 포르투갈의 왕자

1598–1621 펠리페 3세(1578-1621) ══ 오스트리아의 마르가리타(1584-1611)

1621–1665 펠리페 4세(1605-65)
‖
프랑스의 엘리자베스
부르봉의 이사벨라, 앙리 4세의 딸
‖
마리아나(1634-96) 페르디난드 3세의 딸

안(1601-66)
‖
루이 13세

마리아나(1606-46)
‖
페르디난드 3세

돈 카를로스
(1607-32)

페르난도(1609-41)
톨레도의 대주교

부르봉 왕가

발타사르 카를로스
(1629-47)

마리아 테레사(1629-83)
‖
루이 14세

마르가리타 테레사(1651-73)
‖
레오폴트 1세

펠리페 프로스페로
(1657-61)

1665–1700 카를로스 2세(1661-1700)

1700–1724 펠리페 5세(1683-1746)

1724-1724	루이스 1세
1724-1746	펠리페 5세
1746-1759	페르디난도 6세(1713-59)
1759-1788	카를로스 3세(1716-88)
1788-1808	카를로스 4세(1748-1819) ══ 마리아 루이사
1808-1808	페르디난도 7세(1784-1833) ══ 포르투갈의 마리아 이사벨라(1797-1818) 브라간자의 이사벨라
1808-1813	조제프 보나파르트(1768-1844) 나폴레옹 1세의 형
1813-1833	페르디난도 7세
1833-1868	이자벨 2세(1830-1904) ══ 프란시스코 데 아시스(1822-1902)

사보이 왕가

1869-1870	프란시스코 세마누 이 도밍구에스(1810-85)
1870-1873	아마데오(1845-90)

부르봉 왕가

1874-1885	알폰소 7세(1857-85) ══ 오를레앙의 마리아 데 라 메르세데스(1860-1929)
1886-1931	알폰소 8세(1886-1941)
1931-1975	프란시스코 프랑코(1892-1975) 독재
1975-	후안 카를로스 1세(1938-) 부르봉 왕가